2000-2010
台灣女導演研究

她／劇情片／談話錄

陳明珠　黃勻祺　編著

陳明珠

　　電影的導演風格一向是影響影片美學與敘事的主要元素，在國外的文獻中，Laura Mulvey以一位女性主義電影理論學者與前衛實驗電影女導演的身分，開啟了電影理論對性別議題的關注，有關西方女性主義的批判觀點向來有一脈傳承的論述與辯證，針對電影中的性別差異、主體性、經驗、文本、觀看、凝視、符號等均有多面向深度的探討。從西方女性主義觀點返回對本土電影的關注，與西方電影工業相同，台灣電影自三〇、四〇年代台語片活絡時期，即是男性導演創作的園地，在2000年以前，女性劇情片導演屈指可數，台語片時期、亦即台灣第一位女導演陳文敏（1920年生），其導演的身分僅有短短三年（1957-1959），每年出品二部影片；此後進入到台灣重要的中生代女導演，如黃玉珊（八〇年後開始創作）、王小棣（79年後開始創作）、以及跨足台港的張艾嘉（1980年開始導演工作）等三位，從1980年至2000年這二十年當中，台灣電影從新電影時期到電影工業蕭條時期，創作數量逐年驟降。然而，在電影不景氣之時，自2000年開始至晚近，台灣興起了多位新銳女導演，這一群青年女導演於七〇年代前後出生，如王毓雅、曾文珍、周美玲、李芸嬋、陳芯宜、陳映蓉、鄭芬芬、傅天余等八位，在2000年後開始執導劇情長片，這些新興女導演有的從紀錄片、短片創作開始（如周美

玲、陳芯宜、曾文珍），轉而投入電影劇情片的創作；亦有一開始便從事劇情片的拍攝（如李芸嬋、王毓雅、陳映蓉）；有的則是藝文、編劇出身（如傅天余、鄭芬芬）。其多部作品受到各國際影展的青睞，如王毓雅2003年的《飛躍情海》、周美玲2004年的《豔光四射歌舞團》與2006年的《刺青》、李芸嬋2005年的《人魚朵朵》、陳芯宜2008年的《流浪神狗人》、曾文珍2005年的《等待飛魚》、陳映蓉2004年《十七歲的天空》等等，此外，亦有些影片獲得不錯的票房肯定，如《十七歲的天空》在上映第一週單單台北地區即突破300萬的票房、《刺青》也在上映第一週全台即有530萬的票房紀錄、《聽說》一片突破千萬票房亦是2009年國片票房冠軍等，其中也有多產的電影創作者，如王毓雅以拍攝數位電影著稱，在2000-2006年之間即拍攝有十一部影片。短短十年之間，一群新銳女導演脫穎而出，這是台灣電影工業未曾有過的現象，本專書針對這些新興女導演的劇情影片之文本、與其女性身分的發聲為研究討論之對象，聚集了相關領域的學術同好彼此交流對話。

這些新銳女導演與中生代女導演有著不同的成長背景與經驗，反映在她們所說的故事、與說故事的手法上。對其創作文本的分析即是對故事的分析，其中說故事的方法亦即她們使用能指的敘事手法。下表乃是2000年以後八位新銳女導演之作品，共計有二十四部劇情長片。

劇情片新銳女導演	劇情長片	出品年份
王毓雅	蛋	2000
	龍兒	2001
	海水正藍	
	雙面情人	
	飛躍情海	2003
	空手道少女組	2004
	終極西門	
	飛躍情海2浮生若夢	
	虎姑婆	2005
	愛與勇氣	
	江湖龍女	2006
陳芯宜	我叫阿銘啦	2000
	流浪神狗人	2008
周美玲	豔光四射歌舞團	2004
	刺青	2006
	飄浪青春	2008
陳映蓉	十七歲的天空	2004
	國士無雙	2006
李芸嬋	人魚朵朵	2005
	基因決定我愛你	2007
曾文珍	等待飛魚	2005
鄭芬芬	沉睡的青春	2007
	聽說	2009
傅天余	帶我去遠方	2009

本專書乃配合九十八學年度國科會研究計畫補助案「台灣劇情片新銳女導演研究」，於2010年四月九日舉辦了「台灣劇情片新銳女導演研究」研討會，邀集了八篇學術論文，來自各個不同領域的十二位發表人，有從歷史剖面看台灣的女性電影發展並聚焦探討近期重要幾位女導演的電影語言，亦有從家庭電影的論述觀點看文本的省思，還有針對同志議題的性別論述、影像文本中的美術分析、符號文本與閱聽人的質性研究、二岸電影政策與劇本改編之分析、以及女導演喜劇符碼的研究等等。這些不同觀點的切入使得女導演劇情片的文本分析有了豐富的對話，舉凡符號、敘事、性別、家庭電影、電影政策、劇本、閱聽人等，成為來自不同領域對女導演電影文本的多元關注，以下分述各篇論文簡要。

　　首篇論文黃玉珊與王君琦從女性運動的歷史剖面出發，詳述台灣女性電影的發展足跡。從台灣女性電影發展的前身談起，至六、七〇年代早期女性形象電影的書寫，進入八〇年代新電影時期女性電影的萌芽，乃至聚焦於新電影之後九〇年代女性影像創作者的眾聲喧嘩。文中更深入探討三位不同時期代表的女導演——張艾嘉、黃玉珊和周美玲的作品為關注焦點，並概論多位新生代女導演的作品，從作品內容、創作思維、影像風格，和影響層面去分析，文中涵蓋電影創作、電影史、觀眾，和評論等多元面向，使得台灣女性導演發展的歷史有廣度與深度的看見。誠如文中所言：「當代的台灣女性導演強調自覺意識、自主拍片，……女性影像工作者長期在自身經驗、性別議題、歷史題材、社會議題中挖掘，……透露了多元影像創作和獨立製片行銷

的潛力。」換言之，不論在影像語言上、或是內容敘事上，足見台灣新生代女導演的創作能量與豐富多元的思維關照。

劉永晧〈家的謊言〉一文中分析陳芯宜導演的第一部長片《我叫阿銘啦》，從一種逃家的必要思維、與去疆界化的理論呼應，論辯影片中遊民街友的敘事。作者以Roger Odin「家庭電影」的論述觀點，深度分析故事中主角阿銘撿來的V8影像，論述一個「家」的謊言與記憶：「阿銘的陳述行為與被丟棄的真實家庭錄影帶之間，已經形成一種謊言。用Sony V8電子機器所複製出來的影像，基本上為一種影像的見證，說謊的為遊民阿銘。令人玩味之處是在於阿銘與家庭影像之間的矛盾。」文中不斷以一種辯證式的問句，帶領讀者進入家與離家的深度反思。此處家庭電影的影像成為關鍵，它既是真實的紀錄，卻也是虛偽謊言的依據；它既是家的記憶，同時也是遊民離家的對應返照。女導演打破了家的牢固性，以一個離家遊民的謊言編織家的凝想。

二篇探討周美玲導演的論文，皆是以同志議題為主要焦點。然不同於以往同志電影的探究，鄧芝珊與彭心筠以《漂浪青春》片中一個八歲女孩的凝視觀點論述「婆」的主體意識。原文以英文發表，專書則由童楚楚中譯。本文作者牽引讀者重新思考此片的定位：「《漂浪青春》應被稱為一部女同志電影？男同志電影？還是跨性別電影？又或者是它比較接近酷兒電影？或同志電影？……但《漂浪青春》有其格外酷異之處……正是透過菁菁與妹狗演繹的『婆』系譜發展。」一對姊妹所發展的「婆」系譜成為本片的獨特性，女童的凝視與主體情慾的再現，使得女童既是影片中觀看的主體，同時也是展露在觀影者凝視下被觀看的女童

客體。研究者細膩地分析每一片段敘事中女童同性情慾的再現，將婆主體性的發聲放置在手足、家庭、學校、社會等不同面向上來進行討論，使得影像分析中針對「婆」議題的思考有了深度與新穎的視角。

另一篇探討周美玲電影的同志三部曲，游婷敬以扮裝展演與性別認同的理論觀點來論述影像中的同志書寫。研究者闡述周美玲的同志電影有意圖地公開同志的情慾影像，大膽地鋪陳情愛的裸露畫面，挑引觀影者的偷窺快感，然「她的電影潛伏著一種東方倫理道德的思維，一種相較於西方同志電影世界中，明顯意識到中國傳統倫理的包袱和無法抹去的異性戀父權體制元素，周美玲電影中的每個角色，無法盡如其份的擁抱其情慾認同對象……」，作者認為，影片中同志身分的漂浮意象與身體烙印再現了台灣同志社群的壓抑與潛藏在底層的道德反撲。

探討李芸嬋電影的三篇論著，以全然不同的觀點切入：趙庭輝、蔡茹涵的論文以美學風格、敘事結構和女性意識等的理論方法解讀《人魚朵朵》一片；蔡佩芳、胡佩芸則以符號學、女性主義、與焦點團體閱聽人訪談來分析《人魚朵朵》的影像意涵與閱聽人解讀的關照；而黃勻祺一文則是從電影產製的觀點出發，來看《基因決定我愛你》一片在兩岸合作的機制下原著劇本的改編與協商。

《人魚朵朵》建構了一個色彩絢麗的童話世界，無論在美術、視覺場景的設計，或人物角色、表演模式、與故事情節等皆構築了一個童話式的敘事調性。趙庭輝和蔡茹涵以影像色調、攝影構圖與場景的營造分析此片的敘事情節，並藉由敘事理論剖析

影片中角色的功能與象徵意涵，更進一步藉由影片中女主角的戀物情結揭露女性的精神分析與主體意識。研究者指出：「《人魚朵朵》無論就任何角度加以詮釋分析觀看，顯然都是一部極為標準的女性主義電影，擁有著詩化瑣碎的語彙細節，細膩的女性意識刻劃，以及使觀者由純然的女性視角瞭解女人的企圖心。」文中多處以Freud和Lacan的觀點解讀影片中的女性意識，然陽具中心論的觀點是否也落入一種父權式的危險詮釋，此乃讀者閱讀反芻時頗為耐人尋味之處，女性主義的精神分析可能尚需小心翼翼地論說評述。

　　蔡佩芳與胡佩芸一文則以符號學分析《人魚朵朵》中童話、鞋子、巫婆、愛情、幸福等符號的深層意義，將片中的敘事結構放進符號毗鄰的分析，並試圖挖掘影片背後的性別意識型態。研究者認為，片中職場上的敘事反映出傳統性別分工的意識形態，同時當女主角朵朵順服丈夫不再買鞋之時，「不再透過鞋子彰顯主體、壓抑慾望的朵朵變得更為內圈與內在，家庭與婚姻才是重心，再次把女人從文化、心理、身分、地位等層面邊緣化，女性是第二性，是『他者』。」文中進一步做了六位女大學生的觀影解讀，分享年輕的女性經驗與思維，然由於女大學生們均是非婚身分，對於片中的婚姻關係僅能言說其可能的想像，而與現實的連結較為曖昧模糊。

　　黃勻祺的論文則以傳播政治經濟學批判的取向，透過電影產業商品化解讀、高概念與跨國合作等機制，論述對台灣電影產業結構與空間化的影響。本文特別以《基因決定我愛你》的劇本改編和產製的種種過程作為研究個案，探討李芸嬋導演如何在製片

導向與跨國（區）合作的商業電影製作機制下，進行創作的協商。作者認為，「本案反映了台灣製片人員普遍對政策法規及合約操作知識的欠缺，同時也真實的體現台灣電影產業在轉型過程藝術與經濟之間的矛盾性。」透過與導演的經驗訪談，足見兩岸合作拍片所帶來的經濟契機與創作協商，《基因決定我愛你》的電影改編劇本多處明顯與原創迥異，甚至改變結局，許多原著劇本所強調的女性經驗似乎在影片中不見足跡。

末篇由本人所寫的陳映蓉電影研究，以一種喜劇模式的觀察切入，分析陳映蓉作為一位女性導演其特殊的喜劇語彙。本文以《十七歲的天空》和《國士無雙》二部劇情長片為分析文本，探討女導演如何透過性別反諷、kuso鏡頭、與反社會的敘事快感來運作故事的進行。文中指出，陳映蓉的喜劇「不僅僅是kuso笑鬧而已，反社會敘事對當局亂象提供了的另一種反思的視角，女導演的主體論述透過怪異鏡頭與誇張的表演，不僅引發了觀者快感的認同，更行使了反諷的權力。」透過影片文本，女導演作為一個發聲主體，反映了獨特的喜劇性格與社會反思。

這八篇論文以不同的研究觀點切入說明了文本的豐富性，正由於文本的多義性，加上發表人均具有不同的領域專長，使得這些論述引起了多方差異性的對話與反思，增添了文本解讀的其他可能性。本研究除了學術論文外，更訪談了多位女導演的經驗分享，使得學者的解讀與創作者的論述兩造之間形成有趣的對話。十分感謝百忙中撥冗接受訪談的女導演們，與我們分享自身的創作生命與經驗；也感謝所有參與研討會的發表人，感謝蔡美瑛主任為研討會開幕，特別是研討會主持人齊隆壬教授、以及評論人

黃新生教授、吳珮慈教授、趙庭輝教授等位，給於各篇論文發表人最有力的建議與指正。2000年以來，女導演的豐富創作尚須更多的關注，本書僅是一個研究的開頭，期許日後有更多學者參與女性導演研究，讓這個學術的對話空間滿溢多元差異的論述。

　　感謝好姊妹黃勻祺在面臨博士資格考的壓力下，仍在研究執行上給我最大的幫助，以及學生助理陳可芸在忙於拍片之餘，仍積極參與研究案的行政與訪談工作。我們三人居然奇蹟似地完成了許多事，留下了許多美好深遠的記憶。

<div align="right">

陳明珠

2010年八月於台北

</div>

【編者序】

黃勻祺

　　明珠老師是我多年的好友，平日十分照顧我，視我如親姊妹，最初開始九十八學年度國科會研究計畫補助案「台灣劇情片新銳女導演研究」這項研究工作的發想，即是我們平日對話和腦力激盪的產物，雖然當初的理想很大，一年希望能研究曾文珍、周美玲、陳芯宜、王毓雅、李芸嬋和陳映蓉六位女導演和其創作之22部劇情長片，總有許多力有未逮之處，但能成就這本書的出版，已是符合我們所預期的成果，這一切都要感謝上帝的帶領。

　　在這個研究案我所負責的部分主要是新銳女導演訪談的部份。訪談的問題大致圍繞在下面四個議題：

　　1.導演是如何創作的？如何說故事？故事的梗概如何建立？

　　2.電影美學的養成過程為何？

　　3.如何運用電影技術？

　　4.如何開始創作的？在集資、製作、發行和映演上有沒有甚麼困難？

　　這些基礎資料的建立其重要因素，筆者認為至少有以下四點：其一是在過去台灣電影史研究的軌跡中，女性作者的資料鮮少被重視與談論。再者就是台灣近年女性作者在國內劇情長片佔有重要地位，自1980年代末期到九○年代末，台灣電影從新電影

已死更轉到了谷底，國內電影創作的質與量都受到質疑，甚至有人笑稱台灣已經沒有電影工業了。然而自九〇年末期開始，就在電影不景氣之時，正逢數位影音技術快速發展，各項儀材變得輕省許多，在劇情片受挫，且創作成本過高的情形下，反而引領出一段台灣紀錄片蓬勃發展的榮景，不少有志從事電影創作的工作者得以進入電影工業，女性創作者也不例外，大多從紀錄片著手，為近五年國片逐漸復甦而奠定基礎。不過，這段期間有不少傑出的女導演因主要從事紀錄片或劇情短片工作，而未有劇情長片的產出，成為本研究的遺珠之憾，如姜秀瓊導演等等。第三，前身為「台北市女性影像學會」亦恰巧於2000年正式成立「台灣女性影像學會」。在正式成立學會之前，自1993年到2000年間，業已舉辦了六屆女性影展。該學會每年以舉辦女性影展為主要業務，藉由女性影片之國際觀摩，增進了國內女性創作視野，逐漸開拓國內的女性創作與討論的風氣。再加上國內相關系所知名學府自1997年起，亦成立了不少電影相關藝術創作研究所或碩士班，教育品質的提升等因素，也推波助瀾女性創作者崛起的現象。是故，不論在電影文本研究或是產業研究上，近十年女性工作者都是不能缺席的重要一群，在台灣電影工作上逐漸展現主體性，使我們對這關鍵十年所發光發熱的女性導演產生好奇，她們在過去以男性主導的電影創作裡，如何運用她們的語言來說話，值得探究。

本次訪談的研究限制，聯絡過程中一位女導演拒絕訪談，她主要以紀錄片創作為主，以只拍過一部長片為由，加上對本研究題目中的「陰性書寫」這個議題存有疑慮而婉拒，儘管受挫我們

仍衷心體諒與感謝。幸好後續連繫其他五位導演訪談都很順利。無獨有偶，在校稿時，亦有因故不願將訪談內容刊出，雖遺憾也讓我們收穫良多。

在研究進行當中，傅天余導演的《帶我去遠方》和鄭芬芬導演的《聽說》先後上映，表現亮眼，為使本案更周全進而將她們納入受訪名單。傅導演為首部劇情長片創作，鄭導演則是繼《沉睡的青春》及多部偶像劇之後的最新力作。我們感謝傅導演將此次訪談當作是《帶我去遠方》的最後一次訪談，分享許多美學養成的經驗。鄭導演則因忙碌於兩岸的工作，而無法安排合宜的時間，在有限的研究時間下只好放棄，期待來日再相逢。

能成就這五篇訪談稿，不免要落入俗套的感謝諸位受訪女導演周美玲、李芸嬋、陳芯宜、王毓雅和傅天余、陳映蓉以及李耀華製片，謝謝你們慷慨分享經驗，在百忙之中無條件的接受訪問，熱心校稿，盛情難忘。也謝謝曾文珍導演、鄭芬芬導演、陳希聖製片在百忙之中還要接受我們的電話騷擾，當中如有冒犯還望海涵。另外要特別感謝葉育萍製片和三和娛樂張小姐的協助，無償提供《人魚朵朵》電影部分圖片，使本書出版更圓滿。也要謝謝葉如芬製片、陳銘澤同學和王毓雅導演助理Steven，提供本研究案許多有力資訊。世新大學電影放映社和廣播電視電影學系的協助，讓研討會有充足的人力舉辦，也獲得學校行政資源的支持，在此一併致謝。除此之外，特別感謝黃新生教授和齊隆壬副教授平日對我的指導，當我寫作失去信心的時候，總是給予鼓勵。最後，再次感謝明珠老師的包容、家人親友的體諒，謝謝你們，我會珍惜每段學習的過程。謝謝各位讀者，希望透過此書能

使大家對於台灣電影近十年的歷史發展、文本詮釋、產業變遷和
女性角色有更深的認識，若有任何問題，敬請不吝賜教！
榮耀歸主！

黃勻祺於君安居室

2010年8月1日

作者簡介

（按篇章順序排列）

黃玉珊 台南藝術大學音像藝術管理研究所副教授

王君琦 東華大學英美語文學系暨創作與英語文學研究所助理教授

劉永晧 世新大學廣播電視電影學系助理教授

鄧芝珊 世新大學性別研究所助理教授

彭心筠 世新大學性別研究所碩士

游婷敬 輔仁大學比較文學研究所博士生

趙庭輝 輔仁大學影像傳播學系助理教授

蔡茹涵 輔仁大學大眾傳播學研究所碩士研究生

蔡佩芳 崑山科技大學公共關係暨廣告系助理教授

胡佩芸 崑山科技大學視訊傳播設計系副教授

黃勻祺 世新大學傳播研究所博士候選人

陳明珠 世新大學廣播電視電影學系助理教授

目　錄

電影文本篇

新電影之後台灣女性導演及作品
——作者、映像、語言

黃玉珊、王君琦

壹、前言

　　本文選擇八〇年代到九〇年代、新電影以降，台灣女性導演在劇情片中作品較具代表性的幾位女作者及其作品為分析對象，藉以追溯台灣女性電影發展的軌跡，也進一步瞭解台灣女性電影導演所關注的主題與不同的風格形式運用。

　　在進一步介紹台灣女性電影導演及她們的作品前，首先必須要瞭解女性電影在台灣電影史脈絡下的定義。在電影研究中，「女性電影」一詞本身有定義上的困難。Alison Butler（2002）在*Women's Cinema: The Contested Screen*中指出，女性電影之所以無法定義，是因為它既非一種類型也不是一種電影運動，其製作脈絡跨越了國家的疆界，而在操作和實踐上更是變化多端。在台灣，女性電影普遍被理解的方式有兩種：狹義而言，是指由女導演以女性觀點來詮釋有關女性議題的電影。廣義而言，則指凡是由女性導演所拍攝的電影（無論其類型或題材為何），以及男

導演所拍攝有關女性題材的電影都稱做女性電影。在本文之中，我們採取「女性電影」的狹義定義來討論，以求在介紹女性導演之餘，也能清楚呈現女性電影發展以來，女性和身體、情慾和權力、歷史中的女性、以及社會中的性／別意識等等這些經常被觸及的女性議題。在方法論上，我們以強調個人差異的「作者論」來切入對於新電影以降女性電影的探討。雖然Roland Barthes早在1967年就提出「作者已死」的主張，批評作者論的「一義性」具有反民主的傾向，然而從電影史的角度來看，「作者論」的解釋框架，確實可以用來彰顯過去零星散佈在以男性為主的台灣電影史中女性創作者的身影。

貳、台灣女性電影發展的前身

台灣在日治時代已經發展出屬於殖民時期的特殊電影文化，戰後國共分治，不少大陸影人隨政府來到台灣，但是國語電影無法立刻生產，當時從日本學藝歸國的台灣導演反而較有發揮的空間，最著名的例子是1956年拍攝第一部改編自歌仔戲的35釐米台語電影《薛平貴和王寶釧》並在當時造成轟動的何基明。歌仔戲電影之所以在當時獲得觀眾迴響，除了本身拍攝技術優於同期的廈語片外，在戰後特殊的時空下，也反映了一般民眾對於電影的娛樂需求已經逐漸由日片情結轉移到以本土文化為題材的故事上。而台語電影取材自傳統戲曲中的女性角色和寒窯守貞的情節，不但博取了觀眾對於角色的同情，也點出了中國儒家文化對女性的制約和道德考驗。另外，戰爭期間遷移到香港的電影片

廠，如邵氏、電懋公司出品的文藝片中的女性角色也深為觀眾所熟悉，而台灣電影也就在台語片的持續發燒和港片的明星包裝華麗外貌之下，一步步塑造出自己的形象。

叁、新電影之前的女性導演及作品

台灣電影中女性導演的參與，最早可推溯到台語片時期。台語片時期的監製陳文敏，後來自己也參與了導演的工作，執導了《茫茫鳥》（1957）、《苦戀》（1957）等作品並在當時台語影壇上佔有一席之地。六〇年代，台語片雖然興盛，但有機會執導演筒的女導演很少，大多數有影藝才華的女性，皆在幕前發展，這個時期散發銀幕魅力的女星，包括小雪、白蘭、金玫、陳雲卿、陳秋燕、柳青，和日後轉向電視歌仔戲成為一線反串小生的葉青、楊麗花等。

六〇年代後期，由中影主導，以「健康寫實主義」為標竿的國語片，為了要突顯戰後經濟重建及政府的各項改革，因此塑造出樂觀、開朗、清純玉女型或大地之母的女性形象，如《蚵女》（1964）[1]中的阿蘭、《養鴨人家》（1965）的林小月、《寂寞的十七歲》（1967）的丹美與林雪；而在傳統社會規範下，這些女性角色多半具有謹守道德箴言，壓抑情慾、犧牲小我、顧全大局的形象。另外，以抗戰時期為主題的香港電影中，女性常戴著堅毅、聖潔的光環。到了七〇年代，台灣經歷了一段風雨飄搖的歲月。從台灣退出聯合國，到保釣運動、石油危機等等一連串的

[1] 《蚵女》是當時台灣官方最大製片廠中央電影公司的第一部彩色電影。

國際局勢演變，使得台灣社會充滿帶著虛無、不安、壓抑的逃避主義心態，電影製作的題材也從而走向軍教片和文藝愛情的製片路線，離民間社會愈來愈遠。當時瓊瑤的愛情通俗劇系列風行一時，電影中的男女主角悲春傷秋、不食人間煙火，女性角色尤其單一、平板。七〇年代宋存壽導演改編自文學的《破曉時分》、《母親三十歲》是少數這時期以女性為塑造重點，令人印象深刻的電影。

儘管當時電影創作的大環境不盡理想，但七〇年代仍有幾位出色的女性導演在個人的專業上達到一定的成績。七〇年代初期執導劇情片的導演有留美歸國的汪瑩，七〇年代末期則有李美彌、楊家雲、劉立立等。她們都是走在新電影崛起時期之前的女性導演。

就台灣社會的發展面而言，從七〇年代起，歐美的女性電影開始與女性主義思潮結合，也成為婦女運動的媒介工具。當時呂秀蓮從美國回來，在台灣倡議新女性主義，開啟了女權運動的一扇門。[2]在美麗島事件之後，以研究女性思潮和主義的女性學者如李元貞等人，創辦的「婦女新知」雜誌，同時將女權運動改以知識傳播的形式代替社會運動的抗爭。

肆、新電影時期女性電影的萌芽

七〇年代末到八〇年代初，在台灣新電影發聲之前，電影界呼應了文壇關於鄉土文學的論戰[3]，出現了短暫的「鄉土寫實」

[2] 呂秀蓮的《新女性主義》是七〇年代台灣社會第一本介紹女性主義思想的專書，她對男女平權的鼓吹普遍被台灣女性主義者認為是台灣本土婦運的濫觴。

[3] 台灣鄉土文學論戰是從1970年代初期開始對台灣文學寫作路線與方向的探討，在

潮流，刻劃在台灣田園鄉間發生的人事物，代表作如李行的《汪洋中的一條船》（1978）、《小城故事》（1979）、《原鄉人》（1980）。當時其他的電影類型尚有林清介擅長的學生電影、王菊金延續對實驗電影的興趣所發展出的神怪片、以及陳耀圻與屠忠訓的文藝片等等。這時期的台灣電影在題材、形式風格、音樂、配音的運用上各有特色，但並不著重於女性角色的刻劃。

　　八〇年代是台灣新電影風起雲湧的年代，當時不少鄉土文學作品以及女性作家的作品陸續被改編成電影，其中又有不少是以刻劃女性的堅毅角色而成功躍出銀幕，女性的成長更成為一個顯著而自覺的主題；同時由此延伸，女性在許多影片中更扮演了回溯台灣歷史發展的要角。以女性為故事主軸的作品包括楊德昌的《海灘的一天》（1983）、黃春明同名小說改編的《看海的日子》（王童，1983）、王禎和同名小說改編的《嫁妝一牛車》（張美君，1984），及王拓同名小說改編的《金水嬸》（林清介，1987）等等。改編自女作家或由女作家參與編劇的作品則包括廖輝英的《油麻菜籽》（萬仁，1983）、朱天文的《風櫃來的人》（侯孝賢，1983）、改編自蕭颯《霞飛之家》的《我這樣過了一生》（張毅，1985）、改編自李昂同名作品的《殺夫》（曾壯祥，1986）、蕭麗紅的《桂花巷》（陳坤厚，1988）和張愛玲的《怨女》（但漢章，1990）等。除了這些本土題材改編的小說以外，改編自白先勇的《玉卿嫂》（張毅，1984）和《金大班的最後一夜》（白景瑞，1986）也以女性為敘事中心。這些作品在

1977年至1978年間達到高點。這場論戰除了是對文學本質及其目的之外，其實也是在解嚴之前對於戰後台灣政治、歷史、經濟、社會、文化的一次公開辯論。

深刻探討人性之餘，也同樣生動地呈現了女性情慾與情感的世界。在這波以刻劃社會各階層女性心聲為主的電影中，女性開始被賦予不同的面貌，可以自主婚姻、可以有情慾的需求、也可以反抗男性的威權宰制。

伍、八〇年代中期成長的女性電影

雖然台灣新電影後來在國際間打出了知名度，但是台灣電影給予女性創作者的空間並不多。[4]新電影發展到後期，才漸漸出現有女導演策劃、拍攝的作品出現。張艾嘉先以演員之姿在電影圈立足，後來參與臺灣電視公司《十一個女人》的企劃和監製，其後又因為執導新藝城出品的《最愛》（1986）而受到影壇矚目。新電影時期另一位嶄露頭角的女導演為王小棣，她為湯臣公司策劃的《黃色故事》（1987），邀請了張艾嘉、金國釗共同執導，是一部以女性自覺為主題的電影，從對婚姻的反思和女性情慾的啟蒙來探討女性成長的心路歷程。八〇年代後期至九〇年代，中影培養了第二波新浪潮導演，包括李安、蔡明亮、何平等人，其中也包括女性導演黃玉珊，她所執導的第一部劇情片《落山風》（1988）改編自汪笨湖同名小說，影片探討了傳宗接代、女大男小、婚外情等社會禁忌的主題。

整體來說，這個時期電影裡的性別再現，主要著重於女性的情慾探討以及現代社會中女性角色的變化。對照當時婦女參政比

[4] 張艾嘉在蕭菊貞所執導的紀錄片《白鴿計畫》（2003）中談及中影新電影時期的首部作品《光陰的故事》，她受邀參與的部份是表演而非導演。

率的升高，這些女性聲音的出現，也代表女性逐漸進入、介入公共領域，在父權社會中思考女性存在的條件與改變的可能。當時電影中的女性形象與處境，實與現實生活中的政治脈動緊密結合。八〇年代戮力推翻國民黨威權體制的民主化運動帶動了一連串對於社會弱勢人權議題的關注，包括女性、勞工、原住民、性傾向等等。此時期電影當中的女性故事，多突顯了父權體制對女性的綁縛甚至是剝削，同時也帶出婚姻不是女性生命全部的命題，強調女性應找回自己的身分認同，進而建立自己的主體性。

　　在台灣新電影揚名於國際影壇的一九八〇年代，女性導演地位相對而言是比較邊緣的，女性影像工作者發揮的空間有限，社會也並不鼓勵女性從事導演的工作，當時紀錄片的創作環境亦未成熟到提供女性導演所需的拍攝資源。劇情片部分，少數個人的機緣和努力以及國營電影事業的支持，似乎是促成影片誕生的主要原因。[5]

陸、九〇年代日趨蓬勃的女性電影

　　1993年，由「婦女新知」的成員李元貞、王蘋、張小虹、丁乃菲、和黃玉珊主持的「黑白屋電影工作室」發起，並邀集鄭淑麗、嚴明惠、侯宜人等女性藝術家參與的「女性影像藝術展」在臺北一家剛展出「卡蜜爾雕塑展」的霍克畫廊推出，算是第一次的台灣女性影展。緊接著，影評人游惠貞、陳儒修、藝術家吳瑪

[5] 林杏鴻，《叫喊「開麥拉」的女性－台灣商業片女導演及其作品研究》，頁32。

俐，和作家蔡秀女、葉姿麟、林書怡等相繼加入和推動，再加上文建會、新聞局、民間藝術基金會的資源相繼挹注，臺北市女性影像學會在1998年成立（如今台灣女性影像學會前身），從此奠定了女性影展在台灣一年一度的盛會。[6]

台灣女性影展屬於民間自發性的影展，除了國際影片的觀摩，其創辦宗旨主要是為了刺激本國女性影像的創作和發表。從第一屆開始，影展除了概略的引薦與回顧國外女性電影的代表作之外，也強調由女導演所拍攝的具有女性自覺觀點的作品。希望藉由影片中的女性觀點來展現在不同的社會、文化、時代背景下女人所共同面對的處境，同時也將女性的地位放在一個歷史語境下來檢視。第一屆國外影片的邀請觀摩的放映主題包括：女性和運動、女性和工作、女性和移民、女性和媒體、女性和情慾，多元議題的可能性就此樹立。

從國外引進的議題性影片，以及放映後的導讀和評論，相當程度的刺激了本國女性電影的創作和思考。「女性影像藝術展」在第三屆以後，正式更名為「女性影展」，而從美國紐約著名女性電影發行機構Women Make Movies發想出來的名稱Women Make Waves影展（取女性影像興風作浪之意），後來更成為影展的英文正式名稱，也顯示出其前瞻性與議題性的特色。

女性電影在台灣的發展和歷屆女性影展所邀請觀摩及競賽的「女性影像」作品關係相當密切。這些作品的拍攝主題兼具多元性、包容性、且富含深度，所觸及的面向涵括兩性平權、性別差

[6] 女性影展自開創迄今，2009年為第16屆。

異、性傾向、婦女運動、身體和情慾自主、家庭中的女性角色、母親和子女關係、歷史身分的認同、媒體中的女性形象、同志與愛滋、女性與醫療、記憶與傷痕等等，創作類型更是橫跨劇情、紀錄、動畫、實驗電影。女性影展藉由鼓勵女性導演發表作品，也發掘了不少有潛力的女性影像藝術家。

　　1995年黑白屋電影工作室和民進黨婦女發展部合辦了「本土女性電影展」（見表1），策展人游惠貞藉此機會把台灣電影中分別由男導演和女導演拍攝的作品中，以女性形象刻劃見長的幾部影片做為影展的主軸，進而檢視主流電影的敘事觀點。當時放映的片單包括邵羅輝導演的《舊情綿綿》（1962）、李行導演的《海鷗飛處》（1974）、蔡揚名導演的《女性的復仇》（1982）、白景瑞導演的《再見阿郎》（1970）、王童導演的《看海的日子》（1983）、王小棣、金國釗及張艾嘉導演的《黃色故事》（1987）、黃玉珊編導的《牡丹鳥》（1991）等等。

表1　1995年「本土女性電影展」播映片單

年代	導演	片名	類型	內容
1920-30	法國人	福爾摩沙	黑白默片	台灣日治時代生活紀錄片。
1962	邵羅輝	舊情綿綿	黑白劇情片	勇於追求自身幸福的女性，表現女性的貞節與專情。
1970	白景瑞	再見阿郎	劇情片	健康寫實主義時期，堅韌勇敢，潔身自愛的女子。
1971	余漢祥	女人夜生活	黑白劇情片	透過廣播節目主持人，反映時代失婚或未婚女性的心聲。
1974	李行	海鷗飛處	劇情片	瓊瑤文藝愛情片之代表作。

1982	蔡揚名	女性的復仇	劇情片	幫派社會電影類型，女性受幫派份子欺凌而轉變為復仇者的故事。
1983	王童	看海的日子	劇情片	將聖潔的妓女與大地之母融合刻劃的代表角色。
1987	王小棣 金國釗 張艾嘉	黃色故事	劇情片	女性在成長過程中如何探索情慾，以嘗試錯誤的方式體驗愛情婚姻。
1991	黃玉珊	牡丹鳥	劇情片	表現傳統社會和現代社會為情所困之女性嘗試掙脫之宿命。
1994	曹伊寧	土版女人	紀錄片	描述排灣族社會中特有男女平等的傳統。

　　1995年台南藝術學院（今台南藝術大學）音像紀錄所成立，緊接著國際紀錄片雙年展的舉辦以及公共電視台紀錄觀點等節目的崛起，開啟了紀錄片蓬勃發展的年代。女性創作類型也開始跨足紀錄片與民族誌電影，代表作品如楊家雲的《阿媽的秘密——台籍「慰安婦」的故事》（1995）、簡偉斯的《回首來時路》（1997）和胡台麗的《穿過婆家村》（1998）、黃玉珊的《海燕》（1997）等。這些作品紀錄了殖民地下的女性歷史、女性參政歷程、婦女與農村變遷，和女性歷史人物傳記，反映了當代女性導演對社會現象、女性集體記憶和歷史書寫的關注。這些紀錄片不但豐富了不同時期的女性生命史料，更重要的是，她們對何謂歷史知識提供了另一種的思考。如同女性主義史學家Joan Wallach Scott（1997）所指出的，歷史書寫本身是一個介入的實踐，是為了現在的目而再造過去。女人在歷史中的「現身」，不只關

乎新的史料的發掘與編纂，更提供了一種閱讀政治、家國、性別的新的詮釋方式。[7]

自1995年開始，由女性導演所執導的劇情片產量亦有逐年上升的趨勢，如張艾嘉、王小棣、黃玉珊、劉怡明、王毓雅、陳芯宜的作品，主攻的是院線放映及發行。其間，張艾嘉的愛情文藝片《心動》（1999）和王小棣的動畫片《魔法阿媽》（1998）都分別創下了票房佳績。2000年台灣加入WTO後，電影業面對巨大挑戰，拷貝限額以及關稅的取消，使得原本就在台灣市場具有優勢的好萊塢和歐洲電影更得以大量地傾銷台灣。在此情況下，大型製片廠瓦解，除了少數過去已累積聲譽的台灣導演如楊德昌、侯孝賢、蔡明亮等走向跨國資金的合作外，大多數影像工作者只能採取獨立製片的方式創作，慶幸的是外在環境的險峻並沒有削減台灣電影工作者的創作能量。新聞局輔導金的補助，使得目前台製劇情長片的產量維持在每年二十到三十部影片，而近年來數位科技的發展和寬頻網路的崛起，不但大量降低了製作成本也使得發表平臺更為多元，這些都是新生代導演的利多。對於女性導演而言，數位科技所帶來的多元可能使得她們的創作得以實現，進而立足於傳統以男性為主的電影圈之中。[8]

2004年，低成本製作、由七年級女性導演陳映蓉和製片葉育萍、李耀華共同打造的《十七歲的天空》，意外地締造了票房佳

[7] Joan Wallach Scott, "Introduction," in *Feminist and History*, ed. Joan Wallach Scott (Oxford: Oxford University Press, 1997)，3.

[8] 女性導演從事劇情片的資金來源主要為新聞局劇情片輔導金，以及公共電視的「人生劇展」，後來大愛電視台也成為女性影像創作的練功場，一些民間出資拍攝女導演作品的案例也陸續出現。

績，也激勵了新新世代的女性導演。這股新興女力加上資深女導演的持續創作，使得近幾年女性導演的作品產量增加，類型也相對地更多元，橫跨藝術電影、商業電影、紀錄片。這段期間出品的劇情片包括：陳芯宜的《我叫阿銘啦》（1999）、王毓雅的《飛躍情海》（2003）和《愛與勇氣》（2005）、張艾嘉的《想飛》和《20.30.40》、王小棣的《擁抱大白熊》（2004）、黃玉珊的《南方紀事之浮世光影》（2006）、周美玲的《豔光四射歌舞團》（2004）、曾文珍的《等待飛魚》（2005）、李芸嬋的《人魚朵朵》（2006）、陳映蓉的《國士無雙》（2006）等等。這些作品除了在故事主題與形式上多元豐富外，也走出了回歸市場而非依賴政府輔導金補助的製片行銷模式。值得注意的是，這些新生代電影回歸市場的企圖，並非要複製好萊塢的商業路線，而是要打開與觀眾的對話，藉此勾勒出國片的商業市場版圖。因此，這些商業取向的作品在影像風格的運用和題材選取上依然保有台灣社會、文化、歷史的特殊性，亦即在文化與美學上的雜揉特質。[9]

　　本文所介紹的三位導演張艾嘉、黃玉珊、周美玲，無論是在製作脈絡、創作方向、風格與訴求上都有相對於彼此的獨特性，展現了台灣電影脈絡下女性創作的多元性與差異性，打破了強調女性直觀的本質主義論調。隨著一九八〇年代台灣新電影的崛起，張艾嘉在表演上的天份逐漸為人所知，演而優則導之後，她移居香港，就此活躍於全球華語影壇。張艾嘉帶有都會性及離散

[9] 以《十七歲的天空》為例，場面調度混入了日本動漫元素，主要演員來自台灣、香港兩地。

性的文化身分，使得她所處理的女性議題訴諸去語境化的華人女性普世經驗，敘事方式與影像風格也偏向大眾軟性路線。相對於張艾嘉，黃玉珊則可被視為是女性獨立製片的代表人物，其作品跨越紀錄片與劇情片，無論是主題或是表現方式都與台灣意象強烈連結。而新世代導演周美玲的作品議題性強烈，除了在紀錄片中表露對邊緣議題的關注之外，台灣同志生命經驗更是其劇情片創作第一階段的焦點。

柒、張艾嘉的電影

出生於台灣嘉義，張艾嘉的演員生涯始自七〇年代中期，更在台灣新電影重要作品如《海灘的一天》中擔綱演出。她與其他導演如楊德昌、柯一正等人一起參與的台視《十一個女人》系列，是她擔任製片人的開始。1986年執導的《最愛》，談兩個女人的情誼和婚後生活的變化，照見她在導演方面的潛力，其後又陸續執導了《莎莎嘉嘉站起來》（1991）、《夢醒時分》（1992）。爾後她的演藝重心均分在香港、台灣兩地，如此的移居經驗，使得她作品不太具有明顯的地域認同，轉以一個抽象的「華文化」為背景，藉由她所擅長處理的愛情電影類型來探討不同年齡、背景、職業、性傾向的女性其生命經歷與身分認同。也因為故事多傾向個人化，因此個人夢想與挫折交織多是敘事母題，在濃情追逐中伴隨現實中的失落感。集演、編、導於一身的張艾嘉在表演調度和攝影方面尤其出色，畫面中經常透露對生活細節與人情事理的敏銳觀察。

改編自嚴歌苓的短篇同名小說的《少女小漁》，主角小漁（劉若英飾演）是一位自中國到紐約與男友團聚的非法移民，為了生存、得到綠卡取得合法身分，小漁「嫁給」了一位獨居、左傾的白種老人馬利歐。不得不在同個屋簷下（但未同房）的兩人在生活互動中逐漸衍生出了善待彼此的溫暖，但小漁的男友江偉卻為此心生嫉妒，導致兩人感情生變。影片最後，馬利歐病故，但小漁沒有不回到江偉身邊，因為她開始決定為自己而存在。在電影的主視覺影像中，身穿一身紅洋裝（與馬利歐公證時的穿著）的小漁，被夾在牆角，暗示著她所面臨的兩難，但與洋裝同一顏色的紅色牆面卻讓原本窄閉的空間出現了延展的效果，呼應影片最後小漁找回自我、開啟生命新局的結尾。以小漁的觀點所推進的敘事策略，一方面是將移民故事性別化，二方面也讓女性自覺與成長的故事因為座落在他鄉異國而涉入了種族的變因。「結婚」是各個國家普遍允許讓移入人口取得歸化的合法機制，因為國家本身就是一個性別化的政治體，高度依賴異性戀的生育機制以維繫人口生產，[10]也因此江偉選擇以「假結婚」來解決小漁非法身分的問題。而小漁之所以會到紐約來，是因為江母不希望江偉最後娶個外國女子。小漁的異性戀身體因此同時負載了祖國與移入國的國族形構，一方面用來確保祖國國族的純正性，二方面也被看作是消弭異質外來人口的工具。除了小漁異性戀的女性身體之外，柔性的傳統華人女性特質也是影響敘事推進的關鍵

[10] Geraldine Heng and Janadas Devan, "State Fatherhood: The Politics of Nationalism, Sexuality and Race in Singapore," in *Nationalism and Sexualities*, eds. Andrew Parker et al. (New York: Routledge, 1991), pp. 344.

要素：依附聽命的性格既是小漁困境的來源，卻也是她往後賴以生存的方式。因為江母的要求，她以非法移民的身分到了紐約，因為江偉的安排，她必須要開始和一個素昧平生的陌生老人同居。然而，馬利歐之所以逐漸對她友善，馬利歐的前妻子麗塔之所以拿她沒輒，也是因為她的乖順屈從。她在陌生的環境裡，開口閉口不是「謝謝」就是「對不起」；她主動清理房間、洗衣、燒飯；[11]她也從不拒絕或懷疑陌生人隨意向她開口借錢。如同這些美國人對她的評語，「她真是個（好）孩子」。

因為種族、性別與年齡等因素，與小漁交會的美國人對她皆有一種「家長作風」的態度（paternalism）。潦倒的馬利歐是個左傾的知識份子，而他在小漁的生活中一直扮演著教育者與啟蒙者的角色。他告訴小漁，等她有了合法身分後，可以加入國際成衣女工工會（International Ladies' Garment Worker's Union）以避免再被血汗工廠剝削。馬利歐過去揭發家禽畜牧產業醜陋真相的著作，是小漁的手邊書。更重要的是，馬利歐讓小漁意識到自己並不是「江偉的人」。當小漁因為江偉的背叛決定放棄綠卡申請時，馬利歐氣急敗壞地以一種指導者的姿態訓斥她：「或許是妳該好好學會多尊重自己一點」。

當身為白種男性的馬利歐教育著亞裔中國籍的小漁時，我們彷彿看到了美國殖民史中的類似畫面。十九世紀末美國治理菲律賓時，總統William McKinley提出「善意的同化」（benevolent

[11] 因為這些作為被認為是女性感情付出的方式，因此她付出感情的對象，顯然要與這些女性美德所訴諸的對象一致。在影片及小說中，江偉開始疑神疑鬼正是因為他發現小漁會開始幫馬利歐洗衣服，儘管對小漁來說，這只是順手幫忙的一個人情。

assimilation），，Vincent Rafael（1995）將此定義為以「白種人的愛來換取黃種人的情感」，進而使其認同白種人，並接受所傳遞的意識形態。[12]影片最後，當畫外音出現江偉催促的喇叭聲、上樓的腳步聲、與最後離去的引擎發動聲時，小漁選擇了放棄江偉，轉身陪著馬利歐嚥下最後一口氣，並替他整理最後的遺容。隨著江偉和馬利歐的相繼離去，小漁獨立自主的意象在片尾被彰顯，但不可否認的，小漁女性的自覺高度仰賴具有父親意象的馬利歐一路的提點與啟發。

　　鮮少有評論家注意到，李安是《少女小漁》的共同製作人，而小漁和1993年李安《喜宴》中來自上海女藝術家顧葳葳，各自代表了中國女性移民在紐約的典型。前者保守溫順，後者能幹俐落，但兩個角色都被賦予面對困境強韌的生命力。只是以韌性做為一種反抗策略，似乎仍無法避免會與父權結構有所妥協。無論是從小漁對馬利歐父式權威的聽從，還是葳葳替高家延續香火的人情看來，這兩部影片在處理華人女性與父權結構的交涉時，似乎還有更基進的空間。

　　女性生命中「困境」與「逃脫」的主題在2002年的《想飛》中再次延續。廣告才子Joker（吳彥祖飾）認為來自中下階層的夜店酒保阿玲（李心潔飾），擁有自己正在構思的電玩遊戲中冒險公主的神韻，因此希望藉由她的幫助設計出自己理想中的遊戲，男女主角的生命交織由此展開。以年輕世代流行的電玩與網路現象為背景，張艾嘉在片中以動畫合成的效果創造出魔幻寫實

[12] Vincente L. Rafael, "Colonial Domesticity: White Women and United States Rule in the Philippines," *American Literature* 67, no. 4 （1995）: 660-661.

的風格，突顯現代人在虛擬與現實之間的遊移擺盪。無論是等待救援的清純公主還是火辣動感的女戰士，女性在男性主導的電玩文化中，往往反映出男性認知下所構築的完美女性，如同Joker的競爭對手所創造的Zumi一樣。然而Joker拒絕製造或販賣這樣的假完美。對他而言，虛擬是一種更貼近真實的想像性象徵符號。Jay David Bolter和Richard Grusin（2000）在討論新媒體美學時就指出，即時動畫與虛擬實境中的數位影像其人為仲介的行為與繪畫動作本身有著相當大的延遲（deferred），人為仲介的部份彷彿消失了一樣，再加上程式設計師戮力讓程式具有最大可能的自主性，因此由電腦程式設計出的影像讓觀者在與影像接觸時產生一種立即感。[13]故此Joker認為虛擬世界應該要貼近真實世界，如此一來虛擬世界的無限可能性才能讓使用者在真實世界的情境下想像遨遊。他理想中的公主是不完美的，而電玩世界透過遊戲的方式將不完美轉化。他透過數位位元所創造出來的公主名為Princess D（Princess Digital），是現實生活中Princess D——從幼稚園老師飛上枝頭當鳳凰的戴安娜王妃——的分身。而阿玲剛好也是透過將自己投射成戴安娜王妃，在精神上暫時逃脫父親身陷囹圄、母親精神失常、弟弟打架鬧事，家庭負債累累的壓力下。

在虛擬世界中Joker讓Princess D穿上翅膀、配上武器與神力來打敗與她纏鬥不休的大魔怪。輸贏在遊戲重新啟動的頃刻間可以重來，甚至累積的經驗與數值都可以讓Princess D更強大。但

[13] Jay David Bolter and Richard Grusin, *Remediation: Understanding New Media* (Cambridge, MIT, 2000), 27-28.

諷刺的是，Joker在現實中沒有能力幫阿玲擺脫家庭所帶來的壓力，當Princess D的遊戲設計得愈精密，阿玲生活中無解的重擔相形之下就顯得更沉重。顯然張艾嘉認為，現實與虛擬之間的疆界在新媒體與網路世界主導的當代生活中已然模糊，但這只是意味著事物以一種不同的姿態被呈現，但本質並不會因此被改變：Joker的小弟Kid（陳冠希飾）透過網路認識了女孩Lovely，處心積慮見面後發現虛擬空間的欲望只是帶有距離美感的假像，當Kid開始在現實生活中努力工作後，他帶著生命存在的踏實感，告別了虛擬的網路世界；Joker告訴阿玲，廣告看板裡如夢似真的青青草原只是電腦特效，電腦終究無法讓那個地方「真正」存在。不過，張艾嘉並不否認虛擬世界的活動影響了人類的自我感知。當阿玲為了還債要冒險帶著毒品闖關中國前，她悄悄來到Joker的工作室，將自己的手與電腦螢幕上Princess D的手貼合。透過特效，Princess D的雙手輕輕彎曲，彷彿是得到感應後要給阿玲一股勇敢前去的力量。影片最後，阿玲帶著家人移民，離開了香港，象徵著真實世界中的Princess D終於能夠穿上翅膀遠走高飛。

《想飛》出現的時候，虛擬世界早已是文化主流，但以此為故事背景、甚至是在表現風格上的混雜3D動漫風格與寫實元素在華語片中並不多見。此片是張艾嘉從女性角度切入電玩文化的嘗試，讓電玩女主角不再依照男性程式設計師與玩家幻想的方式而存在，而將年輕網路世代與上一代的父母對照，也巧妙表現出張艾嘉認為人性本質不會因科技而嬗變的一種思考。

在張艾嘉的眾多作品中，選擇《少女小漁》與《想飛》來分析還有另外一個特殊原因。這兩部片分別由她培養的兩位女弟子

劉若英與李心潔所主演。以張艾嘉所具有的作者特質來看，提攜兩位女弟子在電影圈發展，傳承意味相當濃厚。《20、30、40》（2004）是張艾嘉近期執導的作品，由師徒三人共同編劇演出。劇本走多線敘事，由張、劉、李分別飾演的Lily、想想、小潔這三個角色的故事交叉組合而成，藉由三個不同世代的女人的觀點闡述愛情在人生中的價值與定位。二十歲小潔與三十歲想想除了分別由李與劉演出外，張艾嘉也將這兩個角色的腳本交由兩位徒弟自己創作。也因此，這部片是張、劉、李三人的集體創作，但又不脫張式風格的輕喜劇路線，其中角色刻劃尤其與張先前的作品多所呼應。四十歲的Lily和《莎莎嘉嘉站起來》裡嘉嘉的角色一樣，因為意外發現自己的先生外遇而離婚，而Lily在不惑之年展開對情欲的追求除了呼應嘉嘉，也和《今天不回家》（1996）中歸亞蕾所飾演的陳太太有異曲同工之妙。[14]想想與小潔的故事雖然是劉若英與李心潔的創作，但周旋在眾男人之間並與別的女人分享同一個男人的想想，正是《莎莎嘉嘉站起來》中的莎莎和《新同居時代》（1994）第三段故事〈未婚媽媽〉[15]中劉可可（張曼玉飾）兩個角色的綜合。有著同性愛慕情愫的小潔，就像

[14] 《今天不回家》呈現臺北市中產階級夫妻之間邁入中年之後，面對日趨平淡的婚姻生活和外界產生的誘惑時，傳統秩序和生活形態面臨崩解，最後終於找到自己的軌道過程。郎雄和歸亞蕾飾演的一對老夫老妻到了耳順之年，開始各自有了外遇和探險。先是郎雄和楊貴媚所飾演的年輕少婦發生了情愫，接著是歸亞蕾不甘寂寞，也採取報復手法到酒吧尋歡，她碰到身材健美、善解人意的牛郎阿杜（杜德偉飾），並放縱自己享受夜店把酒言歡的經驗。影片最後每個人都回歸自己的常軌，但看待生活和道德卻已不若從前嚴肅、刻板，彼此給對方上了一堂性別和情感教育的課。

[15] 本片由三段短片所組成，分別由楊凡、趙良駿、張艾嘉執導。張艾嘉部份的片名為〈未婚媽媽〉，楊凡的為〈怨婦俱樂部〉，趙良駿的則為〈摘星記〉。

是《心動》（1999）中的小柔，[16]而她與歌唱事業夥伴童和男孩小傑（Jay）之間的緊張關係也映照著陳莉、小柔、浩君的三角關係。在影片最後，站在Lily花店外的小潔與素昧平生的Lily兩人之間互相凝視的畫面，更彷彿是一種跨時空、跨文本的鏡像凝視（在劇情安排上Lily與小潔並不相識）。因為在《心動》裡，飾演導演並評論小柔、陳莉與浩君三角關係的張艾嘉可以說是小柔的投射，也因此小潔與張艾嘉的互看產生了互文指涉（inter-textual）的意義。

　　《20、30、40》在視覺與敘事元素上都延續了張艾嘉電影中的全球都會性。[17]比方，介紹三人的第一個場景即是象徵資本與人口流動與轉匯集的國際機場。此外，影片本身由台灣、日本、香港三地跨國製作並兼有香港及中國演員的製作脈絡，也強化了影片本身「都會」與「去疆域」的定位，加上上述角色跨文本的呼應與對照，這部探討愛情與婚姻的影片，可說是張艾嘉處理「華人女性經驗」之集大成。此外值得注意的是，儘管片中的三位女主人翁延續張式風格，追求獨立自主，但這個女性經驗一如她先前的作品，是以遵循異性戀軌範為依歸：她們或許並不從一而終，也不避諱追求自身情慾的滿足，但找到適合自己的男性對象，仍是欲望的最終歸途。不信任愛情與婚姻的想想，最後遇到

[16] 《心動》的人物情節有些像早年張艾嘉的作品《最愛》的青春版，但導演的敘事手法和觀點更見流暢，人物錯綜交織的關係處理得有條不紊，結局如繪畫般的油彩效果在視覺上更是豐富而雋永。從《少女小漁》到《心動》，可以看出張艾嘉在敘事觀點和鏡頭調度上的進步，而其電影風格也在逐漸形成中。

[17] 影片中唯一與臺北（臺灣）的相連的母題是地震，不過地震是做為敘事上主角心理產生認知的徵兆。

了一位單親爸爸，影片最後三人站在敘事中象徵愛情滋潤劑的鋼琴前，一片和樂融融，翻轉了這台鋼琴原本在片中的意涵：鋼琴是女人被拋棄時自立自強的救生圈。此一女人一定可以找到好男人的意識形態同樣在Lily身上再次被驗證。當原本自尊受挫寂寞纏身的Lily轉念要好好經營獨身生活時，她於慢跑時與一位男子擦身而過。男子因為注意到Lily而轉身朝向Lily跑來，這充滿暗示性的畫面，重申了「歸宿」的意識形態。而小潔雖然對同性別的童有著孺慕之情，但這份感情並不具有「僭越」或「挑戰」異性戀軌範的能量。小潔與童之間同性情愫的觸發始於兩人的好奇與嬉鬧，這個安排服膺異性戀想像下的女同性戀情誼，認為此種普遍存在於年輕女性間的「浪漫愛」只是一種短暫、過渡性質的情感，在少女長大成人進入成熟兩性互動後，自然會消褪。[18]

張艾嘉創作能量豐沛，同時作品深具市場性，是華語影壇舉足輕重的女性創作者，而能幫助導演改善製作條件的市場接受度，總是某種程度反映出作品在政治上的光譜。張艾嘉的作品從女性角度出發，細膩刻劃感情的敘事手法與拍攝技巧向來能成功感動主流觀眾，而她作品中較少觸及的歷史語境與非異性戀身分認同則分別是接下來所討論的黃玉珊與周美玲兩位導演的創作核心元素。

[18] 桑梓蘭（Tze-lan D. Sang）的《女同性戀的崛起：現代中國之女性同性欲望》（*The Emerging Lesbian: Female Same-Sex Desire in Modern China*）一書中對於浪漫愛在西方及中國性心理學的討論和與華人女同性戀認同之間的關係有詳盡的分析。

捌、黃玉珊的電影

　　不同於張艾嘉華人女導演的定位，黃玉珊的作品除了持續從女性敘事觀點出發外，也與台灣土地的意象高度扣合。她的創作類型橫跨紀錄片與劇情片，企圖從台灣史與台灣社會出發，以影像為台灣文化作史，而她更是台灣當代幾位重要的女性主義導演之一。

　　黃玉珊出生於台灣澎湖，在高雄長大。1976年畢業於政治大學西洋語文學系之後在藝術家雜誌社擔任編輯。在這段期間因採訪關係認識了李行導演，後來到片場跟片從場記做起，1977年到1979年之間，參與了李行導演《汪洋中的一條船》（1978）、《小城故事》（1979）、《早安台北》（1979）導演組的工作，並兼任《早安台北》的企畫。後來再赴美國愛荷華大學和紐約大學學習電影。1981在紐約留學期間，開始以影片紀錄一些自己所熟悉與關心的題材。當時選了在紐約的雕刻家朱銘為主題，從朱銘的創作歷程到太極、人間系列的風格展現，來看藝術的共通性與跨越國界的語言。以真實人物為主題所發展的紀錄片，除朱銘之外，尚有畫家吳炫三、醫生畫家陳家榮。除此之外，在黃玉珊以人物為主的紀錄片中，也紀錄多位台灣史上重要的女性歷史人物，包括出生於日據時期，後來赴日學醫成為台灣第一位女醫學博士、第一位女性地方首長的許世賢、同樣在日據時期出生，將現代舞引進台灣的舞蹈家蔡瑞月、蔣經國與蔣方良，與一九五〇年代活躍於建築界的女建築師修澤蘭等人。

黃玉珊劇情片創作的源頭，要追溯到1987年中影繼楊德昌、侯孝賢等第一代新導演之後對第二代新導演的培植。她從改編同名小說《落山風》開始執導第一部劇情片，並邀請到當時韓國知名演員姜受延來台演出，此片在拍攝期間因情慾主題的處理而造成話題。黃玉珊之後應邀到香港大都會電影公司（邵氏電影公司關係企業）拍片，於中國福建惠安拍攝文學改編電影《雙鐲》（1990），隔年回台拍攝新聞局輔導金影片《牡丹鳥》（1991）。這三部被譽為「女性電影三部曲」的影片主題連貫，皆在強調女性於成長過程中自主意識的發掘，並由此對照傳統父權社會中道德規範和婚姻加諸於個人的枷鎖。如同影評人游婷敬所說，「對抗父權，強調對女性不平等待遇之控訴是黃玉珊電影中具強大力量的女性平反。」[19]《落山風》全片以女主角素碧的身體醒覺為故事主軸。在傳統父權社會中，女人的身體只被當成是滿足丈夫性需求與傳宗接代的工具，因此當素碧不孕時，她被夫家斥逐到寺廟。本屬清修之地的寺廟其實是個化外之地，因此不被世俗所允許的情慾得以在此流洩。與男主角文祥近距離的互動，喚起了素碧身體的渴求。其中女主角沐浴時撫摸自己身體、看著鏡中模樣的一幕，象徵了她對情慾的索求。這個在一九八〇年代引起軒然大波的畫面，目的是希望女性不僅要正視自己的欲望，還要擁有自己的身體。1990年的《雙鐲》取材自中國福建惠安一代「自梳女」的傳統，描繪女性之間的同性緊密關係如何可以延遲、甚至是抗拒異性戀的婚姻關係。游婷敬指出，「惠

[19] 游婷敬，〈文學筆觸下的女性身影—淺談黃玉珊的電影〉，台灣電影筆記。2004年五月八日。http://movie.cca.gov.tw/files/15-1000-753,c138-1.php

花為了對抗父權體制不得不走向自殺之途，更是以強烈的姿態來抗議女性在父權價值中不被接納的部分。」[20]這部片另一個引發有趣討論之處在於它當初在台上映時沒有被解讀為是一部女同志電影，但在西方國家，這個故事卻被廣為接受為一個女同性戀故事。Vivian Price指出這是因為「影片內容將女性對被壓迫的排拒，等同於烏托邦式的女同主義。」[21]而《雙鐲》之後的《牡丹鳥》除了延續對女性情慾探索之外，還加入了女性勞動，藉由片中嬋娟一家的生活反映出臺灣社會變遷的樣貌。相較於前兩部片，《牡丹鳥》在情節發展上跳脫一般戲劇性的衝突，側重表現人物內心記憶與外在世界的掙扎，在色彩、燈光、音樂的運用上帶著某種超現實風格。將女性個人對愛情與情慾的追求鑲嵌於台灣社會脈絡的企圖在《真情狂愛》（1998）中延續。這部片以陳愛蘭真人真事的故事為題材關心女性在社會上所面臨的困境，但其敘事範疇擴展到對社會下層角落和庶民生活的刻劃，同時論及家庭與學校教育。《真情狂愛》與《牡丹鳥》同樣帶有夢境和幻想的成份，但相對而言，比較接近於劇場與紀錄片綜合之風格。

2005年拍竣的《南方紀事之浮世光影》以紀錄式劇情片的形式，延續了黃玉珊過去紀錄片中對台灣文化史的關注，同時也運用蒙太奇、拼貼、並置等元素插入個人記憶、夢境與幻想來和大歷史互為對照，以提供對歷史的另種詮釋與反思。如同文學評論家賴賢宗所形容的，這部片的影像「一方面具有寫實主義的力

[20] 游婷敬，同上。

[21] 薇薇安普萊斯（Vivian Price），〈女同志主體在中文電影中的崛起〉，《電影欣賞》第118期（2004），頁15。

道，充滿台灣文化史的反思，二方面又融化在詩性氛圍之中，在台灣歷史的苦澀中很有詩的意境，但是這並不是廉價自憐的感傷詩意，而是穿透苦難、渾化土地的崇高詩境。」[22]

《南方紀事之浮世光影》以平行敘事結構，交錯兩條敘事路線。一是日據時期出生於澎湖的畫家黃清埕（呈）的生平，另一條則是拼湊黃清埕生命紀事的女性藝術作品修復師琇琇的個人生命。雖然影片的主角是一位男性藝術家，然而導演巧妙地透過尋找黃清埕的繆司，將黃清埕創作生命中的重要女性置入藝術史之中。傳統對男性藝術家生平記敘中，其周遭女性多扮演在其身後陪襯、啟發與支撐的繆司角色；而從琇琇的角度（即導演的觀點）開展故事的方式，卻改變了前述兩性之間的權力關係。琇琇以一個女性身分佔據了歷史的發言權，進行歷史的發掘與書寫。琇琇的繆司是黃清埕，其男友國鈞則是那個在背後陪襯她、支撐她的力量。現在的琇琇如同過去的黃清埕一樣充滿野心，為追求心中的理想奮不顧身。而國鈞則如同過去的黃清埕身邊的女人一樣，盡職地做為琇琇的後盾。

不過，在《南方紀事之浮世光影》之中，成就黃清埕藝術理想的女性們即使是站在成就非凡的黃清埕身處，卻個個形象鮮明、充滿力量。[23]清埕幼時的青梅竹馬玉蘭雖然識字不多，她卻無懼世俗眼光，在當時民風純樸的年代擔任黃清埕的裸體模特兒。她的付出推動了黃清埕在藝術上的成長，也暗示著「繆司」

[22] 賴賢宗，〈超越浮世的藝術光華：黃玉珊電影《南方紀事浮世光影》。《自由時報》，民94年11月3日。

[23] 賴賢宗，同上

不可或缺的重要性。在日本學音樂的李桂香是黃清埕的另一個繆司，但她做為新女性的自覺意識不只一次挑戰了黃清埕男性優越的世界觀。她拒絕服膺黃清埕的秩序，寧可享受更自在的單身生活，而她在與黃清埕的互動上對自己價值觀的堅持終於改變了黃的男性自我中心。相較於李桂香的自覺，清埕的大嫂阿鶴則是一個因為沒有女性自覺而被父權社會壓榨的傳統女性。每當桂香與清埕回澎湖省親時，我們就會看到景框左下角的阿鶴，背對著佔據景框主要部分的大哥清舜、清埕與桂香三人，默默餵食子女。隨時間的演進，清舜、清埕與桂香三人的生命，無論是相應於時局變化或依循個人生涯規劃或多或少都有變化，但阿鶴的生活卻是一成不變，不同的只有張著口等著吃飯的孩子愈來愈多。阿鶴這個角色不單與桂香、也與生活在現代的琇琇作對比。琇琇對國鈞求婚的抗拒，有來自阿鶴的歷史教訓：當一個女人只是配合父權家庭的要求扮演妻子與母親角色時，她同時也失去了自我生命的意義。

因為不希望這部片被認知為只是依據現存史料再現男性藝術家的生平，黃玉珊在運用寫實主義手法之外，也將紀實的部分融在虛構的情節裡，藉由意識流、夢境、剪報、獨白、閃現的拼貼手法，表現時空穿梭的自由和創作的神秘性，最明顯的例子是躺在山崖邊的清埕所夢見的白衣女子，以及清埕創作時乍見的黑衣女子。這些電影元素的交融讓這部影片所再現的歷史呈現出帶著個人觀點的開放性。《南方紀事之浮世光影》同時也是一部自我反射（self-reflexive）的電影，透過琇琇，黃玉珊同時也回溯父母親在太平洋戰爭前後的生活經驗和書寫記憶。

完成《南方紀事之浮世光影》之後，黃玉珊將客籍文學家鍾肇政的小說《插天山之歌》（2007）改編成電影。1934年由神戶啟程航向基隆港，卻在途中遭美軍潛艇魚雷擊中而沉沒的「高千穗丸事件」是《南方紀事之浮世光影》和《插天山之歌》這兩部影片共有的交集。不論是《南方紀事之浮世光影》中依據史實所描繪出來的黃清埕，或是《插天山之歌》中帶有鍾肇政半自傳性色彩的陸志驤，都曾經歷過太平洋戰爭，也都搭乘過高千穗丸。黃玉珊在兩部以二次世界大戰為背景的劇情片中，嘗試詮釋當時年輕人的青春、熱情與追尋；也藉此反映戰爭對一般社會民眾造成的傷痛以及對個人命運的殘酷撥弄。

玖、周美玲的電影

在成為劇情片導演之前，周美玲曾經在地下電視台擔任記者主跑政治新聞，此一經歷讓她深刻體認到影像所具備的深遠影響力。爾後，她至金門擔任記者，並進入以獨立創作方式為主的螢火蟲映像體，與另一位金門籍獨立紀錄片導演董振良一起拍攝與金門有關的影像作品。於此同時，她也開始了自己的創作。開始讓她為人所知的作品是她在2000年兼任總製片與召集人、結合十二位獨立製片導演所共同完成的《流離島影》系列影片。[24] 參與拍攝的導演以自身的主觀情感與想法紀錄下台灣各離島的風貌，此一系列「拒絕客觀報導」的核心宗旨以相當基進的姿態顛

[24] 《流離島影》，台灣電影網。
http://www.taiwancinema.com/ct.asp?xItem=12151&ctNode=252

覆了當時主流紀錄片論述對客觀真實的假設。[25]離開螢火蟲映像體之後，周美玲更將重心放在自己的創作上，也約略在此時，她開始將關注焦點轉移到同志議題，開始拍攝一系列與同志議題有關的紀錄片與劇情片。當《刺青》在2007年奪得有同志奧斯卡之稱的柏林影展泰迪熊獎後，她正面公開的回應媒體對她性傾向的猜疑，成為台灣第一位公開出櫃的女同志導演。

首次觸及同志議題的紀錄片《私角落》（2001），以臺北一間名為Corner's的同志酒吧為駐點，在它即將歇業的前兩個月開始紀錄在這私密酒吧裡不能公開，但其實無比美好的同志愛情。在表現方式上，《私角落》延續《流離島影》系列影片的精神，捨棄紀錄片知識傳遞的功能，改以訴諸美學的詩意手法強調影像的韻律感與Corner's內外空間的並陳與交錯，[26]同時，以視覺借喻的方式將在Corner's的時光以及男女同志的接吻與性交呈現出如夢般的美好。而搭配這些影像的畫外音訪談和第一人稱觀點的獨白則以反差的方式直指現實生活同志面對異性戀社會敵意的困難與掙扎。這部紀錄片的另一個獨到之處在於第一人稱的獨白是以法文發音，以陌生語言講述內在聲音一方面掩飾了自我敘述的尷尬，二方面也藉此製造疏離感，突顯無法對外言說同志與一般用來表述自我的主流語言之間的距離。獨白文字中的詩意配合著迷離畫面，也呈現出同志實驗電影裡一種同性戀祕教的氛圍。

[25] 「周美玲」，台灣電影網。

http://www.taiwancinema.com/ct.asp?xItem=12488&ctNode=39

[26] Bill Nichols, *Introduction to documentary* (Bloomington: Indiana University Press, 2001), 33.

在下一部以16釐米拍攝的劇情片《豔光四射歌舞團》（2004）中，周美玲透過一群易裝表演的同志藝人，展現同志如何在充滿異性戀敵意的現實社會中實踐自我。在影片的開端，我們看到名為「豔光四射」的扮裝歌舞團在夜裡閃亮亮地演出，表演場地四周一片漆黑，與河對岸的繁華都會咫尺天涯。在幾個中景鏡頭對剪拍攝表演者與觀眾之後，接著出現的一個大遠景鏡頭將烏托邦似的歌舞團置於畫面的右下角，創造出象徵現實的周遭環境淩駕於歌舞團之上的視覺效果，藉此呈現歌舞團邊緣卻亮麗的存在。影片以扮裝皇后為主角，突顯同志生命中「扮裝」與「性別操演」的兩大課題。周美玲在一次訪談中指出，「其實每個人都處在扮裝的狀態，為了取得社會認同，也為了認同自己。」[27]而「人生如戲」的概念正是同志感性此一情感結構中重要的元素。或因情慾對象不是異性，或因性別特質與生理性別不一致，同志與酷兒因為被認為違逆了社會規範而被汙名化。也因此，有意識地模仿／諧擬異性戀、或將自己裝扮成符合社會性別期待的「瞞混」策略就成了同志的生存之道。[28]同志生命經驗中瞞混與扮裝的交涉策略，顛覆了異性戀軌範所定義的性別分界和情慾，並將其去自然化，突顯了性別本身就是一種操演。以扮裝皇后台上台下的生活為故事主軸，《豔光四射歌舞團》表現了Judith Butler（2006）在 *Gender Trouble* 著名的論點：「在模仿性別的過程中，扮裝暗示

[27] 陳乃菁，〈紀錄片女俠周美玲〉。《新台灣週刊》426期（2004年4月16日）。
http://www.newtaiwan.com.tw/bulletinview.jsp?bulletinid=16885

[28] Jack Babuscio, "Camp and gay sensibility," in *Gays and film*, ed. Richard Dyer (New York: Zoetrope, 1984), pp. 44-46.

了性別結構本身的模仿性和權變性。」[29]異性戀法則所宣稱在生理身體結構、性別認同與性別操演三者之間的一致性是虛構的，既非自然，也不必然。做為生理男性的歌舞團成員在舞臺上的表演看似是一種擬態，但若相對於他們自身傾向陰柔的性別認同來說，那下了台之後的男性裝扮，其實才是一種性別模擬。

周美玲的性別操演除了挑戰主流的性／別概念，還直搗傳統父權思想根深蒂固的習俗文化。薔薇晚上是扮裝歌舞團的台柱，白天則是替亡者牽引超渡的道士阿威。當薔薇／阿威無意間發現自己必須為愛人阿陽牽亡魂時，[30]他無法抑制的號哭惹來同僚的訕笑，與舅父的責備。當舅父開始談及阿威過於陰柔的性格有違道士身分時，周美玲讓另一頭正在為一場儀式將自己反串成男生的姨母（舅父之姐），替薔薇辯護，點出習俗中的性別認同不過是長久以來約定俗成的結果。周美玲用姨母反串的性別操演逆向辯證，點出舅父認為阿威的陰柔特質會讓他無法勝任道士工作的盲點。緊接著在下場戲中，薔薇決定利用自己道士的身分私下進行分靈的儀式，[31]好讓自己可以與阿陽的靈魂可以長年相伴。同樣的親密關係，同性戀伴侶關係卻因為不被異性戀社會所承認，因此薔薇無法在名義上具備未亡人的身分。周美玲巧妙地以薔薇與阿陽想在生死兩隔的世界互相陪伴為動機，挑戰根植於殯葬文

[29] Judith Butler, *Gender trouble: Feminism and the subversion of identity* (New York: Routledge, 1996), 175.

[30] 牽亡魂是一種台灣道教的民間習俗。當親人因事故而突然死亡，或者還有遺願未交代清楚而死亡，陽間的家人就會找道士或靈媒來牽引亡魂。

[31] 台灣傳統習俗運用靈魂可如細胞自體分裂的概念在獲得亡者應允後另立一座祭祀牌位，將使亡者靈魂可被安置於不同的處所。

化下的強制性異性戀（compulsory heterosexuality）：如果殯葬習俗的目的是在信仰靈魂不滅的前提下進行人世與冥界的交接與轉換，那麼整套制度理應尊重亡者的生命樣貌，而非粗暴地將異性戀植入亡者的靈魂之中。影片最後，薔薇所屬的「豔光四射歌舞團」安排了一場演出遙祭阿陽，這是酷兒對台灣父權根深蒂固的殯葬文化的挪用。「豔光四射歌舞團」以一台小貨車當作舞臺四處表演的形式轉化自台灣殯葬祭祀文化自一九八〇年代末崛起的電子花車。電子花車綜藝團僱用穿著清涼、年輕貌美的女子載歌載舞，做為酬神或慰勞死者之用，但其形成與風行大抵不脫男性觀看女體的機制，而在這場悼念儀式中為父權意識形態提供娛樂的電子花車被挪用為同志亡者扮裝演出的舞台。

　　《豔光四射歌舞團》中所呈現的台灣同志文化是偏屬中下階層的，與都會中發展出來的中產階級同志文化在氣質與操演上大大不同，而這個草根性正是周美玲對台灣同志美學過於傾向歐美同志論述而提出的反思。周美玲在一次受訪中指出，她試圖將同志文化定位在台灣文化的語境之中，使它不是失根的、無家的。而她在同志文化與台灣文化大眾性格兩者間找到的連結是一種亮麗的俗豔。[32]由《豔光四射歌舞團》、與接下來要討論的兩部片《刺青》（2007）、《飄浪青春》（2008）等三部片所組成的「同志三部曲」，就是要在以影像為台灣同志族群說故事的同時，營造、捕捉周美玲心中那「很俗氣、三三八八卻有著生命力與荒涼美感」的台灣同志美學。

[32] 李靜怡，〈「我證明瞭同志文化就和台灣文化一樣俗豔、三三八八又亮麗 ── 專訪《刺青》導演周美玲與演員楊丞琳〉。《破週報》，2007年3月15日。

描繪女同志愛情故事的《刺青》，同樣融入了刺青與視訊少女這兩個台灣大眾文化的元素，而台灣史上大事件之一的九二一大地震更是主角們生命的轉折點。刺青女師傅竹子（梁洛施飾）在九二一遭逢家變後，與因創傷而患有解離症的弟弟相依為命，影片以其生活現況和對過去的記憶做主軸，平行交錯年少時同村長大、如今擔任視訊少女小綠（楊丞琳飾）的成長經歷。網路視訊文化的元素除了用來製造因為虛擬與現實的落差而產生誤解的戲劇化效果外，更重要的是，周美玲翻轉了現實生活中網路視訊文化中的性別權力關係。在視訊情色的消費文化中，女性是可見的表演者、服務提供者，而不可見的觀看者則多是男性。但小綠在一開始，就不是個全然被動的被觀看者。她在螢幕的另一端以自己的聲音和動作控制著觀看者欲望的消長，她甚至可以隨意下線，隨心所欲的關閉提供觀看權力與欲望的視窗。影片同時也利用自身指涉性的效果（self-reflexivity），提醒在同一時間透過觀看電影進而觀看小綠視訊演出的觀眾自己觀看者的身分。攝影機在呈現小綠透過視訊被觀看時，採取了觀看視訊者的位置，因此在視訊環境中小綠正是正面的直視攝影機，與觀眾對看。利用反身性批判觀看（電影及視訊）行為的效果，在化名Silence查緝違法色情視訊的員警勸小綠離開這個行業時，產生了最大的效果。當員警（象徵社會輿論看法）質疑小綠是在揮霍青春肉體、糟蹋自己時，小綠直視著鏡頭，對著所有在線上等著被她取悅、看她表演的觀眾罵道：「自己沒種承認，還對我道德批評，你裝什麼清高哇！」的確，市場的存在仰賴消費行為的發生，但社會道德批判很少將對象指向觀看者與享受服務的人。關於視訊文化的第

二個層面的**翻轉**則是透過竹子將匿名觀看者的性別與性欲特質多元化；同樣地，視訊少女的舉止所訴諸的對象也不一定是異性。從頭到尾都將男員警Silence誤以為是竹子的小綠，其實是以挑逗女性做為出發。周美玲利用劇情元素和反身性的拍攝手法撼搖了台灣社會以父權異性戀意識形態為主導的視訊文化。

除此之外，《刺青》也試圖挑戰一般大眾對性別與同志的刻板印象。竹子告訴不收女生為徒的日本刺青師傅，她可以割下自己父親手臂上刺有彼岸花的人皮證明自己不怕血、敢動刀。而竹子雖然在影片中被小綠及另一位客戶阿東稱為男人婆、鐵T，但斯文白淨的竹子其扮相、身形與氣質其實並不符合台灣女同志文化語境下對鐵T的認知，似乎，周美玲是要藉由這個角色去挑戰何謂「鐵T」。遊手好閒，偶爾做做壞事霸凌高中生的街頭小混混阿東，是個男同志，但他與台灣男同志文化中產階級的同志形象大異其趣。周美玲在《刺青》裡的企圖不只是解構異性戀霸權定義之下看與被看的關係，她似乎也想透過阿東和竹子這兩個角色，讓台灣同志文化中的同志形象更為殊異。[33]

在《刺青》當中對於台灣女同志文化許多未竟的討論，包括女同志的啟蒙、「鐵T」的長成與異性戀社會中同志老年歲月的樣貌等等，都在周美玲同志三部曲的最後一部《漂浪青春》中被以更完整的方式呈現。在《刺青》裡，當小綠九歲時第一次見到

[33] 在台灣的女同志次文化中，有著不同的身分認同，包括陽剛特質叫明顯的「T」、相對於T陰柔特質較明顯的「婆」（T的老婆）、不分（不分T或Po）。雖然T、婆的分類美國女同志文化中的butch、femme有些類似，但本體上來說是不同的。

少年竹子時就喜歡上她了，小綠九歲半時滋生出的好感不是曇花一現，而是婆認同啟蒙的開始。同樣地，三段式《飄浪青春》第一段〈妹狗〉中的妹狗也是在八歲時就對身為T的竹篙一見鍾情，而她的婆認同也就此萌芽。透過妹狗夾雜著嫉妒與渴望的觀點來敘述盲女歌女菁菁與竹篙的女同志情感，使得這個故事不只是對T欲望，也是婆的認同，張娟芬在《愛的自由式》中指出，菁菁與竹篙的感情或是影響、或是召喚出妹狗自己的同性戀傾向，多年後妹狗在眾人面前向同班女同學表白自己的愛慕，對於男生的追求她不屑一顧。而十年後菁菁和竹篙依舊攜手相伴的畫面，對妹狗來說更是對於女同志伴侶關係在異性戀社會仍有立足之地的一種肯定與確認。

　　第二段故事〈水蓮〉的主角水蓮，在整部片的劇情安排上是竹篙少年時遇到第一位具有自我認同的女同志，不過這個關係要到第三段故事〈竹篙〉才會被透露。〈水蓮〉的開場是菁菁與竹篙在她與竹篙高中同學阿彥的婚禮中表演，但實際上，水蓮是女同志，而阿彥是男同志，兩人聯姻是為了應付來自雙方家庭的壓力，婚後兩人維繫著夫妻的名義但實際上卻是各擁同性伴侶各自生活。當阿彥與水蓮再次相遇時兩人都已步入老年，阿彥罹患愛滋，而水蓮則是阿茲海默症患者。因為意識不清，水蓮誤將阿彥當作已逝去多年的女伴阿海。而原本只是來向水蓮告別的阿彥，卻因無處可去於是將錯就錯留下來當阿海。然而因為水蓮的記憶停留在過去，因此誤將阿彥當作阿海的她總是擔心阿彥看起來太像男生，小心翼翼不讓他們的關係過於招搖惹人閒話。透過水蓮經歷與記憶，我們看到台灣同志的歷史集體記憶，包括透過男女

同志假結婚與無法斷然切割的原生家庭做出妥協、[34]主流社會對「半男娘」、女同性戀、扮裝者的鄙視。而在故事最後阿彥為了照顧水蓮，決定接受愛滋治療，我們於是看到當初在名義上是夫妻的兩人，再次組成家庭，但這次不是異性戀包裝下的假家庭，而是周美玲以酷兒概念重新組構改寫的酷兒家庭。

　　第三段故事〈竹篙〉描寫好動帥氣的竹篙身為T的認同過程。和《刺青》中的竹子對照，竹篙是不同的鐵T原型，而這個角色刻劃對與周美玲年紀相仿的女同志觀眾來說，更為符合台灣女同志次文化中T的形貌。[35]少年竹篙的成長經歷，同樣可以被看作是台灣六十年代前後出生的T女同志的集體記憶。周美玲巧妙地設計了幾個橋段突顯早年被稱作半男娘的T在生命歷程中面對二元性別主流論述普遍經歷過的尷尬與掙扎，包括在公共場所上女廁時因為外表太像男生而被他人瞪視、希望盡可能平胸因此拒穿胸罩改以繃帶束胸、與同性有親密肢體接觸時不喜歡脫衣服等等。對竹篙和許多T來說，自己的性別在以男女兩性為經緯的性別座標中找不到落點。他們不喜歡自己女性化的身體，但他們也不想做男生。當整個社會的性別結構是以男女兩性為主時，像竹篙這樣「女身男相」的生命似乎也會面臨到無路可走的困境。竹篙的母親知道自己女兒是半男娘，擔心她無法和一般女孩一樣

[34] 許多對亞洲同志認同的探討和研究已經指出「出櫃」甚至是與原生家庭分割是屬於西方個人主義式的同志認同（見Chris Berry 2000, Gayatri Gopinath 2005, Martin F. Manalansan IV 2003）。

[35] 在接受中國時報專訪時，周美玲提到《飄浪青春》當中束胸的情節來自許多女同志有人認為她沒有講出真正鐵T的心聲。見張士達，〈周美玲豪賭，為同志作傳〉。中國時報，民97年8月16日。

透過找到一個好歸宿來確保未來生活無虞,因此和叔父一起決定讓竹篙分家產,以替她日後留一條路。然而竹篙的哥哥卻大力反對,因為無論竹篙看起來怎麼像男生,她終究還是女兒,而女兒無論出嫁與否,在傳統上都不被認為具有延續家業的資格。這段故事的最後,竹篙揹著手風琴在火車上遙望遠方,暗示著離家自立,而劇本的環狀結構讓我們知道竹篙後來遇到了菁菁,兩人攜手共渡一生。

　　如果忽略了台灣同志文化的語境僅以盎格魯美國同志論述為解釋框架來看待《飄浪青春》,那麼這部片恐怕就如Derek Kelley(2008)在Variety上所寫得短評一樣,只是一部老調牙探討同志「認同」的電影。但如果只是依賴歐美同志論述和現象,則幾乎是不可能完全理解這部電影,甚至會像Kelley一樣,因為無法判斷竹篙在台灣女同志認同光譜下是偏向美國的butch,而誤以為片中所處理的是femme的身分認同政治。[36]周美玲很清楚自己要說的是一個台灣女同志的故事,也因此從選角、情節、場面調度、配樂等等,皆大量指涉在台灣歷史、社會脈絡下所發展出的女同志文化。在這三段故事中,周美玲大量運用意識流式的交錯剪接,企圖跳脫時空限制,讓這些故事彼此串連,成為一種關於集體記憶的故事。對台灣女同志而言,《飄浪青春》絕對不是老調重彈,因為這是頭一遭她們的故事得以呈現。

[36] Derek Kelley, 'Berlin Film Festival Review: Drifting Flowers.' *Variety.* Feb 21, 2008. <http://www.variety.com/index.asp?layout=festivals&jump=review&id=2478&reviewid=VE1117936287&cs=1>.

拾、其他女性導演的作品

　　綜觀上述討論我們不難發現，雖然女性電影的創作佔總體數量來說並不多，但在取材上，比起健康寫實主義時期或一九七〇年代文藝愛情電影中較為刻板的女性形象來說，無論是探討女性的社會角色或自我身分認同，都已經逐漸發展許多不同的觀點。一九八〇年代隨著新電影而出現的女性電影多反映女性的社會現實與文化狀況，或呈現文學或女性作家筆下不同性格的女性；經過一九九〇年代女性影展對女性創作的推波助瀾，當代的台灣女性導演強調自覺意識、自主拍片，同時也有不少人在劇情片中注入紀錄片式的社會寫實精神。年輕世代女導演中，陳芯宜是作品頗具有人道主義社會關懷的一位。第一部以16釐米拍攝的劇情長片《我叫阿銘啦！》（1999）以多線敘事的方式呈現一種「遊民世界觀」[37]，透過一群社會體制之外的都市邊緣人，深入探討集體失憶和精神歸屬的議題。這部影片有著濃厚的紀錄片風格，影片中的演員有些是真實人物，有些是非職業演員。觀眾跟著女記者的角色進入生活中被遺忘的真實現場，毫不避諱地呈現都會角落台北橋下如垃圾廢棄場一般的生活空間。透過一台攝影機所顯現的家庭錄影像，我們彷彿知道了主角阿銘的身分及過去，但關於那台攝影機所有者的疑問，卻構成了真實與虛構不解的謎團。故事的另一條主線則是一個因為創作小說壓力而逃避現實的少年，逸軌的現實生活卻成他的小說題材，

[37] 李志薔，〈一則出走的寓言——《叫我阿銘啦》〉。自由時報，民90年8月7日。

真實與虛構的界線再次模糊，也呼應著影片以劇情片保留紀實成份的精神。

其他幾位在近幾年嶄露頭角的女導演對於特殊題材的視覺處理接近時下年輕人的節奏和品味，因此也頗有值得探討的地方。如以《十七歲的天空》意外地引起觀眾的共鳴而在電影圈闖下名號的陳映蓉，以稍帶誇張但有著漫畫式喜感的方式處理一個向來沉重的男同志題材。這部片的成功暗示一般台灣觀眾對於同志題材具有更高的寬容度和包容性，這也讓我們瞭解到性別平權在台灣已逐漸成為一種主流論述，而自一九九〇年代末期開始，性別論述的議題與焦點也漸漸不再侷限於「兩性」，而擴展到對同志、跨性別、變性者的討論。此外值得一提的還有李芸嬋的《人魚朵朵》（2006）。影片描述一個喜歡收集不同款式鞋子的女孩朵朵（徐若瑄飾）的情感、夢想和慾望。這部影片的敘事手法融合了童話、漫畫、和日常生活中的幽默，情節發展不落俗套，視覺設計也讓人耳目一新，李芸嬋學生物出身的背景也使得動物、科學發明成為影片的重要元素，潛力令人期待。還有其他新生代的導演如王毓雅和曾文珍，以及近幾年作品漸受矚目的姜秀瓊，她們的作品都有待更進一步的研究。

台灣女性影像的創作和發表，因為女性影展和紀錄片影展的舉辦而加速成長。從戰後的台灣電影開始，歷經一九七〇、一九八〇年代的累積與沉潛，女性影像工作者憑著熱情、韌性、毅力、和理想追求，終於自一九九〇年代開始開花結果。女性影像工作者長期在自身經驗、性別議題、歷史題材、社會議題中挖掘，在內容和表現形式上逐漸跳脫出家庭電影、日記電影的企圖

和格局，融入史詩的氣勢和視野；近年來，女性影展推出的年輕世代女導演所拍的影片，亦透露了多元影像創作和獨立製片行銷的潛力。當這些女性導演在電影界活躍時，對於女性導演的書寫和分析，也可以證明台灣電影不是只是男性作者的舞台。

參考書目

李志薔（2001.08.17）。〈一則出走的寓言─《叫我阿銘
　　啦》〉，《自由時報》。上網日期：2010年1月5日，取
　　自：http://mypaper.pchome.com.tw/isaaclee/ post/1108052

李靜怡（2007.03.15）。〈「我證明了同志文化就和臺灣文化一
　　樣俗豔、三三八八又亮麗」──專訪刺青導演周美玲和演
　　員楊丞琳〉，《破報》。上網日期：2009年12月19日，取
　　自：http://pots.tw/node/1121

林杏鴻（2000）。《叫喊「開麥拉」的女性──台灣商業片女導
　　演及其作品研究》。成功大學藝術研究所碩士論文。

陳乃菁（2004.04.16）。〈紀錄片女俠周美玲〉，《新台灣週
　　刊》，426。上網日期：2009年11月23日，取自http://www.
　　newtaiwan.com.tw/bulletinview.jsp?bulletinid=16885

張士達（2008.08.16）。〈周美玲豪賭，為同志族群作傳〉，
　　《中國時報》。上網日期：2009年12月27日，取自：
　　http://news.chinatimes.com/Chinatimes/Philology//Philology-
　　artnews/0, 3409, 112008081600028+110513+20080816+news,0
　　0.html

游婷敬（2004.05.08）。〈文學筆觸下的女性身影─淺談黃玉
　　珊的電影〉，《臺灣電影筆記》。上網日期：2009年10月
　　09日，取自：http://movie.cca.gov.tw/ files/15-1000-753,
　　c138-1.php

黃玉珊（1995）。〈電影中的女性身影〉，《中外文學》，282。

賴賢宗（2005.11.03）。〈超越浮世的藝術光華: 黃玉珊電影《南方紀事浮世光影》〉，《自由時報》。

薇薇安普萊斯（2004）。〈女同志主體在中文電影中的崛起〉，《電影欣賞》，118：11-19。

Babuscio, J.（1984）. Camp and gay sensibility. In R. Dyer（Ed.）, *Gays and film*（pp. 40-57）. New York: Zoetrope.

Barthes, R.（1967/1977）. *Image-Music-Text*.（S. Heath, Trans.）. New York: Hill and Wang.

Berry, C.（2001）. Asian values, family values: Film, video, and lesbian and gay identities. *Journal of Homosexuality*, 40（3/4）, 211-231.

Bolter, J. D. and Grusin, R.（2000）. *Remediation: Understanding new media*（3rd ed）. Cambridge: MIT Press.

Bulter, A.（2002）. *Women's cinema: The contested screen*. London: Wallflower Press.

Butler, J.（2006）. *Gender trouble: Feminism and the subversion of identity*. New York: Routledge.

Gopinath, G.（2005）. *Impossible desire: Queer diasporas and south Asian public culture*. Durham: Duke University Press.

Heng, G. and Devan, J.（1991）. State fatherhood: The politics of nationalism, sexuality and race in Singapore. In A. Parker et al.（Eds.）, *Nationalism and sexualities*（pp. 343-364）. New York: Routledge.

Kelley, D.（2008. 02. 21）. Berlin Film Festival Review: Drifting

Flowers. Variety. Retrieved Dec. 22, 2009, from http://www.va-riety.com/index.asp？layout=festivals&jump=review&id=2478&reviewid=VE1117936287&cs=1

Manalansan IV, M. F. （2003）. *Global Divas: Filipino gay men in the diaspora.* Durham: Duke University Press.

Nichols, B. （2001）. *Introduction to documentary.* Bloomington: Indiana University Press.

Rafael, V. L. （1995）. Colonial domesticity: White women and United States rule in the Philippines. *American Literature*, 67 （4）, 639-666.

Rich, A. （1980/1993）. Compulsory heterosexuality and lesbian existence. In H. Abelove, M. A. Barale, D. Halperin （Eds.）, *Lesbian and gay studies reader.* （pp. 227-254）. New York: Columbia University Press.

Sang, T. D. （2003）. *The emerging lesbian: Female same-sex desire in modern China.* Chicago: University of Chicago Press.

Scott, J. W. （Ed.）. （1997）. *Feminism and history.* Oxford: Oxford University Press.

家的謊言

劉永晧

壹、電影的另一面

　　早期的女性主義的電影理論研究者，Claire Johnston（克萊爾‧瓊絲頓）與Laura Mulvey（羅拉‧莫薇），在她們的研究中認為女性電影是一種反電影（contre-cinéma），[1]她們認為在好萊塢主流電影中女性典型不變，在這背後隱藏著嚴重的性別歧視。在近期的女性主義的電影研究，如Ann Kaplan，則是把性別研究，再加上後殖民研究與文化研究的思維，重新思考在美國從事電影創作的亞裔導演如Trinh T. Minh-Ha（曲明菡）、非洲導演如Julie Dash（達許）、Partibha Parmar（帕瑪），或白人的女同性戀導演Yvonne Rainer（芮娜），或是如Claire Denis（德妮）她為法國白人，出生在非洲的Cameroun（卡麥隆），她的創作作品經常有一些非洲成份漫步在劇情的敘述中。[2]在Ann Kaplan的電影研究中她已反應了西方女性學者，逐漸地離開歐美為中心

1 　Claire Johnston, Le cinéma des femmes comme contre-cinéma, in 20 ans de théories féministes sur le cinema, *CinémAction* no.67, Ed. Corlet, Paris, 1993, pp. 157-162.

2 　Ann Kaplan, *Traveling cultures: Sex、race and media*, American centre in Paris, 1995.

的傳統。焦點已移到差異性、種族、階級與異文化中的女性電影作品。在台灣學術研究的走向，向來步隨歐美的腳步，當歐美的女性研究已經逐漸擺脫她們過去的框架，在台灣從事電影研究的學者們，我們又應該如何找到適當的焦距來分析我們本土女性導演的作品？在潮流與潮流之間，當前台灣年輕的女性導演，在她們的電影創作中，又給了我們哪些異於男性導演的觀點？在台灣電影的發展中，在劇情片的領域，女性導演如早期的唐書璇、中生代的黃玉珊、王小棣、鄭淑麗，到千禧年之後的這一波新女浪潮，台灣女性導演已經愈來愈多，但相對地她們也有某種的困境。在邱貴芬的研究中，[3]她認為台灣的紀錄片中，女性紀錄片工作者的表現比起劇情片傑出，她認為紀錄片的創作是當前台灣女性找到介入公共議題的切入管道，例如李香秀的《拱樂社》，郭珍弟、簡偉斯的《跳舞時代》，乃至當前的蕭美玲《雲的那端》。如果邱貴芬的研究分析是正確的，那是否也間接地，我們可能推論出一個比較不好的答案，換言之，台灣女性電影工作者在劇情電影的創作上是比較不理想的嗎？她們有什麼樣的困境？如果西方的女性電影理論研究，已經指出西方女性電影的某些特質，那麼在野蠻資本的台灣社會中，在台灣的女性導演，在她們的電影創作中，能否保有她們特有女性特質？這些特質是否迴異於西方的女性電影研究？我們能否有個異於西方的台灣女性電影的研究論述？

[3] 邱貴芬，媒介科技與台灣紀錄片裡女性主體的形構，女性、消費、歷史記憶國際學術研討會，政治大學，2009年12月12日的專題演講。

貳、困境與突圍

在當前的這一波台灣電影，若以2000年做為一個時間上的分界點，世界的千禧年與台灣首次的政黨輪替，這一波的新導演們都經歷了台灣民主化的洗禮，從陳水扁當上總統，到他被囚禁在看守所的今天。這一波的新導演們，他們也同樣經驗了台灣新電影的輝煌與寞落。等到他們開始用電影創作時，他們是否更自覺地在面對電影？在面對台灣新電影的過去、當下與未來？

當前，這一波台灣電影的新浪潮，有人用「新新台灣電影」，[4]筆者認為這是一個很省事的稱呼，但這一波台灣電影作者，如鄭有傑、林靖傑、林書宇或魏德聖、鈕承澤，他們比起他們的前輩，是更受到媒體的注目與討論，但弔詭的則是，若仔細檢視他們的作品成就，他們的成績是很難以和侯孝賢、楊德昌、蔡明亮等人相比較，這也反映了這個「新」其實也很不新。當然，這也是需要等候未來後續的發展與檢視。相對地，在這一波的台灣電影中，女性電影工作者成為一支令人注目的隊伍，在其中陳芯宜是格外地吸引筆者的好奇與目光，一來是她的創作模式，再者是她的作品的形式與內容，這些都讓她與當前的男性導演與女性導演顯得不同，而且有她的作品特色與視野。

陳芯宜早期重要的短片《誰來釣魚？》，她在電影中所觸及的是台灣與日本的領土糾紛的釣魚台。這個非常容易引起台灣人

[4] 新新台灣電影，New New Taiwan Cinéma為焦雄屏所提出。

仇日的民族情緒的島嶼，可能是絕大部分台灣民眾都未能親眼目睹的海島。但它一直是台灣、日本與中國角力的象徵之地。

在這部短片當中，導演與她的朋友們共同租船，航向釣魚台，這個台、日、中的爭議海域。當台灣的漁船航行到釣魚台時，日本的巡防艦已經在那邊巡航，日本海軍武力的嚇阻是劃分疆界的最簡易的方式。小漁船與大軍艦的對峙與追逐，彷彿日本政府每日必做的軍事演練，似乎是劇本中早已寫好的軍事情節，一再地上演也是台、日、中社會潛意識中想要看的戲碼。在這部《誰來釣魚？》短片中，有趣的為陳芯宜彷彿知道疆界的極限，她急著要往禁地跨越，她同時也明白跨越疆界是困難重重的，正如許多愛國意識強烈的台灣民眾，會游泳登上釣魚台把國旗插在島上。這種宣示主權式的行動，並不是藝術家的行徑。藝術家要的突圍，是藝術作品的出口。陳芯宜似乎把疆界的問題時化成她作品中深層的哲學反思，如何跨越疆界則是她的身體力行的實踐，因此游牧式的流浪似乎是打破疆界，具體的去疆界化[5]的最好步驟，具體的自我放逐則成為藝術突圍的最佳戰略。因此，我們在《我叫阿銘啦》與《流浪神狗人》當中，流浪與游牧是一個必然，而不是任意為之的虛構事件。

《誰來釣魚？》當中，現實的台、日、中的爭議海島與沿岸海域的疆界是難以越界，那麼電影形式的跨越疆界也是必然的。陳芯宜在影片中使用了大量的動畫，訪談與紀錄等各種不同的形式，來突顯出影像之間的差異性。換言之，這也是電影類型的界

[5] 去疆界化（Déterritorialisation），德勒茲於1972年在L'Anti-oedipe所提出。

線，導演試著把它們撮合在一起，這樣的表現形式雖然並不是首見，但從影像的跨界當中，就足以窺見陳芯宜的突圍方式。儘管在海的前方有著難以前航的阻礙，作者其實早已經由其他波浪的隙縫逃遁潛行，到疆域的另一端，儘管這是一個再現與創作的困境，但它其實也是一個可實踐的方便門。

叄、逃家之必要

如果一個國它是有疆界的，那麼家也同樣地有它的地域性，無論是地理空間或者是想像的家屋。如果家有它的束縛性的話，那麼離家出走是必要的，因為自由必須要從解脫中去獲得。因此，居無定所的遊民，他們可能並非無家失依的浪人，相反地，他們有可能是追求自由的人，他們能夠跨越各種社會的框架與定位的人。

在陳芯宜的《我叫阿銘啦》影片中，主要的人物皆是以遊民為主，其中還有不少人的真實身分為街友遊民，因此也讓整部影片增加了濃厚的紀錄片氛圍。在影片中名為阿銘的遊民，他在影片的開始撿到一台V8，這台機器中有捲拍攝某家庭生日聚會的畫面與這家的家庭成員在家庭聚會中的畫面。這台SONY V8攝影機中的家庭電影與四處漂泊的街友在一起，這為兩個完全南轅北轍的元素，在影片中陳芯宜把他們很巧妙地結合在一起。影片中阿銘手上的V8及他不斷地把家庭電影展示給其他的街友觀看，家的禁錮、逃家的必要性與家的溫暖或冷酷，則成為《我叫阿銘啦》片中主要的劇情事件。

在影片中，劇情當中並沒有交代阿銘他來自何方，此時身處何地，未來要去的地方又是哪裡？因此，既沒有過去，也沒有未來的居所，只有當下的漂泊，這種棄家而行的生活，似乎成了挑戰家庭的疆界與社會生活的僵化，逃家是跨越家的疆界，為一種去疆界化的實踐。在《我叫阿銘啦》中去疆界化的實踐，最具體的代表是表現在那台SONY V8上的影像。

肆、撿來的謊言與記憶

對許多人而言，家庭電影就是令人昏昏欲睡，相對地電影理論家Roger Odin認為這正是家庭電影的特色，它拍得愈濫愈糟，它充滿許多讓家庭成員找得到他們各自的位置與記憶。[6]在劇情片當中，敘述的表現與家庭電影截然不同，劇情影片不允許任何濫的電影語言，它在影片的各個層次都力求完美，藉此來營造出一個虛構出來的世界，但它又彷若真實，用各種渲染的戲劇表演來感動人們。相對地，在家庭電影的範疇，它在影像上的各種缺失，例如震動、跳接、失焦、過度曝光、沒有劇情、沒有重點，各種濫電影的加總，它都不會影響家庭成員在看家庭電影時的樂趣。觀看家庭電影的模式與其他影片的觀看閱讀，是有著重大差別，也正因如此，家庭電影是足以建構出一個完全異於劇情片的美學與電影理論。

在歐美的電影，有許多優秀的電影導演在他們的電影作品中刻意地加入了家庭電影的元素，讓他們的藝術作品更加地不

[6] Roger Odin, Le Film De Famille dans L'institution familial, in Le film de famille, usage privé, usage pubic, Ed. Meridiens Klincksieck, Paris, 1995, pp.27-39.

同。例如Alain Resnais的《穆里哀》（Muriel）、Romain Goupil的《死在30歲》（Mourir à trente ans, 1982）、Christian Vincent的《美好停留》（Beau fixe, 1992）。這些導演皆在他們的作品中使用了家庭電影的元素。在Wenders（溫德斯）的《巴黎‧德州》（Paris, Texas）當中對家庭電影的運用是值得去深究的。在影片當中Travis他是一個自我放逐於美國西部的男人，而且他失去記憶。在他被獲救之後，與他的家人連絡，返回到他兄弟Walt與Ann的家，在這家屋之下還有一個他的兒子Hunter，但這位小朋友不認識他的父親Travis。在這種不好處裡的複雜家庭關係，溫德斯使用了一場家庭電影的放映，讓這個家庭成員各自找到他們的記憶與過去。在這個月八釐米來拍攝的家庭電影中紀錄了他們開車出遊、海灘、玩耍與親暱的互動。在家庭電影放映之前，Hunter拒絕與他的真實父親Travis有任何的互動，父子之間有著難解的尷尬。但在八釐米的家庭電影放映中，Hunter與Travis都重新看見家庭電影中的情感，他們共同地穿越過情感的共鳴，一起看著小銀幕上的八釐米家庭電影，然後在影片放映完之後，彼此也相互接受對方。兩人攜手去尋找他們生命中共同的女人—妻子與母親。

　　《巴黎‧德州》中Travis他是失去記憶的人，他在看了他的家庭電影之後，回想起了他的過去的不堪。因此，家庭電影某種程度而言，它是家庭的記憶之地。因為家庭電影它是生活中的真實見證，它無法作假，也不能讓人起疑。換言之，家庭電影的影像無法說謊。因為家庭電影的拍攝都是在真實生活中同步發生的事情。我們在觀看自家的影片，彷彿如同是在回憶過往的家庭生活。

在陳芯宜的《我叫阿銘啦》中，導演彷彿知道家庭電影的特色，但是導演又刻意去扭轉家庭電影的可能。在電影中街友自從撿到一台Sony V8之後，他也發現裡面有一捲V8影帶，裡面是有關某家中的小朋友生日場景，平凡的如同其他的家庭影片。但阿銘自此之後，他就不斷跟其他街友展示這捲家庭錄影帶，並宣稱裡面的小女孩為他的孫女，影像裡面的空間為他的家。但這些阿銘的陳述行為與被丟棄的真實家庭錄影帶之間，已經形成一種謊言。用Sony V8電子機器所複製出來的影像，基本上為一種影像的見證，說謊的為遊民阿銘。令人玩味之處是在於阿銘與家庭影像之間的矛盾。假使，我們回到《巴黎·德州》的例子，Travis看完八釐米的家庭影像，才召喚回他的過去記憶，那麼，阿銘看了撿來的V8家庭電影，為何開始去陳述一個他無法擁有的家庭謊言？他是沒有記憶之人嗎？他是沒有過去？還是他是在過去真的擁有過一個美好的家庭？家的影像在內容與形式上是可以被丟棄在資源回收場中，並且成為陌生人口中的謊言？記憶與謊言，成為一個有趣的辯證。

遊民街友，他們可能有各種原因離家出走而流落街頭，家可能是他們想唾棄拋捨的包袱，許多反社會的人的做法，例如Agnès Varda的《無法無家》（sans toit ni loi, 1985）正是深刻地表達棄家而遊蕩在法國南部的流浪女。在這部影片中對抗社會的代價是在嚴寒的冬天中失溫凍死，自由的滋味可能比死亡更高。在《我叫阿銘啦》當中，對於家的社會體制的反抗並不沉重，相對地，「家」可能是他們嚮往之處，對於社會體制的家的反抗並不嚴重，因此，他們的困境只是在於暫時離家，或是有家歸不

得。這些情境也出現在《我叫阿銘啦》的另外一條支線人物之上。陳耀志在影片劇情中為一年輕小說家，曾獲得百萬文學獎，但因為文學創作的壓力，讓他走入創作的瓶頸，也讓他得了身心失調和嗜睡的怪病。因此，可能刻意地自我放逐，讓自己睡在破車、藏身在冰箱與各種社會的陰暗角落。相較於阿銘，陳耀志他本身為演員，他不像阿銘本身為街頭遊民，他的角色應為編劇與導演構思出來的。因此，陳耀志這個角色相較於其他的街友，就多了更多浪漫的想法在背後。因為他是一個劇情片裡面的角色，放到幾近紀錄片的人物當中，刻意地把兩個類別打破，彼此跨界流動，是去疆界化的實踐。從陳耀志這個人物身上，他也反映出他並不是無家可歸，他也不是有家歸不得，他是因為創作困境，才暫時離家。但他離家的原因並非家庭因素，而是浪漫的文學創作使命。因此，在陳耀志身上，家只要他肯回頭就可以登堂入室的，家是可以具體存在的。或許，也正因為如此，陳耀志的陳述當中，並不像阿銘一樣，他從未對其他的街友談過他的家，他只說他的夢，他要買夢賣夢，家對他並不是虛空的，而是文學創作與逐夢才讓它潦落不堪。吊詭的則是，這個書寫的實踐建築在虛幻的夢上。陳耀志他會是因在書寫的困境當中，他則愈回不了正常的社會，離家也愈遠，他愈是去別人的夢境當中，他也愈發地無法辨識自我的真實狀況，這也如影片的一開始陳耀志的獨白，他無法分這是自己的夢與他人的夢的界線。

這個浪漫且絕望的小說家，充滿劇情片的元素，然他與阿銘的角色（他的真實身分為遊民）貨真價實的紀錄片的典型人物，這兩人為主軸所構出的遊民世界當中，這些混合了紀錄片與劇情

片的敘事，彷彿即是很人道主義但同時也充滿烏托邦式的詩意寫實，陳芯宜企圖在邊緣地帶把夢想、謊言與實踐完全混合在影片當中。

令人好奇的，也是在這混合結構當中，假使小說家得獎的百萬小說是向阿婆買來的夢；阿銘把撿來的V8當成自己的家庭電影向其他的街友炫耀，換言之，在這劇情與紀實的兩個世界當中，榮耀與家都不曾真實存在過，這所有的一切皆為幻影。在這個假設之下，家庭電影在陳芯宜的電影當中，它失去了家庭電影中屬於它異於劇情片的風格，它在《我叫阿銘》中，只成為一個街友說謊的工具，它對於社會的反省多過於家庭電影的眾多可能。

伍、持V8的人

在《我叫阿銘啦》中，阿銘在資源回收場所撿到那一台為Sony V8，這台機械有個液晶螢幕，它可拍可看。這台Sony V8，它與八釐米家庭電影有差別，它不需要安裝銀幕與電影放映機，必需要有個黑暗空間，才能夠開始放映家庭電影，親朋好友共同觀賞。在陳芯宜片中的V8攝影機，由於它的便利性，這台機器不管走到哪邊它隨時可拍攝可觀看，它擺脫了家庭電影厚重的裝備，家庭電影由於錄影機器的革新，它變得無所不在。

在《我叫阿銘啦》，阿銘向別人炫耀完它虛構出來的家庭電影之後，他發現Sony V8的可錄製功能之後，他開始成為一個持攝影機的人，他開始拍攝他的生活週遭，他的V8呈現在電影中變得相當有趣。

在整部影片中可以明顯找出七段影像是來自阿銘手中的Sony V8，這些段落之間也有它的邏輯性可以來分析。第一段的家庭錄影的出現，在畫面中心的位置是位小女孩。第二次出現與V8相關的場景，為阿銘在雨中遊走，不知走向何處，後來找個屋簷下避雨，他看看手中的V8，然後望而嘆息。第三次因為阿銘誤睡了其他街友的位置，被趕走之後，他向其他遊民展示他手中的V8，向其他人炫耀的同時也受到其他街友的質疑，然後和其他遊民一起排隊領便當。

前面這三場與V8有關的片段，很清楚地把無家可歸與對家的嚮往與想像，在影像的展示與劇情對白中表達出這種潛在的慾望。正如上述，阿銘對家的慾望與謊言都與V8的家庭影像結合在一起。

第四段為阿銘拍攝他的街友，他用V8拍攝阿不拉與阿春，他們在交接撿來的衣物與食物。阿不拉與阿春也對持攝影機的阿銘打招呼，在這個場景阿銘他首次拿起攝影機自拍。這個段落是很接近家庭電影的風格與美學，如果一般的家庭電影，它拍攝的為日常生活中的重要事件，如生日、出遊、家庭聚會、婚姻場景等，正如Roger Odin所言，家庭電影具有社會互動功能，「它為家庭制度與社會秩序的一個準備工具」。[7]如果這個對一般家庭電影適用的分析，那在遊民身上是否也同樣成立呢？如果各式各樣婚喪喜慶為家庭社交生活中不可少的，那麼遊民的社交生活是否像阿銘所拍攝的遊民之間的交換衣物，與彼此提供多餘的食物

[7] Roger Odin, Du film de famille au journal filmé , in Le je filmé , Paris, Ed. Centre Georges Pompidou & Scratch Projection, 1995, p.1947.

與生活所需？這些看似卑微的舉動，但卻是他們日常生活中最重要的時刻？此外，在此段阿銘拍攝的家庭電影影像當中，其中他有把攝影機對準自己的臉部自拍，但令人起疑的，為什麼這個自拍的畫面並沒有呈現在電影當中？我們所能看到的只是由陳芯宜拍攝阿銘正在玩自拍。換言之，觀點的敘事，原先由劇中人物阿銘的攝影機觀點，轉回第三人稱的敘事視點。或許，這個跳接是導演刻意要保持的敘事距離，讓電影更有紀錄片的味道，相對他也失去了其他在敘事上創新的可能。

第五段的家庭電影，為阿銘到他的街友阿勇家過夜，此段的畫面為小女孩在畫圖。全部家庭成員都在畫中，唯有小女孩的阿公在天上，而且畫中人物亂得失去臉龐。在此段的影像結尾處，阿銘走進了小女孩的家中的客廳，小女孩問阿銘：「你是誰？」此段的家庭電影，從阿銘對阿勇的展示，到變成為阿銘的夢境，並且他走入了如家庭電影中的影像與夢境。這場令人值得玩味之處，家庭電影由一個生活的證據，變成了一個夢中的幻影。在生活中阿銘原本依賴這台Sony V8，才能夠圓一個家的謊言，並且製造出一個謊言的家。但在夢境當中，他都必須去面對「真實」的質疑。在阿銘的夢中，他是一個闖入別人家中沒有臉的陌生人。這個家屋當中，並沒有他的位置。所以小女孩對問阿銘的簡單問題，他無法回答，只能被嚇醒，一個沒有家的人，換言之，他也是一個沒有親屬關係的孤單者，他同時在法律或象徵秩序當中找不到任何附著之地。

第六段Sony V8部分，為充滿較多幽默的段落，在這段落中電視台的女記者的職業電視攝影機到遊民聚落地點，巧遇阿銘，

便順勢要訪問他，而阿銘也拿出他手中的Sony V8拍下正在進行電視作業的女記者與他的團隊。過去有些評論認為這個段落為弱勢民眾使用了V8來做為反制媒體的象徵[8]。在此，筆者不那麼地用電視媒體批判的角度來看待此一段落。筆者想從其他的角度切入。在此段落當中，雖然阿銘與電視台人員各自用攝影機在互拍，但在往後的電影文本當中，我們看到電視台播出了這則新聞報導。相對地，阿銘從未向其他的街友展示過他所拍攝的這段影片。很簡單地，如果沒有任何的表述行為，是無法構成傳播的要件。身處社會邊緣的阿銘，並未用Sony V8表現的不滿，他也未用Sony V8去拒絕社會。

站在家庭電影研究的角度，阿銘用的Sony V8拍攝電視台的作業，他應該是暗示了家庭電影的拍攝是一種簡易有趣的影像書寫實踐。每個人都可創造出他所拍攝的影像，它不會掉入技術的陷阱，相對的，這種影像的實踐是自然不做作，且貼近人性的。

最後一段有關家庭電影的使用，在阿銘入睡後出現，在夢中的場景同樣為小女孩的家裡的客廳。在此段中出現阿銘與陳耀志的辯論，他們爭論的重點是否要做同樣的夢或閱讀相同的詩。他們兩人也同時受到小女孩的質疑，「你是誰？」在這段落中，陳芯宜把阿銘的家庭電影，陳耀志的夢與家庭電影中的小女孩，集合在一起。但在這裡的夢應為阿銘的夢，導演把兩條敘述的主軸在夢裡作出了交會，然後再讓他們各自醒來，家庭電影在此猶如夢的背景畫面一般，家已不再真實，家已成為夢中才可進入的空間，但這夢的空間，是不能分彼此，他有點像所有的家庭電影一

[8] 楊巧君，〈遊民的夢在遊落〉，取自http://www.newstory.info/2004/04/index.html。

樣難看，但同樣地感人，也正如影片的一開始，陳耀志他無法分辨自己的夢或他人的夢。或許，現實的交談是不可能，相對的夢中的對話更具溝通性。

陸、女導演的視野與盲目的女記者

在台灣新電影的時期，無論是台灣新電影運動或是延續台灣鄉土文學的論戰。那時期的台灣新電影基本的調性是在思考單一國族的身分認同，濃厚的鄉愁與男性觀點，當然我們必須要強調的這男性的觀點是挫敗的父親形象。侯孝賢的《悲情城市》，開始於日本天皇的戰敗宣言，終結於陳松勇與梁朝偉被殺及被捕。楊德昌的《牯嶺街少年殺人事件》，裡面的父親是懦弱抬不起頭的男人。王童《無言的山丘》裡的澎恰恰，他連父親的形象都沾不上邊，而蔡明亮《河流》裡的父親流連於男同志的三溫暖。這些挫折的男性觀點，或許是在一個更大的文化歷史脈落中可找出可能的答案。

相對地，在陳芯宜的《我叫阿銘啦》當中，挫敗的父親已不復出現，出現的為一群遊民，影片中的主要男性形象為一群阿公級的街友，在女性導演的觀注點之下，在影片中為社會邊緣發聲。影片中女主角為擁有社會地位的電視台女記者，在影片中她是個經濟自主而且擁有住宅的人，她在電影中也收留過陳耀志。但詭異之處這個女性形象她是有眼無珠的女人，如果女性的注視是為了呈現與男性的觀點有別的話，在這個推論之下，女性就應該表現為一個「他者」，並且反映出「真實」或者另一個可能。

相對地，在陳芯宜的電影中，這位女記者只反映出女性對邊緣的好奇與慾望。如果女記者是盲目的，那麼相同在影片中藉由她的職務所投射出來的新聞報導，也同樣是瞎盲的。或許，陳芯宜很聰明的明白，像電視台女記者一樣，張大眼睛扛著電視攝影機會失去她特有的女性注視的特質，因此，陳芯宜選擇了閉著眼睛來注視，用夢的凝視來看待這群邊緣的男性，也從這裡找到屬於她的台灣女性導演的特質。

柒、結論：國與家／離家路線

回溯過往的百年，台灣人無論新來後到，「家」的議題總是習慣性放在「國」的脈絡下進行思考。沒有「國」哪有「家」的意識型態，成為絕大多數人的思維慣性。也因此，台灣對於「家」的危機意識，更深層地反映了人們對於「台灣」的不安全。而難以卸下的危機意識與不安全感，正是「認同」最大的敵人。[9]

有趣地，我們在陳芯宜的作品中也看到了國與家的系譜關係。在《誰來釣魚？》當中，陳芯宜企圖闖關海域界限，在《我叫阿銘啦》她用家來探討社會底層的遊民。在陳芯宜的作品中國家的實體性與家庭的牢固性都被她質疑與打破。但這種破壞性，若從正面角度來思考，她難道不是再次地把台灣重新脈絡化嗎？我們有機會重新思考釣魚台，重新反省我們的國。

[9] 王嘉驥，〈家──以台灣現當代藝術為脈絡〉，《家-2008台灣美術雙年展》，國立台灣美術館出版，台中，2008，p.11。

相對地，在解嚴之後，以台灣為家當前的共識，「家」已經不是政治認同，而是取決於現實的日常生活。但令人好奇地，在陳芯宜電影裡的家，總是不宜逗留的。陳芯宜的台灣電影革新工程中的「家」，要如何建造？還是如電影片尾的離去做為一個開始？離家是為了回到溫暖的家？這或許是詭異的辯證，但它有某種神秘光線在閃動，有如家庭電影的放映一般，因為平凡所以更吸引人。

參考書目

王嘉驥（2008）。〈家——以台灣現當代藝術為脈落〉，國立台灣美術館（編），《家——2008台灣美術雙年展》，頁11。台中：國立台灣美術館。

楊巧君。〈遊民的夢在遊落〉。取自http://www.newstory.info/2004/04/index.html

Johnston, C.（1993）. Le cinéma des femmes comme contre-cinéma. In 20 ans de théories téministes sur le cinema（pp. 157-162）, *CinémAction* no.67, Ed. Corlet, Paris.

Kaplan, A.（1995）. *Traveling cultures: Sex, race and media.* American centre in Paris.

Odin, R.（1995）. Le Film De Famille dans L'institution familial. In *Le film de famille*（pp. 27-39）, usage privé, usage pubic, Ed. Meridiens Klincksieck, Paris.

Odin, R.（1995）. Du film de famille au journal filmé. In *Le je filmé*（p. 1947）, Paris, Ed. Centre Georges Pompidou & Scratch Projection.

觀看中的女孩
——凝想周美玲《漂浪青春》中小女孩的婆主體性

鄧芝珊、彭心筠

童楚楚　譯

壹、前言

　　《漂浪青春》是周美玲以同志為主題的彩虹電影系列中的第三部作品。繼推出備受好評的「豔光四射歌舞團」，以及勇奪柏林影展「泰迪熊獎」最佳影片的「刺青」後，這位曾拍過14部紀錄片及3部劇情片的女同志導演，將六色彩虹中的「紅色」獻給了《漂浪青春》（台灣／2008／彩色／35釐米／97分鐘）。電影一開場，看見年老的水蓮（陸奕靜）坐在火車上後，畫面隨即轉為紅銅色的場景，清晰的女聲以台語唱著：

> 香～香香～有香香的花香
> 一直有香香的花香在這
> 什麼花都有
> 什麼花都有
> 在山裡

隨著攝影機鏡頭拉遠，觀眾即刻發現畫面中的主角失明。她的雙眼無神地看著遠方，鮮豔豐富的紅色吞沒整個場景。導演周美玲曾在不同場合上解釋過，《漂浪青春》在她的「彩虹三部曲」中代表紅色，主題是「生命」，在中華社會文化的脈絡下，紅色有幸福與慶祝的象徵。筆者認為開場畫面蘊含了電影敘事所要表達的明確主張，大膽的紅色配上不帶匠氣的聲音，訴說著在電影敘事中能見度高，且為常態的「婆」主體性，但「婆」主角本身卻複合了失明的特質。在這篇論文中，筆者將以小女孩角色為「婆」的可能性做為立基，進一步探究年輕女孩「婆」主體性的現身。[1]更具體地說，筆者將把重點擺在電影第一段，解讀什麼構成了「婆」主體性及解構嫉妒、慾望、手足競爭與愛情等情感的系譜。本篇文章中，兩位筆者將在電影中較常以T主體及男同志呈現的閱讀方式下，呈現婆主體文化再現的重要性，身為協同作者，我們兩位將從自身不同背景及社會位置影響下，不同的觀影位置出發，鄧芝珊為一名研究者，探討香港女同志情慾、日常生活空間及文化再現，現居台灣從事性別研究。彭心筠則剛完成碩士論文，主要探討家庭及婚姻制度對台灣女同志的社群影響。

貳、《漂浪青春》故事簡介

　　《漂浪青春》分為三段，第一段是八歲的妹狗（白芝穎飾）的故事。妹狗的姊姊雙眼失明，白天在按摩院當按摩師，晚上則

[1] 筆者在此感謝性別人權協會的王蘋，點出以小女孩婆主體情慾的方式閱讀電影的重要性。

在茶室駐唱。妹狗每晚跟著姊姊上工，並且擔任照顧者的角色，因為她必須成為菁菁（房思瑜飾）的雙眼。茶室裡的手風琴樂師竹篙（趙逸嵐飾）深受菁菁吸引。隨著菁菁與竹篙的關係逐漸發展，妹狗對竹篙的愛慕也日益深厚。妹狗對菁菁的妒意變得愈來愈強，一次在與菁菁發生激烈爭吵後，妹狗便賭氣離家，從此留在寄養家庭。第一段以妹狗、菁菁、竹篙三人在寄養家庭的客廳相聚作結。

女同志水蓮（徐麗雯飾）與男同志阿彥嬉鬧的結婚場景揭開了第二段的序幕。兩人都明白這只是一場掩飾彼此同性戀情的形式婚姻。隨著時間過去，年老的阿彥（王學仁飾）突然前往探視患失智症的水蓮（陸奕靜飾），水蓮在伴侶阿海過世後，便罹患失智症孤獨地生活。阿彥則是因為撞見男友偷腥，加上發現自己感染HIV病毒，感到無比絕望的情況下，決定拜訪水蓮。阿彥意外的出現喚醒了水蓮的記憶，第二段故事即隨著記憶的浮現而展開，水蓮與阿彥亦開始輪流照顧彼此。

第三段故事則是回到竹篙的高中時期，竹篙當時一邊唸書一邊在家族經營的布袋戲團中，擔任操縱布袋戲偶的工作。某日，新來的對手布袋戲團中有位年輕、火辣的舞孃——水蓮，竹篙開始對自己的性向產生疑問。竹篙經常因陽剛的外表遭到兄長訓斥，重男輕女的哥哥更是毫不避諱地告訴竹篙與母親，女人不配分得家產。與此同時，竹篙與水蓮在確認彼此存在，以及討論未來的過程中找到慰藉。

每一段故事均以主角步入及步出火車車廂作為開端與結尾。拒絕使用常見的燈光與處理元素來凸顯不同的時代背景，周美玲

在訪談中表示，她不喜歡在影片處理上使用偏黃的色調，但卻選擇了火車與鐵軌這個普通的暗喻來預示時間的轉變。[2]

叁、國家民主化與同志文化生成

解讀《漂浪青春》，就必須瞭解同志論述的興起，以及同志作為一個源自於1992年香港劇評與作家林奕華的文化進口詞彙，日漸被使用的情況。林奕華為1989年的香港同志電影季及「台北金馬影展」同志電影單元節目創造出這個名詞，後來同志論述也間接促成了男女同志性向的廣泛意義。[3]隨著九〇年代網路上資訊的流通，關於同志的論述在許多華語社會中也逐漸能夠有機會接觸。當同志這個用語再度流傳回香港，並向北移動傳遞至中國大陸某些城市時，認同自己是同志的意義在香港與台灣早已不盡相同，且具有辯論的空間。華語社會中流通的資訊，則是來自於正在萌芽的男女同志認同社會運動上，日後才擴大納入酷兒、雙性戀與跨性別的討論。朱偉誠（2005）將台灣的同志運動描寫為隨著台灣民主化，而興起的眾多社會運動中的一部分。朱偉誠觀察有關同志的評論中，台灣政治氣候的「公民轉向」（civic turn），他認為政黨策略性地運用接納同志來凸顯己身之進步，並作勢歡迎邊緣族群。這樣的「公民轉向」同時給予了新興的同

[2] 筆者認為這對觀眾而言是容易捕捉時代差異的暗號，但或許有人認為不需要以火車與鐵軌來象徵時間的轉換。

[3] 更多與香港同志影展的相關資訊，可見彭家維（2009）〈她們的故事：香港同志影展研究〉。香港中文大學碩士論文。

志電影發展的空間，因為電影製作人或導演，不管自我認同是否為同志，均開始涉獵同志題材，並且被台灣電影界視為值得獲得政府輔導金、商業投資與藝術鑑賞的強力競爭者。

Fran Martin（2003：19-20）在她極具開創性的台灣酷兒文化研究中，概述在國族主義與跨國主義的影響下，台灣同志文學的發展。Martin表示，「一方面是台灣文學文化與歐洲文學現代主義的關係，另一方面則是台灣文學文化與『中華民族』的關係」。六〇年代，台灣逐漸都市化與現代化促成中產階級的興起，中產階級形構出對現代文學的渴求。七〇年代台灣則見證了鄉土文學的發展，當時的鄉土文學對「意識型態上反對『台灣結』但支持『中國結』」的現象提出質疑。八〇年代以楊德昌與陶德辰等導演為主的台灣新浪潮電影，也是台灣鄉土文學運動的結果。香港電影學者與獨立製片導演游靜（2005：109）指出，在電影「人在紐約」的敘事中，導演透過由張艾嘉所飾演的黃雄屏一角，充分表達意識型態上對台灣民主的渴求與投射。香港與台灣電影跨區的交流向來有諸多研究記載，但游靜獨到的觀察卻是在於，身為出櫃男同志導演的關錦鵬，對台灣產生認同的性別面向。

透過將早期文學運動與九〇年代同志作家的崛起相互連結，Martin（2003：29）提醒了我們勞工議題、女性主義、原住民族群，以及同志運動等社會運動，是造就新一派同志及酷兒作家，例如陳雪、紀大偉與洪凌等人之主要社會因素。這些作家，加上第二波新浪潮電影導演李安及蔡明亮等人，還有大學校園內的社會運動，迅速使台灣以「漸長之中產同志消費文化」聞名，引來

亞洲其他國家的同志觀光客。Chris Berry and Fei-i Lu（2005）在
*Island on the Edge: Taiwan New Cinema and After*一書的導論中，
指出台灣的歷史邊緣性是台灣電影強調本土文化與社會的原因之
一。由於台灣新浪潮電影導演的鋪路，蔡明亮與周美玲等導演才
得以創作與邊緣性少數對話的文本。

肆、女同志觀看之道

　　過去十年，女性導演能見度逐漸提高，已引發電影學者探究
台灣出現女性導演拍片的情形。周美玲的電影已成為支撐台灣
「女性影展」[4]的基礎元素。周美玲自身亦為影展委員會成員。
女性電影在早期的概念中乃意指由女性創作，且針對女性觀眾為
主的電影，而「女性」這個類別經常是根據生理女性作為性身分
來定義，而非依據性別認同。任何熟悉女性電影的觀眾都知道，
在Teresa de Lauretis的論文〈Rethinking Women's Cinema〉中，
「女性電影」這個名詞被解釋為，由女性拍攝並且為女性所拍
攝的共同認知。de Lauretis進一步指出女性電影「限定認同的所
有面向（包括角色、影像、攝影機）必須為女性，或具有女性特
質，或為女性主義」（de Lauretis，1987：133）。台灣「女性影

[4] 女性影展由1993至今，歷年來為「台灣女性影像學會」（1993-2000原名為「台北
市女性影像學會」）主辦，藉由女性影片之國際觀摩，拓展女性創作視野，作為增
進台灣與國際女影人之交流平台，藉由此女性影像平台之互動，讓更多國內外相關
媒體、組織、閱聽眾獲得更完整的女性影像資料，並有效推廣台灣之影像性別教
育，與國際女影人和相關影展機構接軌，藉以凝聚女性創作之力量，形塑更多元的
女性發聲管道，將其精神擴及到台灣甚至世界各角落。資料來源：女影網。上網日
期2010/6/25，取自http://www.wmw.com.tw/news.php。

展」之任務「製作和發行女性影像作品」即呼應de Lauretis的基礎論述。

　　《漂浪青春》應被稱為一部女同志電影？男同志電影？還是跨性別電影？又或者是它比較接近酷兒電影？或同志電影？如果從de Lauretis（1994：114）對於女同志主體並非「只是將兩個女性演員放入標準的色情情節或浪漫故事架構中」的質問來看，《漂浪青春》成功打破主流電影中所呈現的女同志形象，並在螢幕上堅定地反映出在台灣的T／婆主體。的確，周美玲身為一位導演的職業生涯經常受到影評與台灣同志社群的讚賞，因為她持續以與台灣同志社群相關的議題，作為拍片的主題，並未屈從於商業化的女同志文化。筆者有時抱持謹慎的態度來檢視「女同性戀者」（lesbian）這個字眼，並不是因為「酷兒」（queer）一詞在主流文化中已取得地位與普遍性，而是作為酷兒的本身已大幅地修改了「女同性戀者」對擁有同性慾望的女性所代表的意義。倘若英文的「女同性戀者」較接近中文的「女同志」一詞，那麼將《漂浪青春》稱為一部「女同志」電影，似乎就模糊了片中第二段的男性角色與敘事。而《漂浪青春》中刻意的呈現女性形象，也使得它不足以被稱為一部男同志電影。稱它是一部跨性別電影則意味著將竹篙與阿彥視為可能的女性陽剛（feminine-masculine）與男性陰柔（masculine-feminine）主體，然而電影並未強調跨性別主體，而是退守回到經常被再現與質疑的男女二元對立，並只以竹篙身為女性作為解答。或許我們必須勉強接受《漂浪青春》是一部「同志」電影，儘管「同志」這個分類部分是從同志（女同志、男同志、雙性戀與

跨性別）運動文化建構出來的，同時它也部分作為一種行銷策略，將這種類型的台灣電影推廣至本土的、離散的以及全球的觀眾。但《漂浪青春》有其格外酷異之處。如同筆者在本篇論文中所指出，《漂浪青春》吸引筆者的主要元素，正是透過菁菁與妹狗演繹的「婆」系譜發展。有人甚至可能會擔憂片中描述妹狗正在萌芽的女同志情慾，是屬於反國家女性主義者（anti-state feminist），因年僅八歲的妹狗被暴露在「有害」的同性情慾下。同性情慾對妹狗的影響顯然延續至青春期，並且更糟的是，讓她「感染」了女同志情慾，但觀眾並未如此看待這部電影，相反地，《漂浪青春》主要被視為是一部關於同志生命旅程與愛情故事的電影。

筆者發現許多部落格文章的討論，儘管影評的評論方式頗為業餘，但仍將同志的日常生活拿來與周美玲電影中的角色對照。觀眾僅需閱讀《漂浪青春》的致謝名單，即可發現導演是如何開始拍攝一部以同志社群為取向，且專注在台灣本土文化上的電影。致謝名單包括同志運動人士以及同志非政府組織，片中甚至有一位同志運動者客串演出。除了在社群內播映之外，周美玲先試映《漂浪青春》給同志社群成員觀賞，以及為台灣的同志運動進行免費播映，均顯而易見導演為與台灣的女同志、男同志、雙性戀與跨性別社群建立關係所做之努力。因此，多年來「社會觀眾」已發展成為支持周美玲電影的基礎。《漂浪青春》不僅目的在描繪同志的生命歷史，同時在社群與電影的意義上，該片也在台灣的同志歷史中找到了一個位置，換言之，周美玲作為一個社會意識（socially conscious）的導演促成了「社會觀眾」的形

成。一如Annette Kuhn（1992：305-306）所強調，透過「參與消費表象的社會行動，一群旁觀者即成為社會觀眾」。

伍、小女孩的婆主體性

在台灣，文化人類學者趙彥寧在台灣的T／婆社群中，進行民族誌研究已超過十年，透過分析T／婆伴侶與朋友在相互照應中親屬關係模式的形成，趙彥寧記錄了T吧與勞工階層T生活艱難的歷史軌跡。雖然趙彥寧的研究多聚焦在T身上，但卻絲毫不減其重要性，因為她的研究凸顯了一個鮮少受到重視與記錄的社群，並加以提出系統性的分析。筆者亦對台灣的婆主體性（Po subjectivity）等同於西方婆主體（femme）這種說法提出警告。婆（Po）作為一種性別認同的文化具體性，一開始或許會以陰柔的外表與受到同性吸引等特質作為辨識（Cheung，2001）。但婆的女性氣質並不完全符合異性戀主流價值（heteronormative）的女性氣質，它可說是在台灣特有文化的脈絡下，僭越傳統女性氣質的性別表現。婆的另一項特質則是她們的情慾及慾望的對象是較具陽剛氣質的女性，再次強調，這裡提及的陽剛氣質並不同義於西方脈絡或香港脈絡下的TB（tomboy），而是台灣脈絡中的T特質。若將這個討論與《漂浪青春》連結，片中菁菁與竹篙所呈現的性別認同則可被視為是台灣文化脈絡下特有之處。乍看之下，菁菁與竹篙的關係可能被簡單歸類為T／婆關係，但電影中角色的構成與她們的社會地位，還有電影配樂與對話中使用台語，以及她們居住和移動的空間均符合電影中欲強調

的台灣文化特有性，而這是我們了解台灣女同志情慾不可或缺的要素。

第一段故事，鏡頭一開始近距離凝視菁菁失明的眼，緩慢拖移呈現她紅色的亮片旗袍，透過她的嘴唇、髮絲、肩頸及身軀，配合菁菁口中唱出的歌曲吸引觀眾的目光。菁菁身為一名歌手，一開場她便以自己的身體形象吸引他人的觀看，她的失明讓人更能仔細且直視的觀看她，用一種專注而透視的方式，給人強烈而深刻的印象。漸漸鏡頭帶到菁菁身旁的伴奏樂師竹篙，竹篙以陽剛T形象出場，叼了根煙，不時將眼光瞥向菁菁。她們在台上的互動鋪陳了菁菁婆的外在形象空間，在台灣解讀的脈絡之下，透過T主體的存在鋪陳了婆形體的出場。隨即妹狗出現在畫面的右下角，觀眾只看到她的手，和她的頭面向舞台的背影。妹狗很快地模仿起竹篙抽煙的姿勢，在妹狗凝望著竹篙的眼神中，故事串連起這三位主角間的情感與身分糾結。妹狗當下的投入，將觀眾的好奇心轉移至妹狗身上，標題出現「妹狗」，點明了這是屬於妹狗的故事。

妹狗首次見到竹篙便開始對她產生好奇，妹狗心裡有個問題想問：「你是男生還是女生？」妹狗不僅對竹篙露出興趣，同時我們也覺察，妹狗與竹篙的相遇是一次羞澀的互動鋪陳。竹篙回答：「妳看呢？」兩人臉上露出溫暖的笑容。在竹篙確認妹狗是菁菁的妹妹後，妹狗變得稍有防備，她提出另一個問題：「喔我知道……妳是女生，對不對？可是不像耶。」竹篙帶著疑惑的表情回答：「怎會不像？」兩人的對話在妹狗表示「我也不知道要怎麼說耶」作結。妹狗的話語可被詮釋為她第一次對非女亦非

男的性別認同提出疑問，這樣的認同讓她感到困惑，卻同時充滿神秘的吸引力。從妹狗的問話中可發現，雖然妹狗質疑竹篙的性別，卻這個過程隨著觀眾看見妹狗對竹篙情愫的發展，開啟了性別界線及情慾流動的可能，也為後來如花朵般綻放的年輕婆主體性鋪路。

妹狗牽著菁菁走回家的路上，妹狗自顧自的說起自己對竹篙的觀察，她甜蜜的笑容透露出自己對竹篙的愛意與羞澀。妹狗回想起質疑竹篙性別的過程，並告訴姊姊稱竹篙為「阿姨」會很「奇怪」，於是妹狗開始仔細地形容起竹篙的外表，「她的頭髮很短，穿的衣服又穿得像男生一樣」。妹狗運用自己雙眼可見的優勢，向菁菁敘述諸多竹篙樣貌的線索，雖然菁菁在聽妹狗陳述的過程中，得知竹篙是女性，但妹狗的明眼在她與菁菁的互動中，存有敘述及傳遞的優勢，妹狗在過程中萌芽的情慾透過菁菁的失明及對她的依賴，有了被允許及隨意解讀的空間，換句話說，她建立了一種權威式的主述者身分。妹狗對於竹篙性別的質疑，在筆者看來不單只是無心的探詢，反而更像是主動好奇地探究一個在見到竹篙之前，她不曾知悉的性別。

要讓一個小女孩發展對T的浪漫情意，筆者觀察到並肯認導演乃試圖給予一個年輕的婆主體自我表達的空間，透過失明的菁菁角色與她跟竹篙、妹狗三人的互動，似假或真的包容了這個情慾的想像，儘管這樣的嘗試相當容易被外界認為危險並且難以想像。危險之處在於它帶有兒童性慾的意涵，可能會污染了兒童被加諸的純真本質，而難以想像則是因為一般大眾認為，孩童不會自己對另一個人（human subject）產生浪漫的想望或「性趣」，

或是孩童這樣的情感經常被斥為是天真無知的迷戀。但筆者認為，在菁菁與妹狗的連結之下，妹狗牽著菁菁回家的手法，指出了妹狗與菁菁兩人之間的融合與牽引，孩童的情慾釋放加上菁菁具代表性的陰柔外表，兩人之間互相對照，透過失明的菁菁接納外表非男非女的竹篙的愛慾過程，將角色之間存在的同性情慾適當包裝，並以菁菁的柔弱與「識人不清」創造了顯像的T／婆角色的互動空間，而妹狗的孩童形象也是另一種安全又危險的假設，妹狗是菁菁的代言者，存在著孩童情慾純真的假設，提供觀眾安全涉入影片的角度，但實際上菁菁在失明與柔弱下的慾望顯然已經透過妹狗的婆主體進行表達。兩人間的融合透過妹狗明示對竹篙的迷戀，在社會不容許的同性戀的氣氛之下，引渡了婆主體的顯現。

隨後，畫面跳到妹狗坐在教室裡，因為前一晚在茶室待到半夜，沒有做功課而被留校懲罰。正當妹狗與男同學阿寶一同離開學校時，另一名男孩用粉筆在牆上畫了愛心，將妹狗與阿寶的名字寫在一起。男孩對著兩人大喊：「男生愛女生！」妹狗抗議兩人是被老師留下來的，不是自己的選擇，男孩則回嘴：「女生愛男生變態！」妹狗站在牆邊，跳躍著試圖將牆上的粉筆擦掉，卻徒勞無功。竹篙正好經過，問道：「妹狗怎麼啦？」聽妹狗說完後，竹篙便一把抱起妹狗，讓她擦掉牆上的字跡。妹狗對「男生愛女生」表示焦慮，她說自己不愛「臭男生」，但在竹篙協助她擦掉牆上的字跡後，當下竹篙成為妹狗的拯救者，竹篙的T模T樣引領了妹狗的認可，當竹篙將她帶走，也象徵妹狗抹去男生愛女生，前往婆認同的過程。

接下來的畫面轉為慢動作加上配樂，鏡頭特寫被竹篙抱著的妹狗，她輕碰竹篙的襯衫口袋，拿出口袋中的香菸後又放回去。鏡頭持續緩慢地運轉，妹狗緊緊環抱著竹篙，臉上掛著甜蜜的笑容。妹狗因此確定了她喜歡竹篙，情感正在萌芽。小女孩之同性愛，在社會上異性戀當道的愛慾模式中不被嚴肅對待，但也在孩童主體被建構為純真的概念下，小妹狗對竹篙的愛慾可以肆無忌憚，同性慾望有了營造空間。竹篙將妹狗送回與姊姊的住處，菁菁立刻緊張地問：「妹狗，妳是發燒了，怎麼這麼燙啊？」竹篙解救妹狗的畫面被刻意營造為帶有英雄救美與浪漫氣氛的拍攝手法，顯示導演有意凸顯妹狗對於竹篙逐漸萌生情感的過程。或許我們可將此解讀為純真的童年迷戀對象，但筆者認為妹狗的迷戀，遠比表面上看來影響更加深遠。導演試圖從片中帶出女同志情慾初始之定義，因此筆者認為，妹狗的慾望具有能動性，且專注在特定對象上。當時的情感正是透過妹狗對竹篙的環抱進行慾望的抒發，在孩童的形象下釋放出安全的情慾表達，包裝了同性慾望，這個空間恰巧呈現並得以承認婆主體在慾望陽剛T時，追求與表達的主動立場，並且藉由多重的安全空間，將婆的發言與行動具體化。

透過將八歲的妹狗設定為第一段故事中的主角，周美玲選擇表達兒童情慾是顯露且具有能動性的。導演並未選擇對妹狗隱瞞菁菁與竹篙間的同性情慾，也未將妹狗塑造為天真且無知於家庭關係出現變化的角色。電影中孩童的形象經常用來彰顯童年純真以及時間的推移。在Vicky Lebeau（2008：12）評析電影中兒童形象的重要研究中，她觀察到兒童形象的意義：「不管是在古

典、『全球』或當代電影中，均曾出現兒童的畫面。這樣無所不在的現象讓電影變成一種無價的──事實上甚至是潛在的龐大資源，反映出20世紀中，童年時期的文化歷史。但兒童之於電影究竟是什麼？電影又希望從兒童身上獲得什麼？」Lebeau有可能是在西方電影著迷於兒童形象的脈絡下進行討論，尤其是在西方電影中，兒童被父權與異性戀主流價值之方式，在他者凝視下，形塑成一種被性化的個體（sexualized being）。Lebeau追溯從無聲電影至現代電影間，兒童形象的發展及其所代表之意義。她的論述讓筆者思考，妹狗並非在他者凝視下被性化的兒童，而是一個女孩正在凝視竹篙，清楚知道自己渴望被愛並受到吸引。經由對姊姊的嫉妒，妹狗對竹篙的慾望表露無遺。妹狗並未默不作聲，相反地，她在這段三角關係中，毫無顧忌地表現出各種形式的情感。片中呈現出妹狗的童年充滿了對T的渴望，倘若筆者從《漂浪青春》是婆系譜的模範展現這個論點出發，或許酷兒觀者便不難發現，妹狗的形象與兒童天真無邪此一假設有所抵觸，並且否定了「為維持童年良善、自然、純潔的理想典範：維多利亞時期對『兒童形象之狂熱』（cult of the child）所做的努力」，Lebeau（2008：98）認為這樣的概念持續影響著「我們對兒童的感覺」。

陸、混雜情感下的婆主體互映

　　經過前面幾幕後，妹狗在茶室中看著竹篙的身影，在歌聲中漸漸入睡。她夢見自己身穿白色洋裝，在台上為竹篙演唱，而竹

篙獨自一人坐在台下抽煙，並與她一起合唱。情境改為妹狗對著竹篙唱「乾杯以後，讓我對妳動了真情」，夢中的主角是妹狗，她站在菁菁曾站的舞台上演唱，台下的竹篙凝視著她，專注並接續著妹狗的演唱回應，此情此景無疑展露出妹狗對竹篙的愛慕與感情。

> 誰人用心
> 製造了這杯好酒
> 乾杯之後
> 讓我對你動了真情
> （竹篙接著唱）風微微地吹
> 清涼透心

　　儘管在夢中，筆者認為妹狗幻想般的慾望值得更深入的探討。這一幕等於是妹狗承認了她對竹篙的愛慕，並在夢中主動且直接的釋出愛意。在妹狗的夢境裡，除了她自己與竹篙以外，沒有其他人，兩人之間存在主體的對應性，閃爍的燈光與七彩泡泡，象徵幻想夢境，妹狗站上傳遞愛慕的舞台，透過夢境想像竹篙和她兩人之間的愛意，竹篙跟妹狗四目相交，她們之間在夢裡有感情的存續，這個過程明白的標示了妹狗自身慾望T的能動性，同時透過這個幻境，妹狗滿足了慾望T與被T慾望的需求。在妹狗夢中創造出來的畫面，代表著妹狗主動勾勒並慾望的動力，她在片中被建構成主動鋪陳敘事的重要角色，而她富有的愛戀T的特性，透過積極的創造過程凸顯了她婆主體能動性的展現。

回到現實的早晨。我們看見妹狗四處翻找東西，並在菁菁的首飾中找到一條紅絲帶。妹狗詢問姊姊晚上是否有表演以及竹篙會不會出現，菁菁察覺到妹狗話語中的期待，回應道：「妳那麼愛她來喔？」妹狗隨即回答：「對啊，我愛她啊。」說完，妹狗便把玩起手中用紅絲帶打成的蝴蝶結，象徵著已宣示的愛情，但菁菁幫妹狗梳頭的動作卻慢了下來，彷彿陷入沈思。妹狗在昨日的夢境後，面對自己已宣示的愛情，她開心的打扮自己，主動進行示愛的儀式，紅絲帶則象徵戀愛的氣息。妹狗此時的期待點出她將大肆宣揚的情慾表述，她主動表露愛意的動作，讓失明的菁菁無法繼續忽視下去，菁菁感受到這股不尋常的期待，此處的妹狗已將情感浮出抬面，也鋪陳了後續三人互動中可能出現的危機。

　　隨著社工來訪，表示菁菁應多為妹狗設想後，菁菁決定在晚上工作的時候，將妹狗送至臨時寄養家庭。社工的出現將妹狗返回孩童位置，將決定權交回菁菁、社工、寄養家庭等國家體制的手裡，這些成人對妹狗生活規劃的管理，象徵成人有權力安排妹狗的去向，同時暗示妹狗的主體慾望將受到限制。很快的在菁菁思考過後，某天晚上工作結束，她詢問竹篙能否接送她去工作，好讓妹狗不需要一直陪著她。妹狗聽到之後立刻反問：「為什麼不讓我去？我也要去啦！」經過菁菁一番解釋後，妹狗反而更加不滿地表示：「我知道，妳想要自己一個人霸佔竹篙對不對！我再也不跟姊姊好了！」妹狗顯然對於自己被排除在外感到惱怒，她完全清楚三人之間的關係，以及她在這段三角關係中的位置。而菁菁拜託竹篙以後來接她的過程，首要賦予了社會價值的初步

隔離，以妹狗身為孩童應該享有的正當成長為由，排除了妹狗跟竹篙接觸的機會，實際上也是對於妹狗對竹篙產生的同性情感的剝奪，妹狗為此情緒激動，認為菁菁要霸佔竹篙、搶走竹篙，也是藉機剝奪了妹狗的發言權利，為此妹狗必須使用激烈的離場方式，來表達她受剝奪的感受，同時透過此時的陳述，使她的主體意識更為清晰。

妹狗對於竹篙的愛慕使得菁菁因此更加憤怒難過，同時菁菁在社工的建議及考量妹狗的未來發展下，決定將妹狗送至寄養家庭，姊妹之間的即將分離及妹狗被強迫與竹篙分開的處境，使妹狗賭氣畫清兩人之間的界線。發展至此，這個界線將使妹狗的婆主體變得更為清晰。菁菁的失明，在旁人看來她似乎無法辨別對方的性別，但菁菁敏銳的感知與竹篙雙方直接的互動，也暗喻菁菁早已接受了與竹篙之間的愛慾，無論竹篙的性別為何。此處的模糊空間偷渡了T／婆形體配對關係的呈現，同時藉著菁菁的失明，在妹狗需要照顧菁菁、竹篙想要照顧菁菁以取代妹狗的地位、妹狗被視為小女孩而非竹篙的愛戀對象的同時，促成了三人之間的情感糾葛與競爭關係。妹狗在此以激烈的情緒呈現婆主體在愛戀T時，形體及情慾在婆身上不可見的矛盾，小女孩的形象更加被排除在照顧者、慾望者的位置之外，傳達了情慾本質在婆主體身上開展的困境。妹狗最後選擇在衝突下與菁菁進行切割，透過妹狗對著菁菁的決裂吶喊，將婆主體的矛盾處境展露無疑。唯有看見妹狗的情感與浮現的婆主體性，觀眾才能理解妹狗為何產生如此激烈的情緒，此處妹狗的嫉妒不僅是三角關係的拉扯情緒，妹狗的嫉妒、慾望、手足競爭與愛情等情感的系譜，更

凸顯了婆主體在社會中的不可見及侷限，藉由妹狗的忿怒得以看見。

Clare Whatling（1998：75-77）在電影中女同志形象可見度的分析中，提及T的女同性戀關係通常藉由可被觀察的陽剛穿著而來，而婆則須公開地出現在T伴侶身旁，才令她成為可見者，因此在電影理論中，可見的主動性女同志情慾被預測為文化脈絡下T的出現。婆則被視為在種族與異性戀霸權之下與之共謀（complicit）。劇情發展至此，菁菁和妹狗的女人／女孩形象，伴隨著竹篙的T模T樣現身，婆主體在菁菁與妹狗的互映之下，有了更完整的表述，雖然在妹狗的孩童形象保護色中，觀眾可以持續對妹狗婆主體的有無存疑，以安全自在的解讀方式避開同性戀情的想像，但妹狗以嫉妒回應慾望的同時，婆主體卻以激烈的情緒方式衝擊了異性戀霸權下原有女性／孩童慾望的反應，這個衝擊形成可見的主體能動性，充滿了使觀眾正視同性情慾的力量，同時也使婆主體凸顯。

當菁菁與竹篙下班後到寄養家庭接妹狗回家，妹狗卻有意拖延，她向寄養父親表示：「但是我們故事還沒說完耶。」當寄養父親再次說明菁菁要來接她回去，妹狗又問道：「真的嗎？」不願與菁菁回家，妹狗的表現相當幼稚與頑皮，同時又略帶操弄之心機，刻意要傷害菁菁的感情。妹狗看似要宣稱自我的獨立性，實際上卻是投入另一個家庭與威權，一個帶著中產階級舒適環境，卻是陌生且以異性戀價值為主體的家庭結構，這個家庭的權威雖然順利讓妹狗受傷的心得以歇息，但體制的操弄也象徵妹狗在躲避菁菁與竹篙之間的情感時，那種自己被排斥的失落，妹狗

運用中產階級給予的社會資源及幸福圖像來宣稱自己是幸福且獨立的個體，她表示自己應享有接納，而受到排擠的應該是菁菁與竹篙，但是她仍然無法掩飾自己內心對情感的慾望，只好運用防備來掩飾她對菁菁與竹篙之間感情的嫉妒與無力，以此懲罰菁菁的決定、社會的決定。

回到家之後，妹狗在夜裡醒來，拉開窗簾看見菁菁與竹篙正激情地擁吻，原來竹篙在妹狗離開後，進入了菁菁的心，竹篙對菁菁說：「妳還有我」，象徵兩人之間的依賴真正排除了妹狗。妹狗揉了揉眼，彷彿是想看得更清楚，當她看清楚眼前的畫面時，她的眼睛睜大，嘴唇顫抖著，但慢慢地她把窗簾放下來，臉上的神情顯得悲傷。Lebeau（2008：107）闡明「在偷窺中的兒童」此形象本身「同時能夠捍衛與擾亂童年這個時間與空間分離的概念」，因此模糊了成人與兒童世界之間的界線。妹狗窺視的這個場景相當重要，因為它描繪了一個偷窺的兒童，稍後在電影敘事中長大成為一位對異性戀產生質疑的年輕女性，甚至還強調生理性別認同並不重要，而這個偷窺的過程，夾雜著妹狗自己必須離開，不再屬於這樣的情感位置，她認同了菁菁與竹篙的情感，也內化了自己成為社會他者的部分。隨著妹狗認清事實，她發現與菁菁互相依賴的同時，自己將會消失，於是她必須自己成為主體，她選擇自己上學、自己綁頭髮、自己前往寄養家庭，不再依賴菁菁，她必須用自己真實的存在來回應她原有的愛慾。最後她選擇離開，與菁菁完全的隔離。

妹狗的故事並未就此結束，我們從此可看出妹狗是如何開始遠離菁菁與竹篙。寄養家庭給予妹狗的似乎是完善的照顧與安

慰，父母對妹狗很好，也表達了許多愛意，妹狗在過程中想讓菁菁認為自己不再需要她，以此與菁菁隔離，這個過程必須面臨的拉扯，分割了妹狗同性慾望的需求脈絡，她將這樣的慾望念頭存放在心中，成為自己的主體，不再是與菁菁共生的妹狗。故事後半段，妹狗在打電玩「快打旋風」時，接到竹篙的來電詢問菁菁在哪裡，掛掉電話後，妹狗憤憤地自言自語：「要約會就出去約會，通通都出去，都不要留在家裡。」她正式的宣示她不再是連結者的角色，這個嫉妒的力量使她從自己的主體感受出發，忽略這段妹狗得不到的愛情，屬於菁菁與竹篙兩人之間的連結，那排擠她的部份。畫面接著看見菁菁步入客廳找尋電話，妹狗依舊沈迷在電玩之中，不理會菁菁的問話，最後妹狗失去耐性以及對姊姊充滿妒意，她抱怨：「妳害我輸了啦！什麼都不會自己來喔？」某部份也象徵妹狗為菁菁做的事情，反而害自己輸了竹篙的愛。妹狗隨口告訴菁菁竹篙在廟口等她，想趁機讓菁菁消失，妹狗透過對菁菁的抱怨，運用菁菁的失明缺陷讓她消失在人群裡，至少淹沒菁菁的形體，好讓自己得以展現，其中地位的互換凸顯出菁菁的弱勢，妹狗嘗試增加自己的能見度。

　　菁菁出門後，果真走失在廟會擁擠的人潮中。竹篙來到兩人的住處，坐下來與妹狗一起打電玩，這個空間短暫屬於妹狗與竹篙，但很快地竹篙在詢問妹狗之後，才發現菁菁已經去了廟口。竹篙著急地趕出門尋找菁菁並帶她回家，菁菁的無助加深了竹篙在菁菁身上的投入，兩人連結更加緊密，最後竹篙在廟口找到了菁菁。竹篙在人海中尋找菁菁的過程，可解讀為尋找成年婆主體樣貌的過程，確定了在成人身上的情慾與依賴的肯認，菁菁的無

助得到了竹篙的疼惜，而妹狗的主動慾望與嫉妒的心意，則完全在菁菁的脆弱中被放大，形成不合理的道德表現的衝擊。當妹狗回到家，隨即遭到竹篙一頓訓斥，妹狗跑到寄養家庭邊哭邊說：「沒有人要我了！」妹狗確信自己的情慾將無法得到回應，她決定擺脫這一切，決心壓抑自己的愛意。在這樣的過程中，寄養家庭決定留下妹狗，她認為她做的是對妹狗最好的決定，也收留了她的慾望位置，成就了妹狗與菁菁、竹篙之間的切割。而菁菁難過地同意將妹狗留在寄養家庭，甚至答應寄養家庭的要求，在妹狗成年之前不與她聯絡，在成年之前，妹狗將被異性戀標準家庭保護，也象徵了未成年婆主體慾望的隱身，運用保護之名的寬厚，中產階級家庭行管束之實，壓抑了原有的情慾動機。

下一幕出現如夢境般的場景，畫面回到原有的連結，兩姊妹互相投射的主體，兩人一同走向前，從黑暗中走向光明，開場時的台語歌曲「花香」再度響起。此處筆者對導演的鋪陳存疑，究竟走向光源的場景是導演為了形塑妹狗與菁菁兩人走向婆主體的烏托邦？抑或呈現兩人經歷的不真實性？還是在結尾的關鍵點上，象徵姊妹情誼無論如何將會存續下去？她們兩人並列的對比，一位曾經在形體上賦予被竹篙愛戀的情慾投射，另一位則曾表達出愛戀竹篙的能動性，但竹篙已不存在，菁菁與妹狗之間的手足競爭關係，在此處似乎時光倒轉、重新修補。雖然筆者認為這部電影標示出明確的婆主體，她們彼此的牽引仍帶有可被詮釋的婆主體顯影、真實世界的切割與姊妹情誼的存續，鏡頭中兩人被置放在虛幻的真實中，菁菁說：「今天，妹狗跟我一起唱好不好」，妹狗說：「好啊」，妹狗牽著菁菁，唱著歌曲，呼應片頭

妹狗親手將菁菁交給竹篙的場景，故事的結尾終結了嫉妒、慾望、競爭與分離。妹狗夢醒，這些畫面正是妹狗詮釋的自己的心意。

隨著第一段故事接近尾聲，觀眾看見妹狗坐在火車上，順著軌跡，妹狗已逐漸長大，這時的她已是準備上大學的年輕女性。在搭火車回家與菁菁、竹篙會面的路途上，她回憶起過去生活中許多不同的片段，她回憶當初她自己將對竹篙的情感交付至菁菁手裡的過程，藉由長大的妹狗回憶小女孩妹狗的行動，證實了過往一切的真實，也回應了妹狗連貫而有主體意識的生命敘事。我們看見了兩個與青少年婆主體性有關的場景，一幕是妹狗在學校面對一個年輕的T愛慕者，大聲地說：「喜歡就是喜歡阿，男生女生有什麼關係。」另一幕則是妹狗撕毀另外一個T給她的情書，筆者並不認為這些場景代表妹狗拒絕T的追求，反而是意味著妹狗在成長過程中熟知T／婆關係，並且發展過幾段關係的代表。然而妹狗在面對情感時也經歷某些疑慮，她嘗試告訴學校裡的年輕T愛戀慾望的正當性，當妹狗撕掉另外一個T給她的情書，事實上她在接受情書的同時，並不是基於抗拒而否決了同性之情，而是以一種納入情感互動，進入脈絡的接納，承認了自己一直以來的生命位置。

柒、結論

一如筆者試圖在本文中所指證，婆系譜展現的方式讓《漂浪青春》第一段故事變得相當獨特。我們推測婆系譜展現的方式，

意指「看見」妹狗與菁菁之間的手足關係，貫穿了鏡頭下婆在家庭中的性慾主體。筆者注意到電影中另外兩段的故事主要是著墨在較普遍的同志主題，例如對年老的恐懼、愛滋議題、T的身體政治、面對文化傳統與家庭的壓力等，而《漂浪青春》記錄了影響台灣同志日常生活之議題，第一段故事的最後一幕則是匯合一切的圓滿結束，竹篙對妹狗說：「我們在等妳回來。」妹狗回應：「我也在等你們回來。」這樣子的等待，象徵了妹狗回來，承認婆主體慾望的脈絡，她已有力量表述自己的存在，並且持續發展婆慾望的系譜。

孩童的主體通常很難被明確的投射及表達，然而這部電影不僅呈現了妹狗同性情慾婆主體的部分，也細膩的描繪以孩童主體出發，在小女孩身上的嫉妒、慾望、手足競爭與感情的運用，並且以小女孩的形象扣合情慾的抒發，加強了主體空間的能動性，片尾以長大的妹狗回家作為結束，正好也呼應了生命的描述，將視野著眼至成長的過程，鋪陳出情慾、情感、手足、家庭與社會的連貫進程，如何透過一個主體生命的詮釋，看見這些交織貫穿下的系譜主體。

本文提供一個以婆主體詮釋電影的角度，從片段中場景及情感的運作方式，希望從中突破原有同志主題電影以T形象可見度為主要切入的觀看方式，試圖尋找婆系譜參與其中並促成電影中生命旅程意義的重要角色，期望增進不同的觀影視野，為往後鋪陳生命述說的經驗脈絡開創新的討論空間。

【後記】：鄧芝珊在此誠摯感謝陳明珠教授，邀請本人參加世新大學廣播電視電影學系「2010年台灣劇情片新銳女導演研究」研討會。另外本人也感謝趙庭輝教授在研討會中給予的建議。同時感謝童楚楚*翻譯。彭心筠在此特地感謝世新性別所江映帆、李依穎，謝謝妳們在忙碌之餘陪我討論電影，提供許多寶貴的個人觀點及觀影分享，令文章更加有生命力。

*譯者童楚楚，擅編譯輿情，致力於激進社會運動。

參考文獻

張娟芬（2001）。《愛的自由式——女同志故事書》。台北：時報文化。

台灣女性影像學會。上網日期：2010年5月25日，取自http://www.wmw.com.tw/en/about.php

漂浪青春電影官方部落格。上網日期2010年6月10日，取自http://drifting03.pixnet.net/blog/category/1090788

Berry, C. & Lu, F. （Eds.）. （2005）. *Island on the edge: Taiwan new cinema and after.* Hong Kong: Hong Kong University Press.

Ching, Y. （2005）. *Sexing shadows: Gender and sexuality studies in Hong Kong cinema*《性／別光影：香港電影中的性與性別文化研究》. Hong Kong: Hong Kong Film Critics' Society 香港：香港電影評論學會 （funded by the Hong Kong Arts Development Council）.

Chu, W. （2005, July）. *Queer (Ing) Taiwan and its future: From an agenda of mainstream self-enlightenment to one of sexual Citizenship?* Paper presented at Sexualities, Genders, and Rights in Asia: 1st International Conference of Queer Asian Studies, Bangkok, Mahidol University.

De Lauretis, T. （1987）. *Technologies of gender: Essays on theory, film, and fiction.* Bloomington: Indiana University Press.

Interview with Zero Chou. Retrieved May 10, 2010, from http://www.afterellen.com/people/2008/5/zerochou？page=0%2C0

Kuhn, A.（1992）. Women's genres [1983]. In M. Merck （Ed.）, *The sexual subject: A screen reader on sexuality*（pp. 301-311）. London and New York: Routledge.

Lebeau, V.（2008）. *Childhood and cinema*. London: Reaktion Books Ltd.

Martin, F.（2003）. *Situating sexualities: Queer representation in Taiwanese fiction, film and public culture.* Hong Kong: Hong Kong University Press.

Whatling, C.（1998）. Femme to femme: a love story. In Munt, S.R. （Ed.）, *Butch/Femme: Inside lesbian gender* （pp.74-81）. London and Washington: Cassell.

映照台灣性別光譜的同志電影
——從周美玲導演的作品談起

游婷敬

壹、前言

　　周美玲是台灣早期拍攝以同志議題為主的導演，她在執導劇情片之前曾經執導一系列的紀錄片作品，2002年的《私角落》是她首次觸碰同志議題的紀錄片作品。首部劇情電影《豔光四射歌舞團》榮獲當年度（2005）年台灣金馬獎年度最佳台灣電影，這也是在千禧年之後，被奉行為公開探討台灣同志情慾的首部電影，這個獎項讓更多的台灣在地觀眾認識了這樣一位拍同志影片的女導演。2006年的《刺青》讓周美玲導演躍上國際舞台，一舉拿下了2007柏林影展「泰迪熊獎」最佳影片，這個獎項代表台灣向世界的電影舞台，確立其台灣女同志意象的酷兒電影。

　　《刺》的得獎讓西方世界看見了台灣的女同志電影，透過這樣一部描繪台灣女女同志愛情的電影，西方體系更能透過該部作品，開始理解並窺探了台灣亞洲地區，同志圖騰的電影。2008年的《漂浪青春》，導演周美玲乃對於同志議題以更嚴肅態度，貼

切個人創作生涯質地的創作電影。這部電影把周美玲對於台灣同志議題的深層思考，從邊緣與弱勢的族群關照，以一種嚴謹、冷靜且客觀的態度，呈現出更貼切台灣同志族群生活面向的電影。對於一位具人文、弱勢關懷又不時考慮到商業元素的女導演來說，周美玲的作品以一種生猛有力、青春、俗豔，帶著扮裝展演的方式，融合性別、扮裝、弱勢族群等議題，處理並詮釋台灣當今男同／女同生命史的故事。

這道性別的光譜躍過代表黃色的《豔光四射歌舞團》、綠色的《刺青》和紅色的《漂浪青春》。周美玲的三色電影，建構的是在台灣當今這個社會脈絡下，對於台灣這塊土地的熱愛與關注外；周美玲導演的三色電影陳述出台灣同志運動抗爭與呼應的性別影像課題。關乎同志愛情、社群生活、性別認同、身體展演，表露這塊土地上男同志／女同志的愛慾糾葛故事。《豔》處理男同志扮裝展演的鋪陳，愛情無分性別國界的描繪：兩個身分的扮演，夜──扮裝皇后，日──葬儀場合中的道士：透過身分的認同、性別的符碼在外型服飾的展演中，轉換其身分角色，以黃色作為象徵的《豔》從道教文化、牽魂儀式、歌舞團文化勾勒出台灣本土俗豔的文化符碼；也開始透過影像的詮釋，企圖為台灣的同志文化創造永恆的天堂。

《刺青》以「青色」做為主題，小綠的虛擬扮裝，彷彿透過網路世界的連結，讓她活在現實與夢幻、記憶與愛情當中；身體的烙印與記憶，青少年流行的「刺青」文化，周美玲以愛的記憶，描繪烙印生命傷痕的女女愛情故事。透過「扮裝」（cos）及其服飾、性特質做為一種性魅力的展現，影像中那滿山遍野的

彼岸花,是無止境的女女情慾糾結;花的符號圖騰,纏繞在她們身上的是情慾身體交媾的細膩隱喻;烙在身上的刺青,倘比片段女女接吻情慾的肌膚之親。《刺》在阿青那頂綠色假髮,隱喻女女同志情比堅貞的愛情圖騰,以及整體台灣社會中,對女同志文化無法深入、卻又想窺視的女女情慾影像文本的再現。

　　《漂浪青春》以斷裂的方式,處理三段按時間順序結構的短篇小品。《漂》以「紅色」破題,強調對生命態度的沉思。《漂》以盲眼歌女為主角,竹篙對於盲眼歌女的親生妹妹來說,是一個分不清是男、是女的角色;暗示性別的展演在一個模糊且曖昧不清的狀態中,男女同志假結婚、愛滋議題、同志伴侶等……,以紅色代表「生」(life)的跡象、生活的痕跡。同志情感與生活中柴米油鹽醬醋茶的瑣碎細節,在《漂》駛過的火車、來來回回在各個生命記憶體間,以花喻女的意象,花兒在山裡,青春的勇氣、生命的烙印在青春歲月中被弔念和記憶。在同志角色的分析和著墨上,相較於歐美對於同志、酷兒研究的開放性思維,台灣導演周美玲的同志三部曲系列,更難能可貴的是融入了台灣當下的歷史、空間、時勢和地方文化色彩的味道。此時台灣的同志運動正透過一種文化性的集體運動,以主動現身的方式,抵制長期以來異性戀社會中,主流對同性戀的視而不見的狀態;但另一方面異性戀卻又努力加以窺探同性戀族群的生活(朱偉誠,2008:197)。

　　周美玲的三部曲電影,不約而同的將同志角色置入影像文本中,並且融入台灣的文化情境與本土特色相融合,從民俗慶典、廟會文化、戲班、那卡西走唱、祭祀儀式、921地震、虛

擬網路、援交議題、青少年的刺青文化等，透過這些儀式慶典式的鋪陳，導演試圖勾勒出同志文化與同志族群的身影，同志議題在台灣不只是流行，而是活絡在台灣傳統慶典習俗的氛圍，同志身影早就潛藏並浮動於台灣底層的生活結構中。性別不全是在不同歷史脈絡中一致穩定構成，且因性別與種族（race）、階級、文化族群（ethnic）、性、以及論述構成身分的區域模態交錯（Butler，1990：5）。這也是為何周美玲的電影在以同志電影為宣言的拍攝之外，加入其不同樣貌、形式和處境特地展現獨有的台灣本土的習俗與邊緣族群的生活。這也是為何在看周美玲電影時，更能感受到一股深刻且特殊的台灣文化氣息。

貳、邁向同志電影：性別越界的扮裝展演

何謂同志電影，被定位為同志電影與大眾所熟悉的異性戀電影之間有何相異之處。在*Out in Culture: Gay, Lesbian, and Queer Essays on Popular Culture*一書提到，觀察其同志電影，對於整個價值社會體系，從個別的心理和歷史社會情境中，我們發現這些電影適用於建構其文化，做為一個異於異性戀社會的文化氛圍。透過這些電影中所詮釋角色的性別認同以及描繪，從一個特定的女同性戀的視野將可連結出一個關於文化、奇幻、慾望和女性被壓迫的新方向，這些同志情慾影像它如何以一種複製的特定權力結構，找到一種新的表達方式呈現在銀幕中 （Becker, Lesage, and Rich, 1995:25-26）。

傳統異性戀電影中倘若有處理到同性戀的角色，有異性戀價值觀的大多數為正面的角色，有同志傾向的乃為負面的角色，並且女女情慾挑逗的情節，也常為色情電影中為男性而拍的主要橋段，更多的女同性戀的性慾展現，也成為色情工業中的一環現象（同上引：27）。

但身為女同志的觀眾，無法在這些女性角色中，建立起個人的認同感，這些電影多為滿足男性慾望所拍的。然而，我們仍有需要透過特定的女同志認同，也只有透過這樣的電影允許我們透過這個媒介改造歷史、建構自我的認同和創造另類的視覺（力）（同上引：35）。

一、邁向同志電影──情慾場面的詮釋

同志電影的論述，探討其中牽涉到角色的設定、觀眾慾望的投射與情慾／性慾展示的過程，滿足慾望並建構認同的表現，一直是同志電影中，被拿出來談論的部分。周美玲電影中均有男同／女同志出櫃的情節，以近年來台灣電影的同志場面尺度來看，皆有正面挑起整體父權社會對於想像男男、女女情慾的畫面。

從《漂》一開始的情慾戲──特寫男男親吻的場面；《刺》兩位女主角在情愫產生後的情慾醞釀；以及後來《漂》較寫實的處理，女女兩人所激起的情感。導演的視角皆以一場戲的段落，處理情慾場景，不隱晦其裸露的過程，對攝影機前觀眾的挑逗，以劇中兩人彼此所流露情感的方式，真切的將情慾糾葛交纏的深刻描繪出來。

此點是筆者觀察周美玲導演電影中，有強烈意圖對於整個社會，展露其同志情感關係交流的橋段鋪述。周美玲在詮釋不管是男男或是女女特寫的親密互動，交媾的情慾，周美玲的電影企圖為整個傳統父權價值的語系中，鋪陳出台灣同志情慾影像的一章，創作者有意圖的以公開的同志情慾影像，作為一種壓迫觀眾接收視覺的方式，在言語上不管是聲部唱出的男男與女女的情愛描繪；抑或以一種「論述」的言語，影音魔幻術也如儀式般蠱惑人心。

　　視覺的意象具體的被想像和實踐，與異性戀相異的性別扮演，銀幕中原本異性戀價值體系所建立的英雄美女形象，在周美玲的同志角色中，不管是男同志或是女同志，都翻轉了觀賞者對於性別想像與再現的傳統形象，在影像的領域中，建構了跨越性別（cross-gender）的同志扮裝。

　　Butler（1990：29）在《性別麻煩》（Gender Trouble）一書中，則提出「性別操演」，突顯性別扮演的顛覆性。Butler並進而捨棄sex與gender二元劃分的概念，Butler欲使女性族群的一致性被抵除，強調主體在當下的表演性，重新形塑、定義既有的主體，去除一致性，使他們自由組合，gender和sex進行多重的詮釋、表演。

　　在《豔》被一般異性戀價值體系認定的女主角，其實是由生理性別為男性扮裝成女性的形象角色。《豔》開場男同志妹妹gay們，透過一台電子花車的走唱生涯，男扮女裝的易裝展演，將其特殊的男同志形象，以華麗的歌舞秀，公開的呈現在世人面前：妖男的形象以男不男、女不女的姿態，暗喻著扮裝皇后對自

我形象認同的再確認。一場數位妹妹gay們，對著鏡中自己的模樣濃妝豔抹，穿在身上裝上奶罩及填充物的戲：這是男同志族群以女性妖嬈的樣貌姿態扮裝，對於大眾宣告其陰陽同體的意象。

《刺》的傅竹子則以較中性化的裝扮；《漂》的竹篙，一直不斷地辯認我是女的，還是男的疑問。片中竹篙將母親買的胸罩藏起，對著鏡子中的自己以裹加綁的方式，將自己的胸部隱藏起來。竹篙對於自己的性別也進入一種模糊的認同形構中，她說：「我覺得我自己不是男生，也不是女生。」Butler（1990：217）對於扮裝理論，她認為性別是一種操演（act），如同其它儀式性的社會戲劇一般，性別的行動（action）需要重複地踐履。[1]

> 諧擬原始或原初的性別身分概念，常在變裝、易服（cross-dressing）之文化實踐和女同志T／女同志婆的性風格展現化可見。——變裝創造出「女人」的統一圖像，也同樣揭露了那些性別化經驗的分明性，是由異性戀連貫性的制約虛構所虛假地自然歸化為一整合體。**在模仿性別時，變裝隱約地揭露了性別本身的模仿結構——以及它的隨機性。**（同上引：418-419）（粗體為筆者所加）

關於上述兩部作品中的T婆展演，在這兩部作品中陳述T婆組合的敘事情節脈絡，婆往往成為視覺吸引的慾望客體，T以一種帥勁、中性的打扮，模仿男性性別角色的展演，T在模仿性別時，變裝隱約透露了性別本身的模仿結構，恰巧在上述兩部作品中代表婆的角色，也同時大大的在鏡頭前，成為一個表演性的角

[1] Performance一詞帶有舞台的「表演」與言語行動的「踐履」的雙關性，也見於Butler理論體系中同具「戲劇性」與「踐履性」的面向。(Butler，1990：25)

色，在《刺》和《漂》中則有表述在舞台前陰柔豔麗的女性角色，也是女同志一實的部份。透過上述兩部電影中，扮演T婆關係中「婆」的角色，在影像作品中，擔起歌舞場面的主要角色，由楊丞琳所主演的小綠，是一個對著網路視訊大跳豔舞，吸引宅男們注意的小女生。《漂》的盲女，則是在歡場中的歌女，在俗豔的紅色旗袍下，這兩個角色都恰巧以滿足異性戀投射眼光中，妖嬈的姿態、溫柔的聲音而抓住在隱藏式攝影前的男性和台下聽那卡西的觀眾們的目光。

Laura Mulvey（1990：25）在〈視覺快感與敘事電影〉中，認為女性是同時被觀看，以及（像展覽品一般地）被展示、陳列，為了營造視覺上和性慾上的強烈衝擊效果，她們的外表被加以符碼化，以便使她們看來帶有「可觀看性」（to-be-looked-at ness）的意味。

女性主義電影在討論人的觀影經驗中，對於性慾望對象客體所投入的戀物癖，在這被稱為同志電影中的角色略可之一二。傳統電影中以異性戀價值體系中所建構出來的這些女性角色，必定投入男性的懷抱中；不過在周美玲電影中，這兩個女性角色，卻紛紛投入了劇中較中性，也就是T的形象的女性角色懷抱中，這些女性角色的安排，都顯露了做為一個顯性以女同志意象和情慾對象投射客體的情節安排。對於酷兒電影在主流社會所產生的能見度，以及對於同志族群的性傾向和性的形態樣貌，透過公開媒體的展演，乃是平衡了以異性戀為主流的另類影像美學。在女性形象的翻轉和愛慾對象的扭轉下，卻也呈現了一個創造「中性」（雌雄同體）角色的可能性。

展演的實踐乃透過一種公開化儀式與世俗的合法化中，踐履性的展演成為一種將性別維持在二元框架的策略目標中，目的乃為理解並鞏固主體（Butler，1990：217）。Butler進一步辯論Simone de Beauvoir在《第二性》所提出的，女人不是生來就是，而是後天形成之論證：「如果性別不限制性別，那麼或許有性別、文化方式去詮釋定了性的身體，不會受到性的明顯二元制所限制的」（同上引：173）。Butler的理論強調一種性別做為一道光譜，性的樣貌是包容且多元開放的脈絡體系之下，如何以及為何必須透過這類性向／別（gender）的行動，來作再現這個動作。這個儀式性的表演提供我們對於其性別展演如何被再現此事，視為一種個別的、日常生活的展演（Perry & Joyce，2005：115）。[2]

　　Perry和Joyce在回顧Butler的論述，對當今性別研究的貢獻時提到：

> 性別理論已經不是依賴在既定的男性與女性的區分，在現今社會中它提供了一個富饒的系譜學在尋找並表露一個未知的領域，意料之外的的區分，相較於過去的性別表述進入社會化的「陰性」和「陽性」的範疇之中。[3]（同上引：114）

[2] "A critical question in the archaeologists examination of gender performance is 'how and why certain kinds of action came to be representative of certain kinds of gender'. Ritual or ceremonial performances provide one site within which certain kinds of gender performance are presented as precedents for citation in individual, everyday performance." (Perry and Joyce, 2005：115)

[3] "Gender theory that is not reliant on deterministic views of what constitutes 'male' and 'female'in all societies ultimately proves to be the most fruitful for archaeologists seeking to explore such unknown terrain, since unanticipated diversity in past gender expression may be confated into socially preconceived categories of 'feminine' and 'masculine.'"(Perry and Joyce, 2005：114)

身為一個導演，主控其影像詮釋權時，周美玲導演是否意識到觀賞的對象是整個異性戀為主的父權價值社會？抑或她在宣言這系列做為一種同志影像的鋪陳時，是否早意識注意到銀幕中，觀賞者所投以所好的愛慾對象，做為一種挑戰異性戀價值體系中，凝視慾望的客體，《刺》中的楊丞琳和《漂》中的房思瑜，這兩個角色紛紛在「婆」的角色[4]和姿態。

在網路的世界裡，《刺》中的小綠成為虛擬網路中視訊男性的慾望客體對象。透過一種被看、被玩物與買點數的方式，在虛擬世界中，小綠化身為視訊女郎，透過吸引男性目光成為慾望投射的對象，認同自己的存在感，完成一個對於我這個主體的認同和肯定。

Žižek（2008：15）以真實面無法被想像，無法被完整現形的狀態，提出一些看法。慾望的本質以迂迴的方式再製造慾望，藉此滿足這個小幻物（a petit a）從一個愛物變成到另一個愛物，只是持續變換，但也無法滿意，無法知道慾望在追尋什麼，似乎主體內部的空缺是一種命定焦慮的源頭。整個徒勞探索慾望的過程就是慾望本身。

除了銀幕（視覺）的描繪之外，導演也擅長應用聲音，透過各種喧嘩的場面，如房思瑜在劇中所飾演的歌女，其特質在於影片開場時，她身著華麗紅色旗袍，唱起：「花，香香。香香的花香。一直有，香香的花香，在這……什麼花都有在山裡。」她成為整個演唱台上，眾人愛慾的對象，儘管旗袍下包裹著曲線的女

[4] 也就是比較女性化的女同性戀角色，她們的外在特質較女性陰柔化，在於比較不會被外界給認定其女同志的性向角色。

體，但盲眼的她看不見眾人對她目光的暫留。這種看與被看的
關係，存在著我們觀者對於敘事語彙中，觀者（亦即觀眾）知道
其主角的愛慾對象是女性；她在整個父權機制中，成為被揶揄慾
望的對象；這層的關係彷彿暗喻了整個主流社會中，對於裝扮陰
柔女性特質的女性，無法直接的感知其同志的傾向身分；花：香
香，也暗喻著這些女孩的生命，在此時綻放出美麗花的光采，也
讓人聞見花香。

二、烙印愛情——銘刻同志之愛

花的烙印與銘刻正是周美玲導演在她同志三部曲中一直引用
的意象。不管是透過聲部的表述或是視覺意象上的：《刺》在片
末時一個從上往下鳥瞰的鏡頭，滿山遍野的彼岸花，開在弟弟墜
落的山壁間，這彼岸花佈滿了傅竹子刺在手上的藤蔓意象。花的
意象也充滿在楊丞琳所飾演的小綠身上，小綠的背上是傅竹子為
小綠刺上的茉莉花圖像，小綠說：「那是一種愛情的印記。」白
色茉莉是小綠對愛情憧憬朦懂的標紀，在現實生活中，她以刺上
那朵朵白茉莉，作為對愛情的見證。《刺》也以一曲「小茉莉」
道盡家世背景淒涼的小女孩故事：「小茉莉，請記得我。我還在
這裡。」

花的意象在《豔》以黃玫瑰象徵著愛情的道來與告別。當阿
陽送來的黃色玫瑰，在歌舞貨櫃車的輪子駛過，壓碎在地上之
時，象徵著愛情將離去的事實。一朵在薔薇身上的黃色玫瑰，作
為悼念男友的意象時，其中一幕所有的畫面都進入黑白時，惟一
剩下的是那朵發光的黃玫瑰，直到薔薇放下了黃玫瑰，他的人生

才開始從黑白變成彩色。花也作為暗喻情感，花的意象也作為追求愛情與自由的象徵。從慾望的凝視到美麗的女體形象，成為人人愛慾的對象，也成功的以花作為一種視覺上吸引人的意象，也以一種藉由花的意象，浪漫化的包裝了同志族群在愛慾想像與情感關係的稀有性和鮮麗感。周美玲導演的作品，透過視覺性的語彙包裝了同志族群轟轟烈烈的愛情關係，也意識的感知到在整體主流價值社會中，觀賞者期待一個何種情境的慾望投射關係；並加以的反諷地如《刺》中，由楊丞琳飾演的視訊女郎，將女性作為有意識的窺視體下的拜化對象，所給予的反諷和角色的橋段鋪排。

為何以花譬女、以花比喻片中柔性嬌豔的角色，一方面乃突出的強調這三部作品中，陰柔化的嬌豔女性形象，正如同花一般的美麗任人摘取，另一方面也以花譬喻片中每個不同角色的形象，及其每一種花語中所呈現的愛情關係。

以白色茉莉來說，意味著小綠在孩童時期對同志愛情的憧憬和迷惘，如清晨茉莉般清香讓人戀戀不忘，對於竹子來說，彼岸花是銘刻她宿命的記憶，也是讓愛跟隨而來的交界之花；在《豔》中的黃玫瑰代表著一種離別的淒美愛情，分離的美感在黃玫瑰的語境中，編織了跨越生死的愛情信物。《漂》中的花香一詞的鋪陳，再詮釋了不見花影，只聞花香的惆悵交扯。

除了對於慾望情感的描繪之外，周美玲電影作品的另一面，則是描繪傳統的習俗對人的影響和家庭的包袱。她的電影潛伏著一種東方倫理道德的思維，一種相較於西方同志電影世界中，明顯意識到中國傳統倫理的包袱和無法抹去的異性戀父權體制元

素，周美玲電影中的每個角色，無法盡如其份的擁抱其情慾認同對象，這些角色活生生的深植於台灣底層社會中，在劇情的安排底下，也成為鞏固台灣倫理傳統民俗習慣的中堅份子。

叁、性別認同與家／傳統的包袱與重任

關於台灣的同志運動發展，身處台灣的同志由於來自（原生）家庭的多重壓力，如無法面對父母接受，到家庭所承擔的親族壓力，在在都使的「家」在我們文化中，所賦予的無限重要性的個人歸屬（朱偉誠，2008：198）。陳耀民（2001：207）在〈我們都是一家人？論《孽子》及《逆女》中的家庭機制／身分認同與抗爭之可能性〉一文，也明確指出了：「所有的主體形成及權力運作都必然的跟家庭機制產生或多或少的糾葛關係；很不幸的（或者說不意外地）台灣同性戀主體的興起也必然跟傳統家庭機制產生正面交鋒的情景。」倘若從台灣同志運動與主體性形成的過程來看，周美玲電影中一直處理到的題材和內容，在她的電影中所有角色在性別的認同和擁抱身為同志主體的身分時，往往原生家庭與傳統文化的束縛與包袱，都是無法擺脫其異性戀社會眼光的重要情節設定。以周美玲的《豔光四射歌舞團》這部彩虹同志三部曲的首部曲來說，本片一開始以「黃」為主調的應用，黃色在這部電影中，象徵著中華傳統喪禮會使用的顏色，從冥紙、道士服、阿陽的衣服，片中的主要角色薔薇，白天在家族事業中，他是一位道士，晚上他是一位變裝皇后。薔薇心愛的男人在經臨死亡邊界時，他以道士的身分，幫自己的「男友」招

魂，片中一場需要亡者的衣服才可招魂的儀式，因家屬沒帶來亡者的衣物，薔薇才將自己身上的衣服脫下來用來招魂（暗示著身上穿的衣服，其實是死者阿陽的貼身衣物）。

這場戲暗示著他與死者不尋常的關係，然而，也在替死者超渡亡魂的過程中，他無法表述其他與亡者的親密關係，即使跨越生死亡邊界，詢問亡者可否多請一個亡者牌位回家時，透過跨越生死的交談亡者含糊的表明仍無法跟著薔薇走的過程，皆暗示著即便同志跨越生死的邊界，仍無法在整個公眾社會的公開儀式中出櫃，對於已逝的人而言，靈魂來到了另一個世界仍無法肯定並公開承認同志一實。這部表述以男同志為立場的影片，清晰的表述了男同志出櫃現身的難處與備受傳統影響下，無法確認其身分認同的曖昧情境。

在《刺青》中，對於家庭的部分，傅竹子一直要照顧好低智能的弟弟，因為擔起照顧弟弟重任，而放棄追求自我情感與性向認同，傅竹子放棄初戀，面對自我情感的歸宿，傅竹子進入一個逃避的狀態，家庭的包袱與自我的愛慾情感依歸的選擇，成為主角兩個互相拉扯的矛盾情結。在《刺》中同志的愛情，終究被鎖在家庭結構的包袱中，原本傅竹子手上的刺青是她對家庭的承諾，但因為追求自我情感後，親弟弟無法接受父親離去後，而產生的失智，更讓傅竹子心中充滿了愧疚與無奈。家庭的抉擇與愛情的抉擇，確立了竹子心中無法抹滅的情感以及與家庭之間，難以分割的情感互相拉扯，對於女同志而言，家成了生命中最重要的原生與生命的重心，此種犧牲的精神與女性在傳統中，一直以家庭為生命依歸的選擇，有很大的關係。

同樣的，在《漂》中盲女親妹妹開始心生暗戀起姐姐的女友竹篙，開始對於姐姐興起忌妒和懷恨心，後來妹妹以姐姐為盲人，無法照顧自己的理由，妹妹爭取在收養家庭長大，這些事件讓姐姐進入一種無法原諒自己的苦痛中。家庭的包袱—包含家庭的結構關係，皆影響到同志族群在面對情感關係的追求和面對關係的承諾，面對家庭與伴侶關係之間，進入了兩難的選擇。在《漂》的第二個段落中，直接處理到一場「婚禮」的舉辦，是男同志與女同志結婚的段落安排，目的是為了完成父權體制下，對傳統家庭中完成長輩交代的一個關係與承諾。在《漂》中，竹篙說：「以後會變得怎麼樣，我想我應該會離開家吧！」對於年輕的女生來說，她堅定勇敢的認為，她可以找到喜歡她的女生，然後帶著自己心愛的女人遠走高飛。《漂》中影片結構分成三個段落：從以竹篙開場的最年輕的一代，直至面臨到家庭壓力後，需演出步入婚姻階段的男同志、女同志的矛盾心態，甚至到晚年男／女同志面臨到生老病死。同志婚姻與同志伴侶關係所組成的家庭結構關係的薄弱與無根失力感，以第三段落中陸弈靜所主演的角色及另一個男同角色，終究孤老一生；男同志因為伴侶的出軌，年老病入膏肓，生活進入無人照顧，並離開與原本同伴所組成的家庭獨自一人。《漂》更實際的討論到同志族群在面對伴侶關係的無奈，到了年邁終老時，同志關係的不信任與不穩定感，都讓許多的同志走入邊緣化的世界。

　　在《漂浪青春》中，演出男同志與女同志假結婚的戲碼；在一個保守的社會與東方體系的社會中，竹篙也因不是男生，無法繼承家庭傳統行業——布袋戲的生意，而想要離開家裡，令人不甚唏噓。

在這三部作品中，《漂浪青春》以更自覺和更有主體意識的思路，考量並安排其劇中男同志和女同志處理情感和家庭關係的方式，從一開始的年輕女孩的愛情，開始察覺台灣傳統家庭中，重男輕女的對待；到第二段以假結婚之名，讓男同志和女同志得以對各自的原生家庭交代；到了第三段另類家庭的組成，在外人看來一對老人的陪伴，看似與性別無關，其實卻是一對男同志和女同志所組成的另類家庭關係。對於當今台灣的後同性戀的酷兒策略中，酷兒政治表面上似乎攜帶著原生家庭的烙印（兒等於子），但酷兒政治企圖在其中發展出新的策略和契機，既然家庭被視為人生旅程中最密不可切的關係，那酷兒與家庭的關係，乃需重新被定義和詮釋。

一、儀式與救贖——認同從這開始

突破其疆界與身分的認同和確認，在周美玲導演的電影中，必須經歷一種儀式性的參與和意義性的動作，才得以再次昇華並確認主體身分的認同。周美玲導演在導演自述中曾這樣寫到：「人性很脆弱，常進行著種種『儀式』而不自知，而這些儀式其實是人性之必需，以渡過生命、縫補傷痛與破損，得以繼續把生命走下去。刺青這儀式，貫穿了影片中所有人物，也指涉著人性深處脆弱的靈魂。」[5]

印記作為一種承諾，也作為一種以肉身對精神主體的佔有。《刺》透過烙印標記愛情的永恆，也標示出對家庭承諾（照顧弟

[5] 引自其《刺青》部落格中的導演自述。http://www.wretch.cc/blog/spiderlily

弟）的重任。同樣的在《豔》中，薔薇身為一個可作法的道士，他擁有替亡靈超渡的經驗與身分，透過一次次的祭拜和招魂的儀式，他本身即是一個儀式的實踐者。夜晚作為一個扮裝皇后，片中所行駛的那輛七彩霓虹歌舞團車，彷彿是輛散佈同志福音：散播歡樂、散播愛的電子花車，在場場的同志群像的歌聲中，一場場繁華無盡的場面，也如同一場儀式般，向世人宣告同志現身的嘉年華會，這台電子花車繼續行駛的陪著阿陽出殯的儀式樂隊，一起弔念亡者的告別式，並希冀亡靈可祝福同志族群的幸福美滿。以「儀式」作為對同志族群的觀照和愛護，儀式也作為傳統與非傳統；主流與非主流的接觸媒介，也作為跨越其儀式後，對性向認同的去救贖感。在《漂》中，「結婚」作為一種儀式，宣告其對傳統的承諾，對原本家庭結構的交代。

維護傳統甚或破除傳統時，在周美玲導演的電影中，「儀式」實則是一個難題，也是一個同志身分在面對其性別認同時，仍有其包袱和顧慮的地方。這些儀式性的情節安排，甚至都以跨越生死的方式處理，也讓電影中的人物，在透過儀式達到救贖，在救贖中生命找到出口，但也可能儀式作為一種手段：作為跨越生死的媒介場域，儀式作為一種情節被影像刻意陳述和書寫的方式。

二、跨越生死的漂泊書寫

如《刺》的彼岸花，傅竹子騎著機車，越過一個看似超現實的時空，過了這個山角的另一邊就是跨越生死的一邊了，因為這樣的意象弟弟掉落在尋覓彼岸花的山谷中；傅竹子的親生父親因

地震而驟逝，透過刺上一手的彼岸花，是傅竹子跨越生死媒介的橋段安排，刺上彼岸花的烙印，是對家庭／族的承諾。刺青對傅竹子而言是繼承父業，撐起家裡照顧弟弟責任，以姐姐之名對原生家庭的承諾；但對於小綠來說，刺青這個儀式，卻是她證明自己有能力且勇敢追求對傅竹子愛情的烙印。

在影像語言的使用上，透過穿梭在時空的交界與應用，周美玲導演在《漂》中，以火車行駛的聲音，串起本片三個段落的交會。《刺》中，小綠活在兩個世界，一個是現實的世界；另一個是網路所建構的虛擬世界。《豔》則進入跨越生死時空交會的視覺意象，一場轟轟烈烈的同志戀愛：超越生死的愛情、越過生死之交的盡頭，卻越不了性傾向被大眾認同的疆界。這是周美玲導演在三部作品中，一直以來無法被正名化的悲劇性結尾。在《豔》中，對著牽引阿陽牌位跟著他時，身旁的好友卻道出：「你算什麼？連對方死了，你都無法以未亡人的身分出席。」這個社會性的認同，即便跨越了生死仍無法被認同。一種對於愛情的執著和承諾，也讓周美玲電影中的主角任其生命遭受危險，也讓個個劇中的主角們須面臨愛情與親情必得選擇一方的事實：如《刺》中的傅竹子，弟弟無法接受姐姐將注意力移轉到愛情，或是《漂》盲女一角有了愛情後，失去了親生妹妹的遺憾等。

周美玲導演以生、離、死、別的劇碼鋪陳了屬於台灣的同志三部曲，從首部曲《豔》中的歌舞場面唱出：「豔光四射歌舞團，帶你進入永恆的天堂。」豔光以一種曖昧五光十色的同志光彩，紅、澄、黃、綠、藍、靛、紫圍繞在旁，「永恆」跨越了時空交會之處，超越生死進入天堂。作為同志系列作品的首部曲的

《豔光四射歌舞團》，豔光強調的是同志族群的情慾認同和性認同與身分的七彩絢麗，《豔》以長拍推軌的攝影機，遠眺那輛在夜裡炫麗七彩的霓虹車，車上歌舞喧嘩，七彩霓虹的意象，映照在海面載浮載沉的波光，烙在膠卷影像中，同志族群的曖昧身分，對性別認同的游離和無安定感，也如同《豔》中那件沉落在海浪的黃色衣服般，令人不勝唏噓。

肆、結語

　　同志族群在情愛與伴侶關係的不穩定，在這三部曲作品中可看到因為退怯害怕，而讓這種不穩定的關係與情愫進入漂泊的情境。《豔光四射歌舞團》的英文片名（Splendid Float）；《漂浪青春》（Drifting Flower）以花破題、標誌烙印同志愛情的印記；刺青（Spider Lilies）將對情慾與我的認同透過這個儀式性的動作正名化。Meg Wesling（2008：30）在Why Queer Diaspora？一文中，提出酷兒飄浪研究（Queer Diaspora Studies）結合了酷兒和離散這兩個研究領域，其目的是為了探討「地理移動的情境和條件如何生產出關於性（sexuality）和性別身分（gender identity）的嶄新經驗和理解」。酷兒離散（Queer Diaspora）強調在性別與族群間，涉及到全球化的議題。

　　反覆思索周美玲導演作品中的意象和主題，筆者傾向以一種連續性的電影劇情，看待其三部作品之間的關係。在三部電影中談的漂浮（afloat-drifting）意象和身體烙印，隱約可以感受到周美玲導演，透過這些大銀幕的影像創作，爬梳台灣當代同志議

台灣女導演研究2000-2010
——她・劇情片・談話錄

題，呈現台灣當今社會同志族群在生活的壓抑，即其身分的曖昧與情慾的認同與再現。

　　透過銀幕作為一種建構台灣男／女同族群生活面向的切割和再現，從2004年至2008年，台灣的同志族群生活映像的圖騰，在周美玲導演的執導筆觸下，真實而浪漫、曖昧卻又糾纏、激情卻冷靜，她的電影至今仍影響台灣男／女同志具體形象的描繪和主體的建構，電影作為一個強勢的主流媒體，周美玲導演的影像書寫的確再現也建構了屬於台灣同志文化脈絡中的認同主體，及其透過影像的再現詮釋權。

參考書目

丁乃非、白瑞梅、劉人鵬（2007）。《罔兩問景：酷兒閱讀功
　　略》。台北：中央大學性／別研究室。

朱偉誠（2008）。〈台灣同志運動的後殖民思考：論「現身」問
　　題〉。朱偉誠（編），《批判的性政治》。台北：唐山。

李志薔（2004）。《電視電影・偶像劇／豔光四射歌舞團：一部
　　電影的完成》。台北：遠足。

李佳諠（2009）。《青春系列──從類型觀點看2002-2008台灣
　　同志電影》。政治大學新聞研究所碩士論文。

何春蕤編（1998）。《性／別研究：酷兒理論與政治》。台北：
　　中央大學性／別研究室。

何春蕤編（2004）。《跨性別》。台北：中央研究室。

何春蕤（2008）。〈認同的「體」現〉。朱偉誠（編），《批判
　　的性政治》。台北：唐山。

尚衡譯（1990）。《性意識史》。台北：桂冠。（原書Foucault,
　　M. [1976]. Histoire de la Sexualite: tome 1. Editions Galli-
　　mard.）

林寶元譯（1990）。〈視覺快感與敘事電影的反思以及金維多
　　《太陽浴血記》一片的啟示〉，《電影欣賞》，43。（原
　　文Mulvey, L.）

刺青電影部落格。取自http://www.wretch.cc/blog/spiderlily

陳耀民（2001）。〈我們都是一家人？論《孽子》及《逆女》
　　中的家庭機制／身分認同與抗爭之可能性〉。何春蕤

（編），《性工作妓權觀點》。台北：巨流。

張小虹（1996）。《慾望新地圖：性別同志學》。台北：聯合。

蔡淑惠譯（2008）。《傾斜觀看—在大眾文化中遇見拉岡》，
台北：國立編譯館。（原書Žižek, S. [1991]. *Looking awry an
introduction to Jacques Lacan through popular culture.* Cam-
bridge: MIT Press.）

Becker, M. C., Lesage, J., & Rich, B. R.（1995）. Lesbian and film.
In C. K. Creekmur and A. Doty（Eds.）, *Out in culture: Gay,
lesbian, and queer essays on popular culture.* Durham and Lon-
don: Duke UP.

Butler, J.（1990）. *Gender trouble:Feminism and the subversion of
identity.* New York & London: Routledge.

Butler, J.（1999）. Bodily inscriptions, performative subversions.
In J. Price & M. Shildrick（Eds.）, *Feminist theory and the
body: A reader.* New York: Routledge.

Kicki,V.（2006）. *Judith Bulter live theory.* London & New
York:Continuum.

Breen, M. S. & Blumenfeld, W. J.（Eds.）（2005）. *Butler matters
: Judith Butler's impact on feminist and queer studies.* Burling-
ton: Ashgate.

Mirzoeff, N.（1998）. The gaze, the body and sexuality. In N. Mir-
zoeff（Ed.）, *The visual culture reader.* London & New York :
Routledge.

Mulvey,L.（1989）. *Visual and other pleasures.* Bloomington : Indiana U P.

Mulvey,L. （1992）. Visual pleasure and narrative cinema. In Screen. *The sexual subject: A screen reader in sexuality.* London & New York: Routledge.

Perry, E. M. & Joyce, R. A. （2005）. Past performance: The archaeology of gender as influenced by the work of Judith Butler. In M. S. Breen, & W. J. Blumenfeld （Eds.）, *Butler matters : Judith Butler's impact on feminist and queer studies.* Burlington: Ashgate.

Wesling, M. （2008）. Why Queer Diaspora? *Feminist Review* ,2008, October. From http://www.palgrave-journals.com/fr/journal/v90/n1/abs/fr200835a.html

童話故事的拼貼・女性特質的再現
——李芸嬋《人魚朵朵》的美學風格、敘事結構與女性意識

趙庭輝、蔡茹涵

壹、前言

　　1980年代以降，由侯孝賢、楊德昌、蔡明亮等導演為代表的台灣新浪潮電影，內容多數被觀者定位為帶有「憂鬱、沉悶、描寫生存在社會邊緣人們」（焦雄屏，1991：23）等特質，從2000年來出現相當突破性的變化。迥異於過去晦暗陰沉且充滿教育意味的題材，一群六七年級的新銳導演分別以相當個人化的方式，各自以獨特的影像敘事風格拍攝出「自己想說的，不一定要那麼沉重的故事」，[1]題材豐富多元且廣受歡迎；如青春洋溢的《十七歲的天空》（2004）、細膩深沉的《深海》（2005）、清新而詩意的《盛夏光年》（2006）等均為一時之

[1] 引自周郁文、賴柔蒨、王婉嘉。（2007年3月2日）〈耳目一新的奇想愛情——人魚朵朵〉，《破報》電子版。http://publish.pots.com.tw/Chinese/CoverStory/

選。[2]而在眾多新型態的國片作品中，女性導演李芸嬋的首部長篇劇情片《人魚朵朵》（2006）則是特色鮮明，令人印象特別深刻的一部作品。

「台灣電影的主題都很沉重，顏色灰暗，場景髒亂；當然電影沒有水準高低之分，只是台灣的社會已經太過憂鬱，所以每次我都告訴自己，要拍電影，就要拍一個畫面漂亮，讓人看了心情好、會呵呵笑的故事。」[3]對未曾受過電影訓練的李芸嬋而言，這樣的初衷彷彿再自然不過的直覺，而在她一手創建而生的《人魚朵朵》世界觀裡，更是處處可見其完整實踐的痕跡——細緻溫柔而充滿創意的純女性思維，國片中罕見的超現實夢幻場景、色彩明亮的美術設計與一個個出現在故事裡的童話角色與童話精神，使得這部影片充滿愉快鮮豔的感覺。然而，童話故事的標準結局「王子與公主結婚，從此過著幸福快樂的日子」，卻也正是《人魚朵朵》與傳統童話進行切割並且再造的轉捩點。失去雙腿的人魚公主、開設牙醫診所的小王子、設計著一雙雙手工鞋的心碎巫婆以及賣火柴的小女孩，熟悉的童話人物不僅僅熱鬧地填滿整個故事，更是隨著情節演變不著痕跡地進行角色形象的反轉、顛覆與融合。

由獲得金馬獎最佳創作短片的《神奇洗衣機》（2005）、《人魚朵朵》，一直到《基因決定我愛你》（2007），李芸嬋的

[2] 金馬獎原為台灣電影的最高榮譽指標，然而在外國出品的電影共同競爭之下，國片反倒被擠到角落，近年方逐漸有復甦之勢。引自何家駒（1997-2009）經營編寫之〈80以後台灣金馬獎——國片整體得獎紀錄〉，ccho's電影網。
http://www.csie.nctu.edu.tw/~movies/new/taiwan taiwan.html。

[3] 引自翁健偉（2007年2月12日）〈人魚朵朵：幸福的現代童話〉，《新浪網雜誌》電子報。http://magazine.sina.com.hk/bella/200602/2006-02-13/

影片始終帶著明顯的個人特質。與素來以質樸為尚的多數國片導演相較，李芸嬋的作品色彩絢麗，構圖對稱平和，結合精緻繽紛的場景設計與甜美柔軟的女性思維，內涵與外在合襯的建立起一種細膩、唯美、女性化的影像敘事風格，[4]而其女性獨特的溫暖本質，更在她處理故事情節中殘忍現實的片段時展現得淋漓盡致。李芸嬋曾表示：「童話裡的愛麗絲掉到洞裡去，人生就變了。朵朵像愛麗絲一樣掉到洞裡去，看到兔子跑過去，她的人生也就改變了。我表面上好像只是拿很多童話去拼貼，但其實背後藏著一則希望能讓大人看進去的寓言。」在故事的轉折處，《人魚朵朵》不僅沒有用戲劇化的情節或殘忍的驚悚畫面製造高潮，相反地，李芸嬋代之以耳熟能詳的童話情節，持續以色彩鮮明歡快的童話式基調拍攝，不僅逆轉童話情節，更為故事增添現實深沉的意味。[5]

　　僅管《人魚朵朵》以其小成本製作規模一舉拿下2005年金馬獎最佳美術設計，並且被評審團主席陳耀圻特別點名讚揚，[6]更是連續在東京影展、韓國釜山影展、第51屆亞太影展等獲得好評，然而目前國內李芸嬋的相關電影研究依然十分稀少。一方

[4] 引自聞天祥。（2006年3月2日）〈人魚朵朵 The Shoe Fairy〉，《KingNet影音台》影評專欄。http://movie.kingnet.com.tw/movie_critic/index.html?r=5781&c=BA0001

[5] 引自艾爾、林譽如（2006年3月2日）〈打造國片的美麗新境界，不再是童話《人魚朵朵》新生代導演李芸嬋專訪〉，《放映週報》，放映頭條。http://www.funscreen.com.tw/head.asp?period=44

[6] 陳耀圻特別指出，今年台灣電影有相當優異表現，像是新導演李芸嬋的「人魚朵朵」劇本、美術都相當精采，是個非常值得期待的新導演。引自張士達。《中國時報》（2005年10月19號）〈《評審分析》投票很快底定‧神話、長恨歌都差一點〉，金馬特輯專刊。http://forums.chinatimes.com/showbiz/2005ghorse/94101904.htm

面，這位新銳女性導演現階段的銀幕作品還相當有限；另一方面，她的電影作品充滿濃濃的女性作者思維，以及童話奇想的拼貼元素，雖然自成一格，但是卻也與國內導演普遍採取寫實主義美學觀進行創作迥然不同。

　　基於前述，本文擬以《人魚朵朵》為主要研究對象，採用文本分析，分別以電影美學的角度探究李芸嬋的表現手法、也以Vladimir J. Propp的童話形態學分析其敘事結構，並且藉由精神分析與女性主義詮釋影片再現的女性特質與女性意識。藉由三個不同層面，由內而外、由淺至深地進行分析，進而推論李芸嬋如何於作品中展現出女性作者的獨特風格，提供理論詮釋與多元解讀的各種可能。

貳、《人魚朵朵》的美學風格

一、童話世界的營造：影像設計、色調處理與封閉空間

　　根據簡政珍（2006：20-21）的說法，電影經常藉由妥適的色調與色彩深淺的變化來烘托氣氛，藉由最直接的視覺印象，無形中展現出影片的中心蘊義。相較於國內多數影片所採用的低彩度、冷色調、充滿壓抑氛圍的寫實主義美學風格，《人魚朵朵》早在構思階段時，導演、攝影與美術指導便已取得共識，「色彩」於影片中將扮演著相當重要的角色。[7]童話故事予人

[7] 《人魚朵朵》之影像基調設計有四個重點：畫面質量輕量化、大量採用明調光影與柔光效果、色彩呈現飽和豔麗、運用攝影技巧以達成奇幻的構圖表現。引自該片攝

最直接的印象就是飽和、明亮而絢麗多彩，本片細膩的美術佈景，搭配後製數位調光的雙重設定，使得《人魚朵朵》擁有更為鮮豔、活潑、明亮的視覺風格（焦雄屏譯，2005：47）。在營造濃濃童話繪本氛圍之餘，濃豔飽和的超現實色調也無形中製造空間的封閉感，讓觀者擁有場景看似熟悉，實則為一「遙遠的幻想國度」的感受（見圖1）。

圖1：濃豔飽和的超現實色調，營造出童話繪本式的氛圍。

簡政珍（2006：27-31）指出，電影裡的光影大都配合整個影片的語調和色調，情節走向溫馨的影片，光線明亮和諧，整體明暗對比也較不明顯，以彰顯片中由內而外煥發喜悅的感受。對應至《人魚朵朵》的整體燈光設計，影片光線均以高調

影師秦鼎昌（2008）碩士論文《台灣電影傳統影像與數位影像之產製研究──以「戀人」與「人魚朵朵」為例》。91-92。

（high key）為主（焦雄屏譯，2005：39），無論情節發展至歡樂亦或悲傷的橋段，視覺影像依舊呈現著「閱讀童話故事」般的輕快感；有時配合情節要求，甚至刻意營造出曝光過度（overex-pose）的質感（焦雄屏譯，2005：42），讓畫面維持在中間調以上的照明調性。而人物的光線，則以柔光（soft light）為主要的打光方式，讓演員身上的光影反差較不劇烈，大幅減少人物身上的陰影（焦雄屏譯，2005：41；秦鼎昌，2008：91-92）。

　　由於《人魚朵朵》的情節發展，明顯是以女主角「朵朵」為唯一敘事線，在此可將全長約一個半小時的情節略分為五大塊，分別是：幼年的朵朵、長大後的朵朵、結婚後的朵朵、失去雙腿的朵朵，以及重新獲得幸福的朵朵等五個時期，在攝影與美術設計上，則因應女主角五個時期不同的心境轉變，來做為每個時期影像色調的劃分。

　　幼年的朵朵患有俗稱的「美人魚症候群」（Sirenomelia 或 Mermaid Syndrome）[8]，雙腿無法行走，但由於她依舊備受寵愛的長大，在小女孩穿插著童話故事的世界觀裡，她就和人魚公主一樣，所需要擔心的只有巫婆哪一天來奪走聲音，以及白馬王子何時會出現，因此所有畫面都以溫暖的橘黃色系為主。治好雙腿之後，朵朵的世界因為加入「鞋子」這個象徵物（symbolic

[8] 美人魚症候群是一種罕見的先天性缺陷，兩條腿融合在一起，看起來像「美人魚」。估計在大約十萬個新生兒中會有一例。嬰兒通常因為併發腎臟和膀胱異常，會在出生後一兩天內死亡。目前，利用外科手術可以將融合的下肢，或融合的內臟分離。實驗證明，骨形成蛋白-7（Bmp7）可能在此疾病的發病中起著相當重要的作用。http://zh.wikipedia.org/zh-hk/%E7%BE%8E%E4%BA%BA%E9%AD%9A%E7%B6%9C%E5%90%88%E7%97%87

object），畫面色彩一躍而更加豐富絢麗，這樣的色調隨著朵朵遇見維孝、戀愛、結婚，持續加深的幸福感而越來越飽和（見圖2），一直到車禍掉入下水溝為止。

圖2：朵朵由童年、治好雙腿到婚後的影像色調變化，均以溫暖鮮豔為主。

由彷彿愛麗絲夢遊仙境的地洞開始，全黑的洞穴與朵朵藍色的裙子飛揚，開啟影片中少數充滿冷色調、略為陰暗、飽和度轉低的低潮時期（焦雄屏譯，2005：47）。由於採用低調（low key）的打光法（焦雄屏譯，2005：39），因此呼應著朵朵失去雙腿，以及維孝視力逐漸轉退的悲傷絕望感，當同樣的場景已經悄悄地轉為低彩度時，觀者與朵朵同時擁有「失去雙腿，悲傷到像眼前的色彩通通轉淡」似的感受。一直到影片的末尾，朵朵突然領悟的心情轉折處，在她劃著第三根火柴的同時，同一個鏡頭靜靜地改變著色彩，由冷色調、低彩度到正常的

往前走

圖3：朵朵由失去雙腿到片尾醒悟時的影像色彩
　　　變化，由冷色調逐漸返回暖色調。

色調與彩度之間不斷地轉換，最終回到原先飽和鮮豔的色調（見圖3）——朵朵想起自己是如何被愛，也重新獲得愛人與生活的動力，故事又回歸到原本明亮歡愉的童話基調。之後，有著健全雙腿的蕊蕊出生，王子、公主以及愛穿媽媽的高跟鞋的「小小人魚公主」，彷彿故事又回到原點一般，繼續延續著這個都市童話，過著幸福快樂的日子。

知名攝影師杜可風曾表示：「電影就是由人、景、空間、氣氛所組成，一個景自然會把你推往一個方向，若是選對了景，電影即等於拍好了一大半」（江風，2003：78-80）。早在劇本完成，影片構思的階段，李芸嬋即已確立《人魚朵朵》將以奇幻、超現實等方式呈現的拍攝手法，並且由前製階段開始，便盡力排除寫實場景可能帶來的限制。然而歐美多數的奇幻電影

（fantasy）均以搭景為主，囿於資金所限，國片並沒有辦法以搭景的方式重塑出超現實的空間型態，因此只有盡可能運用攝影的構圖造型、以及實景的刻意尋找條件，以求達到想像中的奇幻效果。[9]在選景期間，《人魚朵朵》便以攝影構圖為前提要求四個條件：「空間結構與地景之線條要簡潔完整、空間結構與建築物能呈現出類似圓形或幾何型的圖案、景物顏色為單一色調或相近似色系，以及景物顏色能以塊狀為主而不紛雜」（秦鼎昌，2008：93）。

於是在《人魚朵朵》的故事裡，僅管時空背景設定在現代的台灣，觀者卻很難在情節裡看見明顯屬於台灣的元素，這也正是李芸嬋所刻意營造出的一個「精緻的封閉空間」。焦雄屏（2005：105-108）提出電影封閉形式（closed forms）的概念，認為此一類型影片強調型式設計，畫面具有高質感的對比和迫人的視覺效果，場面調度亦經過精準的控制與風格化處理，影像會顯得人工化、充滿視覺訊息且與現實世界相當疏離。鏡頭下的《人魚朵朵》世界正如一方完整的小天地，在這裡，童話故事的色彩濃重到不需要陳述情節，觀者也能由最直接的視覺風格窺知一二。如同格林童話裡與世隔絕的古堡、森林、磨坊、泉水等地點，《人魚朵朵》無論是外景的草地亦或內景的家庭、出版社與牙醫診所，剔除所有不具美感元素的現實場景，搭配上妥善安排

[9] 李芸嬋與秦鼎昌曾打算以好萊塢劇情片《迪克崔西》（Dick Tracy，1990）、《剪刀手愛德華》（Edward Scissorhands，1990）中奇幻的空間結構做為搭建場景的參考，然而由於《人魚朵朵》的整體預算不到新台幣五百萬元，無法負擔額外搭景的費用，因此唯有盡量於實景中尋找可加以「改造」的地點進行拍攝。

圖4：高度對稱而明亮的現實場景，抽離所有不應存在的現實元素，成為一「精緻的封閉空間」。

的景框與構圖，形成一種「精神上的」距離感（見圖4）。透過這層與觀者之間彷彿相互融入卻又隱晦不明的界線，將會更容易設定出具有童話感的氛圍，觀者也更容易進入此一以奇幻為基調的世界。

特別值得注意的是，片中僅有兩處曝露出明顯的「現實意味」：分別為朵朵車禍時車輛交錯的畫面，以及維孝視力退化時，候診處有兩名打扮入時的辣妹正在等候看診。突然出現的車輛，以及穿著風格與劇中人物懸殊的兩名年輕女子，他們的出現所造成的突兀感很難不令觀者感到錯亂——這兩個場景，正好發生在朵朵與維孝各自遭逢不幸的那一刻；李芸嬋在此巧妙混淆夢境與現實的界限，透過空間的並置（juxtaposition），加強現實層面的殘酷與壓力，卻仍舊保持夢境的完整

性（焦雄屏譯，2005：
258）。

二、奇幻與現實？
──場面調度與
　　後製剪輯

黑色嘴巴粗粗的

圖5：片中適度添加的2D動畫，為影片製造奇幻
　　　童趣效果。

　　基於上述，「奇幻」與「童話」可以說是明顯地作為《人魚朵朵》美學風格的兩大元素，而導演於故事中加入適當數量的2D動畫，在顧及動畫技術、畫面整潔感之外，亦為影片增添些許童趣效果（見圖5）。片中，戲份幾乎等同於主角的各式高跟鞋與皮鞋，不僅開心時會咧開一條縫微笑、難過時會掉漆、主人感到尷尬時也會冒出三條線表達擬人化的困窘；朵朵與維孝外出賞鳥時，伴隨著維孝不著邊際的解釋，畫面上出現2D的五色鳥隨著台詞不停自動著色，讓與朵朵同樣摸不著頭緒的觀者深有同感而發笑。李芸嬋無疑擅用手邊許多細微而簡單的資源與技術，

她現在有了自己的店

圖6：拼貼童話式的情節處理，同時兼顧原始童話故事架構與情節的演進。

將他們在《人魚朵朵》這個奇幻平台上拼拼湊湊，即完成她意欲達到的明確童話效果。

在處理情節中較為殘忍、直接或痛苦的片段時，李芸嬋抱持著要拍攝「令人微笑的電影」的初衷，堅持故事不應該是拿來嚇人或教人傷心的，因此多巧妙的運用各式童話加以拼貼，以眾人熟悉的童話故事手法帶過，增添童話意象的同時，亦可快速與原先情節產生連結。朵朵發生車禍時猛然回頭看見疾駛的轎車，此時下一個鏡頭不但沒有接上血肉橫飛的殘忍畫面，反倒是她的裙子飛了起來，輕飄飄地載著她掉到地底深處的洞穴裡，緊接著一隻兔子匆匆跑了過去（見圖6），在觀者直覺地想起《愛麗絲夢遊仙境》的故事之餘，也隱約意識到她的人生即將出現重大轉變。

同樣的童話拼貼方式亦運用於回憶悲傷過往的橋段。在巫婆鞋店的老闆過世之後，畫面採用泛黃色調處理增加時光飛逝感，搭配巫婆黃色假髮的造型、大扇的落地窗與排列的木頭假腳，以及旁白輕柔的「一雙鞋陪伴你的時間，以及一個人陪伴你的時間，誰比較久呢？」鋪陳出童話故事《鞋匠與精靈》的情節，且不用煽情的表露悲傷，就已將巫婆的思念與寂寞展現無遺（見圖6）。

　　嚴格說來，《人魚朵朵》並不是一部著重配樂的影片，除了由導演李芸嬋填詞的兩首主題曲之外，缺乏足以貫串全片的代表性音樂曲調；相較於配樂，影片中的各式特殊音效反倒具有主導性（dominance）。一般認為音效主要的功用在營造氣氛，但事實上，它也可以成為電影的主要意義，其聲調、音量、節奏均能強烈影響觀者的感受，甚至暗示並且帶動情節的轉折與氛圍（焦雄屏，2005：236-237）。李芸嬋曾表示，她的最初構想是希望這部電影有著各式各樣的話語（voices），成為一部「有點聒噪」的電影，但實驗後發現並不恰當，於是將「發出聲音的被攝體」轉而改為各式各樣的鞋子。

　　鞋子在《人魚朵朵》中原本就是擬人化的，不僅具有心情起伏，而且也有表情和戲份，現在更擁有聲音——各式各樣的鞋款在片中不斷發出有節奏的敲擊聲。而高跟鞋落地時輕微的叩叩聲，甚至加上襯底音樂，成為片中一首首獨立的配樂。另外，故事中反覆出現的黑羊與白羊意象也擁有特殊音效，朵朵眼中「角尖尖的黑羊、角圓圓的白羊」是幸福的象徵，因此全片也在多處

出現搭配性的咩咩叫聲。而在朵朵掉進地洞、看見兔子奔過的車禍場景當中，音效十分創新而無厘頭地使用玻璃碎裂般的清脆聲響與人聲混音，以彷彿悄悄話似的語調喃喃唸著「兔子兔子兔子兔子兔子……」，暗示著朵朵過去所眷戀的美好就此破碎，同時更進一步加強拼貼《愛麗絲夢遊仙境》童話情節的意象。

參、《人魚朵朵》的敘事結構
——童話象徵、拼貼與顛覆

　　Johann Wolfgang von Goethe曾對童話有如此的陳述：「每則童話都像個謎，一種意象式的謎，它所隱藏的意義，是經由作者生動鮮明地激起我們的幻想而產生的力量，也就是它的『真實』」（轉引自鄭任瑛，1995：25-26）。王子、公主、巫婆、擬人化的動物、森林、城堡等等，都是人們提及童話故事時的直覺聯想，就原先的角色設定之外，更附帶有特殊的象徵意涵。

　　俄國學者Vladimir J. Propp（1975）於其著作《童話解構型態學》（Morphology of the Folktale）中解構並且重新分類編排童話故事，制定出七種角色類型（dramatic personae）[10]與三十一種童話功能（spheres of action）／任務[11]，主張「一個故事，在某

[10] Propp. V所制定的七種童話角色類型，分別為壞人（villain）、供給者（provider）、助手（helper）追尋對象（sought-for-person）、遣送者（dispatcher）、主角（hero）與假主角（false hero），一個角色屬於哪種童話角色類型，判斷標準來自他的行為，以及他對主角和故事架構所代表的意義——也就是他的「功能」。

[11] 普羅普所制定的三十一種角色功能／任務，分別為離開、禁令、違反、查探、信息傳遞、欺騙、合謀、惡行、調解及連接事件、開始對抗、啟程、施予者的第一個功

些功能重複，某些功能省略的情況下，將三十一個功能按適當次序排列而成的，就是童話」（賈放譯，2006：23）。僅管《人魚朵朵》的時空背景設定在現代，但故事文本依舊遵循著「童話故事」的傳統架構，因此V. Propp所主張的「象徵性角色類型」與「童話功能」兩個元素也依舊在故事中被完整呈現。然而，李芸嬋在巧妙使用傳統童話架構的同時，亦於故事脈絡中持續地進行顛覆與扭轉，使得《人魚朵朵》在唯美夢幻的童話糖衣包裝下，更加貼近現代社會觀者的思維。

　　Roland Barthes（1974：174）在*S/Z: An Assay*一書中，曾經區分「閱讀的文本」（readerly text）與「書寫的文本」（writerly text）兩個概念。「閱讀的文本」是指傳統文本中要求與假定的價值，例如首尾連貫的一致性與線性敘事的因果關係邏輯；然而「書寫的文本」則是指讀者熟悉作品本身的矛盾性與異質性，同時瞭解文本的作用，因此讀者可以變成文本的製作者，也可以進行自我解釋，使得文本的意義能夠不斷地擴展與延伸（陳儒修、郭幼龍譯，2002：255-256）。對李芸嬋而言，她在作為各種童話的讀者之後，透過拼貼（collage）的手法重新組構成為《人魚朵朵》的敘事元素，因此使得《人魚朵朵》這個影像的單一文本都與其他童話文本「發生關係」（陳儒修、郭幼龍譯，2002：277）。

能、主角的反應、提供或得到魔幻媒體、兩個王國之間的空間轉移、爭鬥、標記、勝利、補償、回歸、追補、獲救、暗中抵達、無根據的聲明、艱難任務、解決、被認出、身分曝光、改觀、懲罰、結婚即位或誕下子嗣。功能根據使用它的不同角色，將導致劇情不同程度的影響與結果。

而Gérard Gennette（1997：2）在《羊皮紙文獻》（Palimp-sestes: Literature in the Second Degree）一書中，則是提出一個「跨文本性」（transtextuality）的概念，指涉「一個文本（不論是明顯的或私下的）與其他文本相互關聯的所有關係」。對Gennette來說，「互文性」（intertextuality）是指「兩個文本有效的共同存在」，同時包括引述、抄襲與暗示等（陳儒修、郭幼龍譯，2002：283-284）。根據Gennette的說法，《人魚朵朵》引述的是人魚公主既有的故事情節，作為影片結構的主要原則，再從其他童話中抄襲某個人物或是場景，並且由影片中的敘事元素暗示這些童話文本的存在。因此，《人魚朵朵》也是一種鬆散改編（loose adaptation）的結果，僅僅保留各種童話的意念、狀況或是某個角色，然後再獨立發展成為新的影像作品（焦雄屏譯，2005：433）。無論如何，作為影像文本的《人魚朵朵》，都是其他童話文本的「變奏」（variation），同時也是各種不同童話「文本面」（textual surfaces）的交會點。

一、Vladimir J. Propp的童話角色、功能與象徵

（一）朵朵：主角──癡戀鞋子的人魚公主

Propp（1975：25）認為童話故事中的主角（hero）可略分為兩種：直接承受不幸或欠缺的人、或是生來彌補他人不幸或欠缺的人，而在故事的發展中，更是唯一可以獲得並且使用魔幻媒體，且從中得利的角色。《人魚朵朵》中患有美人魚症候群的朵朵，完全符合「直接承受不幸或欠缺的主角」此一概念，天生的欠缺不僅影響她的價值觀與人生目標，更是導致她在故事發展中

持續進行追尋，並且展現出「開始對抗」、「啟程」、「主角的反應」等角色功能的初衷（劉真途，2000：17）。

　　「人魚公主」為貫串《人魚朵朵》故事情節的意象，由傳統童話角色象徵的觀點來看，朵朵無疑是現是現代版人魚公主的象徵，並且兼具故事情節中「最童話」也「最不童話」的兩種矛盾設定。

　　如同前述，《人魚朵朵》僅管將時空背景設定在現代的台灣，但觀者絲毫無法在影片當中找到任何具備有「台灣」色彩的元素——缺乏川流不息的交通與人潮、看不見高樓大廈的影子、更沒有繁忙冷淡的生活步調，對片中角色而言，這一切理所當然是朵朵的功勞；在她的身邊，世界就是一貫的平靜、溫暖、夢幻與美好，而視覺色調也維持飽和明豔的風格。因此朵朵無疑地生活在一個全然封閉，但是精緻而奇幻的「童話世界」裡，無論是她的工作、戀愛、環境、家庭，都因為環繞在她的身邊而顯得「童話化」了。

　　無論是Propp或格林童話的角色類型設定，主角的最初構想都是以男性為主，也因此追尋對象（sought-for-person）會被相對應的設定為公主與她的父王。李芸嬋在此進行第一個童話設定的扭轉——朵朵僅管身為女性，然而就影片中的形象與角色功能而言，她顯然擔任著童話中「主角」而非「女主角」的角色。身為現代版人魚公主的象徵，朵朵卻非常不童話的擁有工作、獨立性與收入，並非孤立無助的在城堡裡等待救援，她的「拯救」與「結婚」兩種童話功能，更是靠自己主動出擊而完成的。僅管結局回到格林童話的傳統走向，依舊是千篇一律的「王子與公主過

著幸福快樂的日子」，但是顯然在此採用普羅普的角色類型與童話功能設定，顛覆王子與公主之間「救援」與「被救援」的強弱模式，朵朵靠著自己獲得象徵幸福的黑羊與白羊，並且在最後順利走向溫暖美好的故事結局。

（二）鞋店老闆娘：壞人／供給者──巫婆與神仙教母形象的融合

　　Propp（1975：25）將壞人（villain）設定為「破壞一個家庭的幸福，為主角製造不幸與傷害」的重要角色，而供給者（provider）則是向主角提供魔幻工具的人，然而他的提供則不一定是出於友善或自願的。《人魚朵朵》中的鞋店老闆娘開著一間令朵朵魂牽夢縈的美麗店鋪，固定穿戴著一身的黑色斗蓬與金黃色假髮，造型就像是現代時髦版的巫婆。無論由普羅普角色類型、童話功能亦或傳統格林童話象徵加以解讀，這個角色都顯然揉合壞人與供給者、同時也是「巫婆」與「神仙教母」的兩種形象加以拼貼交錯（劉真途，2000：18）。

　　鞋店老闆娘的首次登場是在幼年朵朵的夢境中，不僅安慰擔心手術結果的朵朵「不用擔心，我不會像對人魚公主那樣拿走妳的聲音」，同時更點出「真正的幸福，是擁有一隻黑色的羊，與一隻白色的羊」此一重要象徵；她所開設的鞋店是朵朵心中「慾望」（desire）和「自戀」（narcissism）的象徵與總合，琳瑯滿目的美麗鞋子誘使朵朵不斷光臨，更間接導致朵朵遭逢車禍與失去雙腿的不幸事件。而同時保有善惡兩種面相的她，亦在影片情節中短暫交待過去記憶，此段情節又與《鞋匠與精靈》的童話故事產生巧妙聯結。

鞋子在《人魚朵朵》中無疑是具備法力的魔幻道具，而鞋店即為供給魔幻道具的重要場域。鞋店老闆娘同時牽引出美好與破滅的兩條線，以巫婆之姿誘使朵朵間接發生不幸，卻也同時派出賣火柴的小女孩（魔幻助手），轉換形象為幫助主角的神仙教母角色，為朵朵指引出幸福與圓滿的真義。

（三）維孝：供給者／追尋對象——小王子

基於前述對於朵朵身為主角的分析，可連帶判斷維孝所扮演的角色類型為供給者與追尋對象，主要角色功能為「提供魔幻媒體」、「艱難任務」與和主角「結婚」（Propp，1975：25）。若以傳統童話象徵加以觀看，維孝之於朵朵，最恰當的譬喻應該說是童話裡來自其他星球的「小王子」——兩個人各自有著不同的浪漫成份與童話色彩，並且在相遇之後，更加強化故事情節的童話化程度，包括他在約會過程中隨手畫出的盒子，以及贈送給朵朵的黑羊娃娃與戒指，都恰到好處完成她「幸福」的必要條件，象徵供給她「黑羊」（愛情）此一魔幻道具。

值得玩味的一點在於，僅管根據情節走向與角色類型判斷，維孝無疑都是朵朵的追尋對象，然而事實上，朵朵的追尋對象是有著階段性的變化的：由《人魚朵朵》故事開頭，觀者即可獲得「真正的幸福，是擁有一隻黑色的羊，與一隻白色的羊」此一重要暗示，但是顯然朵朵真正不斷追尋的並不是維孝，而是一雙又一雙足以圓滿其欠缺的鞋子，原先按照普羅普進行歸納的角色類型與童話功能，也看似出現偏差。直到意外發生，朵朵意識到擁

有維孝與蕊蕊才是真正的圓滿，維孝在《人魚朵朵》敘事中所扮演的「追尋對象」角色才真正底定完成。

（四）大貓：遣送者——不露面的說書人[12]

Propp（1975：26）指出，遣送者（dispatcher）的唯一功能就是遣送主角「啟程」，意即給予或指示主角前往完成某個任務的契機，進而成為情節的重要轉捩點（劉真途，2000：17）。《人魚朵朵》中神秘感十足的插畫家大貓，戲份極為有限，但每一次出場必然都推動重要的情節發展：送給朵朵前往微笑牙醫的地圖、請朵朵幫忙找貓導致發生車禍、指引朵朵找到賣火柴的小女孩等，均可想見她在故事中身為遣送者的角色功能與重要性。

另外，大貓同時擔任著格林童話中另一個常見的「說書人」角色，遊走在故事周圍但不涉入，並且以旁觀者的身分忠實記錄。她以繪畫作品紀錄朵朵「兩個階段的生命」：結婚當天的賀圖、蕊蕊滿月時贈送的插畫，於作品中直接點出維孝（牡羊座）與蕊蕊（山羊座）正是帶來幸福的黑羊與白羊，都是相當清楚的角色象徵與暗示。

[12] 說書，又稱評書，為宋代開始流行的一種口頭講述表演形式，力求講述故事時口語表達的引人入勝，表演者即稱作「說書人」。原為純中國式的說唱技藝，然而近年來在翻譯國外著作時，童話故事內以旁觀者之姿講述劇情，遊走於故事邊緣且並不涉入情節本身的角色，同樣被冠上「說書人」之名；若該角色更進一步，採取詩歌伴隨樂器的演奏方式來講述劇情，則又另稱做「吟遊詩人」（bard）。http://zh.wikipedia.org/zh-tw/%E8%AA%AA%E6%9B%B8%E4%BA%BA

（五）賣火柴的小女孩：助手（helper）——魔幻道具的提供者

在Propp（1975：26）所制定的角色類型與童話功能中，助手即為幫助主角渡過難關的關鍵角色，往往具有魔幻性質，甚至可以代替主角履行任務；其主要功能為「補償」，使主角「獲救」、「解決艱難任務」和「改觀」（鄭任瑛，1995：35）——《人魚朵朵》中，賣火柴的小女孩正是這樣關鍵性的角色。

賣火柴的小女孩是由巫婆派去的魔幻助手，手上握有「魔法火柴」此一魔幻道具，為劇中唯一由穿著打扮到談吐，都彷彿是由童話中走出來的人物，而最後也在完成任務後獲得「一雙屬於自己的鞋」做為獎賞。她的出現幫助朵朵「獲救」、「解決艱難任務」和「改觀」，以幸福的真義做為朵朵失去雙腳的「補償」，並且為當時已偏向沉重哀傷的情節重新導回童話式的敘事風格，身為魔幻助手的角色類型設定極為顯著。

二、童話故事的互涉與拼貼

Julia Kristeva於1960年提出互文性的概念，主張任何文本都像是許多行文的鑲嵌品那樣，藉由對其他文本的吸收和轉化所構成，並且持續對這些文本進行著複讀、強調、濃縮、轉移與深化的作用（李玉平，2002：11）。《人魚朵朵》以《人魚公主》（The Little Mermaid）中藉由魔法獲得雙腿的人魚公主角色做為敘事主線，額外再拼湊以《白雪公主》（Snow White）、《愛麗絲夢遊仙境》（Alice in Wonderland）、《鞋匠與精靈》（The Elves and the Shoemaker）、《賣火柴的小女孩》（The Little Match Girl）、《傑克與魔豆》（Jack and the Beanstalk）等耳熟

能詳的童話故事、以及同樣帶有童話奇幻風格的文學著作《小王子》（Le Petit Prince），並由一位亦正亦邪、重疊了巫婆與神仙教母形象的女性角色推展劇情，恰如其分的貫串了劇中所有的童話故事。

《人魚朵朵》中朵朵的幾段童年記憶，可以展露出劇中巧妙的童話互文性運用。當父親唸著「小美人魚」繪本給年幼的朵朵聽時，故事中的壞心巫婆要求美人魚以美麗的聲音作為交換雙腿的條件，使得小朵朵心生畏懼，認真的詢問父親：「那巫婆也會拿走我的聲音嗎？」劇中並沒有正面交待父親給予的答案為何，下一幕便直接跳接到躺在手術台上一臉驚惶的小朵朵。有耐心醫生拿出印有蘋果圖案的麻醉劑，溫柔的勸哄著小朵朵：「來，吸一口，這個是蘋果的口味，很香喔！等妳睡著之後，會有七個小矮人來修理妳的腳，而且會有王子，騎著一匹白馬，帶著一大束的玫瑰花來叫醒妳喔！」在小朵朵終於閉上眼睛進入夢鄉後，戴著金髮的黑衣巫婆又以幽暗朦朧的姿態出現在夢境中，對她說出全片最為重要的暗示：「真正的幸福，是擁有一隻黑色的羊，和一隻白色的羊。」在短短不到五分鐘的劇情推演內，幼年的朵朵宛如遊戲般遊走於《小美人魚》、《白雪公主》與《小王子》的故事間，分別萃取出三則童話各自的象徵元素——短暫擁有但終將失去的雙腿、毒蘋果與白馬王子的出現、以及代表幸福的黑羊白羊隱喻。《人魚朵朵》不僅發想取材自獨立成篇的童話故事，更藉由對文本巧妙的運用與轉化，將童話故事中最為重要的精神象徵重新匯集融合，以達到濃縮、強調、轉移與深化等更進一步的效果。

連結著Kristeva其理論的另一項概念，在於具有互文性概念的文本內部，其文本構造並非一個封閉的文學或美學客體，而是一個與歷史、文化與社會變化緊密相關的展現（羅婷，2001：14），文本不僅僅代表文本，而是隱含有當代社會背景與文化脈絡的縮影。這樣的概念，在《人魚朵朵》致力於揉合童話架構與現代思惟的角色設定中，更是發揮的淋漓盡致。若將女主角朵朵置於傳統的童話架構之中，便可以發現她是一個相當衝突相互矛盾的角色，在理所當然的展現出格林童話公主善良有愛心、溫柔嫻雅、充滿想像力的特質之餘，更融合了某種程度的現代女性思維，諸如擁有自己選擇的職業、真心喜愛的嗜好與收藏、將辛苦賺取的積蓄拿來購物犒賞自己等等。因此，在《人魚朵朵》此一互文性文本中，「朵朵」的角色型塑加入了情節需要以外的設定，將現代女性價值觀與童話中的傳統美德進行調整融合，不僅加深故事情節的厚度與人物邏輯性，更無形中獲得女性觀者的認同（鄭任瑛，1995：40）。

藉由互文性概念的巧妙運用，李芸嬋在作為格林童話的讀者之後，透過童話故事各自的精神象徵、重點劇情與主要角色，重新組構了《人魚朵朵》的敘事元素，使它由獨立的影像文本跨越至其它童話文本，並以拼貼手法進行影像與敘事上的創作。Eddie Wolfram曾於《拼貼藝術之歷史》中描述拼貼的基本概念，主張拼貼是一種看似任意卻隱隱包藏著深意的集合，由於拼貼物件在物質與性質上的差異性，使整個集合處處流露著刻意組裝的味道，表現出異質間的相互衝突，整體看來彷彿每一個物件都有話要說，每一條敘述線都在爭相發言（傅嘉輝譯，1992：1）。

拼貼手法所展現的異質衝突與其「刻意組裝的味道」，在《人魚朵朵》中也有相當長的篇幅可供討論，特別是劇中散見於各處，生活交錯串連的幾位童話象徵角色，彼此於特定場景中「相遇」的瞬間，往往會教觀眾不自覺對應於過去出現在傳統童話中的形象，感到莞爾並碰撞出更為精采的火花。在劇情轉入低潮之後，朵朵在家門口遇見了賣火柴的小女孩；她衣著襤褸，髮上繫著粗布，赤著腳，與其它劇中角色有所區別，以完全符合傳統童話設定的形象現身於《人魚朵朵》文本中。直到朵朵點亮了三根火柴猛然醒悟後，她拿起了兒時珍藏的第一雙鞋飛奔出門，一路詢問了路邊洗車的先生、插畫家大貓與傑克老闆，最終才在巫婆鞋店前發現小女孩的身影，並贈送給她一雙帆布鞋。直到故事的尾聲，觀眾們才赫然發現賣火柴的小女孩竟是巫婆的助手，那一籃魔法火柴更是巫婆特地贈予朵朵，期望她回憶起愛人與被愛的禮物。此段落是全片的轉捩點，其中出現的六個角色無疑都是「異質」的——無論是具有明確童話意涵的人魚公主、賣火柴的小女孩、說書人、巫婆等角色，帶有童話隱喻的傑克老闆，亦或是現實生活中隨處可見的洗車男子（以當代社會的語彙形容，他更是朵朵車禍的肇事者）——六個充滿強烈差異性的角色，於短短五分鐘的片長內相繼出現，彼此招呼交錯後持續進行著彼此在片中的人生。若以作品的角度進行觀看，《人魚朵朵》顯然是充斥和並置著各種異質物件的集合體，更是拼貼手法的明確展現。

在運用拼貼技巧的作品中，經常可見的情況是每一個元件都帶著原先的語境進入新的語境，新舊語境的意義與象徵不斷反覆交錯（傅嘉輝譯，1992：1）；而在《人魚朵朵》文本中亦正亦

邪的鞋店老闆娘,其角色塑造正完全吻合了新舊語境反覆交錯所面臨的衝突與矛盾。如同先前Propp童話角色分析所述,鞋店老闆娘同時具備了壞人(villain)與供給者(provider)的角色功能,就視覺妝扮與劇情分析上來看,更暗示了巫婆與神仙教母形象的雙重融合:她反覆在朵朵的夢境與現實中出現,說出帶有暗示性意味的抽象詞句,經營一間象徵劇中「慾望之總合」的美麗鞋店,並在朵朵嗜鞋的慾望滿溢、導致失去雙腿的遭遇時,適當的派出一位魔幻助手(helper)點醒朵朵,使故事再度回到幸福快樂的主調。在傳統童話的語境中,「巫婆」不言而喻的形象包括了披掛黑色斗篷、手持魔杖、面貌陰森可怖、行為舉止誇張詭異等;而「神仙教母」形象就像是經過刻意反轉、被正面化的巫婆,同樣持有具有法力的魔杖,但披掛在身上的多是閃亮美觀的淺色斗篷,外型也以慈眉善目、溫柔和藹宛若母親般的形貌出現(鄭任瑛,1995:45)。該角色於《人魚朵朵》文本中的呈現,正完整體現了「巫婆」、「神仙教母」兩個傳統格林童話中的舊語境,取其象徵元素,進行交會拼貼之後,順利創造出了專屬於《人魚朵朵》這個故事的新語境——位穿戴閃亮金色假髮,披掛黑色斗篷,面貌溫柔和善,舉止神秘莫測的鞋店老闆娘。善用拼貼手法,以及新舊語境結合的衝突,促使《人魚朵朵》中的幾位童話象徵角色碰撞出更為奪目絢麗的戲劇效果;而李芸嬋身為創造出此一童話世界的作者,其與文本之間的反覆對話,也在觀眾的觀看過程中被不斷轉化為帶有個人經驗解讀的詮釋。

在將傳統的格林童話象徵,與《人魚朵朵》的人物角色和故事情節進行比較統整之後,可以看出導演李芸嬋對於本片的精密

構思，以及她反覆拼貼各式童話角色、童話精神所形成的敘事結構。將家喻戶曉的童話，單獨抽取其主要精神之後，置放於「同一個作品」的平台上，在保有各自的意義與戲劇性之餘，甚至還造成彼此映襯、連結甚至顛覆的敘事效果。

　　無論是小王子手中「擁有三個洞的盒子」、小女孩所販賣的黑羊與白羊火柴、人魚公主渴望的高跟鞋、愛麗絲在仙境裡看見的兔子、以及出現在片頭片尾的許多童話故事繪本；每一樣「與童話有所連結」的小道具，都帶有該童話所代表的含義與精神，共同結合而成《人魚朵朵》此一充滿幸福感且顛覆傳統的現代版童話。在這樣嶄新的世界中，公主嗜鞋如命而且一點也不柔弱無助，王子是個既浪漫又會做家事的新好男人，賣火柴的小女孩心願其實是玩火，心碎的巫婆在開設鞋店的同時，自己更打算沉浸在各式各樣的童話故事裡了卻餘生……兼具創新與顛覆舊有價值觀的概念，《人魚朵朵》大量的童話拼貼才能夠顯得豐富、充滿創意且不落俗套。

肆、《人魚朵朵》的女性意識

一、女兒國：主體性與女性意識再現

　　游惠貞（1997）歸納廣義的女性主義電影（feminist film）特色，指出其應具有下列特質：（一）、著重傳統主流男性觀點所忽略的部分，如女性的生活經驗與情慾；藉著視覺藝術以及文本的呈現，使閱讀者、觀看者瞭解女人。（二）、不管是探討女人身體的私密部分，或是女人在國家裡的處境，女性主義者用電影

來對抗父權、來獲得更進一步的個人權利、甚至用來治療（heal-ing）。（三）、女性主義視覺藝術實際上關注焦點不侷限於性別，它甚至外溢至族群、階級等議題，與一般被視為主流的好萊塢電影大異其趣。

女性主義電影的敘事架構，簡單說來正是違反好萊塢嚴謹的敘事結構與通俗劇型式，它可能是很印象的、詩化的、瑣碎的、甚至可能是個人語彙式的。而《人魚朵朵》無論就任何角度加以詮釋分析觀看，顯然都是一部極為標準的女性主義電影，擁有著詩化瑣碎的語彙細節，細膩的女性意識刻劃，以及使觀者由純然的女性視角瞭解女人的企圖心。

僅管《人魚朵朵》的故事依舊有男性的存在，更出現象徵「白馬王子」的維孝，但不可否認的是，它建構出一個專屬於女性的美麗世界，一個女兒國。[13]李芸嬋本著女性導演的溫柔細膩，使《人魚朵朵》四處瀰漫著純女性的氣息，它的世界是溫柔、寧靜而純粹的，主要故事線與觀者視角，也完全是放在朵朵、大貓、巫婆三個女性身上。

游惠貞（1997）指出，多數主流電影都是依「父權制度的潛意識（unconsciousness）」裝配而成，電影的敘事也是以男性為基礎的語言及論述所組成——意即女人並不是一個可以意指

[13] 女兒國典故出自清代李汝珍小說《鏡花緣》第三十二回〈訪籌算遊智佳國 觀艷妝閒步女兒鄉〉，該國度內無論政府、社會、家庭等一切大權均掌握在女性手中，男性則穿著女裝、搽脂抹粉並掌管家務，與傳統父權社會形成強烈對比；胡適曾提出論述，認為《鏡花緣》帶有提倡女權的意味，是一部討論婦女問題的小說。女兒國的概念亦常散見於小說或各類神話傳說中，通常意指一個完全由女性所建構組成的世界。http://zh.wikipedia.org/zh-tw/%E5%A5%B3%E5%84%BF%E5%9B%BD

的（一個真正的女人，a real woman）所指（signified），她的
主體與象徵意義通常只是被省略成一個呈現男性潛意識的能指
（signifier）。而相對於上述主流電影，在《人魚朵朵》童話夢
境般的女兒國度內，每一個女人都擁有著獨立而清晰的主體性
（subjectivity），並且持續隨著故事情節推演不斷建構，進而根
據角色設定的岐異，展現出多元化的女性意識再現。無論是朵
朵、大貓、巫婆，甚至是還沒長大的小魔豆（傑克出版社老闆之
女）與蕊蕊，都展現出遠比片中男性要更為堅強、勇敢與果斷的
姿態，不僅增添女性角色的厚度與立體感，更隱約傳遞出導演想
要傳達的象徵與意義。

二、鞋子——朵朵的自戀與心靈檢禁機制

　　早在《人魚朵朵》故事的開場，觀者便得知朵朵自小患有
「美人魚症候群」，而在她手術成功並且獲得雙腳後，收到的第一
件禮物正是鞋子。從此，朵朵無法自拔的沉浸在蒐集鞋子的世界
裡，無論平底鞋、球鞋、高跟鞋，每一雙都是她給予「童年的自
己」的補償，而每一雙也都投射出她某一部份「認為自己有所缺
憾」的潛意識。根據Sigmund Freud（1900；1914；1923）的說法，
可以推知鞋子對朵朵而言具有密不可分的雙層意涵。其一是自戀，
即使獲得一雙「甚至比一般女生還要好看些」的腿，朵朵唯有穿
上精緻美好的各式鞋款，她童年時期認為自己並不完整的心態才
能獲得救贖，過去寂寞孤獨的心態也才能巧妙的由「自卑」，
轉化為對自我（ego）的「自戀」——每一雙鞋都是朵朵的一部
份，她永遠能在鞋子裡看見遺失的自己，她對鞋子的愛就像對自

我的個體一樣，是難以切割並且無法放下的（Freud，1931）。

因此，以Freud（1927）的話來說，朵朵具有強烈的戀物癖（fetishism）傾向。戀物癖是指去除象徵物的物理屬性，追求慾望的心理歷程，目的在於消除觀看者與被觀看者之間的距離，並且提高被觀看者的影像美感，而將其轉化為透過觀看就能夠滿足的事物。更進一步地說，以Jacques Lacan（1977a；1977b）的觀點來看，作為一個戀物癖者（fetishist）的朵朵，是將自己的創傷轉移成為對於鞋子的迷戀，這種藉由物質的擁有，而在穿上它們時愛上自己的「影像」，其實是朵朵在鏡像中誤認（misrecognize）的自我。換句話說，朵朵一直在潛意識中，不斷地挖掘自己的慾望對象，然而這個已經異化的主體，慾望是永遠都無法滿足的，所以她的命運一直掌握在雙腳的缺乏／擁有、鞋子穿上／脫下，以及鏡像的存在／幻滅之間來回擺盪。

另一層面，鞋子更是作為朵朵「意識」（consciousness）與「潛意識」之間的「前意識」（preconsciousness）檢禁機制（censorship）：一個持續篩選的關卡。對Freud（1900；1914）來說，潛意識是被抑制的（repressed）、被構成的，而童年的慾望特別會在潛意識中固著（fixed）。因此不明就理的維孝勸朵朵少買幾雙鞋子，朵朵在應允後看似一切如常，實則在心靈層面上受到莫大的考驗，甚至在經過鞋店時必須目不斜視的繞道而行；鞋子之於朵朵，在純然的外在服飾裝扮之外，更是維護內在心理以保持在圓滿狀態（completeness）的自戀方式（Freud，1931）。一旦朵朵因為童年創傷（trauma）無法得到滿足而被壓抑到潛意識中，並且累積的力比多趨力（libido drive）不斷地喚

起她買鞋的慾望，卻又受到維孝的禁止，便會使得朵朵的慾望滿溢，進而衝破檢禁機制的裂縫，使得童話與現實、意識與潛意識之間的界限被打破。當檢禁機制出現裂縫時，朵朵在匱乏（lack）而且不圓滿（incompleteness）的狀態下掉入地底洞穴（潛意識世界的象徵），看見兔子（童話世界的象徵）匆匆離去。在朵朵由潛意識的夢境甦醒後，就此為原先的童話故事與現實狀態畫下分界。

三、「下一代的誕生」──朵朵與蕊蕊的隔代母女認同

　　Propp所條列出的三十一項童話功能內，最後一項為「主角結婚、加冕為王或子嗣的誕生」，意即在童話故事的開頭與結尾，往往都會以「下一代的誕生」來進行承先啟後的動作。若更深入評析此一童話功能，往往可以發現主角孕育的「下一代」，必然存在有主角所缺乏的特質，如此不僅可使故事架構更完整，也暗示對主角心理狀態的彌補作用──種「缺憾的補足」。

　　在故事情節進行到尾聲時，朵朵坦然面對失去雙腳之後，緊接著就宣佈懷孕的消息，隨後畫面快速的帶過女兒蕊蕊出生、過三歲生日、擁有和維孝朵朵同樣的生活習慣等瑣事，緊接著是在夜晚，蕊蕊睡眼惺忪的夢遊，穿上媽媽的高跟鞋，和當年的朵朵一樣拉起裙擺轉著圈圈。此一結局設計，無論就精神分析、女性意識亦或童話情節配置來看，其意義都是非常顯著的──蕊蕊不僅是朵朵與維孝的女兒，更象徵「朵朵殘缺部份」的生命再延續。因此朵朵與鞋子的「偏執」（obsessions）關係被轉換成蕊蕊與鞋子之間的「偏執」，而且由中文字詞「花朵」新生的「花

蕊」，可以得知母女的「共生」關係（symbiotic relationship）。朵朵與蕊蕊的「共生」正是伊希格黑（Irigaray，1991：39-40）所強調的，「我們與胎盤的關係」以及「對我們與母親身體的最初接觸」的再現（representation）。

對Freud（1933：124）來說，蕊蕊「認為母親應該為她的缺乏陽具負責，而且不肯原諒她如此將自己置於劣勢」。蕊蕊進而發現，母親也沒有陽具，「她原先愛的是（她自己以為）擁有陽具的母親（the phallic mother），在發現母親已經被閹割之後，她便能夠放棄以母親為愛的對象，因此早已逐漸累積的敵意，這時佔了上風」。此後，蕊蕊可以轉變為愛父親、愛男人，而在性別上則認同母親。

蕊蕊的雙腿健全，與母親一樣對鞋子有無可救藥的「偏執」。對朵朵而言，牡羊座的維孝與山羊座的蕊蕊，滿足她為自己設定的幸福要件，更成功地彌補心裡的空缺，使得朵朵與鞋子之間原本「共生」的關係，就此真正獲得紓解。這樣的鋪陳不僅彌補先前的缺憾，更讓故事線形成一個完美的圓形，在片尾朵朵唸著童話故事給蕊蕊聽時，「一切又回到原點」。然而，相較於當年母親唸給朵朵聽的《糖果屋》，朵朵選擇的卻是《快樂王子》繪本，很明顯的，童話的轉換具有更為深沉的含義——快樂王子犧牲自己，在看似一無所有的狀態下卻得到真正的幸福。

根據Freud（1933：133-134）的說法，母子關係是人類倫理中最為完美無瑕的形式：夫妻關係要能達到最好的狀態，也必須轉化成為子母關係。維孝其實是一個「想像的父親」（the imaginary father），這個想像的父親之取決過程在於朵朵對陽具的慾

望,或是朵朵對於他的愛。因此,想像的父親其實是一個「父母聚合體」(the father-mother conglomerate)(Kristeva,1986:256)。正是這個「父母聚合體」,或由朵朵的愛所形塑之想像的父親,才有足夠的力量使得成形中的自我,願意並且勇於脫離「母親的容器」(the maternal container),進入以陽具為優勢能指的象徵秩序(symbolic order)和語言體系之中。而這一切的滲透與認同,都是源自於愛的緣故(Kristeva,1986:244)。事實上,想像的父親是「父與母、男與女的聚合體」,維孝「不是嚴酷的、伊底帕斯式的,而是活生生的慈愛父親」(Kristeva,1984:21),特別是他的中文名字「維孝」是中文修辭學裡「微笑」的音素(phoneme)進行「轉喻」(metonymy)的結果(Jakobson,1988),使得朵朵與蕊蕊的母女「共生」關係成為可能。

伍、結語

　　身為台灣相對弱勢且較少數的女性導演,李芸嬋不僅使用「童話化」故事情節為影片進行視覺風格的美學表現,並且以她擅長的拼貼手法與觀者耳熟能詳的童話故事人物組合敘事結構,最後提出蘊含女性意識的影片主旨與思維,這種由內而外的女性導演風格,使得本片從頭至尾顯得相當一致連貫,無疑是非常獨特而且成功的典範。

　　截至目前為止,李芸嬋的銀幕作品還是相當有限,僅僅只有《神奇洗衣機》、《人魚朵朵》以及《基因決定我愛你》三部,

便已將創作重心轉向電視劇《極限燙衣板》與《蜂蜜幸運草》。
包括下一部可能在2011年上映的影片《背著你跳舞》（暫定），
每部作品仍然都充滿李芸嬋濃厚的女性導演特質，具有同樣絢麗
飽和的影像、奇幻超現實的設定以及似有若無的童話影子。如
此風格化的影像美學與敘事手法，是否足以同時適應電影與電視
兩種媒介？如果持續維持同樣的風格，是否將會面臨導演風格定
型亦或轉型等疑慮？身為一位由內而外均如此獨樹一格的女性導
演，「李芸嬋」未來仍是值得持續關注的研究議題。

參考書目

王文玲（2004）。《格林童話中的女性角色現象》。台東大學兒童文學研究所碩士論文。

江風編（2003）。《英雄：張藝謀電影作品全紀錄》。台北：聯經。

李玉平（2002）。〈互文性批評初探〉，《文藝評論》，5：11-16。

吳佩慈譯（1996）。《當代電影分析方法論》。台北：遠流。（原書Aumont, J. & Marie M. [1999]. *L'analyse des films.* Nathan Université.）

秦鼎昌（2008）。《台灣電影傳統影像與數位影像之產製研究——以「戀人」與「人魚朵朵」為例》。世新大學廣播電視電影研究所碩士論文。

陳子宜（2005）。《「蘭格童話」中願望類型童話的相關研究》。台東大學兒童文學研究所碩士論文。

陳佩君（2005）。《公視「文學劇」：影像美學、文化符碼與性別建構》。輔仁大學大眾傳播學研究所碩士論文。

陳儒修、郭幼龍譯（2002）。《電影理論解讀》。台北：遠流。（原書Stam, R. [2000]. *Film theory an introduction.* Wiley-Blackwell.）

彭舜譯（2001）。《精神分析引論》。台北：貓頭鷹。（原書Freud, S. [1922]. *Introductory lectures on psycho-analysis acourse of twenty eight lectures delivered at the University of Vienna.* London：G. Allen & Unwin.）

游惠貞編（1997）。《女性與影像——女性電影的多角度閱讀》。台北：遠流。

焦雄屏編（1991）。《新亞洲電影面面觀》。台北：遠流。

焦雄屏譯（2005）。《認識電影》（修訂第十版）。台北：遠流。（原書Giannetti, L. [2004]. *Understanding movies*. Pearson/Prentice Hall.）

曾偉禎等譯（1997）。《女性與電影——攝影機前後的女性》。台北：遠流。（原書Kaplan, E. A. [1988]. *Women and film both sides of the camera*. NY: Routledge.）

傅嘉輝譯（1992）。《拼貼藝術之歷史》。台北：遠流。（原書Wolfram, E. [1976]. *History of collage*. MacMillan Publishing Company.）

賈放譯（1997）。《故事型態學》（Vladimir J. Propp著）。北京：中華書局。

賈放譯（1997）。《神奇故事的歷史根源》（Vladimir J. Propp著）。北京：中華書局。

劉真途（2000）。《從童話功能考查金庸武俠小說的敘事特色》。嶺南大學哲學研究所碩士論文。

簡政珍（2006）。《電影閱讀美學》。台北：書林。

鄭任瑛（1995）。《以普羅普的觀點探討格林童話中童話象徵與「拯救」情節主題的意義》。中國文化大學碩士論文。

賴其萬、符傳孝譯（2004）。《夢的解析》。台北：志文。（原書Freud, S. [1995]. *The interpretation of dreams*. London：Hogarth Press.）

羅婷（2001）。〈論克里斯多娃的互文性理論〉，《中外文學》，第4期：9-14。

Barthes, R.（1974）. *S/Z: An essay.*（R. Miller, Trans.）. New York: Hill and Wang.

Chodorow, N.（1978）. *The reproduction of mothering: Psycho-analysis and the sociology of gender.* Berkerley, CA: University of California Press.

Freud, S.（1990）. 'The interpretation of dreams'.（J. Strachey, Trans. & Ed.）. *The standard edition of the complete psychological works of Sigmund Freud,* Vol. 4-5. London: Hogarth Press.

_____.（1914）. 'The unconsciousness'.（J. Strachey, Trans. & Ed.）. *The standard edition of the complete psychological works of Sigmund Freud,* Vol. 14. London: Hogarth Press.

_____.（1923）. 'The ego and the id'.（J. Strachey, Trans. & Ed.）. *The standard edition of the complete psychological works of Sigmund Freud,* Vol. 19. London: Hogarth Press.

_____.（1927）. 'Fetishism'.（J. Strachey, Trans. & Ed.）. *The standard edition of the complete psychological works of Sigmund Freud,* Vol. 24. London: Hogarth Press.

_____.（1931）. 'Female sexuality'.（J. Strachey, Trans. & Ed.）. *The standard edition of the complete psychological works of Sigmund Freud,* Vol. 21. London: Hogarth Press.

_____.（1933）. 'Femininity'.（J. Strachey, Trans. & Ed.）. *The standard edition of the complete psychological works of Sig-*

mund Freud, Vol. 22. London: Hogarth Press.

Genette, G. （1997）. *Palimpsests: Literature in the second degree.* （C. Newman & C. Doubinsky, Trans.）. Lincoln: University of Nebraska Press.

Irigaray, L. （1991）. *The Irigaray reader.* （M. Whitford, Ed.）. Oxford, UK: Basil Blackwell.

Jakobson, R. （1988）. Concluding statements: Linguistics and poetics. In D. Lodge （Ed.）, *Modern criticism and theory: A reader* （pp. 32-57）. London: Longman.

Kristeva, J. （1984）. *Revolution in poetic language.* （M. Waller, Trans.）. New York: Columba University Press.

Kristeva, J. （1986）. *The Kristeva reader.* （T. Moi, Ed.）. Oxford, UK: Basil Blackwell.

Lacan, J. （1977a）. *Ecrits: A selection.* （A. Sheridan, Trans.）. London: Tavistock Publications.

Lacan, J. （1977b）. *The four fundamental concepts of psychoanalysis.* （A. Sheridan, Trans.）. London: Hogarth Press.

Propp, V. J. （1975）. *Morphology of the folktale.* 2nd Edition. （L. Scott, Trans.）. Austin and London: University of Texas Press.

Propp, V. J. （1984）. *Theory and history of folktale.* （A. Y. Martin & R. P. Martin, Trans.）. Minneapolis: University of Minnesota Press.

Thompson, S. （1946）. *The folktale.* New York: Holt, Rinehart and Winston, Inc.

鞋子或王子？論電影
《人魚朵朵》從此的幸福快樂

蔡佩芳、胡佩芸

壹、前言

　　女性電影與西方女性主義行動與思潮有著密切的關係，六
〇年代晚期，西方婦女運動除了長期致力於政治參與、經濟、
法律等平等議題，也開始廣泛關切與討論在文學、藝術、攝
影、電影及電視等再現的女性形象，其中自然包括電影的女
性主義理論與批評（李墨，1995）。除了對電影文本的重新
詮釋，女性電影創作也試圖從較邊陲的實驗片、記錄片出發，
繼續挺進主流電影商業片、劇情片，期待藉由一般人共通的電
影語法，擴增女性觀眾群，讓更多人看到女性電影（黃玉珊，
2006）。

　　　台灣電影中女性導演的參與最早可推溯自六〇年代台語片
時期，然而當時有機會執導的女導演很少，八〇年代是台灣新電
影風起雲湧的年代，雖然新電影在國際打出知名度，但電影界並
未開展給女性創作獨立製片的空間，直自九〇年代開始的女性影

展，相當程度激發了本國女性電影的創作與思考，女性影像相對較為多元，女導演們嘗試各種電影語言形式，邀請明星加入演出，再搭配不同行銷手法，努力在劇情片領域嶄露頭角（黃玉珊，2006）。

新世代的女性導演李芸嬋，2004年以首部創作短片《神奇洗衣機》獲得金馬獎最佳短片殊榮，更因此獲得劉德華所主導「亞洲新星導」企劃案的青睞，被選為臺灣地區的新導演代表，執導完成第一部商業劇情長片《人魚朵朵》，由徐若瑄與Duncan這對新鮮的銀幕情侶檔擔綱主演，2006年2月24日於台灣戲院上映，該片並獲2005年金馬獎最佳美術設計的肯定，且入圍東京影展、釜山影展（艾爾、林譽如，2006）。

電影《人魚朵朵》，以女孩耳熟能詳的童話故事做為敘事開端，原本無法行走的主角朵朵（徐若瑄主演），父母以童話伴讀開啟她對外在世界的想像；後來經由手術，擁有行走能力，穿上美麗鞋子，成為甜美的、安靜的、順從的完美女人，能夠獨立生活、自由跨步。長大後的朵朵成為一家出版社的會計，其實職場工作重複、單調、繁雜，彷彿只是冠上社會職務的有給家務，如記帳、快遞、總機、掃廁所、煮咖啡等，但她仍能內外兼顧、勝任愉快，固定生活周而復始。朵朵最大的樂趣便是不斷購買美麗鞋子，後來認識微笑牙醫（王子的現身）、戀愛結婚（城堡的進駐），兩人就像童話故事裡的王子與公主過著幸福快樂的生活，然而一場意外，改變且考驗著朵朵的生活，再也無法走路且從此不能再穿上美麗高跟鞋的朵朵，要如何延續公主與王子的幸福呢？

該片輔以旁白敘事（voice-over narrative），敘事者由劉德華（電影由他投資拍攝）擔任，他並未扮演故事中任何角色，以非現身的方式直接跟觀眾說話，講述著發生於朵朵生活中的一切，一位男性敘事者，說著女人的故事；一位父執輩，說出現代童話故事。片中同時不斷出現大家耳熟能詳的安徒生童話故事或影像，如糖果屋、小紅帽、美人魚、賣火柴的女孩、愛麗絲夢遊仙境等，成為電影中大量運用的次文本（sub-text）；電影中的場面調度，燈光、布景、場景、表演形式等構成亦突顯出童話般的敘事與視覺風格，使該片成為一部深具童話色彩的電影文本。由此可見文本的主要對話對象乃以女性觀眾為主，因為電影中擇取的童話故事幾乎都是許多女孩常接觸的流行童話文本；異性戀浪漫愛更是許多文學、詩歌、電影、戲劇等文化產物的慣常主題。該片由女性導演、女性演出，再輔以與女性觀眾共享的語彙符號與意義系統，編織現代版愛情故事，誠如導演言：「三十秒的預告，男生就覺得看不出要講什麼，一般的女性觀眾，光是看到很多很漂亮的鞋子就很高興。」雖然導演曾表示，她將《人魚朵朵》設定為較甜美的故事，希望觀眾看完能有幸福的感覺，覺得滿足（艾爾、林譽如，2006）。

　　本文嘗試瞭解一位新生代的女性導演說出現代女生故事的同時，如何透過符號安排，再現性別意識形態；同時女性觀眾又是如何透過自身經驗閱讀與詮釋該媒介文本、符號訊息。首先以符號學分析電影文本中關於童話、鞋子、巫婆、愛情、幸福等符號的深層意義，深掘出其所蘊含的性別意識型態。符號學（se-miotics）是一門研究符號與符號運作的學問，它最關心的問題在

於意義是如何被建構出來的，而非只探究意義是什麼（Seiter，1992），所以符號學關注文本的意義如何產生，強調符號之間的結構關係，將整體訊息視為一個體系，符號形式並非隨機或單獨出現，它們構成符碼，需要各種知識與能力，也促進了某些詮釋，符號會透過特定的連結方式傳達訊息，而其連結方式亦會反映出權力結構與社會意識型態（Leiss， Kline & Jhally，1990；Fiske，1990）。

貳、電影開演，童話串場

女主角朵朵可視為電影文本的主要符號，由於該片採取線性的敘事方式，故以朵朵的生活歷程與變化為中心，童話故事與高跟鞋作為貫穿該片的毗鄰符號，將敘事結構分解為三階段，並依據前述符號學的概念，參照Barthes符號表意過程的三層次，先經由描述電影情節，分析其明顯的意義，再交互比對故事結構與社會文化的運作，了解電影文本再現的符號意涵並深究其隱含意義與性別意識型態。

一、童話的開端，公主的現身

影片開始由一位男性敘事者（劉德華）的旁白緩緩地說出朵朵的故事，敘事者只有聲音沒有影像，經由他的敘說，第一人稱的女主角變成第三人稱，成為被講述的童話故事主角。再加上鏡頭從窗前高掛的衣服緩緩向下移動，接著昏黃燈光亮起，引領觀眾慢慢看見女孩房間的陳設與活動，圍繞床邊的各樣絨毛玩

具，擺滿書架的各類童話讀本，布景與燈光營造出該片童話故事般的氛圍，男性口白「從前、從前，有一個小女孩……」，好像是父親為女性觀眾說起了床邊故事，再交叉影片中父母親伴讀解說童話故事，一部以朵朵為女主角的現代版童話故事儼然成形，由於觀眾亦耳熟能詳片中的安徒生童話故事，當敘事者以「從前、從前……」為開端，觀眾似乎已能期待並想像結局「從此以後……」，此刻暗示電影人魚朵朵這個童話故事被實現的可能性。

床邊的輪椅、人魚公主童話讀本等毗鄰符號，將童年的朵朵類比為童話故事裡不能行走的美人魚；出現於窗外兒童遊樂玩伴的身影、嘻笑的聲音等系譜對立符號則突顯小朵朵不能行動的限制，她沒有朋友、沒有童趣，唯有通過童話故事方能展開對外界世界的想像與聯繫，童話故事的重要性再次被強調，不同童話故事主角的遭遇也成為朵朵不同人生歷程裡重要的譬喻，例如童話故事裡人魚公主以聲音跟巫婆交換雙腳，暗喻著小朵朵若要擁有完好的雙腳與完整的人生，須有所犧牲；當小朵朵躺在醫院裡準備接受手術時，醫師以白雪公主的故事鼓勵她，麻醉藥有著蘋果味道、七個小矮人前來修復雙腳、騎著白馬的王子將帶著玫瑰花出現。睡著的朵朵同時夢見巫婆（坣娜飾演），巫婆預言了漂亮鞋子與王子，並指出關於真正幸福的定義（擁有一隻黑色的羊和白色的羊），異性戀的愛情寓言即將登場。

手術成功的朵朵得到了生平第一個禮物——鞋子，鞋子，特別是高跟鞋，成為朵朵毗鄰的重要組合符號，象徵新生的開始、象徵女人的長成。長大後的朵朵非常喜歡買鞋，她總是被各式各

樣的高跟鞋「召喚」，不停地試穿、採買，把所有工作所得花費於購鞋之上，旁白說：「在這紛紛擾擾的世界，美麗鞋子是唯一的天堂」，接著出現朵朵滿足地審視她所有的收藏，鏡頭帶著觀眾逐一檢閱整齊排放於專屬鞋櫃的多雙鞋子，搭配輕快腳步的背景聲音，朵朵露出如閱兵般的滿足與喜悅。每逢週日，對朵朵而言最重要的宗教儀式便是慎重地、仔細地、規律地保養清潔鞋子，彷如Butler（1997）所言：「主體的建構是物質性的，建構經由儀式產生，而這些儀式將『主體的概念』實質化。所謂的主體性，被理解為主體親身經歷與想像的經驗，乃是來自主體被建構的物質性儀式」（轉引自張小虹，2002）。相對於朵朵與鞋子的組合，系譜軸則呈現男生仔細擦拭愛車並與車子對話的畫面，男女雖然同等戀物與拜物，但有著「物」的差異，曾經與朵朵交往後不了了之的男友最多讚美鞋子的美麗，但無人了解鞋子隱含的重要意義。在王子還沒來到的世界裡，梳著馬尾、穿著洋裝的朵朵透過購買高跟鞋、穿上高跟鞋，確認其主體性，成為一個完整的女人，高跟鞋絕不僅僅作為物質性存在的商品；同時也有著非物質性的存在，象徵美麗、愉悅、慾望與自我，是朵朵成為女人的存在與展示，也是她面對生活與工作的重要配備。

朵朵的工作地點——傑克出版社，專門出版童話書，旁白說：「打電腦是一件重要的事」，影像出現男性員工使用電腦的畫面，擔任會計工作的朵朵卻使用算盤，此處呈現出男女傳統的職業分工，甚至科技操作的性別落差，電腦為重要與進步的象徵符號；算盤則是陪襯與落後的。旁白開始細數朵朵的工作項目並搭配畫面，會計、肩負總機小妹、打掃歐巴桑、掃廁所、刷馬

桶、煮咖啡、洗杯子，緊急時間兼快遞等，朵朵默默地、承受地工作著，無奈地說所有的工作都一樣吧，還自嘲那是女性隱形的工作守則，這裡呈現出職場女性自願與非自願的處境。Douglas & Isherwood（1978）談到女人與社會連結的一種面向便是女人常從事耗時、低位階、勞動的工作，使得女人脫離公共領域，無法參與公共決策。即便女人貢獻社會勞動力，職場仍將女人視為家務操持者，由於家務是低價值的，男性員工不用也不應參與，朵朵的工作，美其名為會計專業但卻如童話故事裡勤於家務的灰姑娘，辛苦著、忙碌著，總一天王子前來改變人生。雖然朵朵後來因故無法上班，公司變得一團亂，某種程度似乎試圖強調朵朵的工作價值，但其實只是肯定她的服務功能，仍是反映傳統性別分工的意識形態。

二、愛情的發生，快樂的起點

　　整部電影第二位主要女性符號——坐娜（分飾鞋店老闆與巫婆，以下均稱巫婆），巫婆年輕時曾和伴侶提到黑羊與白羊（第二次符號出現）的幸福暗喻，然而白髮蒼蒼的她卻獨自一人坐擁鞋店，旁白說：「一雙鞋陪伴你的時間，和一個人陪伴你的時間，誰比較久呢？」畫面轉為黑白，高跟鞋全都失去顏色，毗鄰的符號表達出即使女人擁有自己的事業，然而沒有愛情與情人，終將匱乏與孤寂的傳統迷思。這般落寞的場景，直到朵朵前去購買裝飾著愛情花朵的鞋子（旁白如此說），毗鄰畫面同時出現玫瑰花（愛情的符號），畫面才再度轉為彩色，意指人生因愛情才有豐富色彩，同時暗示公主即將與王子相遇。

朵朵到微笑牙醫診所給維孝（以下稱王子）治療牙痛，她因緊張、疼痛、害怕，單隻鞋子飛起，鏡頭特寫鞋子再由王子拾起，似乎讓我們看到童話故事灰姑娘與王子的相遇。幾次約會朵朵說出過去害怕失去聲音的擔憂，以及未來童話般的幸福預言——「黑羊與白羊」第三度出現，不過也同時疑慮著幸福真有那麼容易得到嗎？從此王子與公主就過著幸福快樂的日子嗎？婚後的朵朵與王子家務分工，朵朵做菜、王子刷地；朵朵刷鞋、王子刷牙，雖遇到插畫無法高掛、窗簾尺寸不符等小挫折，但兩人都微笑以對，牽手走過青草綠地，共同生活的畫面顯得如此恬靜與幸福。不過看來幸福快樂的日子似乎也潛藏隱憂，朵朵半夜離開王子，夢遊至擺滿鞋的房間流連忘返，留下王子一人獨眠；朵朵偶爾被櫥窗內新鞋吸引動彈不得，忘了王子的存在。於是原本被王子讚許好看的鞋子，象徵著朵朵無法克制的慾望，與兩人婚姻生活的干擾與威脅，其中一幕，鞋子變成一隻隻青蛙，可視為童話故事青蛙王子的譬喻，像是爭奪公主心思與愛戀的其他眾多競爭者，為了斬斷朵朵的慾望、阻絕朵朵的選擇，王子請朵朵停止購鞋，俾使她忠心於王子、專心於家庭、滿足於現狀。雖然朵朵的潛意識仍迷戀鞋子，夜晚偶爾仍夢遊與鞋子同眠，但白天清醒的她卻努力抗拒所有慾望，陪伴王子觀鳥代替購鞋。如果鞋子原是朵朵作為一個女人的主體性召喚，進入婚姻的她卻須捨棄鞋子、選擇王子，高跟鞋不再是毗鄰的組合；而是系譜的選擇，至此指涉女人終須為了丈夫與婚姻有所犧牲，雖作為一個女人，但不足以「作為女人般說話」（speaking as a woman），只能依據男性觀點被塑造、被慾望，她缺乏權力抵抗，只能服從。不再透

過鞋子彰顯主體、壓抑慾望的朵朵變得更為內囿與內在，家庭與婚姻才是重心，再次把女人從文化、心理、身分、地位等層面邊緣化，女性是第二性，是「他者」（de Beauvoir，1949／陶鐵柱譯，1999）。

　　努力壓抑慾望的朵朵終於還是再度面臨一雙紅色的、美麗的高跟鞋的誘惑與考驗，她忍不住走進鞋店試穿，畫面出現紅色新鞋與朵朵的對話，搭配踢躂背景音，紅鞋說：「我在等妳，癡心美麗，帶我走別讓我哭泣，妳的美麗我心怡，他的想法我在意，帶我走我會深愛你」，鏡頭交錯特寫著朵朵掙扎遲疑的表情與穿著新鞋的雙腳，朵朵終於拒絕，守住她對王子的承諾，於是被巫婆放進櫥窗的紅鞋傳出低聲的啜泣，讓轉身而走的朵朵忍不住頻頻回首，迷失般地站在街頭，卻不慎跌落黑暗又深遠的洞裡，一隻兔子出現。雖然導演李芸嬋在受訪時曾提到這般劇情安排「像愛麗絲掉到洞裡去，她的人生就變了，朵朵像愛麗絲一樣掉到洞裡去，看到兔子跑過去，人生就變了。」不過，童話故事中的愛麗絲因跌落洞裡展開一連串的冒險，電影中的朵朵卻自此失去雙腳，前述的美麗紅鞋更像是童話故事裡帶著美麗詛咒的鞋子，相傳穿上紅鞋的人會忍不住跳舞，一直到舞者死亡或砍去雙腳才能解脫，朵朵因為受到誘惑跑去試穿新鞋，於是不聽話的她遭到懲戒，她必須回到兒時，那個不能走路的小朵朵、躺在手術台上昏睡的小朵朵，旁白說出：「朵朵不再擁有原本就不屬於她的雙腳」，無法穿上美麗高跟鞋的她同時也失去了行走的能力，至此，公主還快樂嗎？

三、現實的考驗，幸福的終點

醒來的朵朵發現腳已經沒了，王子帶著一株紅玫瑰花（愛情的符號），王子的愛情還在，王子與公主的幸福快樂卻遭到質疑，徐若瑄唱出「誰偷走玻璃舞鞋？毀滅童話世界？……或是就一直在原地看地獄」，無法穿上美麗高跟鞋的朵朵不再踏進鞋的房間，幾乎失去日常照護的能力、不去工作，非常安靜地把自己關在家裡，像棵植物；王子則按部就班地做飯、按部就班地工作，不想未來與從前，王子的視力漸模糊象徵著他似乎什麼也看不見，也不想看見。

有天，一位赤著雙腳、賣火柴的女孩出現在朵朵家門前，她點燃三根火柴，分別看到兒時母親的陪伴、婚後兩人的生活與失去雙腳後王子的照顧與悲傷。赤腳的賣火柴女孩為朵朵重要的毗鄰符號，其隱含義為過去兒時的小朵朵與未來孕育的小朵朵，朵朵的母性被喚起，她打開緊閉的鞋子房間，奮力推著輪椅走出戶外，將生平第一雙鞋子贈予火柴女孩，然後主動到王子面前說出謝謝與對不起，王子視力於是恢復，幸福快樂再度浮現。重新出發的朵朵集結了三種傳統女性形象：女兒、妻子與母親，傳統的性別論述再度被製碼，她的自我反映出一種關係的自我（self-in-relation），此乃由於女孩形成自我的過程，經驗了類似母親所有的經驗，將依附的感覺融入認同的過程，更多是以與他／她人的連結和關係來界定自我（Gilligan，1982／王雅各譯，2002），於是朵朵原本失落的主體經由與母親／丈夫／女兒的關係再度被喚起。

重拾笑容的朵朵，將所有收藏的美麗高跟鞋轉交給巫婆，代表與青春的、單身的、慾望的過去告別，另一位年輕苗條的年輕女性來到鞋店，拿了許多圖畫故事書交換高跟鞋，年輕女孩在大鏡子前愉悅地看著自己穿著新鞋的雙腳；至於朵朵的女兒蕊蕊偶爾夢遊穿上媽媽的高跟鞋跳舞，聽著朵朵繼續說著〈王子與小燕子〉更多的床邊童話故事，我們彷彿看到更多位朵朵——兒時讀著故事書，長大後迷戀高跟鞋，童話書意味著童年，穿上高跟鞋則代表成年，女孩們無聲無息地往同一方向前進、變成同一面貌的女人；巫婆將交換得來的故事書送至孤兒院，小男孩小女孩圍繞著修女再度聽起童話故事，故事繼續傳承……。片中最後揭曉真正幸福的謎底——白色的羊（牡羊座的王子）和黑色的羊（山羊座的女兒），亦即成為妻子與母親才是女人真正的幸福。

叁、電影散場，觀眾登場

　　一部電影不會只有單一或正確的閱讀方式，電影所呈現的多樣內容形式與多元空間面向乃由文本交互指涉而來，如要尋找意義所在，應從讀者身上發現。如Barthes（1968）所言，意義產生的方式是一種意義化的過程，讀者的地位和文本一樣重要，只有當文本被閱讀或欣賞的同時，文本的意義才存在。英國文化研究也強調，不同的觀眾基於不同的文化能力和傾向會有不同觀影經驗，觀眾有可能接受電影預設的符號訊息，或稱意識型態，但也有可能拒絕或修正它們，產生許多異質的閱讀方式與符號的多重詮釋（Hollows & Jancovich，1995／張雅萍

譯，2001）。既然意義是由觀眾與文本之間的關係所決定，個人閱讀的、觀看的位置——身分、階級、性別等不同，以及文本的開放性與多義性，不過即使讀者的閱讀活動是較自由與自主的，然而並不能忽略文本生產的物質基礎或製碼時生產的意義，而且解碼時亦須仰賴閱聽人的性別、教育、族群等文化背景（Codit，1989）。我們該如何閱讀？我們能創造出怎樣的閱讀經驗？或說何謂女性閱讀？

為進一步了解女性觀眾如何閱讀與詮釋電影《人魚朵朵》的符號本文，本文同時採取質性研究的焦點團體法（focus group），徵募6位偏好購買鞋子、具相當語言表達能力的女大學生，如表1，進行電影的接收分析。焦點團體法的優勢乃透過動態且互動對話過程蒐集大量的樣本與資料，可於短時間針對焦點問題提供觀察大量語言互動的機會；許多焦點團體法的研究也顯現個人的感覺或想法有時會透過互相討論而有所衝擊，甚至改變（Krueger，1994）。訪問的方式參照過去類似的研究以團體討論的方式進行（Frazer，1987；Ballaster et al.，1991；Brown，1993）。6位受訪者首先填寫基本資料問卷，然後觀看電影《人魚朵朵》，播放完後即就相關的訪談大綱提問並進行討論，歷時約1.5小時，訪談後其將錄音內容轉譯為逐字稿，將蒐集而來的大量口語訪談資料轉譯為可供分析與解釋的文本。

表1：受訪者基本資料

編號	姓名	目前鞋數	多久買一次鞋	每雙鞋平均金額	最常購買的鞋款	最常穿的鞋款	視場合與衣服搭配不同鞋款	平均每月購買流行衣飾、鞋款之花費
A1	麗婷	11~15雙	4~6個月	1,001~2,000元	高跟涼鞋	休閒鞋	是	5,000~10,000元
A2	孟澐	6~10雙	1~3個月	501~1,000元	低跟涼鞋	休閒鞋	是	5,000元以下
A3	小不	21雙以上	1~3個月	1,001~2,000元	高跟包鞋	低跟包鞋	是	5,000~10,000元
A4	阿若	6~10雙	7~9個月	1,001~2,000元	低跟包鞋	休閒鞋	是	3,000元以下
A5	小安	11~15雙	1~3個月	500元以下	低跟包鞋	低跟包鞋	是	3,000元以下
A6	瑋柔	21雙以上	1~3個月	2,001~3,000元	高跟包鞋	高跟包鞋	是	10,001~15,000元

　　為方便分析與引用訪談資料，文中受訪者均以代碼A1、A2、A3、A4、A5、A6稱之，如果所有人均表達同樣意見，以「All」表示所有受訪者，主持人則簡稱為「主」。因為焦點訪談著重團體動力，故逐字稿也記載了受訪者當時的語氣、表情或團體氣氛等，故訪談資料之引用亦以互動對話方式呈現。

一、兒時的童話，成人的愛情

　　一開始受訪者均表示電影引用了許多童話故事，無論是明示的童話符號，如人魚公主、小紅帽、賣火柴小女孩；或是隱含的符號象徵如青蛙王子（鞋子變青蛙）、灰姑娘（掉落高跟鞋的特寫）、愛麗絲夢遊仙境（小兔子經過）等，為何如此熟悉童話，受訪者表示小時候便已熟知，可能是在家裡或幼稚園；看故事書或卡通電視、錄影帶。問及較喜歡的童話類型，多數受訪者表示喜歡有王子、愛情出現的情節，A5直言可以想像以後可以嫁給有錢人，其他人也同意她的說法。

　　主：你們比較喜歡哪一種類型的童話故事？

　　A6：有王子、有愛情出現。（A1、A3、A4同時點頭）

　　A5：比較有意義的吧！

　　A5：像青鳥啊，或是像小王子跟燕子的故事（A1點
　　　　頭）……因為它會就是教人說要 善良、要幫助別人之
　　　　類的那種……

　　A3：可是小時候比較喜歡看有王子的。

　　A1、A6：對啊！（邊點頭）

　　A6：對，而且比較漂亮的，有花有草有小鳥的那種。

　　A1：有公主。

　　A3：最好有城堡、馬車的。

　　主：為什麼？會有甚麼樣的想像嗎？

　　A5：希望以後可以嫁給有錢人！（所有人邊笑邊點頭）

　　A6：很夢幻呀，因為自己的芭比娃娃也是。

A4：會覺得好好喔！

……

A1：像睡美人，被針刺到那一刻就覺得、覺得她是不是會
死掉，就是期待後面劇情的發展。主：喔，嗯。那你
當她發現她其實又……

A1（打斷主持人，馬上接話）：活過來，就覺得這就是
童話。

　　主持人請受訪者想像將來如果成為母親，她們也會像朵朵的
母親或是朵朵一樣繼續為小孩朗讀童話故事嗎？受訪者均表示
會，因為她們肯定童話故事傳遞的一些正面價值與教育功能。

主：想像一下，如果以後有小朋友，妳也會這麼做嗎？

All：會啊！（A2點頭）

A6：培養感情之外，還可以培養想像力。

A3：對，培養感情！

……

A1：有一些正面的教導。

A6：會有分壞跟好的角色，壞巫婆啊！

A1、A3：對！

A5：幫他辨識是不是好人，是不是壞人。

A3：什麼是正確的事，甚麼是不正確的事。（A1一直點頭）

A5：比如說別人的蘋果給你不要亂吃。（眾人笑）

A3：例如說謊啊，說謊鼻子會變長。

A1：對、對、對！

……

主：以後會選擇甚麼樣的故事講給小孩聽呢？

A3：什麼都講，愛情的。

A6：打打殺殺的應該就不會了。

A5：應該看那本書畫得漂不漂亮吧！（做出翻書的動作）

A1、A3：對、對、對！

A5：除了一般的童話故事（指傳統的格林童話），還有別
　　人自己在寫的啊……

……

A6：我想我會演給我小朋友看之類的。（所有人大笑）

A3：國小都播錄影帶吧，我會播錄影帶，懶得講。

　　談到電影引用的人魚故事，A3表示那不算是正面的故事，
A5則說那是個悲傷的故事，因為王子和人魚公主沒有圓滿結
局；A4、A5接著表示，人魚公主是個傻女生，不過卻也肯定她
的勇敢。至於人魚公主對愛付出的行為，受訪者呈現了較不同的
看法，A2、A5表示須思考付出的代價；A6則說如果願意就不求
回報；A4則表達出對人魚公主較多的同理心，也許身陷愛情的
女人明白自己的傻，但那或許是唯一的方式。

A5：因為她為了自己愛的人（A3點頭），就覺得看了之
　　後，基本上是個蠻悲傷的故事。

A1：（王子和公主）沒有在一起。

A5：而且它有重覆顯示女人在愛情中的弱勢。

……

A5：就是她一直在為男生付出啊，然後那個男生還不知道，也沒有為他做什麼事之類的。

主：所以那是弱勢嗎？這樣的女生怎麼樣？

A4：當然是笨的。

A5：當然是傻傻的。

A3：對阿。

……

A6：無限的付出。

A5：可是還是算滿勇敢的吧！

主：無限付出對女生來講，是很笨的一件事嗎？

A6：不會，但要……

A2（打斷A6，馬上接話）：要看值不值得。

主：什麼叫值得？

A3：終點是什麼吧？

A5：看有沒有一些回報之類的。

A6：回報……？（抬頭思考了一下），我覺得還好……我覺得不一定，你就是心甘情願要做，為什麼還要求回報？（A2點頭）

A4：對啊，她就是想要做，她也知道後果（A3猛點頭）……她可能也自己覺得自己是笨的（A1、A2、A6笑了），可是她可能覺得就是只有這個方法，她才可以看到王子。（A3點頭）

藉由人魚童話的討論，主持人請受訪者談談真實生活裡，朋友或自身遇見愛情時的態度或作為，多數受訪者表示，愛情是盲目的，即便女性友人有著超乎理性的期待或行為，亦只能提供情緒的陪伴或支持，而不該給太多的意見。至於自己會不會為愛過度犧牲？受訪者表示，她們是自我意識較強的現代女性，朋友也許會但自己不會如此。

　　主：如果週遭有朋友如此，身為她的朋友妳們會怎麼做？

　　A2：讓她自己看清啊！

　　A6：點到為止。

　　A2：除非真的太誇張吧，不然的話，一般那種哭呀、什麼的就隨她，安慰一下（所有人笑了），讓她自己調適（A3、A6點頭），……不會給她要做或不做的建議，就是不會給很兩極的答案，就只會講給她聽，讓她自己去選擇這樣子。

　　主：為什麼呢？如果她是妳的好朋友？

　　A3：愛情非常的盲目耶！

　　A6：對啊，講那麼多，還是看自己。

　　A3：別人講了，自己還是會決定另外一個答案，所以不會給她答案。

　　A2：就好像沒有一個固定的答案。

　　A3：因為自己心裡已經有答案了，只是很想從別人的口中得到肯定的答案而已。

　　A6：對！

A2：她（指身陷愛情的朋友）會問到那種附和她意見的人

（A1、A6點頭），對！（加強語氣）

A4：那種是沒有辦法有人去幫忙的。

……

主：如果有一個女生，她在愛情上面也是像人魚般自我犧

牲，妳們這些女孩的做法是……？

A3：只好立個牌子給她，太厲害了！（所有人笑了）

A5：貞節牌坊。

主：所以妳們現在不做這些事？

A6：不會。（A3搖頭）

A3：不會，太偉大了！

A1：現在的女生自我意識比較強。

二、穿上高跟鞋，展現女人情

受訪者對於朵朵的高跟鞋，大致都覺得好看，不過也有人表示部分高跟鞋不具實用性與舒適性，但她們會視實際場合搭配穿著。A6是少數能夠整天穿高跟鞋上課的人，她表示慢慢加高就會習慣也不覺得痠了。

主：朵朵的鞋子很漂亮，那些鞋子舒服嗎？

A3：腳會很痠。

A5：她應該是買（停頓一下）比較好的吧！（所有人笑

了）……因為我覺得那間店都是手工鞋嘛，所以應該

都滿好的……

A1：不同意……像如果鞋跟的高度超過10公分的話，再好
　　的鞋子穿都是……（搖頭）

A4：高跟鞋沒有很舒服的吧！（電影中的高跟鞋）那麼高
　　的話應該都不舒服……

主：妳們有沒有穿高跟鞋的經驗？

A6：有！（A3點頭）

A3：通常穿那麼高啊，今天的行程不是看電影，就是只有
　　吃飯，逛街應該不可能。

A1：對啊！

A4：不能一整天的。

A3：嗯，不能一直走……不是不好走，是走久了會很痠
　　（A1、A2、A6點頭）。

主：可是有人可以穿一天的嗎？

A6：我可以！（眾人笑）

　　受訪者表示購買新鞋的時機通常是為了搭配衣服、參加重要
聚會或是生日時寵愛自己，也同意單身時花錢消費是犒賞自己的
一種方式，雖然新鞋不見得好穿，但「要通過考驗啊，穿久了就
好穿」（A2），同時穿上合適的鞋子，女孩們表示會讓自己有
著不同的女性風情，顯得更漂亮、更自信、甚至完美。

主：像妳們也喜歡買鞋，穿上好看的鞋對妳們的幫助是甚麼？

A3：穿著會不一樣。

A4：感覺會不一樣。

主：怎麼不一樣？

A3：就是一樣的衣服穿不一樣的鞋子，就有不一樣的感覺（A1、A6點頭），有人穿平底鞋、靴子、高跟鞋，感覺衣服的質感好像會變得不一樣。

A6：對，整體會不一樣，變休閒或運動……當天的舉止也會（所有人笑了）。

A4：就整個人的感覺就不一樣。

A6：我如果穿運動鞋的話，就會一直跳啊（搭配動作），可是如果穿高跟鞋的話，就會叮嚀自己腰要挺直，走要腳伸直（A3點頭）。

主：所以高跟鞋會讓一個女人變得比較女生嗎？

A4：會！

A6：我覺得會。

A3：會吧，因為男生不會穿高跟鞋。（A4點頭）

主：有沒有想過為什麼男生不穿高跟鞋？

A5：男生腿比較粗吧，呵……

A2：男生已經很高了，為什麼還要穿高跟鞋？

A6：因為男生不需要把屁股弄得更小（A2笑了），穿高跟鞋可以瘦屁股。

主：喔，真的？

A6：可以！（堅定的語氣並點頭）

……

主：為什麼願意花時間、花錢去買鞋？就算周遭的男性朋友不了解。

A3：可以讓我變更漂亮。

A6：有自信⋯⋯踩出的每一步喀拉喀拉，好爽喔！（大家笑了）

A3：然後還可以平視男人，哈，沒有啦！

A4：它讓人家覺得它可以是一種完美的感覺吧⋯⋯，就可能可以補足哪裡不好看，或是另外心裡的一部分，就覺得我今天是完美的出門，完美的要去工作⋯⋯，要不然就是可能我今天衣服穿得沒有很漂亮，我只要穿那雙鞋，就會讓我很有型，就是類似那種的感覺。

　　接著問及，如果男生也像受訪者一樣喜歡買鞋、買衣服、重視外表打扮，多數受訪者覺得無法接受，直言男生的自信不能像女生一樣靠外表建立，而女人的愛美是天性使然，「女生愛美是天性吧，就會覺得女生那樣就是很正常，如果不打扮才覺得很奇怪」（A2）。

主：如果妳們的男朋友也一樣很喜歡買鞋，然後很多衣服。

A4（馬上搖頭）：喔，不行！自己就還好了，男生應該不需要吧⋯⋯不知道耶，可能就會有一種觀點，這麼愛買衣服、買鞋子的男生，那這樣男生是不是會有點花呢？或者是他為什麼要穿這麼漂亮給別人看？

A3：可是我是希望我男朋友最好是會打扮一點⋯⋯要會體諒我買鞋的心情，就不會阻止我。

A4：會打扮可以，可是就是不要到這麼誇張。

A6：我知道A4講的那個花，是因為我覺得男生女生在打扮自己的出發點不一樣（A4：對啊）……女生可能會為了男生，可是男生出去就是要給別人看。

A3：給其他女生看。

A6：過程出發點不一樣，所以我們會覺得男生很花，不太可靠的感覺……可能我覺得某些女生是為自己漂亮，不是要去花…我覺得如果女生今天要特地打扮跟男生出去的話，是為了這個男的，可是男生我覺得如果是單身就一直買、一直買，……不知道耶，會覺得花花的感覺。

A2：跟她們說的一樣，因為我覺得男生比較會打扮的，感覺會比較自私。

A4：對，比較自私。

A2：我覺得配件太多的男生，很……（猛搖頭）

A4：不喜歡！

A6：我也是。（邊笑邊說）

主：但是男生不會因為好看，然後也很有自信嗎？還是男生的自信可以從其他……

A6（打斷主持人的話）：腦！

主：腦？腦袋裡面的東西啊？

A2：可能才華之類的。

A6：如果男生穿得很帥，講出來都是屁話的話。

A2：就有點不想理他。

A6：對阿！

三、王子愛公主，幸福三人行

談到朵朵與維孝牙醫相遇後的情節，先請受訪者形容朵朵是怎樣的一位女生，大部分覺得她漂亮且溫柔，不過A1覺得她太壓抑了，A6則直言朵朵是傳統大男人喜歡的類型，A3則表示漂亮的女生較容易受到男性喜愛。

主：妳們覺得朵朵在劇中是什麼樣的女孩？

A3：漂亮的、溫柔。

A4：很乖吧，算懂事、聽話。

主：聽誰的話？

A4：就是她老公說不要買這麼多的鞋子，她不會生氣也不會有太多的情緒，就是低潮也不會一直哭鬧或是不說話。

A6：她老闆就是派遣她今天要去哪，然後去買一卷衛生紙回來，她也都說好。

A2：她活在自己的世界裡面吧，……像她買鞋子的行為或者情緒，都是比較屬於自己的一部分，別人比較不容易發現或明確地去感受到。

A5：我只是覺得突然沒有腳，會變安靜是正常的 （A1、A2笑了），偶像劇都是這樣演的。

A4：可能是也許她不想要一直表達出來，她怕她的老公會不開心。

A1（欲言又止的表情）：我覺得她太壓抑了。

主：男生會喜歡那樣的女生嗎？

A6：某些大男人主義的人可能會很喜歡，因為我覺得大男人主義的人就是喜歡，妳做就好了不要講這麼多（台語發音），然後女生有什麼委屈都自己往自己肚子裡吞（A1點頭）。

A3：因人而異吧（A4點頭），要看她長得好不好看（所有人大笑）。

A4：像徐若瑄好了，照理來說應該是很多人會喜歡吧，因為她又懂事又漂亮又工作……完美的女孩，應該會羨慕以後想要有跟她一樣的那種家庭，老公跟小孩（A3點頭），很幸福！

　　至於維孝牙醫是怎樣的男人呢？受訪者細數王子的體貼作為，如轉移朵朵的購鞋慾望；照顧失去雙腳的朵朵，A4說朵朵像小孩般被對待，是王子愛的表現。

主：覺得朵朵的老公是怎樣的人？
A4：感覺有點木訥。
A3：穩重。
A6：體貼。
A4：然後很怕她受傷、很照顧她…就很體貼，很像把她當小孩一樣照顧，捧在手心
……
A6：可是我覺得兩個人都太壓抑了，所以到最後眼睛都看不到了（台語）（眾人笑）。

A2：感覺他們家很不活潑。

主：那他算是好男人嗎？

A4：是。

A3：又有錢……而且你看她夢遊的話，他會把她抱回來。

A6：不會覺得很煩，讓她睡外面就好（台語）。

A3：也不會覺得他老婆是瘋子，從她的角度出發。

A4：他也愛她的缺點啊！她先生很愛她，連夢遊也愛……
很盡責的工作。

A6：好乏味喔！太乏味，太無聊（台語），對呀，太平了。
（指生活沒有起伏）

A3：也沒有很無聊呀，他們有去看鳥呀！

A6：就像每天對著一個人，你就會覺得很煩（台語），到
最後你就會覺得很煩，應該偶爾來點刺激呀（搭配搖
擺的動作）！

A4：可是這樣就跟朵朵很速配，因為朵朵也很喜歡那樣子
的感覺。

A3：每個人欣賞的角度不一樣。

　　談到王子要朵朵放棄買鞋的情節，主持人接著提問，如果
受訪者之前表示買鞋是犒賞自己、穿上漂亮鞋子關乎女孩的自
信，婚後的她卻不能買鞋，這樣有無關係，A4表示「就可能每
階段不一樣吧，因為朵朵已經是結了婚的人了，不可能跟她單
身時那樣子生活，她可能要接受她老公，然後家裡又有工作、
小孩，所以重心會擺在不一樣的地方。」不過A6表示不再買鞋

的朵朵變得非常不開心，其他受訪者則主張應該可以試著跟先生再溝通。

　　主：妳們會為了這樣一個男生，去放棄婚前很喜歡的事情或興趣嗎？（大夥兒思考了一下）

　　A5：我覺得應該很難……只是我會覺得，應該要反問自己，鞋子真的需要買這麼多嗎？因為她鞋子有點太多了！

　　主：鞋子只是一個譬喻而已，就說結婚前很喜歡做的一件事情，但是妳的先生希望妳減緩，或者停止，或者改變，如果妳的先生又像這位牙醫王子一樣好，妳們覺得呢？

　　A3：如果是減緩的話還可以（A6同意）。

　　A5：看自己的興趣會去影響到什麼，再去衡量（A1、A4點頭）。

　　主：聽起來妳們會願意做些調整，為何不是說服他，讓他接受你的興趣或作為？

　　A3：應該也會溝通看看吧！

　　A6：要看這件事情會不會影響很大。

　　A2：一定要有平衡點。

　　A3：如果突然沒了興趣，生活又會很無聊。

　　A2：很多夫妻一定都是這樣吧，因為每個人一定都會有自己喜歡做的事，進入家庭，這麼多個家庭，每個人一定都會遇的到（A3點頭）。

雖然受訪者還是學生，但對於影片中真正幸福的定義，出現幾種矛盾的觀點，如A3表示如果不開心就不要結婚，婚後的她也不想有小孩，但她又同意女人婚後應以家庭為中心；A4也覺得要以開心為前提，但她又同意朵朵為了迎合王子所做的努力，她說「她應該是真正感受到那種幸福跟快樂，所以她就看到那個賣火柴小女孩，想到她以前，就是她可能覺得我不需要這麼多的鞋子，……她（指朵朵）現在覺得快樂跟幸福，不是買鞋子的那時候，而是她先生跟小孩」，她與其他受訪者基本上同意三個人（朵朵、牙醫、小孩）是較完整的家庭組合，而且電影的結局是幸福快樂的。

主：雖然你們還是學生，可以想像一下婚姻的幸福是什麼嗎？
A3：都沒有爭吵吧……他們一起布置家。
A6：真的很開心地去做兩個人的事情……刷牙呀，甚至去看鳥。
主：可是朵朵看不到鳥。
All：對啊！
A4：她還是努力的一直看，但是她還是會一直看，她不會說不喜歡看鳥。
主：所以這樣的行為表示什麼？
A4：相互的愛對方……她也覺得可能不需要講，只希望對方開心，自己覺得那種事情是好的。
A2：兩人都有在付出。
主：所以這樣是幸福的婚姻嗎？

A6：好封閉唷！

A5：他們開心就好。

A3：後來有跟他們的小孩一起去看鳥。

A6：還是以家庭為主啊！（笑）

……

主：電影最後問什麼才是真正的幸福？一個人、兩個人還是三個人？妳們覺得呢？

A4：開心的過日子吧！不管是有沒有家庭，或者是做甚麼工作，只要我覺得是開心的……如果兩個人結婚一陣子了，就會想要一個小孩，可能覺得三個人的家庭才是更完整的吧！

A5：要有小孩吧！

A3：有小孩就幸福嗎？我覺得小孩很煩耶。如果兩個人開心的是可以，但如果不開心的話我會想要一個人就好。

A6：嗯嗯！（A1點頭）

A3：因為有朋友就可以了！

主：有朋友就好？不過劇中朵朵好像沒有朋友？沒有朋友的王子與公主也可以快樂嗎？

A3：好無聊！（邊搖頭邊說）

A2：我覺得真的沒有朋友很孤單耶！

A4、A6：對啊！

A3：而且看老公看到死（眾人笑），我會吐耶，一直看同一個男人。

……

主：A3說小孩很煩（A3點頭），其他人覺得呢？

A2：一定的吧，說不定我小時候自己也很煩，我爸跟我媽
也覺得我小時候很煩。

A4：小孩子嘛，都會這樣！

A6：這樣才可愛呀！

A2：因為這樣子長大了才會有那些回憶，可以回溯小時候
做了什麼的……其實也不一定要在家裡，也可以跟認
識的朋友，兩個家庭一起出去什麼的……一定要這樣
子的，不然會很無聊。

A4：小孩會增加很多玩伴。（A2、A6點頭）

肆、故事未完，幸福待續

Firestone（1970）曾提問，當男人在創造文明、追求未來
時，多數女人卻毫無懷疑地將全部的心力與時間投注於愛情之
上，特別是連結至特定、單一男人之上？回溯小女孩愛情概念
的萌芽、愛情圖像的產生，或許從「很久很久以前……王子與
公主從此過著幸福快樂的日子」的童話開始，故事中的公主常
是被動地等待王子，而王子的到來是她生命的釋放與圓滿（如
甦醒的白雪公主或睡美人）。電影《人魚朵朵》由女人執導拍
攝、女人擔綱演出，然而即便作為敘事結構中的敘事主體，營
造地、訴說地仍是傳統的女性姿態與角色，在不鬆動或挑戰既
定的性別框架與敘事符號的前提之下，公主與王子方能從此的
幸福快樂。

本片6名女性觀眾，觀看電影時總傳來笑聲，整體而言，她們的觀影經驗頗愉快，真如導演預期，當她們看到童話、看見高跟鞋便覺欣喜，即使女主角須付出些許代價——無法走路、捨棄高跟鞋，少數受訪者雖能感到朵朵的壓抑，然因王子的耐心體貼與最終結局的幸福敘事，多數受訪者並無特別覺得劇中主角朵朵有何遺憾或是犧牲，也基本上同意電影最後對幸福的定義。此次訪談對象不足之處——只有一組團體且為女大學生，她們較能描述對愛情的觀察與態度，但是關於婚姻便只能假想情境、想像未來，已然跳脫她們實際的每日經驗，由於文本意義的產生須置於日常生活的情境才能夠被理解，故該6名受訪者只能閱讀消費既定的敘事結構與意義，而無法生產較多的意義，未來可徵募更多其他不同社會身分的女性受訪者，檢視身處不同社會情境的閱聽人，如何依據個人生活經驗使用、協調、詮釋和適應這部現代童話故事。

參考書目

王雅各譯（2002）。《不同的語音：心理學理論與女性的發展》。台北：心理。（原書 Gilligan，C. [1982]. *In a different voice*. Harvard University Press.）

艾爾、林譽如（2006.02.16）。〈打造國片的美麗新境界，不再是童話：《人魚朵朵》新生代導演李芸嬋專訪〉，《放映週報》，44期。上網日期：2010年2月22日，取自「放映週報」http://www.funscreen.com.tw/head.asp?period=44

李墨（1995）。〈電影理論、女性批評、符號學〉，《影響》，57：77-80。

李顯立等譯（1999）。《電影敘事》。台北：遠流。（原書 Bordwell, D. [1985]. *Narration in the fiction film*. Madison, WI: University of Wisconsin Press.

陶鐵柱（1999）。《第二性》。台北：貓頭鷹。（原書de Beauvoir, S. [1949/1972]. *The second sex*. H. M. Parshley,Trans. Penguin.）

張小虹（2002）。《在百貨公司遇見狼》。台北：聯經。

張雅萍譯（2001）。《大眾電影研究》。台北：遠流。（原書 Hollows, J., & Jancovich, M. [1995]. *Approaches to popular film*. Manchester, UK: Manchester University Press.）

黃玉珊（2006）。〈女性影像在台灣——台灣女性電影發展簡史〉，社團法人台灣女性影像學會（編）《女性影像書》，頁235-268。台北：書林。

黃新生譯（1994）。《媒介分析方法》。台北：遠流。（原書
　　Berger,A. A. [1991]. *Media analysis techniques*. CA: Sage.）

Ballaster,Rosalind,et.al.（1991）. *Women's worlds: Ideology,*
　　femininity,and the woman's magazine. London: Macmillan.

Barthes,R.（1972）. *Mythologies*. New York: Hill and Wang.

Barthes,R.（1968/1977）. The death of the author. In *Image/Music/*
　　Text（pp.142-148）. London: Fontana/Collins.

Brown,C.（1993）. The continuum: Anorexia, bulimia and weight
　　preoccupation. In C. Brown & K. Jasper（Eds.）,*Comsuming*
　　passions: Feminist approaches to weight preoccupation and eat-
　　ing disorders（pp. 53-68）. Toronto: second Story.

Condit,C.（1989）. The rhetorical limits of polysemy. *Critical Stud-*
　　ies in Mass Communication, 6:92-95.

Douglas, M. & Isherwood, B（1978）. *The world of goods: Towards*
　　an anthropology of consumption. New York: Penguin Books.

Fiske J.（1990）. *Introduction to communication studies*. London:
　　Routledge.

Firestone,S（1970）. *The dialectic of sex: The case for feminist revo-*
　　lution. London: The Women's Press.

Frazer, E.（1987）. Teenage girls reading Jackie. *Media, Culture and*
　　Society,9/4: 407-425.

Jakobson,R.（1988）. Concluding statements: Linguistics and poet-
　　ics. In D. Lodge（Ed.）, *Modern criticism and theory: A reader*
　　（pp. 32-57）. London: Longman.

Krueger,A. A.（1994）. *Focus groups: A practical guide for applied research*. London: Sage

Leiss,W.,Kline,S. & Jhally,S.（1990）. *Social communication in advertising: Persons, products and images of well-being*, 2nd ed. Ontario: Nelson Canada.

Seiter,E.（1992）. Semiotics,structuralism,and television. In C. A. Robert （Ed.）,*Channels of discourse reassembled: Television and contemporary culture*. London: Routledge.

Zoonen,L.V.（1994）. *Feminist media studies*. London: Sage.

從電影產製角度看
《基因決定我愛你》的劇本改編

黃勻祺

壹、前言

　　自七〇年代起，美國影業出現了所謂「高概念（high concept）」取向的製作方式，高概念製作的電影作品是以敘事簡明、賣點明顯的製作元素，配合宣傳以創造高票房，儼然成為當前好萊塢主流電影的製作方針。台灣於2000年李安「臥虎藏龍」在製作上結合了美國新力哥倫比亞、大陸、香港、台灣等跨國合製模式，並由博偉公司發行，在藝術與商業上取得了前所未有的成功，在台創造了兩億元的票房紀錄。這使得商業電影製作概念逐漸被國內新興的製作公司與創作者重視，為了資金的籌募和影片的收益，將高概念的理念實踐在電影產製的各個環節中，也促使台灣自八〇年代以降偏向導演制的電影製作方式，產生了質變。

　　再者自2005年起由官方主導舉辦的「台灣國際影視創投會」又為電影產業轉變開創契機，在以提升文化和商業市場並重的主題之下，鼓勵即將完成之作品且有發行計劃之影片，包括導演、製片等兩岸三地人才，提供高額獎金補助，刺激並整合了電影產

業，亦正式宣示將國片導向一個跨國跨區域性合作的概念，而更重要的是把台灣電影產業推向經濟運作模式。然而電影作為文化商品的特性，其創意行為來自藝術工作者賦予創意本身特有的價值，這是與資本主義商品化過程以及資本家掌控勞力的資本積累（accumulation）要求相悖逆，因之使得創作者在資本主義勞動過程中的相對自主（relative autonomy）變成為電影產製過程所不得不面對的問題（郭東益，2004：88）。這也使得許多躍躍欲試的台灣製作公司及創作者不得不詳細思量加入跨國合製的行列。

　　李芸嬋自2005年《神奇洗衣機》獲得金馬獎最佳創作短片，成為國內備受矚目的女性電影創作者，之後其電影作品《人魚朵朵》（2006），因此獲得亞洲巨星劉德華所主導『亞洲新星導』企劃案的青睞，被選為臺灣地區的新導演代表，執導完成第一部商業劇情長片。該片並獲2005年金馬獎最佳美術設計的肯定，並入圍東京影展、釜山影展。爾後的《基因決定我愛你》（2007）則由三和國際與中國電影集團和美商所投資的中影華納橫店影視合製拍攝。以及在後製中的《背著你跳舞》（2010），主要是來自在大陸台灣人成立的方華公司資金。特別其中的《基因決定我愛你》（2007）採跨國（中、美、台）合作的方式製作，本片資金也集結了包括國片輔導金、山水國際、倫華集團及美國私募基金，演員集結兩岸的關穎（飾四季）、何潤東（飾食蟻獸）、彭于晏（飾小熊）及大陸硬底子女演員余男（飾瑪菱）等人，採商業機制製作發行與映演，目標觀眾鎖定都會男女，主打都會愛情喜劇故事類型，期望開拓本土以外的亞洲市場，尤其是大陸市場的利基。

本文希望以傳播政治經濟學批判的取向透過電影產業商品化解讀、高概念及跨國合作對台灣電影產業結構與空間化的影響，以《基因決定我愛你》劇本改編和產製的種種過程為研究個案，探討李芸嬋導演如何在製片導向與跨國（區）合作的商業電影製作機制下，進行創作的協商？而「高概念」的策略是否可為台灣電影產業所用，或是已經產生在地化的變異與創新？台灣電影產業又是如何提出對「高概念」回應、甚至是擬仿？

貳、電影文化產業商品化特性

　　在理解高概念前，須先解讀商業電影基本環境的文化產業及商品化，以理解電影商業製作的商品特質，進而解析當前好萊塢高概念的商業結構。

　　Hesmondhalgh（2002）在《文化產業》（The Culture Industries）一書曾提到文化產業完全依賴創意及個別性，產品的地方傳統性、地方的特殊性，甚至是工匠或藝術家的獨創性，強調產品的生活性和精神價值內含，這樣的解讀有別於工業革命後都市化的早期文化工業只強調大量、均一化及商品化的技術複製文化之生產理念，因此文化產業產製的文化商品，有其特有的風險和不確定性。國際教科文組織（UNESCO），對文化創意產業的定義為「結合創作、生產與商業的內容，同時這內容的本質上是無形資產與具文化概念的，而且這些內容通常由智慧財產權保護，並以產品或服務的形式呈現」。是故，文化創意的基本生產流程則是（郭宣靆，2003）：

| 創造 | ⟹ | 再生產 | ⟹ | 流通 |

圖一：文化創意產業基本流程（研究者繪製）

　　在文化商品中，創意的行為是來自藝術工作者賦予創意本身特有的藝術價值，藝術產品須強調其特殊之處，是屬於藝術家的資本概念。電影做為文化創意產業的文化商品，一部影片需要有作者（auteur）作為其特殊性的號召，導演的藝術創作便是資本積累的來源，知名導演特殊的藝術價值享有某種程度的優勢，資本家是無法完全掌握藝術資本的價格機制，凸顯出藝術家與資本主義之間的矛盾關係。這使得藝術家在資本主義勞動過程中的相對自主環節為產品產製過程中帶來許多立即的問題。這也使得企業規範影響文化產品的產製效率，使得投資的電影公司或企業，一方面需要給予符號創作者的創作的空間，以期望能創造出具原創性及特出性的賣座作品，另一方面亦無法擺脫商業的評估與壓力。因此，這種「創意職業」（creative occupation）的藝術家對資本家而言，是代表某種重度的組織問題（Hesmondhalgh，2002；Ryan，1991）。換言之，電影做為一項文化商品必須依循某種程度的產製原則，除須符合藝術創作，尚要配合來自電影產業的商品化要求，諸如資金規劃、拍攝進度、宣傳映演以及票房考量等。

　　另外，Hesmondhalgh（2002）另認為電影這類的文化產業是十分冒險的事業，主因是因為閱聽人對文化商品的口味是很難捉摸的。Ryan（1992）也指出文化產業的獲利是來自使用者對文本的消費，而且這大多是非生活必需的隨機消費品，變動較大的交

換價值（exchange-value）大於使用價值（use-value）。而電影正是如此，加上其再消費的可能性低，比其它的商品有著更明顯的「前期消費過剩」的特質，隨上映時間曝光長度與頻率愈高，觀眾對電影的消費性新鮮感愈低，此成為電影商品化的另一風險（黃茂昌，2002；郭東益，2004）。

再者電影作為一個文化商品，其產銷結構模式即是建立在電影工業裡的三個主要部門的運作，分別為製作（production）、發行（distribution）、映演（exhibition）三個部分。「製作」指的就是一部電影的製作及生產過程；「發行」則是電影完成後讓影片供應至放映場所的過程；「映演」就是將影片放映給觀眾觀賞的過程。Ryan（1992）將電影定義為半私有財（quasi-private goods），而半私有財投資獲利、再產製的方式，就是讓其不停的演出、流通，由於電影在拷貝及映演技術上是無法供個人或小眾消費使用，故在半私人場所（戲院）連續的映演變成電影必要的獲利來源，加上發行體系加入運作擴張電影製作規模及回收空間，如此電影產業半私有財的價值實體化系統才能成立，並以製作業／發行業／映演業的架構存在。因此，單一公司或個人很難全然掌控電影從製作完成到觀眾面前的推廣過程，換言之，電影產業從製作之初，在內容創作上就必須面臨不斷協商的過程，電影的劇本更是首當其衝。

加上電影作為一個社會機構有很明顯的經濟性（economy）、政治性（politics）和文化性（culture），美國好萊塢電影工業體系無疑為電影商業體質中最重要的代表，自兩次世界大戰之後，以全球為市場，在政府的協助下，夾帶大資本的故事片、

明星制度、經驗豐富的電影技術及發行模式,使影視產品成為其主要出口收入之一。面對全球規模的市場,好萊塢電影除了符合藝術需求,尚需配合來自產業本身的諸多商品化要求,使好萊塢電影內容的類型化(genre)成為其作為文化商品所必須依循的重要產製原則。Ryall(2000:104)對好萊塢類型的分析中,認為內容類型化代表了一種政治知覺,是其資本主義者轉化意識形態以達市場流通的機制。此外,電影產品必須仰賴一定程度的大眾消費以達到基本獲利,所以電影製作很難超脫大眾娛樂的最低形式。其所強調的是獲利動機而非藝術動機,因此,製作類型化內容、商業取向電影,以及因應成本擴展製作規模,便是好萊塢用來解決藝術創作和資本獲利本質矛盾衝突的辦法(轉引自郭東益,2004:91)。

由上所知,從商品化介入好萊塢的電影製作,說明了文化原料加工狀態,在其利潤難以掌握的風險脈絡之下,出現了對內容產製上的創作限制,最典型如各式類型電影、續集電影,以致於影視製作所服膺的「高概念」原則皆是,而如此的產製結構儼然已隨著好萊塢入侵全球市場之後,影響著國際化電影產製的走向。接下來本文以解析好萊塢高概念的電影產製原則,以分析當前台灣電影產製所面臨結構性問題。

叁、台灣電影產業結構化的變異──高概念的影響

「高概念」意指源自好萊塢七〇年代中期的一種電影產製與行銷方式,其透過高預算製作、鮮明易懂的劇情宗旨,配合無孔

不入的轟炸式宣傳及週邊商品，創造出一部部票房極高的商業鉅片（Davis，2009）。換言之，「高概念」電影製作特色，在於電影作品的敘事簡單明瞭、有特定的目標觀眾群，以及明顯宣傳賣點。其產生背景是因五〇年代起，片廠制度面臨派拉蒙案例等法規限制與電視競爭，電影工業面臨新的媒介整合，獨立製片興起，新導演帶來新的製作方式與風格。[1]另一方面電視節目會迎合觀眾，亦會針對節目內容做分類，而電影製作在前述獨立製片興起後產量漸增，也必須將內容以近分類的工作以便行銷推展，具有高概念性的影片，因觀眾喜愛而具有較好的票房回收實力，而日益成為製作業和資方都喜愛的製作策略。

　　1994年Justin Wyatt所著的《高概念：好萊塢電影與行銷》（High Concept: Movies and Marketing in Hollywood）一書出版後，「高概念」的定義才正式在學界中被採用，作為分析電影工業的一種取徑。Wyatt（1994：22）以the look，the hook，the book簡潔有力的方式來詮釋高概念。the look所指的是一部電影的賣相，[2]即視覺印象（image）的吸引力，如故事、明星或與流行的切合；the hook即是指要有市場商機的誘因（鉤子），如具有暢銷前例（pre-sold）的製作題材。[3]the book降低敘事情節，簡單扼要的主軸與劇情鋪陳，以求大多數觀眾的理解。相對於高概念，具有高度藝術價值，曲高和寡的藝術或前衛電影，自然成

[1] 此時期稱為美國電影的「後古典時期」(post-classic period)。

[2] 電影文宣品是展露賣相的重要媒介，由海報和文案就可辨識出該片是屬高概念或低概念的電影。

[3] 如改編其他暢銷文本（音樂劇、小說、漫畫、電視劇等）為電影，題材已有一定的利基，則具有觀眾接受度的穩定性，是符合高概念行銷考量。

了不易回收的「低概念（low concept）」影片。而且 Wyatt認為未來商業電影製作與市場導向會持續成為電影產業的主流。

　　Wyatt（1994）在書中指出《大白鯊》（Jaws，1985）、《星際大戰》（Star Wars，1987）乃是第一批高概念電影的代表作，在《大白鯊》海報中，水面上有名游泳的美女、水面下則藏著即將把她啃成兩半的海中巨獸，配合宣傳標語（tag line）讓整部片的核心意念烘托得十分鮮明，使得觀眾印象深刻。而《星際大戰》更如加盟連鎖業（franchise）般，以電視影集、動畫、原聲帶、T恤、餐飲業玩具、主題樂園……等衍生週邊產品，在各種娛樂產業創造高附加價值的商業潛力。兩者票房更是氣勢如虹，分別在首輪的美國本土院線創造出兩億六千萬、三億七千萬美元的驚人票房。而Don Simpson，便是此類高概念大片的能手，曾與搭檔Jerry Bruckheimer推出諸如《閃舞》（Flashdance，1983）、《捍衛戰士》（Top Gun，1986）等成功鉅作。

　　高概念電影背後都一個關鍵的核心元素，它可能是一個簡單的詞彙、一張生動的圖、或一首主題曲，其故事概念通常很濃縮，短到可以寫在雞尾酒附的紙巾上，並採用樣板人物、類型化的情節公式。高概念電影通常很「炫」（flashy），以精緻、高級的聲光科技加以包裝，並仰賴既存的市場商品，例如暢銷書、知名巨星，來創造觀眾的預期心理。並且令用無所不在（ubiquitous）、無法逃脫的滲透式行銷，在跨媒體平台上狂力播送廣告，來喚起大眾的注目（Davis，2009）。

　　Griffin Mill曾解釋好萊塢的電影賣座公式為：「懸疑Suspense，歡笑laughter，暴力violence，希望hope，心heart，裸

體nudity，性sex，快樂結局happy endings，大部份是快樂結局
mainly happy endings」（轉引自吳佳倫，2007）。高概念大片在
故事上，通常採用公式化的原型情節（arch-plot）：主角大多積
極有行動力，並與週遭環境產生強烈衝突，其多採線性的劇情架
構，有明確的目標導向與因果關係，並以封閉式結局收尾。相較
於獨立製片、藝術電影曖昧、甚至反情節的特徵，可說是南轅北
轍。不過，美國輿論界在談及「高概念」時，往往帶有價值上的
貶抑，認為其多乃愚蠢的高成本大片，僅注重商業利潤，內容庸
俗不堪，且有將觀眾弱智化的傾向（Davis，2009）。

　　台灣電影產業的近年新趨勢，在從手工業、擺地攤模式轉向
電影產業的正規經營模式，吸取境外經營經驗，尋求跨國跨區域
的資金、人才、技術整合。在電影製作環節中結合了發行公司和
製作公司的同盟，突顯發行公司的市場行銷運作，從以往「自製
自銷」型式轉向「產銷合一」模式（齊隆壬，2009）。產銷合一
的觀眾電影產製模式這使得台灣電影產業產生結構化的變異，除
了藝術導向的作者電影製作形態的刻板印象須翻轉，加上自八〇
年代中至九〇年代末期台灣電影長期的票房不佳無利可圖，電影
製作的主要經費來源多是公部門的補助申請，國內企業投資意願
並不高，凸顯國片集資有其困難，促使跨國合作逐漸受到產業界
重視，而直接影響近十年台灣電影產業的發展變遷與電影製作的
權力結構。

　　近年台灣的美商公司多以「高概念」原則，與本地製作公司
合製品質與商業兼具的電影作品，並且更加重視產銷市場的發行
通路與觀眾反應，這也逐漸影響本土業界的思維。加上近三年台

灣跨國合作製片、發行的成果漸入佳境，特別如博偉電影發行《色，戒》（2007）兩億七千萬、《海角七號》（2008）五億兩千萬的票房；縱橫影視國際與博偉電影發行《不能說的秘密》（2007）、縱橫國際與華納兄弟台灣、奇霏影視製作發行《練習曲》（2007）突破千萬的票房，到今年（2010）一樣由博偉電影發行，紅豆製作公司鈕承澤的《艋舺》又開出破兩億的票房，明顯讓台灣電影從「作者電影」風潮中轉至「觀眾電影」型態，使得「觀眾至上」的概念成為台灣電影工業的轉型關鍵。而這樣的轉型過程，近十年台灣電影的跨國合作現象是重要的強化因素，因此，電影在地化與全球化的競合關係有其深究之必要。

肆、台灣電影的跨國合作──製作空間重劃

「跨國合作」電影意指在電影資金或製作人員方面係由多國或地區合作生產的電影。透過各地的資金、人才與技術交流，不僅為電影集資、發行與票房回收提供更大的空間，弔詭的是跨國合作亦是世界各國對抗好萊塢電影強勢入侵各地電影市場的一種應變方式，特別是以聯合發行的方式，嘗試向美商學習商業化多元的電影行銷手法。

從冷戰狀態結束後，根據統計2000-2006年美國戲院產值約增長6%，全球戲院產值卻高達46%，這使得美國主流八大片廠從主流類型影片操作走向逐漸重視參與各地特色電影製作。2007年洛杉磯舉辦的美國電影市場展AFM（American Film Market）中，一場以「華語片合作」為主題的研討會上，與會人士有90%

以上是電影製片，不難發現全球正積極尋求進入華語片的渠道（轉引自董育麟，2007）。2000年李安執導的《臥虎藏龍》，成功的「跨國合作」模式，成為華語片進軍國際市場之典範。2002年，台灣導演陳國富的《雙瞳》，也循著《臥》片跨國合作的製作發行模式，這兩片在市場成績方面都有大幅超越過去國片表現的水準，因此帶動不少「跨國合製救國片」的言論，間接促使2003年12月16日立法院通過的《電影法》修正案，降低國產影片「認定基準」的國籍性格，政府希望透過放寬電影的國籍認定標準，以讓外國電影資本參與投資或合作的電影，也能享有與傳統國產電影一般的政策優惠措施，特別是「國產電影輔導金」政策，作為吸引外資的誘因（魏玓，2005）。換言之，即是一種政策配合以呼應業界的言論，然而對於外商所謂以高概念導向鉅片投資的吸引力並不大，而國內業者卻可以先申請輔導金，作為基本製作資金，提升外資加入意願，以降低投資風險。後節分析的對象《基因決定我愛你》一片便是採此種作法。

加以中國與香港「內地與香港更緊密經貿關係安排」（Closer Economic Partnership Arrangement，CEPA）簽署之後，CEPA協定讓香港電影可以與國產電影享受同等的待遇，使得香港電影進入中國市場時不再需要受到進口片配額限制，而且合拍片的片方在中國市場上獲得的票房，只需要繳納10%的外國企業所得稅，稅率從一般進口片的20%降到10%（董育麟，2007）。華語片市場在CEPA之後起了大變化，中國與香港兩地的電影市場幾乎合為一體，至於大陸與台灣目前尚未有正式影視製作交流的條例，[4]尚須透過香港製片公司或是透過偶像文化形象等繞

[4] 本書出版中，政府已將此項列入ECFA的協定內。

境通過。不過，中國、香港、台灣合作已然邁向跨國（區）發展的趨勢，但如此也造成台灣與大陸合拍片的困擾。兩岸三地雖然都是華語地區，但文化的差異仍然很大，如語言與生活習慣，以及政治和政策，都需要調整，這特別反應在劇本創作上，同樣的《基因決定我愛你》也未倖免。也因為隨著資金、地區及法規的種種限制，近年來台灣電影的跨國合製結構模式，約可區分為下列四種形式（魏玓，2005）：

第一種是好萊塢電影工業投資特定創作者，以全球市場為目標，台灣僅以少數人力與資金參與的製作案，此即以李安導演的《臥虎藏龍》為例，但這種案例不易複製。

第二種還是由好萊塢電影投資特定創作者，但以區域（亞洲或華語）市場為目標，台灣電影工業在資金和人力方面投入較多；案例如上所述哥倫比亞公司投資的《雙瞳》與張艾嘉《20、30、40》等片。此類台灣電影工業的參與程度雖然較高，但是主動權操之在外國資本；而外國資本重視的是特定題材或特定導演的市場潛力，其投資的穩定性和持續性難以評估。

第三種則是由特定的國際知名台灣導演，主動獲得或是爭取外國電影公司的投資（主要是來自歐洲和日本），進行自主性較高的藝術電影創作，並以國際藝術電影市場為目標，如侯孝賢、楊德昌和蔡明亮等導演的作品，其運作模式已有十數年的歷史。近年來這類模式則出現組織化運作，即是具國際知名度的影評人焦雄屏所主導的吉光電影公司，所製作如林正盛《愛你愛我》（2001），易智言《藍色大門》（2002）與徐小明的《五月之戀》（2004）等片；都有來自法國或加上中國的資金投注。不過

其製片模式與前述作者電影導向的目標市場不同；其一是更注重通俗市場的接受度。其二是有意識地將中國大陸納入目標市場，以擴大市場利基。

第四種模式，即是台灣創作者或電影公司主動尋求中國方面的合作，包括資金、人力以及拍攝場景，並將目標市場定位為納入中國大陸的兩岸華人市場，甚至是以中國市場為主的考量。除了吉光公司之外，徐立功主持的縱橫影業，也是先鋒，2000年出品的《夜奔》即是一例。

綜觀上述的四種台灣電影跨國合作模式，雖然有不同的市場定位和操作方式，但是基本上都是以商業考量為主的運作。跨國合作的好處是加速產業化發展，藉由主流片廠與華語片的合作，除了創造我們所欠缺的資金來源之外，亦可促使華語片可有多元類型可進軍國際市場；由中、港、台三地提供技術人員、創作人員、演員及文化素材，結合西方資金與巨大的發行系統，以開發華語電影市場的多種可能性。唯以文化角度思考的話，不免會因資金的高度集中與主流片商發行的模式而造成創作力窄化，扼殺不同敘事方式的生存空間。跨國合作所產生重劃製作空間，也因為經濟權力受制於人，電影技術的專業不足等問題，連帶影響對電影內容創作的發聲權。

伍、從電影產製看《基因決定我愛你》電影劇本改編

由上述所分析，電影作為文化商品的特性，在觀眾至上的商業導向，好萊塢高概念的產製取徑，劇本配方生產故事類型化，

加上台灣近年國際合作現象興盛，使得台灣電影產製轉型過程中，不得不面對創作者在資本主義勞動過程中的相對自主的問題。本文以《基因決定我愛你》作為分析個案，以訪談導演（亦即是原著劇本的作者），導演書寫的拍片日誌，並輔以分析原著劇本和改編劇本故事之差異，以呈現台灣朝向高概念取向，跨國合作的角力關係，以明辨台灣電影產業近年的現象與變遷過程。

一、產製背景——跨國合作的困境、類高概念的策略

台灣大學動物研究所畢業的李芸嬋導演，因懷抱電影夢從電視圈出發，後從電影劇務做起，從業8年後才以創作了《神奇洗衣機》獲得金馬獎最佳短片，由於過去的生物背景《基因決定我愛你》原著劇本是她最早創作的電影長片劇本，曾獲得1992年新聞局電影優良劇本。《人魚朵朵》拍完後，《基因決定我愛你》再以第九單位公司申請通過四百萬的國片輔導金新人獎，由三和國際的葉育萍監製，並主動向外尋求資金。最後製作採跨國（中、美、台）合作的方式，由三和國際與中國電影集團和美商所投資的中影華納橫店影視合製拍攝。資金集結了包括國片輔導金、山水國際、倫華集團及美國私募基金共計二千五百萬元左右，演員集結兩岸的關穎、何潤東、彭于晏及余男等人，希望藉由這幾位明星形象提升市場吸引力，朝向商業機制製作發行與映演，目標觀眾鎖定都會男女，主打都會愛情喜劇故事類型。

就其國內負責該片發行的山水國際娛樂公司經理楊駿閔表示，企業界拍攝華語片，相當看重電影的市場腹地，並認為俊男美女的浪漫愛情片題材，能擁有跨國的觀眾（王建宇，2008）。

雖其資本不若一般好萊塢高概念下所指的大資金鉅片規格，但其產製行銷策略，期望開拓本土以外的亞洲市場，尤其是大陸市場的利基，亦朝向賣相好，創造吸引觀眾元素，以及簡單扼要的敘事原則為發片的策略，並將電影定調在浪漫愛情片類型，期望朝向產銷合一製片制的商業機制運作。

《基因決定我愛你》主要視覺為粉紅色由藥丸構成的可愛心型，期望有別過去國片灰灰暗暗的色調，希望讓觀眾建立一個活潑清新的喜劇愛情片類型，國內主打新偶像關穎和彭于晏，大陸則主打何潤東和余男，主標語「二個人睡很幸福，一個人睡很舒服」；次標語「有時我願陪你髒到底，有時我想好好愛你」，期望讓觀眾可以一眼從視覺圖像和兩句朗朗上口的標語中，簡單扼要的抓住電影所要說的故事。本文認為這種行銷策略採高概念手法，但資金的標準卻很低概念走向，這種介於頻譜兩端之間的產製模式，正是目前台灣電影產業商品化的產製現狀，也是許多七〇年代以後的新新導演首部劇情長片創作的主流方法。

本片就製作模式而言，為前節所指的第四種類型的跨國合製，即是台灣創作者或電影公司主動尋求中國方面的合作，包括資金、人力以及拍攝場景，並將目標市場定位為納入中國大陸的兩岸華人市場，甚至是以中國市場為主的考量。本片主要場景選擇在廈門，為求順利進入大陸市場，以獲得較高的分帳比例，因此申請為大陸的合拍片。這也成為本片產製過程中的角力起點。

首先合拍片的名額有限，若不選擇與大陸的大製片公司合作，名額爭取不易，然而近年自《英雄》（2003）一片之後，中

國以高概念電影製作風潮興起，大型的電影集團多偏向投資上億元的大片。因此本個案初期在合拍片爭取過程中四處碰壁。

再者，申請成為合拍片過後，卻又因為受限於合拍片的規定，除主創人員及大陸演員須達團隊的三分之一，且大陸目前尚未有影片分級制度，所有的劇本都須經過相關單位的審批，符合大陸風俗與道德的普遍價值，因此，原先較偏向女性觀點負面的情節面臨必須更改的命運（這部分下一小節再加以討論）。

加上審批時間過長，又礙於國片輔導金需在國內後製的規定，以至於拍片初期還面臨製片需偷渡試拍影片過境香港回到台灣沖印的窘狀。換言之，兩岸電影合作的機制與流程尚未完全建立。

最後，因配合合拍公司內容類型化之導向，特別是中國華納的加入，對劇本的高度要求。李芸嬋導演（2009）在其部落格拍片日誌上便表示為了朝商業片靠近，劇本除須注意文化差異的問題，結構和情節的要求更高。也因此開拍前便展開一場密集的改劇本過程，中國華納除了從北京找一位專業編劇孟瑤改編劇本，加上導演自己寫之外，同時亦請了5~6人共同處理編劇的修改問題。在劇本的修改上，就經歷了一整年的時間，甚至到殺青那天都還在改。這也凸顯電影商品化的內容標準為投資者最為重視，也呼應故事文本往往還是最後電影作為文化產品最重要的銷售關鍵。相對的這同時也箝制與壓縮導演影像處理的時間與空間。

二、原著劇本與改編後電影劇本的差異

「因為我以前是學生物的，有時候就會有關於生物奇怪的IDEA，所以就想說如果有基因算命這樣的意涵，可以知道你今

天命運怎樣，就可以在7-11賣、賺大錢。所以就從這樣的IDEA出發，想說這個別人一定不會寫，就寫了《基因決定我愛你》」（李芸嬋訪談，2009）。導演在故事發想是以自身的學習背景出發，加上自己的生活經驗作為創作的基底，成就了李芸嬋的《基因決定我愛你》原著劇本。原著劇本共83場，主要角色為四個：四季、瑪菱、食蟻獸、大熊，次要角色為海馬、朵朵等。

三、原著劇本故事大綱

生物科技的發展日新月異，人類的DNA定序已經完成，決定我們命運的基因一個個被解開。只要一張像驗孕片那樣的東西，就可以讀出基因的秘密。操控基因表現的藥物，會在我們的日常生活被大量採用，人們將可以主控地，改變自己的基因表現，便可改變自己的個性和命運。四季和瑪菱這一對三十歲的熟女室友，就是在這樣的生物科技娛樂公司上班。

具有高度肥胖基因和潔癖基因瑪菱的工作，是研發「基因試紙」的消費性及娛樂性用途。對氣味十分敏感，有位喜歡她的朋友大熊，幫她處理生活中的瑣事，但總是沒法真正體會她的想法。瑪菱卻只想念在世界各地工作的靈魂伴侶海馬。瑪菱和海馬沒有太多機會見面，晚上照例會打開電腦，看看有沒有海馬從遠方捎來的支字片語。但他總在落腳的地方寄一張電子照片給她。

四季的潔癖是受不了任何明明可以洗乾淨收整齊的東西，卻一定要弄得亂七八糟。衣服照顏色漸層排列，不吃的食物分類放置餐盤上，只要計算她所刷過的馬桶。

四季在馬路上撞見自己的男友和前女友約會，更倒楣的事情是她懷孕了。就在打算去醫院做人工流產手術時，她遇見了十多年前的初戀情人也是初夜對象食蟻獸，不過食蟻獸卻不記得和四季有過性經驗，四季也忘了當初兩人分開的原因。於是四季和食蟻獸再度相戀。

　　直到某一天，四季受邀至食蟻獸家中享用浪漫晚餐，就在一切激情即將發生之前，四季在廁所中發現有尿垢的馬桶，讓她想起當初分手的原因！是「潔癖基因」，讓四季和瑪菱沒有辦法和其他人共同生活。同時瑪菱在家中發生了觸電的意外，幸好大熊及時發現。這兩件事情，讓她們決定靠「抑制潔癖基因」的藥物改變自己。

　　於是瑪菱不再依賴體香劑，家具不再纖塵不染，瑪菱甚至開始養起寵物，一種生命史在孢子體和變形體之間轉換的小生命：黏菌。

　　當約定的時間到來，四季再度造訪食蟻獸的住所，雖是杯盤狼籍，四季還是舒舒服服地在沙發上睡著了。

　　晚風吹倒了瑪菱的抑制肥胖基因藥，掉落在黏菌的培養皿中，刺激了它的活力，黏菌開始製造孢子。熟睡的瑪菱被紅色的孢子濃煙嗆醒，一身狼狽、穿著睡衣的瑪菱，來到海馬漂亮的房子，等待海馬明早回台灣。

　　恰在此時，兩人的姑婆居租約到期，兩個人只好回家把黏菌清理乾淨。最後，四季和瑪菱決定再一起去找房子。抑制潔癖基因的臨床實驗已經順利結束，食蟻獸決定靠意志力，漸漸變成一個比較愛乾淨的人，不過他需要時間。瑪菱並不想獨自居住在海

馬的家，在一個設計現代而低調的潔淨房子中，漫漫長長地等待。兩個三十歲的單身女子，站在貼滿紅條子的看板前，尋找下一個井然有序卻溫暖舒適的姑婆居。

四、創作者與資方的協商

　　儘管本片的原著劇本是一部得獎作品，但作為一部商業操作，而且主攻華語市場，特別是大陸市場的電影，原著劇本除會面臨大陸審批制度的刁難，同時未符合高概念電影的標準，以至於無法獲得資方的認可。

　　高概念大片在故事上，通常採用公式化的原型情節（arch-plot）：主角大多積極有行動力，並與週遭環境產生強烈衝突，其多採線性的劇情架構，有明確的目標導向與因果關係，並以封閉式結局收尾。另外，好萊塢的電影賣座公式為：「懸疑，歡笑，暴力，希望，心，裸體，性，快樂結局，大部份是快樂結局」，以下按其內容類型化原則討論本個案的協商過程：

　　非關經濟因素：首先本片在原著劇本上女性為較主動的主體，能動性強，但當中四季所涉及的女性議題的情節較不適宜大陸電影審批的規定，成為進入大陸市場機制的規範因素，同時也是大陸利用電影政治箝制媒體的做法，創作者不得不遵守。其中如第26場女主角要去醫院墮胎，不但討論墮胎還討論四季和食蟻獸兩人對初夜的認定問題。第38場更是四季入骨的與瑪菱討論與食蟻獸的第一經驗，因為食蟻獸第一次進入的時候，四季流出一大片處女膜血，他便停止了，而兩個小時後四季月經來潮，四季在原著劇本中直陳經血和處女膜血是不同的血，而男人總是分不

清楚。此等直接辛辣的討論內容，審批是不會過關的。這是進入大陸市場非關經濟的規範。換言之，也是創作者成為合拍片的必備條件，因此不得不像大陸國家政治當局妥協而刪除這些內容，這也是本文認為十分遺憾之處。

文化差異的考量：「這是我面對的最大的問題……你開始發現到兩方的文化差異。尤其是都會喜劇，因為都會是跟人的生活息息相關的，我們雖然講同一種語言，但我們認同的東西差很多，我們覺得好笑的事情不一樣，我們的價值觀完全不同」（李芸嬋訪談，2009）。這部分不只台灣會面臨語言文化差異，香港合製初期也是如此。香港喜劇導演王晶於2005年開始將事業中心移至大陸，他也認為這是關鍵問題。因此他花了四年的時間去熟習當地文化，期望能寫出符合大陸在地文化的作品。語言及文化差異使得本片劇本須重新檢視腳本的每一個細節，這亦是每部進入大陸市場合拍片必須進行的工作。

創作者與資方在內容類型化及商業化的協商：「那是一個比較high concept的東西。……它本來整個想要走到比較商業片，就是大陸的上班族都可以看得懂的內容」（李芸嬋訪談，2009）。換言之，就是簡單扼要的主題，觀眾可以很快進入劇情，直線敘事的原則，明確導向和封閉性原則的劇情原型操作。

在敘事時間上，原著劇本當中的兩條敘事主線（四季、瑪菱）之敘事時間，主要以順敘的方式為主，僅中間四季這條線插入兩次倒敘閃回（flashback），用以解決與食蟻獸初戀分手的原因。在改編後的電影劇本，則將過去遺忘的分手原因之情節刪除，將其簡單化為重逢後發現食蟻獸和一般不愛乾淨的男性沒有兩樣。

敘事類型元素的強化：「我們去大陸拍片，其實那個體會最深刻，台灣人非常的溫柔，處理人物和看待事情的方式跟大陸人是完全不同的，我們其實對人有很多的諒解、包容，不會去鬥爭，就是溫溫柔柔的在過生活，所以我覺得大陸人才會找我們去拍愛情片，因為他們希望愛情片裡面有這種浪漫的東西，給觀眾看，那他們覺得我們在處理這一塊是比較好的」（李芸嬋訪談，2009）。在製造浪漫元素的情節上，原著劇本小熊和瑪菱為舊識，改編後小熊成為房東兒子，因房屋漏水溼濕瑪菱，而對她一見鍾情，死心踏地。食蟻獸和四季的重逢情境與地點，也從醫院改成了風景宜人的道路，以一場錯誤的小車禍建立關係。兩條主線都增添溫柔與浪漫元素。

　　明確導向和封閉性原則：「像《基因》我就一直覺得不可能會是happy ending，他們就硬要我拍happy ending，我就只好這麼做，但我原本的劇本並不是這麼打算的，最後是兩個女生又繼續住在一起，只有女生靠女生才有用這樣子」（李芸嬋訪談，2009）。這是導演對改編後的電影版本最不滿意的地方，即是創作者面臨創意與資金最大的妥協之處。原著劇本對於愛情是一個開放的結局，這兩對情侶結果如何我們並不可知，黏菌的大爆發除了是導演過去生物研究的經驗之外，在原著劇本中扮演生活轉換的中介，女性當自強的收尾處理。改編後的電影劇本，則考量市場原則，讓兩對情侶終成眷屬的封閉處理。

　　但本個案的協商過程創作者並非是全然退讓的，本片黏菌的存留是創作者與資方經過一番討論的結果，誠如前述，黏菌是導演原初創作發想中的劇情重要轉折點，但資方一度擔心黏菌是很

噁心的生物，曾要求刪除相關情節，後經協調後仍將其保留，惟在製作上要求將黏菌作可愛一點。

陸、結語

> 拍《基因》是我終於知道類型片的門檻在哪裡，就是今天如果我要挑戰一個都會愛情喜劇，我第一個要考慮的就是文化、生活的價值觀，這個東西美國人可以跨國遊走，但台灣人真的很難。再來，它對於很多公式的要求，……劇本你就是要符合到那個類型的每一節每一節的功能是甚麼，……你每一個功能都要達到目的……。再來就是對演員的要求，……因為它需要的是明星光環的，如果你要去挑戰一個類型片，你就會面臨到這些非常好萊塢的問題。
> （李芸嬋訪談，2009）

2005至2010年台灣電影從體質本身，已露出轉向商業經營模式的氣氛，這反應著產業共同願望，沒有產業規模而只有人才、技術的條件下，台灣電影產業僅能不斷在底層運作，無法擴大發展，同時電影產業已意識到必須通過跨國跨區域的合作才能提升製片品質及活絡市場行銷通路。然而本個案的研究卻也反映出在追求跨國合作時我們所面臨的困境，並非一窩蜂的追求，本案反映了台灣製片人員普遍對政策法規及合約操作知識的欠缺，同時也真實的體現台灣電影產業在轉型過程藝術與經濟之間的矛盾性。儘管傳統的手工業「自產自銷」的型式不符合時代要求，建

構一從高概念出發，製作、發行與映演意念互相扣聯的產業鏈為當前產業復甦的契機，使台灣原本不受重視的製片與發行，開始在電影製片和企劃環節上扮演更積極甚至主導性角色。而創作者在此產業結構變化下，已調整拍片內容的類型化，並自發性追求電影精緻品質，關注觀眾反應。這是一種從「作者電影」至「觀眾電影」的結構轉變，台灣電影產製已更趨向大眾化與文化創意產品的要求。

參考書目

王建宇（2008年2月12日）。〈台灣企業家跨足電影業蔚
　　為新風潮〉。《中華民國96年電影年鑑》。上網日
　　期：2008年9月13日，取自　http://tc.gio.gov.tw/ct.asp？
　　xItem=56140&ctNode=343

李天鐸、劉現成（2009）。《電影製片人與創意管理》。台北：
　　行政院新聞局。

李芸嬋（2009年12月3日）。導演訪談紀錄（錄音資料）。台北
　　內湖。

李芸嬋導演部落格：電影也是手做。上網日期：2009年12月30
　　日，取自http://www.wretch.cc/blog/robin6151/9987298

李芸嬋（2003）。《基因決定我愛你》原著劇本。行政院新聞局。

李亞梅譯（1999）。《好萊塢類型電影—公式、電影製片與片
　　場制度》。台北：遠流。（原書Schatz, T. [1981]. *Hollywood
　　genres: Formulas, filmmaking, and the studio system.* McGraw-
　　Hill.）

李達義（2000）。《好萊塢、電影、夢工場》。台北：揚智

吳佳倫（2007）。《電影O行銷》。台北：書林。

郭東益（2004）。〈以製片角度談電影產製:從好萊塢製片人與美國
　　商業電影談起〉，《傳播與管理》，第四卷第一期：87-111。

郭宣韠（2003年1月15日）。《出版與文化產業：出版產業的文
　　化特性與產業定位》。上網日期：2010年3月30日，取自
　　http://www.nhu.edu.tw/~society/e-j/28/28-28.htm

黃茂昌（2002）。〈電影發行的基本概念與步驟〉，《台灣電影網》。上網日期：2009年11月30日，取自 http://movie.cca.gov.tw/files/13-1000-502.php

黃匀祺（2009）。〈從發展理論檢視全球化下台灣電影產業趨勢〉，「世新大學傳播研究所97學年度學生學術論文研討會」，台北。

馮建三（2002）。〈反支配：南韓對抗好萊塢壟斷的個案研究，1958-2001〉，《台灣社會研究季刊》，47：1-32。

馮建三譯（2003）。《全球好萊塢》。台北：巨流。（原書Miller, T., Govil, N., McMurria, J. & Maxwell, R. [2001]. *Global hollywood*. British Film Institute.）

馮建三、程宗明譯（2005）。《傳播政治經濟學》。台北：五南。（原書Mosco, V. [1996]. *The political economy of communication: Rethinking and renewal*. London: Sage.）

葉育萍（製片）、李芸嬋（導演）（2007）。基因決定我愛你【影片】。山水國際娛樂。

齊隆壬（2009）。〈2005~2008台灣電影與新新導演顯像〉，《電影藝術》，326：62-67。

董育麟整理（2007年12月26日）。〈2007影視創投會論壇——跨國製片合作的難與易〉，《台灣電影網》。上網日期：2009年4月30日，取自http://www.taiwancinema.com/ct.asp?xItem=56020&ctNode=61

賴宥霖（2009年7月4日）。〈跨國電影合作國片，展現新勢力〉，《台灣醒報》。上網時間：2010年3月30日，取自

http://www.awakeningtw.com/awakening/news_center/show. php？itemid=6583

盧非易（2006）。《台灣電影1949~1994：政治、經濟、美學》。台北：遠流。

魏玓譯（1999）。《超越大螢幕─資訊時代的好萊塢》。台北：遠流。（原書Wasko, J.（1994）. *Hollywood in information age.* Austin: University of Texas Press.）

魏玓（2004）。〈從在地走向全球：台灣電影全球化歷程與類型初探〉，《台灣社會研究季刊》，56：65-92。

魏玓（2005年12月4日）。〈是出口還是深淵？──台灣電影跨國合製的困局與轉機〉，《中華民國94年電影年鑑》。上網日期：2008年9月13日，取自http://www.taiwancinema. com/ct.asp？xItem=52452&ctNode=332

Davis, D. W.（2009）。楊皓鈞記錄整理，〈專題演講Ⅲ：高概念／亞洲大片：跨文化的比較研究〉，《電影研究的新啟蒙「2009華語暨東亞電影國際研討會」紀要》，放映周報。上網日期：2010年3月30日，取自http://www.funscreen.com. tw/head.asp?H_No=277&period=237

Hesmondhalgh, D.（2002）. *The culture industries.* London: Sage

Ryan, B.（1992）. *Making capital from culture.* Thousand Oaks: Pine Forge Press.

Ryall, T.（2000）. Genre and Hollywood. In J. Hill and P. C. Gibson（Eds.）, *American cinema and Hollywood: Critical approaches.* New York: Oxford.

Wyatt, R. B.（1998）. Digital cinema today. From http://tech-head. com/cinema.htm

Wyatt, J.（1994）. *High concept: Movie and marketing in Holly-wood.* Austin: University of Texas Press.

陳映蓉鏡頭下的喜劇符碼
——性別、kuso、反社會快感

陳明珠

壹、前言

　　女性導演中不乏有執導兩性關係、同志情誼、都會女性、女性成長經驗、女性意識等的影片，其中有悲劇、有喜劇，然台灣女性導演中主要劇情長片皆以男性為主、同時全片都以喜劇敘事的，似乎僅有陳映蓉一位。陳映蓉的喜劇並非僅是傳統戲劇中所謂的喜劇收場（happy ending），更多是以怪異反常的表演與對白來鋪陳故事，同時運用鏡頭語言來營造諧趣的氛圍，其拍攝與說故事的形式風格在新銳女導演中獨樹一格，台灣電影網即稱陳映蓉執導的影片具有「活潑的電影語言、快剪技巧、獨特的喜感，令國片煥然一新」。[1]本文試圖以陳映蓉在近十年中主要的二部劇情長片為分析文本，來看其影音符號的運用與運鏡的手法如何產製陳映蓉式的幽默，這位本土的女導演如何透過她的電影語言來建構其獨特、個人式的喜劇符碼。

[1] 參考台灣電影網，取自http://www.taiwancinema.com/ct.asp?xItem=12562&ctNode=39。

談到喜劇，許多學者即提到喜劇比悲劇更難下定義，喜劇中的各種形式如怪誕的、荒唐的、揶揄的、鬧劇的亦難以分辨清楚。Merchant（1972）認為，喜劇的各種不同類型，如怪誕的、可笑的、嘲諷的、荒謬的、甚至是機智的俏皮話或文雅的憐憫之笑，都是喜劇藝術的一部份，同時也是喜劇幽默本質的各個刻面（高天安譯，1981：113）。Suber（2006）在《電影的魔力》（The power of film）一書中談論到「喜劇」一詞時也表示：

> 由於影評人至今仍然缺乏可以評斷喜劇作品的參考標準，反而讓喜劇得以肆無忌憚地亂搞。悲劇片倘若脫離原理，會很難被接受，但這對喜劇片卻完全不成問題，因為它根本沒有原理可言。（游宜樺譯，2009：129）

似乎喜劇的模式容易脫離各種形式規則，「得以肆無忌憚地亂搞」，沒有標準。換言之，喜劇之所以為喜劇，意表具有各種創新的可能性，不拘泥於固定的法則、原理，喜劇得以有天馬行空的創作空間。喜劇的內涵可以是荒謬可笑的，亦可以是揶揄時事、嘲諷社會的；它可以採用怪誕的表演，亦可以有鬧劇的形式，其目的主要是要博君一笑。而陳映蓉導演在一段專訪中即表示，她的電影從來都不寫實，在她的觀察中，人生的一切事物都是有趣好笑的，她喜歡將生活細節喜劇化，使觀眾跟著她的詮釋一同嬉笑，「好玩」就是她的拍片標準。[2]因此，「好玩」的風格使得陳映蓉被新聞媒體封為無厘頭電影導演「周星馳的接班人」。[3]

[2] 參考網路專文：《女力》導演陳映蓉專訪，
 取自http://www.funscreen.com.tw/head.asp?H_No=179&period=142。
[3] 王雅蘭（2006年4月6日）。〈國士無雙網路一片叫好聲〉，《民生報》。取自

具有「女周星馳」之稱的陳映蓉導演在台灣新銳女導演的發跡中有其獨特性。她的電影以喜劇呈現，多以男性角色為故事主角，本文試圖揭露陳映蓉鏡頭下的喜劇符碼，為要分析一位女性導演的電影語言，其能指（signifier）與所指（signified）的關係，本文以陳映蓉執導的二部喜劇長片為主要分析文本，分別是2004年的《十七歲的天空》（Formula 17）、與2006年陳映蓉親自編導的《國士無雙》（Catch）。從文本運作的符號來看，作為一個女導演，所執導的電影卻是以男性角色為主題的故事，究竟她如何詮釋男性角色？她如何再現另一種性別？說著甚麼樣的故事？又是如何敘事的？研究女性電影（women's cinema）的學者Johnston（1973）曾提到，女性電影可以藉由商業娛樂電影的手法來傳達其政治意涵，亦即去神化（demystify）性別的意識型態。女性主義學者de Lauretis（1985：154）在論辯女性電影時，亦提出了二項重要的思考觀點，亦即政治（politics）與語言（language）。她指出，多年來好萊塢電影早已成為物化女性的再現工具，而女性電影當思考如何透過主流性別意識型態的電影語言傳達出女性的主體論述。簡言之，電影被視為是一種社會實踐（social practice）的機器（Turner，2006），女性導演如何透過電影語言的符號「能指」來達成其政治「所指」之目的是值得關注的問題。陳映蓉以商業娛樂喜劇的手法來執導她的電影，這位女導演說了甚麼故事？性別在她的敘事中是如何再現的？何以她的電影被報章雜誌稱為kuso

http://tw.myblog.yahoo.com/jw！UrLAK1.YEQ5Kwyz_jHN21ESf/article?mid=44。

的電影？[4]在喜劇笑鬧之餘，導演如何以kuso的表演方式與鏡頭語言來傳達她對社會的觀察？再者，影片中女導演的主體思維為何？這些問題都是本研究的原初發想，期盼透過文本分析，更深入看見陳映蓉這位青年女導演如何運作她獨特的喜劇符碼。

貳、陳映蓉的喜劇長片[5]

陳映蓉在大學剛畢業之際，即以23歲的青年女導演被挖掘，執導《十七歲的天空》，本片當時以四支拷貝在台北上映，第一週即有超過三百萬的票房紀錄，獲2004年國片票房的冠軍。《十七歲的天空》是一部男同性戀的浪漫愛情喜劇，劇本的發想乃是基於商業考量，由監製群（李耀華、葉育萍）最初討論可行的商業模式，請來傅睿邨編劇，在劇本確定後，最末才挖掘新人找到陳映蓉擔任此片導演。製片李耀華談到《十七歲的天空》的製作全然是商業機制的思維，二位年輕的女製片作了各電影類型的分析後，根據成本預算與票房評估，決定拍一部男同志的喜劇，李耀華在本研究專訪中說明：

> 因為同志片在當時……都有一個不錯的票房數字，你不管買到多爛的片都可以做到那個票房，所以就決定要拍這個題材。那喜劇是因為過去同志片都很慘，不是家裡不接受，就是有人要得病死了，都沒有甚麼好下場，但事實也

[4] 陳映蓉被稱為以kuso手法拍電影的女導演，參考網路〈她的故事：陳映蓉女力〉一文，取自http://4bluestones.biz/mtblog/2007/11/post-98.html。

[5] 陳映蓉另有一部三十分鐘喜劇短片〈女力〉，是與另外二位新銳導演朱詩倩、夏紹虞合作完成的三段式故事，片名為《她。Just Do It》，於2007年發行。

不是這樣，第一是現實不盡然是這樣，第二是同志社區其實蠻廣的，他們應該也期待擁有屬於自己的愛情故事，完美的愛情故事，所以我們就決定一個同志，一個喜劇，確認了這兩個走向。[6]

在商業的評估下，同志喜劇電影《十七歲的天空》於是誕生。

　　本片描述十七歲的周天財（小天，楊祐寧飾）離家來到大都會台北尋找夢中情人的故事。影片一開場即透過水中攝影拍攝，主角小天（穿著深色四角褲）躍進藍藍的水中（全身景），游向鏡頭，切（take）小天從畫面左邊游向畫面中央，而另一男子進入畫面由右邊游向小天，抓住小天的右手，二人背對鏡頭，再切入小天轉身看（胸上景），切入二人在水中親吻、兩鬢廝磨的三、四個特寫鏡頭，接著小天睜開眼睛（特寫）從睡夢中驚醒。水中的畫面意表小天的夢境，短短三十秒即說明了本片的主題——男男戀情。全片主要鋪陳小天與白鐵男（Richard，周群達飾）相遇、初識、交往、誤會、冰釋、和解的過程，與一般浪漫喜劇的敘事結構相似，不同的是此片乃是俊男與帥哥的組合。片中所描繪的男同戀情與其說是傳統概念中男同性戀的0與1的邂逅，不如說更像是「腐女」[7]族的最愛——帥哥俊男戀。全片僅有男性演員，不見有任何女性演出，鏡頭中所處的環境僅有男同性戀者的呼朋引伴，排除了家

[6] 參考李耀華製片與研究者的對話錄，2010年3月4日，台北Filmagic Pictures「販賣機電影」工作室。

[7] 「腐女」一詞源自日語，泛指對男男愛（boys' love）作品有特殊喜好的女性，特別是動漫、遊戲等作品。「腐」原有無可救藥之意，是腐女自嘲的詞彙，也是外界對此次文化之貶抑用語。

庭、工作、社會等可能的異性戀範疇，充份地構築了一個男同性戀者的烏托邦社會。

　　另一部陳映蓉的劇情長片《國士無雙》雖票房沒有《十七歲的天空》的亮眼，但仍是2006年國片票房的第三名[8]。此片為陳映蓉親自編劇導演，一般認為是她個人作品中重要的代表作。《國士無雙》可以說是一部諷刺打擊犯罪的喜劇。片頭以刑警局歐陽雄局長（李光燾飾；胸上景，面對鏡頭說話）在記者會上聲明「打擊詐騙犯罪宣言」為開場，接著則是幾位重要的角色一一登場：先是主角吳樂極（楊祐寧飾）出場，身穿背心內褲在浴室照著鏡子刮鬍子（特寫）；接著刑警5269（李振冬飾）在公寓大樓某樓層的走廊（穿著白襯衫、黑西裝褲，斜肩背著手槍，左側身腰上景），手肘倚著走廊上的欄杆；切入女主播張知其（葉羿君飾）播報詐騙犯罪新聞的畫面（胸上景）；再切入詐騙份子安守信（金勤飾）的畫面（著米色全套西裝、褲，膝上景），手握著手機正打著詐騙電話（切胸上景）。一分多鐘介紹多位角色出場，開場即說明了本片角色眾多、故事鋪陳較為複雜。片頭字幕以動漫式的模式進行，以多個詼諧黑白反差的人頭特寫與字幕相間，預表片中諧趣的人物眾多，畫面轉為剪影人身逃竄與警車追逐在大樓之間的動畫場面，接著剪影的嫌犯成了傀儡，沿線拉出了幕後操縱魁儡的主謀之手。此段配樂採用輕快俏皮的喇叭配合鼓聲，為全片的喜劇形式定調。整部影片在一連串循線調查的辦案過程中，抽絲剝繭，最後揭底，然三十億鉅款已被盜領一空，

[8] 2006年國片票房紀錄，第一名為《詭絲》票房超過二千萬，其次為《盛夏光年》。
　參考TPBO電影網http://tpbo.wretch.cc/。

主嫌早已逃之夭夭。行徑搞怪、看似傻傻瘋癲的主角吳樂極竟是整起詐騙案掌控全局的幕後主謀，無論是警方、或媒體、亦或是詐騙集團全被他一人耍得團團轉。

　　片名「國士無雙」取自日本麻將牌局中，十三支雜牌沒有對子，稱為十三么的胡牌形式。導演陳映蓉解釋，由於《國士無雙》一片角色眾多，有如一個大雜燴，故事中結合了一群不入流的人物來進行一場大騙局，愚人蠢事接二連三，然最終卻成功地完成了此樁大型的詐騙犯罪，故取其「國士無雙」之意作為片名，意謂一群糊塗小兵亦可立大功。[9]

　　本文將分析上述二部劇情長片，來看陳映蓉的喜劇中性別是如何再現？女導演是如何透過鏡頭建構她的喜劇能指，以使觀者覺得幽默，而達到共鳴？同時又如何透過鏡頭與敘事來表述女導演的主體論述？

叁、性別反諷的展演（performative）

　　過往同性戀電影多半描繪壓迫、阻力、甚或隱密、陰鬱的劇情，或表述個人內心情感的掙扎，或強調與主流傳統文化的抗爭，然《十七歲的天空》將主流意識型態中異性戀的情境倒轉，將青春陽光浪漫的情節轉化為同性戀的劇情，當然角色也將刻板印象中的兩性社會轉換為男男社群。Bergson在分析喜劇情境（comic situation）的特質時提到：如果我們將情境倒轉，並將

[9] 參考陳映蓉導演與研究者的訪談錄，同註6。

人物之角色顛倒，則喜劇的場面即出現，產生喜劇情境的主要關鍵在於角色的顛倒與其情境的轉化（轉引自Merchant，1972／高天安譯，1981：13-14）。陳映蓉的電影經常混淆角色性別與傳統陽剛／陰柔的對立特質，顛倒性別二元分立的配置，在她的電影中不乏有體格強健的男性，卻不盡然與所謂「男性氣概」（masculinity）的特質全然結合，女性角色的演出也並不柔弱。如《十七歲的天空》中有一群體格健美的男同其言行舉止卻是娘娘腔的陰柔特質，而《國士無雙》中同樣有陽剛與陰柔二元特質的轉換，英勇的男刑警5269是個愛哭男，而性感女警官劉星（天心飾）卻是剛毅、嚴肅、不苟言笑的角色。這些角色透過身體的展演，顛倒主流的性別屬性，違背了傳統二元性別的思維，不僅引發了笑果，在性別揶揄的笑聲背後，更對主流二元對立的性別意識帶來了反思。

雖說陳映蓉的電影主要都為男性角色，然或許是因為喜劇的形式，這些人物中更多是男性扮「丑」的角色。主角小天在第一次與網友見面時，在咖啡廳裡手扶著吸管，邊喝飲料、邊說話，表情靦腆嬌羞；小天的好友小宇（金勤飾）在男同志酒吧（gay bar）工作，與男友說話嬌嗔，表情、言行舉止皆娘娘腔；小宇的好友CC（季宏全飾）不僅動作陰柔，穿戴裝扮更是誇張，一場在酒吧舞池的畫面，CC頭上包著藍色布巾，左邊金髮垂肩，臉上畫有藍色金粉眼影、亮唇彩，右耳戴著金色大耳環，右手無名指戴大戒指、左手則有銀手鍊，身穿無袖金紫色貼身短衣、深色喇叭長褲；另一位好友是健身教練萬花筒Alan（楊竣閔飾），具有肌肉健壯的體格，卻有狐媚的表情與陰柔的手勢。這些陰柔男的身體展演，遠在傳統所謂的陽剛「男性氣概」之外，Clat-

terbaugh（1997）即提到許多研究同志的學者們批評：過去主張男性氣概是透過與女性對立來塑造雄壯威武的男性形象之說，完全無法解釋「男同志的男子氣概」（劉建台、林宗德譯，2003：252）。事實上，主流「男性氣概」的桎梏更是同性戀與異性戀之間重要的分野藩籬，如果我們將男同志的男性氣概納入主流男子氣概的範疇，即打破了男子氣概全然與陽剛特質的連結。Carrigan、Connell和Lee（1987：176）亦強調：

> 我們若想建構男子氣概的歷史觀，同性戀式的男子氣概之歷史提供了最有價值的起點……同性戀的歷史迫使我們思考，男子氣概並不是具有自身歷史的單一物件，而是在社會結構（性權力的關係結構）演化的歷史中，持續地被建構著的。（轉引自Clatterbaugh，1997／劉建台、林宗德譯，2003：254）

換言之，父權結構賦予陰柔男一種次文化，這種次文化建構來壓迫陰柔男，也同樣壓迫女性，特別是結合了對女性的陰柔模仿，並嘲諷所謂娘娘腔的特質（Dansky， Knoebel， & Pitchford，1977：117-118）。陰柔男的身分與女性同樣遭遇到在主流性別意識下次等的經驗，二者同樣在性意識上遭受壓迫。Clatterbaugh（1997）亦說到，接受男性的陰柔特質有其政治意涵，意謂陰柔男絕非在模仿女性（劉建台、林宗德譯，2003：259）。正如Butler（1990）為「性別戲仿」（gender parody）所提出的辯護：「並不是假定有一個這些戲仿的身分所模仿的真品存在。事實上，這裡所戲仿的就是真品」（宋素鳳，2009：180）。《十七歲的天空》中的陰柔男雖以誇張丑化的身體展演博君一

笑，然而在嘲笑之餘，導演讓這群陰柔男成為主角最有情有義的幫手，解開二位主角的誤會，最終和好收場。

陳映蓉的二部長片都直擊地挑戰傳統觀念中的「男性氣概」。同樣在《國士無雙》片中亦有陽剛和陰柔跨界的角色描寫，身手矯健的陽剛男刑警5269在每每抓賊緝凶的打鬥場面之後必有哭泣的演出。開場四分多鐘後對這個角色的出場介紹即是一場動作戲，當英勇的警察抓到嫌犯後，用拳頭打著罪犯，哭著說：「跑甚麼跑，是你逼我的」（5:52）；第二場釣蝦場的打鬥場面亦同，在奮勇退敵之後，5269舉槍說：「通通不許動」，接著哭著說：「我最討厭暴力了」（59:12）。女警官劉星雖亦有身手敏捷、動作俐落的打鬥場面，言行卻是強悍、不甘示弱。在分析動作片中男性與女性英雄形象的差異，Tasker（1993：272）指出：男性的形象必須要透過強調男性的行動（activity）來補償他英雄身體的性別展現（sexual presentation），而女性的形象則似乎需要藉由強調她的性意識（sexuality）來補償她女英雄的外在形象，此處的性意識指的是傳統的女性特質。確實，女英雄通常具有英勇強悍、有膽識的特質，為與男英雄區別，性別差異成為塑造角色重要的依據。同理，在《國士無雙》中女警官的第一場戲（11:50），即是穿著清涼，坦胸露背，展現了女性曼妙的身材，首先強調了「她」的女性特質。然而女導演的鏡頭並沒有特別強調女性的身體部位，並不像Mulvey（1989）所非議的：好萊塢的電影總是將女性擺弄為被觀看凝視的客體。《國士無雙》的三位女性角色，都具有機智的象徵：女警官劉星不斷分析、推理案情，女主播張知其追蹤新聞真相、挑戰公權力，詐

騙集團中的小敏（林孟瑾飾）更是百變女郎，隨案情需要易裝變聲。陳映蓉的鏡頭前，女性並不被強調身體部位；然而在《十七歲的天空》中，健身房裡個個壯碩矯健的男性體態，畫面即有男性陰部、臀部、胸部的特寫，雖是主角小天在健身房工作時他的觀點鏡頭，然也是導演要觀眾們看見的鏡頭，片中二位男主角亦有裸露身材的畫面，不同於女性主義者所指責的影像中女性物化的議題，男性軀體也成了觀影中被凝視的對象，只不過在喜劇的形式中，男性健美的身體對應於小天的視角，仍強化了男性與雄壯威武的連結。

不同於陰柔男的扮丑，《國士無雙》亦有男性扮「丑」的角色，在詐騙集團所設立的荷里活模特兒經紀公司裡，經理安守信是個十分潔癖的男人，前來應徵工作的盡是一些其貌不揚的丑角，全都是男性──光遠（陳奧良飾）、打鬼（黃泰安飾）、拉B（阿KEN飾）、關世英（葛希健二飾）。如果說周星馳是擅於將女性扮丑的男導演，那麼陳映蓉或可說是擅於將男性扮丑的女導演。丑角經常是喜劇中重要的推手，丑人糗事成為電影敘事中被嘻笑揶揄的對象，陳映蓉的電影雖都是男性角色，然我們可以說這位女導演是在表述男性的幽默嗎？還是其實是編導的幽默，一位女導演的幽默？亦或是一位女編劇觀點下的男性幽默、一位女導鏡頭下對男性幽默的詮釋？或者我們能說這無關乎性別，只是喜劇式的幽默？陳映蓉在本研究專訪中說：

> 其實我不知道幽默有分男性跟女性，好像被定義是男性就是比較男性，我不知道所謂的女性幽默是甚麼？是比較沒有說到化妝品跟高跟鞋嗎？是比較沒有愛情，不受愛情牽

制？是比較不粉紅嗎？……可能是男生的世界感覺比較容易理解，我覺得我還蠻容易理解男生好笑的點……這不是生理性別，女生跟女生在一起也會有一種幽默，……可能是看到很多男演員就覺得是男性的幽默，我其實是覺得沒有甚麼性別可言。[10]

當陳映蓉的電影被指稱為一種男性的幽默時，導演本身並不以為然，更提出了去性別（desexualization）之說，在言談之中，她似乎試圖破除幽默被兩性化的思維，認為幽默無關乎性別。然透過文本，我們仍然明顯地看見陳映蓉式的幽默似乎無法逃離性別的議題，正如在《十七歲的天空》中導演透過互稱為「姊妹們」的陰柔男在失戀時所說的氣話：「男人都是個屁」（43:15、44:50），雖透過陰柔男道出了男人的不是，但或許更是暗喻了女性的心聲。

肆、Kuso的鏡頭語言與表演

陳映蓉的電影被稱為是kuso電影。kuso一詞源自於一日本電玩遊戲的名稱kuso game，後在華人文化中意表惡搞、無厘頭、超越常理、脫軌演出、令人摸不著頭緒等的創意風格。網路亦有人將kuso風格的電影作品定義為：「『敢亂』，但是『亂』中不但讓人發噱，狂笑之餘，好像還能碰觸到一些微言大義，但也只是稍事停留，就繼續狂亂，不在主題中沈淪陷溺」，[11]故被稱

[10] 參考陳映蓉導演的專訪，同上註。

[11] 參考網路〈她的故事：陳映蓉女力〉一文，
取自http://4bluestones.biz/mtblog/2007/11/post-98.html。

為kuso電影必有其怪異、與創意之處，它或許在表演、對白、敘事、鏡頭上搞怪、笑鬧、莫名其妙、亂七八糟，但從中或有其所指。

陳映蓉的鏡頭有她獨到的風格，比如在《十七歲的天空》中導演經常讓演員直接面對鏡頭說話，如小天向小宇敘述見網友的過程，導演運用快剪，一下是小天在咖啡廳與網友會面的情境，一下是小宇聽著小天的陳述所對應的表情與對白，二者對應快剪八個鏡頭，但畫面均是演員的頭部特寫，同時角色都是面對鏡頭說話。又如當好友們知道小天對白鐵男有好感時對小天的輪番勸說，同樣是快剪八個鏡頭，好友CC、Alan、小宇一一上陣對著鏡頭說話，最後每人舉牌畫「X」表不同意，全是特寫鏡頭。此外，多處在二人對話鏡頭上，導演不採用正反過肩鏡頭，卻讓演員在鏡頭前一前一後，二人均面對鏡頭在對話。影片一直到四十五分鐘後，故事進行到小天開始與白鐵男交往時，二人的對話鏡頭才有了角色面對面的對話，採用正反對切的過肩鏡頭。導演另外還喜歡讓演員一字排開（全景），一個個或站或坐面對鏡頭表演，特別是丑角聚集在同一畫面時，如CC、Alan、小宇、小天（從右到左）在游泳池旁的全景（17:36），各個以誇張的方式面對鏡頭表演、說話；又如《國士無雙》中詐騙集團在平面攝影棚內選角，為要選出一位冒牌的名流企業家，導演讓安守信、拉B、打鬼、關世英一字排開（膝上景，42:11），面對鏡頭說話、作誇張表情。《國士無雙》中亦有演員面對鏡頭說話的特寫鏡頭，如整部片的第一個鏡頭刑警局長的打擊犯罪宣言、又如主播張知其的報導鏡頭等。

導演似乎刻意安排演員面對著鏡頭說話，這種讓戲中角色直接對著鏡頭說話的畫面，有如與觀眾面對面，直接地與電影觀眾說話，觀眾彷彿成為影片中的受話者。觀影中，觀眾成為受邀參與的對象，不再是電影院裡黑暗隱匿空間中的偷窺者，透過鏡頭觀者似乎被拉進了影像中，演員也似乎預設了觀者的存在、似乎看著觀者、對著觀者說話，觀者從隱匿的第三者身分儼然成為影片中隱現的受話對象，成為導演所欲求的對象——亦即欲求對話的對象，導演透過鏡頭直接地與觀者分享她的幽默，同時演員面對鏡頭說話也成為導演奇異的鏡頭語言。在精神分析上，觀者在隱匿的觀影情境上，透過投射、移情的作用使自身融入劇情而達到「鏡像階段」[12]（mirror phase）的認同機制（Metz，1982），觀者在心理上認同角色、與角色結合；然而，面對鏡頭的畫面卻使得觀者從隱匿成為現身的情境，觀者在明處則難以將自身融入影片敘事中，隱匿觀影時回復到鏡像階段中的認同機制亦較難產生，反倒是透過這樣的鏡頭，導演要觀者有一個高度去看影片、而非融入劇情。換言之，陳映蓉的電影透過演員面對鏡頭說話，要觀眾看戲，而非要觀眾融入劇情。

　　此外，在《十七歲的天空》中穿插著三場說故事的場景，前後二場有關白鐵男的故事（另一場故事是小宇與外籍男友相識的經過），敘事者也都是面對著鏡頭說故事的，就像是說給觀

[12] 「鏡像階段」理論是由結構主義精神分析學者Lacan提出，認為是孩童主體形成的重要階段，孩童從想像自己鏡中的影像為真實的事物開始，接著發現鏡中僅僅是個影像，而非真實實體，最後才理解鏡中的影像就是自己的影像。Metz藉此想像認同（imaginary identification）的機制來說明看電影時觀者認同角色的過程。

者聽的。尤其是第一場故事有關謠傳白鐵男花心的由來（25:48-28:18），燈光採用劇場式的聚光燈，演員在黑幕中表演，只有聚光燈打在身上，敘事者CC面對鏡頭說話，故事中的人物也多以定格方式表演，只是運用鏡頭的運動如arc、pan等的運鏡來配合故事的旁白。整段故事不但不寫實，演員有如動漫式的演出，故事透過鏡頭預表著是個傳言、並非真實。

陳映蓉的電影除了怪異獨特的鏡頭，kuso的表演與對白更是處處可見。比如《國士無雙》的主角吳樂極即是怪異kuso的角色，他有特定撥頭髮的動作，即便他搖身一變成為冒牌名流吳懷一時，頭髮雖已剪短，沒有劉海，他仍然在前額作撥頭髮的動作，同時導演還採用慢動作的特寫鏡頭。吳樂極的言行也十分搞怪，如看見心儀的主播張知其，二人在等紅綠燈時，吳樂極的第一句對白是：「怎麼這麼……久87654……」（2:47），有如傻瓜造句法；在張知其過馬路與計程車司機發生糾紛時，吳樂極為英雄救美，對正在謾罵的司機卻給予親密的擁抱、並輕拍司機的臉，請他開車（27:19），後來招來司機從背後毒打倒地，此時畫面演員定位不動（全景），左邊是司機、右邊是張知其，中間則是吳樂極全身倒地，三位演員雖如同定格，卻有一個幼童穿著學步鞋，發出咕啾咕啾的鞋聲，從畫面左邊一步步走到右邊（27:37）。幼童穿著學步鞋走過的畫面還出現在警匪打鬥的場面，在二方人馬對峙、即將開打的鏡頭中，演員定位不動，幼童穿著學步鞋從對峙的中線走過（56:45），所有的演員也定睛在幼童身上，等幼童走過後即開打。這一類kuso的畫面在陳映蓉的電影中層出不窮，每一位演員突如其來的kuso上身（如刑警5269在緝凶舉槍時，突然說槍支沒有退

冰；詐騙集團小敏在電話旁做出從小到老各個年齡層女性被綁架的哭聲；吳樂極經常出現的無厘頭對白等等），或遭遇怪異kuso的人事物（如白鐵男患有「親密恐懼症」就醫，心理醫師要他對著鏡子親吻、甚或抱著一個假人回家治療等等），這些鏡頭畫面不勝枚舉，成為搞笑的橋段，同時也再現了女導演的喜劇性格。

伍、反社會的敘事快感
(The pleasure of anti-social narratives)

　　喜劇不單單是笑鬧而已，它經常是透過超出社會文化規約、非常理、非邏輯的、似無政府的、貶抑威權的、嘲弄反諷的方式來作為笑哏的依據。正如Littlewood 和Pickering（1998：292-293）所言，幽默具有多元形式（multiform），它沒有普遍一般性的本質特色（no universally essential feature），許多幽默確實來自於與社會控制或社會關係的權力結構相對立，幽默也再現了體制以外的例外思維，它打破一切理所當然的一貫思考。喜劇似乎提供了作為愚蠢的許可（a licence to be silly），然而它同時也是反嚴肅（anti-serious）規約的許可。Burns（1998：150）亦指出，玩笑幽默經常透過例外（exclusion）、諧仿（parody）來刺探、並挑戰社會規範的底線。同樣地，Suber（2006）也提到，喜劇片強調感覺的重要性，凸顯流暢性與非傳統性，即使是打破社會與其他的規範以製造出不和諧的東西，也沒有關係（游宜樺譯，2009：130）。陳映蓉的喜劇電影中運用了許多打破社會規範、超越習以為常的慣習文化、與反傳統思維的手法來堆砌她的

喜劇笑果。比如在《十七歲的天空》中締造一個去邊緣化的男同烏托邦，在《國士無雙》中諧仿詐騙集團的騙人手法、揶揄台灣整人綜藝節目的荒謬、嘲諷台灣媒體非真相的一窩蜂報導、調侃警察的辦案無能、同時反諷貪官污吏的敗壞等。這些幽默鬆動了社會文化的規約與制式的思考，而得以引起觀者的共鳴。

　　《十七歲的天空》所描述的男同性戀主題即是反傳統、非主流的議題，然陳映蓉所營造的男同世界（gay world）卻是一反過往同志影片的陰鬱氛圍，編造一男男戀的浪漫愛情喜劇，片中台北市儼然成為一個男同志的理想國，有如一個同志有善的社會（gay friendly society），使得男同志戀情可以一無反顧地攤在陽光下。許多取景均選用台北重要的地標，同時所到之處都有男同志的足跡，如小天到台北的第一個鏡頭即是熱鬧的西門町，從捷運西門站出場，抬頭仰望西門町各家商家的看板，是他與同志網友會面之處（3:20）；又如白鐵男每次心理諮商後返途的街頭場景，則是中正紀念堂外圍的白牆藍瓦，在第二次諮商後他抱著一個假人返途，在十字路口等紅綠燈處遇到小天，二人中間另站有路人甲為兩人傳話，而路人甲竟也是位男同志，正等候他的愛人同志開車來接他（41:15）。此外，台灣2003年第一次同志大遊行也拍攝入鏡（1:19:54），白鐵男在遊行人群中尋找小天的足跡，同志遊行的畫面亦增添了性別政治（gender politics）的意味。Denisoff即說（1998：91-92），非主流的性意識有如一種造反叛逆的思維，透過挑戰主流社會的模式，成為一種文化改造（cultural revision）的策略。《十七歲的天空》所締造的男同志烏托邦不僅衝擊主流社會的性意識思維，在喜劇模式的反社會快

感下，更挑起性別政治的反思。換言之，觀看這些背離傳統、離經叛道的故事，其快感即來自於反社會的敘事。

《國士無雙》一片亦同，片中從頭到尾警察都抓不到整起大騙局的主謀，雖然主謀就在他們中間，這樣的敘事嘲諷著警政制度的無能與對社會秩序的顛覆瓦解。英文片名為Catch，然究竟是誰抓住了誰？與其說是官兵抓強盜的追緝，不如說是詐騙主嫌抓住了刑警，連警察都落入了圈套。片中開場即由刑警局長歐陽雄宣布「打擊詐騙犯罪宣言」，然導演卻也安排局長為共犯，將機密公文的標案底價洩密，還提醒合作之詐騙份子：「千萬要保密，消息如果走漏，國家高層都要完蛋」（1:34:17），最終東窗事發，涉案局長也接受偵訊。貪官污吏被抓雖是大快人心，然重要主嫌卻捲款脫逃成為劇情幽默之處，整部影片有如一場鬧劇。警局的場景更是荒唐可笑，如警員與目擊證人金貴在辦公室繪製主嫌的肖像，因為畫了許久，二人卻在警局裡呼呼大睡（1:13:48）。此外，證人中亦有荒謬的角色，如二位刑警抓到了另一位證人六根（林美秀飾），原是男性，後來被黑道追殺被剪掉了命根子，打扮改為女性，易名為劉恨，導演也安排一位女演員來演這個角色，當刑警5269抓到他時，叫他「劉小姐，不對，六根兄」（1:23:23），稱謂使得他的性別混淆。這些喜劇橋段正如方平（2000：59）在評析莎士比亞的早期喜劇時所言：

> 荒唐透頂，帶有強烈的鬧劇色彩；然而在荒唐透頂的後面
> 自有著內在的社會意義，有它的合理性。……只知道憑著
> 不顧一切的熱情向封建戒規猛烈衝擊，在這瘋瘋癲癲裡豈
> 不隱隱體現著一種人文主義的精神……

Merchant（1972）亦有言：「從理性與靈智的出發點來看，喜劇之為一種文學形式實具有與悲劇一樣嚴肅、一樣凝重的人性觀照」（高天安譯，1981：8）。《國士無雙》雖是一部笑鬧劇，然透過嘲諷時局、詐騙亂象、與媒體現象，在荒唐諧趣的背後，不也隱含著對社會的關照。

「笑聲，是製造同理心最有威力的工具」（Suber，2006/游宜樺譯，2009：303）。觀看喜劇，在笑聲的背後，隱含著一種反諷的認同。喜劇有如對時局、情境、甚或社會文化的另一種詮釋，它總在規範以外，因此被冠上愚蠢荒謬之名，然卻也是規制以外的另一種權力再現。Young（1998：4）即提到：幽默之所以引起共鳴，除了觀眾了解說笑者的創意外，當觀眾會心一笑之時，也參與了認同說笑者反社會言論的對立思維，因此以笑回應了論說者的幽默。喜劇不僅僅是對某人事物開玩笑，它更是關乎行使權力（wielding power），並有關發現事物之弔詭悖論（paradox）、以及轉換視角觀點的經驗。所以，吾人或可說陳映蓉導演的喜劇，不僅僅是kuso笑鬧而已，反社會敘事對當局亂象提供了的另一種反思的視角，女導演的主體論述透過怪異鏡頭與誇張的表演，不僅引發了觀者快感的認同，更行使了反諷的權力。

陸、結語

本文分析了2000年以來台灣劇情片中重要的女導演之一陳映蓉的電影，不同於其他女導演多半關照女性議題，她的電影多以男性為主，並皆以喜劇呈現，其執導手法被稱為是kuso風

格，以笑鬧、無厘頭、令人摸不著頭緒的鏡頭、快剪來敘事劇情。本文分析她的二部劇情長片：《十七歲的天空》和《國士無雙》，前者描述男同志浪漫戀情，後者則是警方追緝詐騙集團犯案的經過。本文以一位女性導演的性別身分談起，探討其影片中的性別角色再現，二部長片的性別角色都直接地挑戰傳統概念中的「男性氣概」，而影片中有許多男性扮丑的角色，女性角色則較為機智聰明。其次是分析文本的鏡頭，在《十七歲的天空》中導演拍攝了許多演員直接面對鏡頭說話、或對話的鏡頭，另有劇場式的故事演出，這些鏡頭使得觀眾從隱匿的位置隱現出來，成為導演欲求對話的對象，此外，《國士無雙》人物眾多，處處可見kuso的表演與對白，由於編劇導演都是陳映蓉，透過演員誇張的演出與對話，足見陳映蓉的喜劇性格。本文最後論述喜劇的目的不僅僅是引發嬉笑嘲弄之意，其笑鬧的背後，更是隱含著反社會的快感，劇情之所以使觀者發笑，常常是故事情節在社會規範之外，故成為愚人蠢事，然而喜劇中的諧仿與例外，卻經常是對時局、社會文化反諷的另一種思維，女導演透過鏡頭能指，再現了關照社會文化的所指。

本文僅對陳映蓉導演的二部劇情長片作文本分析，並無對應於導演的其他作品，如短片〈女力〉，主角為女性，導演或有不同的表現手法。此外，導演在本研究訪談中提到，二部長片的觀眾群不同，喜好觀點不同，因而票房的結果在意料之外，這也是本文並未涉及的研究觀點，未來研究建議或可朝向觀眾研究，以作為商業電影創作的參考。

參考書目

方平、阮珅譯（2000）。《新莎士比亞全集第一卷早期喜劇》。
台北：貓頭鷹出版。

王雅蘭（2006年4月6日）。〈國士無雙網路一片叫好聲〉，《民
生報》。

宋素鳳譯（2009）。《性別麻煩——女性主義與身分的顛覆》。
上海：上海三聯書店。（原書：Butler, J. [1990]. *Gender
trouble: Feminism and the subversion of identity*. NY and Lon-
don: Routledge.）

李耀華、葉育萍（製片），陳映蓉（導演）（2006）。國士無雙
【電影】。（三和娛樂國際有限公司、山水國際娛樂股份
有限公司）

高天安譯（1981）。《論喜劇》。台北：黎明文化文化。（原書
Merchant, M. [1972]. *Comedy*. Routledge Kegan & Paul.）

黃江豐（製片），陳映蓉（導演）（2004）。十七歲的天空【電
影】。（三和娛樂國際有限公司）

游宜樺譯（2009）。《電影的魔力：Howard Suber 關鍵辭》。
台北：早安財經文化。（原書Suber, H. [2006]. *The power of
film*. Studio City: Michael Wiese Productions.）

劉建台、林宗德譯（2003）。《男性氣概的當代觀點》。台北：
女書文化。（原書Clatterbaugh, K. [1997]. *Contemporary per-
spectives on masculinity: Men, women, and politics in modern
society*. Boulder: Westview Press.）

Burns, C. L. （1998）. Parody and postmodern sex: Humor in Thomas Pynchon and Tama Janowitz. In S. Hengen （Ed.）, *Performing gender and comedy: Theories, texts and contexts* （pp. 149-166）. Amsterdam: Gordon and Breach Publishers.

Carrigan, T. & Connell, B. & Lee, J. （1987）. Toward a new sociology of masculinity. In H. Brod （Ed.）, *The making of masculinity* （pp. 63-100）. Boston: Allen & Unwin.

Dansky, S., Knoebel, J., & Pitchford, K. （1977）. The effeminist manifesto. In J. Snodgrass （Ed.）, *A book of readings for men against sexism* （pp. 116-120）. Albion: Times Change Press.

De Lauretis, T. （1985）. Aesthetic and feminist theory: Rethinking women's cinema. *New German Critique*, 34, 154-175.

Denisoff, D. （1998）. Camp, aestheticism, and cultural inclusiveness in Isherwood's Berlin stories. In S. Hengen （Ed.）, *Performing gender and comedy: Theories, texts and contexts* （pp. 81-94）. Amsterdam: Gordon and Breach Publishers.

Johnston, C. （1973）. Women's cinemas as counter-cinema. In C. Johnston （Ed.）, *Notes on women's cinema* （pp. 24-31）. London: Society for Education in Film and Television.

Littlewood, J. & Pickering, M. （1998）. Heard the one about the while middle-class heterosexual father-in-law? : Gender, ethnicity and political correctness in comedy. In S. Wagg （Ed.）, *Because I tell a joke or two: Comedy, politics and social difference* （pp. 291-312）. London and New York: Routledge.

Maze, C. （1982）. *The imaginary signifier: Psychoanalysis and the cinema.* （C. Britton, A. Williams, B. Brewster and A. Guzzetti, Trans.）. Bloomington: Indiana University Press. （Original work published 1977）.

Mulvey, L. （1989）. *Visual and other pleasures.* Bloomington and Indianapolis: Indiana University Press.

Tasker, Y. （1993）. *Spectacular bodies: Gender, genre and the action cinema.* London: Routledge.

Turner, G. （2006）. *Film as social practice.* NY: Routledge.

Young, K. （1998）. The male-female comedy team. In S. Hengen （Ed.）, *Performing gender and comedy: Theories, texts and contexts* （pp. 3-20）. Amsterdam: Gordon and Breach Publishers.

導演談話篇

周美玲導演訪談錄

台北萬華 *98.11.14*

問 ：導演您好，基本上我們訪談主要是針對劇情片，但是在聊
　　的過程如果會講到您的紀錄片也沒關係，因為有許多元素
　　可能是來自於紀錄片吧！

周導：沒關係隨便聊，因為我也不知道會扯到哪裡去。

問 ：因為您的劇情長片一般來說都會談到彩虹三部曲，彩虹的
　　六個顏色，您會想再繼續拍把六個顏色都完成嗎？

周導：對，我已經拍了三部同志電影，但另三部要緩一緩，不急
　　著現階段全部完成。例如我今年拍了一部新的作品叫《搏
　　浪》，它就不是同志片。

問 ：基本上那部片還是可以看到一個女性的書寫，對不對？片
　　中媽媽的角色算是重要的女性思維。

周導：其實《搏浪》的主敘者是在她得絕症的兒子身上，但媽媽
　　哥哥弟弟這三個角色都是主角，其實我不認為跟女性有甚
　　麼特別的關係，雖然公共電視是把它設定成女性系列。但
　　它沒有強調任何女性意識，我覺得它在性別議題上面的重
　　要性不大。我個人是這樣看的。

問 ：那也是您自己編的劇嗎？（周導：對啊。）那您為甚麼會
　　設定媽媽的角色最後她已經沒有辦法承受了，認為對她兒
　　子最好的決定就是離開人世。

周導：沒有沒有，這故事講的是，面對死亡將至，母親和兩個兒
　　　子，這三個角色對生命做了不同選擇，而他們最終的選擇
　　　都跟一開始不一樣了，在一齣戲的過程中，每個角色都產
　　　生了一些變化，他們對生命展開一些辯證，有贊成、有反
　　　對，同時，三人之間又互相贊成、也互相反對，這之間有
　　　飽滿的戲劇張力，也突顯深刻的生死議題。

問　：那回到之前的那三部劇情長片呢？

周導：你的意思是要討論「性別」是嗎？要不然這麼focus在性
　　　別上。

問　：我們其實是要focus在女性導演上。

周導：你覺得女性導演一定會做比較女性議題的電影嗎？

問　：不一定、不一定。但是我們很想了解女性導演有甚麼不一
　　　樣的思維？譬如說女性導演的電影語言，或者是說陰性書
　　　寫裡面有甚麼不同的思考？

周導：我覺得這都是被「評論者」論述出來的。「創作」本身不
　　　會先有這種定位，然後才去做創作。比如說在創作之前，
　　　我不會先定位:我是女性、或我是基隆人、我是台灣人、
　　　甚至先定位自己是一個人，這是不一定的。其實我們在做
　　　不同作品的時候，定位會隨創作主題而調整，如果我有一
　　　個故事是討論比較形而上的問題，比如說《流離島影》系
　　　列，它是1999年到2000年我們找了十二個導演，分頭到
　　　十二個離島去拍片的計畫，比如說陳芯宜導演拍釣魚台那
　　　部片子，叫做《誰來釣魚®》，後面那個R是「Right」，
　　　還畫了一個圈圈，就等於是蓋章，這是「我的所有權」的
　　　意思。這樣的影片主題討論的是：誰有權利說釣魚台是他

的？誰有權利去那裡釣魚？河川、大地、大海、山林，誰有權利說這些自然物是他權利所有的？這就是一個比較形而上的層次，比較哲學議題的東西。這片子的定位就連人的定位都跳脫了。所以當我們在討論創作這個抽象概念的時候，我們拍出了一個片子，不管它是紀錄片、或是劇情片、還是實驗片都可以，都可以成立，是創作的命題決定了我們的定位。所以如果我純粹要拍同志電影，比如說《漂浪青春》它是一部講台灣女同志生命史的電影，那你當然可以說它的定位是在女同志的觀點，而且是台灣的女同志；可是如果剛剛說的那個《誰來釣魚®》那部片子也是一個女導演拍的啊，那它沒有甚麼陰不陰性書寫這件事情，它就是一個哲學討論。

問 ：所以您認為《流離島影》這十二部紀錄片中，是沒有所謂性別差異的。

周導：性別在《流離島影》這個題目裡面，一點都不重要嘛！你硬要拿性別框架去框它、去特別強調，就有一點牽強。這樣的討論就好比說，你也知道我是念哲學畢業的，對哲學人來說，很多知識來自「歸納法」，但「歸納」對我們來說，並不是真理。可是專家學者是什麼呢？專家學者常常都在做歸納的工作，就是把這麼多的創作者、和創作去加以歸類，這些歸類來自一些最簡單的框架，例如性別啊、國籍啊、年紀啊、性向啊……歸類之後，給貼上一個標籤，但這種標籤對創作者來說，是沒有意義的事，因為那跟我們的創作初衷，一點關係都沒有。你要做這樣的歸類

我們大家都不反對，一種認知的方便門而已嘛，但它絕對
不代表一種客觀事實。

問　：了解。不過這一代新的女導演都有一個特質，就是從紀錄
　　　片的累積然後轉而拍劇情長片。

周導：這是從何而來的觀察？你可以說，台灣有很多年輕導演在
　　　這個時代，都是先從紀錄片開始累積他的實力，但是這跟
　　　性別一樣沒有甚麼關係。紀錄片在過去這十五年間是台灣
　　　的文化顯學，而台灣的劇情片在過去的這十五年裡面是慢
　　　慢掉到谷底，而且是最谷底。最谷底的狀況有多慘呢？我
　　　記得2002年的數據，台灣一年的電影總票房大概是十八億
　　　多，但是台灣國片的票房不到一千萬，十八億分之一千
　　　萬，所以不到0.1，那是一個到谷底很慘的狀況。可是以
　　　前的台灣電影不一樣，所以紀錄片的崛起，是因為台灣電
　　　影新浪潮沒落之後，取而代之的一個影片文化現象，因為
　　　還有某些觀眾對於人文電影有一些興趣，他從劇情片裡面
　　　看不到，而侯導、楊德昌、吳念真的新浪潮口味，大家又
　　　看多了、膩了，所以票房真的很差，一直到林正盛、鄭文
　　　堂導演，他們都走這種電影新浪潮路線，但對觀眾來說，
　　　這種浪潮已經老去了。所以等紀錄片崛起，就接手了那一
　　　塊人文電影的精神需求，然後紀錄片又活躍了這十年左
　　　右。現在台灣電影的年輕導演，早已經在新浪潮寫實電影
　　　之外，找出一條新出路，那是一條比較通俗的路線出來，
　　　連紀錄片都受影響，上戲院的紀錄片也都是通俗路線為
　　　主，那是我的判斷。

問 ：那對您來說，紀錄片跟劇情片之間的差異是甚麼？因為基本上他們好像是不太一樣的觀點切入，比方說它一個是紀錄真實，另一個是比較虛構的故事。

周導：我覺得對於創作來說都一樣啊。

問 ：都是一樣的嗎？

周導：我試著簡單的說，這樣你會比較好理解。對於創作者來說，我用文學去比擬好了，我可以寫詩、可以寫小說、也可以寫散文，這些形式並不影響這個創作者他要創作的內容；創作者在創作的時候，並不會先跟自己說：「對不起，我今天的故事，是論說文」，所以他就用「論說文」這樣子的框框下去寫故事，不會，創作這件事，他關心的是他要說的內容，然後他才試圖去找出一種形式，去表達他想要說的事情。比如說《荒人手記》，拿過百萬小說獎的朱天文寫的，它的形式就既散文又小說，不能夠去歸類。「歸類」不是創作者的事，是評論者學者的事情，是那些專門做分類者的事情，對創作者來說，反正我就寫。所以對我們film maker來說，我拍劇情片、我拍紀錄片、拍實驗片、拍動畫，對創作本身來說都是沒有差的，我不會先框框自己來說要用甚麼形式，形式永遠是用來服務內容的，所以我才說，創作它有創作的純粹性，它不會先給自己框框，要不然就不叫做創作了。

問 ：所以您覺得對於拍劇情片或紀錄片其實都是一樣的？如果它們之間有差異的話，您覺得是甚麼？

周導：差異只是紀錄片是取材於「現實」的素材下去說故事，劇情片一樣是說故事，但所有的拍攝素材，是「重新打造」的，如此而已。不管是何者，作品都有創作者要表達的觀點，任何片子不可能沒有觀點。即便一個針孔攝影機，都有它的觀點，更何況創作者比針孔決定更多，會決定這個鏡頭的size、遠近、跟鏡頭傳遞出來的氣味，我們會透過鏡頭語言去創造一種氣味，然後感染一種情緒給觀眾，要他們接受我的觀點，在潛移默化當中。觀眾其實不一定會察覺創作者在說服他們，因為作品透過感動他們的方式、諷刺的方式、或荒謬的方式……去跟觀眾講話。紀錄片這樣拍，劇情片也是這樣做，只不過劇情片不是取材於現實生活，而是透過寫一個故事，一樣都在設法說服觀眾接受作品的觀點。如果是商業片的話，則是設法引觀眾發笑開心，然後去賺到錢，說服觀眾的道理都是一樣的。

問　：所以像您這三部劇情長片，您想要說服觀眾甚麼？

周導：每一部不一樣。一樣的話我做一部就好了，幹嘛做三部。

問　：其實在看您的影片裡面，會發現有您個人很明顯的風格，比如說您的運鏡，或者是您敘事的元素都有死亡或是疾病、歌舞形式等等。這些好像是在三部裡面都看到的符號元素。比如說在這三部電影裡面，我們也看到一些在地的文化，這是不是一種紀錄片創作者對在地的關懷？

周導：沒有啊，不是每個紀錄片創作者都那麼有文化意識啊。

問　：所以您每一部片子想要說的不一樣？

周導：對啊，想要說服觀眾的不一樣。

問 ：那可以告訴我們，這三部影片個別想說的是甚麼嗎？它跟
　　顏色有關係嗎？譬如說黃色、綠色、紅色？

周導：同志的六色彩虹旗，每個顏色都代表不一樣的意義，像黃
　　　色代表陽光，代表太陽，所以《豔光四射歌舞團》男主角
　　　就直接了當叫做黃太陽。那部片子有一個比較特別的意圖
　　　是，它想要融合台灣的民俗文化跟同志的這種華麗的文
　　　化，我覺得在視覺的特點上，台灣的文化跟同志的文化是
　　　可以溝通的，他們有相似之處，因為他們都講究色彩鮮
　　　豔。你看台灣的那些檳榔攤，所有的東西都亮晶晶，顏色
　　　的極為燦爛跟鮮豔，顏色都是極為飽和的。你到歐洲的街
　　　上去，每個人穿的顏色都是灰撲撲的，除非是像義大利，
　　　否則你很少會看到有飽和顏色出現。但在台灣不是到處都
　　　是飽和的顏色嗎？

問 ：這真的是令人驚訝，因為比如說我們看阿莫多瓦的電影就
　　會覺得西班牙就是那麼飽和的顏色，但是蔡明亮導演的電
　　影都是灰色，感覺顏色是很不一樣的。

周導：我覺得同志文化裡面的顏色也都喜歡非常鮮豔，所以我
　　　在這部片子裡面，以一個最傳統的職業，對比同志的身
　　　分，因為華人的傳統就是傳宗接代，而同性戀似乎就是
　　　一種悖離傳統的事情。這部片子裡，一個最傳統的行
　　　業：道士，他白天是道士，晚上卻是個扮裝皇后，他白
　　　天跨越生死陰陽兩界、晚上跨越的是性別的陰陽兩界。
　　　我想做的就是這種溝通——找出台灣民俗文化和同志文
　　　化上兩個溝通的可能性、美學上溝通的可能性、陰陽兩

界跨界溝通的可能性，就是這樣子，然後透過一個通俗的愛情故事去表達。

問　：所以這是您對黃色的描述，比如說道士服是黃色的？

周導：對，所以我們在黃色是很強調那個「黃」。台灣人一看就知道是道士，也知道他就是引魂者，做溝通陰、陽兩界這件事，只是去參加國外影展的時候，還要稍微去解釋一下這件事。

問　：所以您一剛開始在做《豔光四射歌舞團》的時候，其實就已經在思考您接下來要拍的六部？

周導：在拍之前，就是我們《流離島影》的那票朋友想說，要不要再來做一些甚麼，有人提議說，大家可以來做一個性別議題的東西。我們那時候還抽籤，我抽到黃色，當然性別這個案子是比較困難執行的，因為爭議性比較高。而《流離島影》之所以能成局，是因為它有一個紀錄片的形式，我剛不是說紀錄片是台灣過去十五年間的文化顯學嗎？所以《流離島影》雖然內容非常搞怪，引起很大的爭議，但至少「紀錄片」的這個外觀，取材於真實素材的形式，讓我比較能夠說服到一些人來支持我執行這個計畫。但是相對於同志電影，你要去哪裡找支援說「我打算拍六部同志影片，然後我們有六個導演，我們會幹嘛幹嘛……」，誰理你啊！

問　：所以現在變成是您的工作？其他人沒有跟進？

周導：對，其他人沒有跟進，也沒有資源可以做這件事。可是問題是我的劇本已經寫好了。（問：六部嗎？）沒有沒有，

我就寫我抽到黃色籤的那一部，其他人就只是故事大綱而已。我既然寫好了，我就先去投短片輔導金，拿到一百萬，然後後來公共電視有投資一百五十萬，就這樣希哩呼嚕就拍了。

問 ：那一部就紅了啊。

周導：沒有紅，那是我很不滿意的作品。

問 ：那是您的第一部劇情片，您為甚麼不滿意？

周導：說故事能力還很差，就是故事沒說好。

問 ：是比較紀錄片來說嗎？

周導：對，我自己那時對於操作劇情片能力還不到。就比如說紀錄片我拍了七八年左右吧，我一直到拍《私角落》、《極端寶島》才找到我要的、我覺得可以稱之為有風格的紀錄片形式。至於之前其他紀錄片，雖然也都有得一些小獎，像是金穗獎之類，都只是不算甚麼的獎項。完全比不上《私角落》、《極端寶島》這些作品。

問 ：金穗獎，那是學生的夢欸！

周導：在金穗獎階段的那些紀錄片，對我來說都談不上美學。它有觀點沒有錯，但是沒有美學。我認為一部好的作品要兼顧哲學跟美學。一直到《私角落》、《極端寶島》之後的幾部紀錄片，我才有兼顧到。所以我記得吳乙峰說我能夠把形式跟內涵做一個融合，我已經忘了他詳細的措詞是甚麼，反正他的意思就是說，通常你在執行創意的時候，要不就是觀點很新穎、要不就是你美學形式上很特殊，可是你能夠兼顧而且讓它成為能夠互相融合的事情，他覺得是

一個很不容易的事情。我只是說紀錄片那時候走到這個階段，我覺得說我差不多算有達到我的目標，所以我當然就會想，要走劇情片，想要再努力些別的創作。當然我不可能第一部作品就OK，但是我覺得跟紀錄片一樣，它是先有觀點，但是它的美學能力還沒訓練到位。可是有一次失敗就夠了，我就趕快加緊跟上。

問 ：像《刺青》，包括選角您用了大明星，它一開演票房就很高，第一週好像就有三百五十萬，或者更高。那《刺青》您要對觀眾說甚麼呢？

周導：《刺青》它是青少年的故事，如果我們又回到從顏色來講，綠色它代表和諧、和解，它相反的意思就是斷裂。關於斷裂，我第一個想到的就是地震，我們大家都很熟悉的地震。在地震的背景下，我們台灣出現很多奇奇怪怪的故事，小綠她第一次碰到竹子的時候，就對她說：「我媽媽被地震壓扁了」，但後來竹子發現這是一個謊言，因為小綠這孩子處在一個極端寂寞的狀況，她媽媽拋棄她，所以她自己創造出「媽媽被地震壓扁了」這樣子的說法，這是一種記憶上的斷裂。而竹子則是因為創傷，變得不敢去愛，而處在情感的斷裂中。《刺青》整個故事，就是在處理主角們如何修補他們的斷裂，簡單來說就是在處理這個部分，修補斷裂。可是我講這些大家會睡著，所以做為一個影像創作者，我的工作就是去感動人，我如果只是要說道理，我就去當一個哲學家或當一個演講家，或寫稿子的人就好了。可是我今天要拍片，我就要拿出我的美學來感

動觀眾，我要會說故事、我要會創造一種魅力，我覺得就是那個魅力來蠱惑我、也讓我想要用那個魅力來蠱惑觀眾，去產生一種氛圍。老實說，做為一個創作者，我不曉得其他人是不是這樣，我可能有很大的生命狀態是需要處在這種我自己塑造出來的魅力氛圍裡面，我才能夠活下去，所以我需要創作，去讓整個生命情境去處在一個有魅力的狀態。

問　：所以您選擇做一個Film maker，而不是訴諸文字，或者是說您是從一個記者開始，這些都不滿足您？

周導：那個只是工作啊。

問　：所以您一開始工作就知道您要拍片嗎？

周導：我大三的時候開始明確的意識到要創作，但還不知道是拍片。

問　：您大學的時候有去跟過片嗎？

周導：沒有沒有，那時候只是喜歡戲劇。

問　：戲劇跟拍片又不一樣。

周導：對對對，但是舞台劇我又不太有興趣，我覺得因為我沒有看到甚麼好的舞台劇。我這樣講好像對台灣的劇場有點不公平，我看得少、我孤陋寡聞，我沒有被任何舞台劇感動，但是我有比較多的機會被電影感動。

問　：所以您在大學時代有參與紀錄片的創作嗎？

周導：沒有，都沒有。我有參與過劇團這樣而已。我只是很明確知道我對戲劇有興趣。大四的時候我們要交畢業論文，哲學是一個探討理性的部分，所有的知識要符合「理性」的

檢驗，它才能成立。所以歸納法它不是真理，過去一百萬年裡面太陽都從東邊升起，但是你不能因此說太陽明天就會從東邊升起，歸納法以理性的檢驗來說不是真理，不是真理的東西我們要它幹甚麼？我們畢其一生就是在追求真理。真理在哪裡？在這樣一個哲學心理下，我在大四要交畢業論文的時候，就很鑽牛角尖的在思考這個問題，我就發現理性可以解決知識論的問題，甚麼是真理、甚麼是知識論的問題，但是它不能解決人性的問題。人性不由理性規範嘛，可是人之所以為人，他可能要的不是真理。真理他也要，但是他可能要的是幸福、是愛，這是一種智慧，它不叫做知識，它叫做智慧，所以我覺得如果我做一個哲學家，我可能沒有辦法窮極一生去找到我要的究竟，我要另謀他路。其實我哲學念得很好，我成績非常好，老師也很欣賞我，我念得很開心。但我的出路不在學術，而在創作。

問 ：所以說哲學這個東西沒有辦法救贖您。

周導：其實我還是為了哲學的探討而在做創作的。例如，甚麼是唯一不可缺的存在呢？我所創作出來的東西就是由我而出，獨一無二的，它會揭露、彰顯我的存在。這個彰顯不是指榮耀，而是創作之物，它會反映我的思考、我的觀察、我的關注，我今天之所以存在這裡的一切一切，它會在創作的那個剎那彰顯出來。為了找到存在的意義，為了創作出生命的意義，我可以為了這件事情繼續活下去，要不然找不到活下去的理由。所以說很多哲

學家自殺，就是這樣。我們系上很多人死的死、逃的逃、出家的出家、進精神病院的進精神病院……，就是對生命課題看得太重了。

問　：了解，那您為什麼後來走到影像？比如說文字也可以創作，但是您最後選擇的是影像？

周導：它比較好玩，它比較有魅力。

問　：文字是您一個人可以完成的，但是一拍片就要一群人、一整組人。

周導：一個人會比較High嗎？不會啊。一群人有一群人好玩的地方。就創作的純粹性來說沒差，它也可以一個人自high沒有錯，可是我同時也非常enjoy一件事情，就是江湖廝混這件事。就是朋友之間喝酒聊天、聊創作，或者是從事瘋狂的行徑，這些都很high，但是讓我覺得最能夠touch我的是，當不管是朋友還是陌生人，或是仇人，但他展現出他的生命之窗，而我窺探到一些生命的奧妙，我會覺得動容，然後我要捕捉那個東西。最後我就透過影像創作把它呈現出來，我覺得那是最有力的呈現方式，它比起論文來得有感染力，更有魅力。老實說就是魅力，我講得白話一點，它就是好玩。我在創作過程中，那個東西很奧妙，拍紀錄片的時候也是，跟那個被拍攝的對象的那種交流，那不一定是感人的，有時候是很有張力、很有趣的，那個很難舉例。然後你在拍劇情片的時候跟工作人員的互動，跟演員的互動，這中間處處充滿奧妙，那種感覺我非常enjoy。

問　：所以您到大四的時候就確定您要拍片？

周導：沒有，我只確定我要創作，然後創作甚麼我大概稍微有一
　　　點想法。因為後來我的第一個工作是記者，而且是影像工
　　　作記者，然後我發現這個創作工具我很有興趣，很快就連
　　　結起來。其實我可能自己想不太起來，我是甚麼時候對影
　　　像產生興趣，但是後來開始拍片之後，我的大學同學跟我
　　　說，我在學校的時候就常胡說八道一些夢想，我會說夢想
　　　我有一家自己的戲院，然後上一些我覺得很有意思的片
　　　子。那現在回想起來可能就覺得很幼稚啦，因為戲院是一
　　　個很恐怖的商業行為，不是我們能夠懂的，但是它就是一
　　　種夢想。同學們他們不覺得驚訝我怎麼會走上這條路，反
　　　而是我自己比較驚訝，但他們覺得我平常就透露出很多跡
　　　象，那我也會跟大家一起去看太陽系那些影片。

問　：所以有沒有哪一個導演是影響您的？或是有哪些影片感
　　　動您的？

周導：感動的影片，電視也很多啊，就是一些無厘頭的橋段我也
　　　很能夠enjoy。肥皂劇我也會看。（問：哪一些無厘頭的
　　　電影？像周星馳的電影嗎？）對啊，很好看，我也覺得很
　　　好看。人生就是這樣，講起來好像我很嚴肅，但是其實我
　　　在生活上是很搞笑的人，同學朋友之間都會覺得。在創作
　　　美學上面，即使是無聊的肥皂劇，都可能開拓我的視野、
　　　去除我的偏見，我可以毫不忌諱跟不害羞的看著周星馳大
　　　笑，我覺得很ok，非常非常的ok。那裏面有它妙的地方，
　　　透過一個通俗的形式，它也可以走到有智慧的地方。那些

稀奇古怪的形式，它就一定比較有深度嗎？我一點都不這麼認為。

問　：所以對於歐洲片那種比較形而上的影片，您反而比較沒有太大的印象嗎？

周導：就都OK啊。可是沒有特殊到誰成了我的啟蒙偶像或甚麼的，我就沒有那個感覺，所以無法這麼說。

問　：所以您今天真的是因為工作的際遇讓您可以拍片？

周導：沒有，我覺得我早晚都會走這條路。只是因為你從現實裡面看，我因為正好畢業後的第一份工作是這樣，所以就這樣走下去。可是，整個台灣那麼多人，大傳系畢業的人那麼多，畢業以後他們也都做那樣的工作，可是沒有所有人都走影像創作這條路啊。更何況我是念哲學的，不是念大傳的。我是覺得，這個人有沒有創作的強烈意圖，其實才是決定他會不會走上這條路的關鍵。我從我碰到攝影機開始，隔年我就存錢，把錢花在去買下我第一台的DV攝影機，那就展現了我自己強烈的創作意圖，那企圖心是想要自己說故事，然後我要摸索。我就是這樣開始的，我覺得這才是point。就是我做甚麼工作那只是表面，那只是我混口飯吃，那不是很重要。重要的是，我想要做什麼，而且我不顧一切去做了，也努力把它做好。

問　：如果您的資金都是很足夠的，您會一直朝向劇情片創作嗎？還是同時會拍紀錄片？

周導：這個我沒有辦法想像，因為沒有這個可能性，生命也沒有辦法重來。你比較有錢，你就會做不同的選擇嗎？有太多

可能性了，如果我今天比較有錢，或者是說在畢業那年我懷孕大肚子，我可能會有不同的人生。有很多種可能性，有錢這件事，不是最重要的吧。

問　：所以兩者對您來說都是有可能的。因為有些人拍紀錄片他根本不碰劇情片的，但有些就是兩者都有創作。

周導：我不知道，那就是人家興趣在哪邊啦。我的興趣就是創作而已。

問　：其實我們看最近這幾年就是像您說的有一大票紀錄片創作者，慢慢也拍起劇情長片，像您說的陳芯宜導演、曾文珍導演（周導：陳芯宜不是拍紀錄片起家的，她是先拍劇情片。）她們都是跨足兩個不同的領域。

周導：那是你們覺得兩個不一樣的領域，她們又不覺得。我保證陳芯宜跟我一樣不會覺得那是不一樣的領域，我們都是同樣搞過《流離島影》，我們的創作理念非常接近，我們對於紀錄片要文以載道、要有文化使命關懷這一些話，我們都呸！對，所以《流離島影》是一個非常叛逆的計畫，叛逆到一個不行。

問　：比如說像李香秀老師、簡偉斯老師，她們好像都沒有拍劇情片的意思。

周導：那你要問她們啊，我不知道。人家沒興趣啊。

問　：因為像學院的訓練，劇情片和紀錄片老師是兩個不一樣的訓練，是因為學院派的關係嗎？

周導：我們如果還有那些框框，我們就不要創作了。

問　：了解。那回到我們剛剛講的三部曲好了，像《漂浪青春》

您所要傳達的是甚麼？

周導：它非常的台灣local，為什麼我在拍完賣座又得獎的《刺青》之後，會有這一個反彈回來？因為《刺青》它走向國際，就是因為它走向國際，我不爽。沒有那麼不爽啦，不爽的點是在於說，因為《刺青》它得了一個一級影展的獎項，然後它的票房超過一千萬，它是2007年國片票房第三名，那年票房冠軍是《色戒》、第二名是《不能說的秘密》、第三名就是《刺青》。OK，所以你不能說它成績不好，它成績很好，而且它賣出去十幾個國家，當然《刺青》也是一個非常台灣的題材，比如說我們看到它打字的時候都是注音符號，那到對岸看是看不懂的，但是我們在大陸的地下盜版光碟的排行榜裡，我們還是第五名，他們的好萊塢盜版片也很多，但《刺青》是第五名。但是在檯面上是不能放映的，因為同性戀是禁忌嘛，反正對岸都有很多禁忌。《刺青》在一個很短的時間、很莫名其妙的狀態裡面，就把我的名字帶上國際，歐洲幾乎每個國家你數得出來的，英、法、德、希臘、甚至羅馬尼亞……很多國家都買了《刺青》。甚至有一個法國電影公司老闆看完《刺青》之後，就發瘋去拍了一個仿《刺青》的片子。《刺青》的英文片名叫做Spider Lilies，他就拍了一個Water Lilies，我也沒看過片子啦，但我在其他影展，好像釜山吧，碰到這個老闆，他就很高興拿著Water Lilies的DM跟我說：「我因為看了妳的Spider Lilies，我拍了一個Water Lilies。」（問：故事版權有賣給他嗎？）不用不用，

他去做他開心的事情，我做我開心的事情。就在這件事情之後，《刺青》的確給我帶來很多資源。很多人都會覺得妳一定會利用這個資源，趕快再去拍一個更大的商業片，但是我覺得資源來之不易啊，我趕快利用這些資源去拍一些一定沒有人要投資我的片子，趕快利用這些資源拍片。一個非常台灣、更Local的，時代拉到再過去一點點，因為台灣女同志生命史這麼狹窄的範圍，它比《刺青》來說，非常的狹窄。因為《刺青》是一個青少年電影，它一定比較好賣，因為全世界青少年語言是互通的，可是年紀再長一點，就開始有文化上的隔閡。所以青少年電影比較好賣，《刺青》就賣得很好，我在國外的版權收入也非常的高。但是到了《漂浪青春》，我覺得我有某種莫名奇妙的使命感，我覺得只有我們自己才會說我們自己的故事，你要期待其他人去拍台灣女同志生命史，那是不可能的事情，你只有趁這個時機，你最夯的這個時機去做這件事，要不然你沒有機會。沒有機會是說，未來隨著最夯的時間過去，你的資源會越來越少，你要拍成這部片子的可能性會更低，所以你要趁這個機會趕快把沒有人要投資你的片子拍掉。那是一個非常冷的片子，一開始我就預估《漂浪青春》會是一個非常冷的片子。

問 ：我覺得這部片子很好啊。

周導：我有現實感，我知道現實在哪裡。可是我是從《刺青》之後才學習到這一點，我在拍《刺青》以前我不知道它會賣得這麼好。

問 ：《刺青》會賣那麼好，是不是因為卡司的關係？

周導：我覺得這有關係，因為楊丞琳加梁洛施的奇異組合，特別
　　　是她們兩個在一起的那個形象出來，特別是我們給它打造
　　　的那個形象，讓人有一種遐想。那種遐想是說，梁洛施長
　　　得像一個白馬王子，像漫畫中的人，她跟青少年的美學是
　　　對味的，但《漂浪青春》跟青少年的美學是不對味的。
　　　（問：但是它也有一段高中生的故事。）我說得是美學，
　　　Story上可以講那個（問：您是說形式上？）沒有，那是
　　　美學。美學風格。《漂浪青春》的美學，是比較人文的，
　　　就年齡層來說，它是比較老的。青少年會覺得那是一個比
　　　較老氣的電影（問：是因為它有手風琴、走唱文化那些東
　　　西嗎？）主要是它的說故事方式，還有，如果我要讓它走
　　　《刺青》那種青少年美學風格的話，也就是動漫味道比較
　　　重一點的話，那個造型方式就都不一樣了。我做為一個影
　　　像工作者，我要對我所使用的影像語言非常有自覺。有很
　　　多人是沒有自覺的，但是沒有關係，他能夠創造風格也就
　　　罷了。可是我是很有自覺的，我現在是用這種方式在說故
　　　事，它的說故事方式是統一的，那整部片子就會成立。
　　　《漂浪青春》的美學跟《刺青》的美學是不同的，就是它
　　　說故事的方式是不同的。因為這個美學的不同，它會傾向
　　　不同的觀眾群，《漂浪青春》的觀眾群年齡層一定會是高
　　　一點，《刺青》反之。可是台灣電影的主要票房是年輕
　　　人，所以我當然知道《漂浪青春》一定不會大賣，也因此
　　　我就把它的製作規格降低。一般來講，沒有道理說在拍一

個製作成本一千多萬的《刺青》之後，你後面就變成縮回來、用六七百萬去拍，給外界的觀感就是你從一個商業片導演去做一個非常小眾的東西，但是沒有關係，我對這一切都在預估當中，所以我就很坦然，要不然我幹嘛把它的製作規格降到六七百萬。

問　：您自己也覺得《刺青》是一個商業片？

周導：我不是在創作之前就這樣定位它，因為我一開始也不知道它會這麼賣。但是它有拿到輔導金，它有基礎的四百萬，我也不敢奢望說我可以用兩千萬來拍這部片，我只預估用一千一百萬，所以我只要再找投資人投資七百萬。然後《漂浪青春》是沒有拿到輔導金的，它冒的風險更高。它沒有申請輔導金，（問：我覺得劇本很棒啊，為甚麼沒有申請呢？）拍《漂浪青春》時，《刺青》還在上片，還沒結案，怎麼申請？但沒有關係。其實《刺青》我一開始是定位它是一部藝術片，包括那時候我如何說服楊丞琳來加入這齣戲，我講了一些我的構想。後來她事後跟我說其實使她動心的是，我的製片吹噓我說，我能夠把她們帶到國際影展上去走紅地毯。（問：這樣她們就有興趣了。）對，因為它再怎麼賣座，今天能到一級影展去走紅地毯是不一定的，所以她是衝著這一點，不光這點啦，當然她也喜歡這個劇本，可是是這一點吸引到她，然後她賭，而且賭到了。可是從《刺青》之後我就發現原來要進到國際影展沒有那麼難，大概拍到這樣就可以到位了，所以《漂浪青春》也是輕鬆過關。那年2008年，柏林影展的選片人來

到台灣，他們看了那一年台灣所有的電影，看完之後他說，《漂浪青春》是他今年在台灣看到最好的片子。其實我心裡已經有數，但我跟他說，可惜這片子不會賣錢。但是我在海外歐美版權還是都賣掉了，我在國內票房雖然只有兩百多萬，它是不足以cover我七百萬的成本，所以我是靠海外那些版權回收的。

問　：當初為什麼不申請輔導金呢？

周導：因為《刺青》還沒結案嘛，那時候還在上映。《漂浪青春》五月開拍，可是四月、五月《刺青》都還在上啊。但是我已經開始籌備下一部片子了。我那時候已經知道《刺青》在賺錢了，我用那些賺的錢，再跟既有的投資人說把那個賺的錢投資出來在《漂浪青春》上，那他們期待賺更多，沒想到只是剛好打平。

問　：那在這部影片的紅色代表甚麼？

周導：紅色代表生命，所以就講生命史。（問：所以用火車的行進貫穿全片。）對，可是我自己這三部影片裡面比較喜歡哪一部呢？我最喜歡《豔光四色歌舞團》的創意，就是那個莫名其妙的角色設定，白天是個道士、晚上是扮裝皇后。（問：這都是您自己憑空想出來的！這很令人驚奇啊！）我的工作就是這樣，我一天到晚就是在想這些事情。然後《刺青》我覺得它在說故事上有一些突破性、創造性，它的影響力很大，它對女同志運動上有很大的推動力，對於華語世界。因為到2007年《刺青》出來為止，華語世界還沒有一部這麼女同志的電影。男同志電影很多，

但女同志沒有，而且沒有偶像加入，所以就不亮。它在那一兩年裡面，在華人同志圈裡，那種席捲而來的回應、那種興奮的騷動，我原先沒有想到它會產生這樣的力量。比如說在新加坡，這部片子本來過不了，最後是二十三歲以上才能看這樣的高標準過關的。在大陸當然不可能上，但是它在地下流竄得非常非常的廣。（問：這樣的影響力也是您自己想到的一個設定嗎？）沒有沒有，這是我意料之外的。每部片子它有不同的命格，就是這樣子。我喜歡《豔光四射歌舞團》裡面的小gay、小扮裝皇后，那種可愛的騷勁兒。然後我也欣賞《刺青》它在社會當中展現的力道，在台灣是還好，可是在大陸跟新加坡其他華語地區，它真的有很大的影響力。然後到了《漂浪青春》，標誌了我這個出生地女同志的生命史，它是有一個生命記憶的作用，對我來說是有這樣的一個意涵。所以你說我不創作要怎麼去做這些事情呢？這些經歷，看起來真的是很有意思的。

問　：在這些影片中，您有拿本來紀錄片的元素去放到劇情片裡面嗎？

周導：因為我拍了七八年的紀錄片，所以我在影像訓練上面有非常強的剪接組織能力，這方面當然都有幫助。對於我將來拍劇情片，雖然我覺得我第一部故事說得很差，可是我可以不用再摸索那麼久，我就可以趕快改進。如果沒有紀錄片訓練留下來的基礎，那是沒有辦法那麼快的。不過紀錄片的一些素材，直接有應用到這三部電影裡的，大概只有小綠那個角色，小小綠。因為我拍過一部紀錄片叫做《921

傳說》，921地震結束五周年之後，921重建委員會這個組織要關掉，留下一筆經費。就找了吳念真那個公司來發包出去，找了一些年輕導演來，有人拍劇情片、有人拍紀錄片、有人拍動畫，那我分配到的是紀錄片的case。因為五周年過去，921的紀錄片好多好多，每個都有點悲情，我覺得有點煩，所以我想要拍一個奇異的觀點，就是拍一群人他是在地震當中逃生或長大的，他深受地震影響，但是因為他年紀太小，對地震毫無記憶。五年過去差不多正好一年級，我就到了中部的一個山裡面的小學，那是一個小學校，我就在那邊混。這是一群一年級的小孩子，下課我就跟他們聊，「你們有誰記得地震的事？」「我我我！」每個都說記得，騙我，那時候還那麼小。我印象最深刻是有一個小女孩跟我說：「地震那一天是晚上，我在我祖母旁邊睡覺，突然間天搖地動房子一直搖，然後祖母就抱著我，那時候我還小沒辦法自己走，祖母就抱著我跑到門外，房子倒了。」我就想應該是大人跟她說的故事，用她自己的話講出來，這樣也合理。我說那妳其他家人呢？妳爸爸媽媽呢？「媽媽就被地震壓扁了。」然後我就很疼這個孩子。

問 ：這就是竹子的故事嗎？（周導：不是，是小綠。）可是竹子跟阿青，她不是抱著她弟弟出來嗎？

周導：沒有沒有，弟弟阿青是被她爸爸抱出來的，竹子那天晚上在她女朋友家過夜，所以她才會對她弟弟這麼的內疚。就在家毀人亡的那個晚上，竹子居然在跟女朋友溫存。

問　：這就像是一個詛咒一樣！

周導：所以她有陰影。剛剛說的故事，是小綠故事的由來，就是楊丞琳那個角色，她的故事背景是這樣來的。然後這個孩子我在拍那個紀錄片的時候她跟我這樣講，我就很疼這個孩子啊，但是這個紀錄片我一路拍下去，我就跑到這個小女孩她家去，她祖母就跟我聊天，就拿了她媽媽的照片出來，跟我說她長得跟她媽媽很像，她媽媽現在人在台北。我就想說，這是怎麼回事，她媽媽不是被地震壓扁了嗎？我不敢講。她祖母就說她媽媽因為地震之後家裡經濟壓力太大，所以就帶著哥哥走了，但因為媽媽不喜歡這小女孩，就沒帶走她。之後，這個角色設定就被我拿進故事裡，變成楊丞琳那個角色，楊丞琳小時候她碰到竹子的時候，她就跟她說媽媽被地震壓扁了。然後她平常會拿著玩具手機跟她虛擬的爸爸媽媽講話，她虛擬的爸爸媽媽都很愛她。長大後的楊丞琳怎麼辦呢？她就活在那個虛擬的世界裡面，所以這樣的角色設定都是合理的。所以就創造出小綠這樣一個角色，她是一個因為過度寂寞而活在自己虛擬世界的一個人。對一個無能為力改變這個世界的人來說，青少年也好、小孩也好，他們對這個世界無法改變，最安全的就是幻想，就活在幻想裡面。這就是小綠的角色設定，那竹子是另外一種角色設定，就是這樣。

問　：那您為什麼一開始會想到是刺青這個元素？（周導：很酷啊，青少年啊。）所以您一剛開始就設定這是一個青少年的故事？

周導：因為我就是講小孩青少年的故事，他們是無能為力改變這
　　　個世界。就是這樣，這個story本身要有一個統一性，你說
　　　《漂浪青春》的竹篙她面臨的遭遇就跟這個主題完全無
　　　關，就不適合放進《刺青》裡面，她如果跑來這裡面尬一
　　　角就亂掉了。

問　：您是說故事的主旨嗎？

周導：就是我們在創造一個故事的時候要有多方的考量。

問　：像比如說《刺青》裡面的彼岸花，您為什麼用了一個說日
　　　文的刺青師傅在裡面？

周導：那是因為梁洛施的國語不好，所以我讓她的背景設定是一
　　　個混血兒。

問　：我們觀眾讀得出來她是一個混血兒嗎？我的意思是，在台
　　　灣為什麼會突然來一個日本人跟她對話？

周導：那是她的刺青師傅啊。（問：那是一個境外的故事線
　　　嗎？）甚麼叫境外？（問：境外就像是另外一個國度。）
　　　沒有啊，原來你看不懂那個故事啊。竹子的爸爸是日本
　　　人，媽媽是台灣人，她爸爸是一個刺青師傅，她手上的那
　　　個刺青就是跟她爸爸一模一樣的刺青。然後日本人刺青
　　　界有一個古老的傳統，有一個人皮刺青的傳統。所以竹子
　　　想要取代她的父親，因為在她家破人亡的那個晚上，她沒
　　　有待在弟弟身邊，所以她必須把自己變成父親。（問：她
　　　想要喚起弟弟的記憶。）對，或者是她為了愧疚要取代她
　　　的父親，就這樣子。所以她跟刺青師傅說，教我刺青，我
　　　要成為跟我爸爸一樣的刺青師傅。所以刺青師傅問她說，

妳敢把妳爸爸身上的人皮刺青取下來嗎？女生當刺青師傅是比較困難的一件事情，他就在練她的膽子。所以這個角色因為這樣的設定就比較鮮明了，她有一種比較冷靜的個性、壓抑自己的感情，做為一個刺青師傅你要有這些特質，冷靜、冷漠、疏離的，那跟小綠的熱情、說謊、虛構的故事是一個對比。所以角色是這樣塑造出來的。每個角色都要有深度。

問　：像《刺青》或是《漂浪青春》它們裡面都有同性伴侶，我想要問導演為甚麼會把T的角色都塑造的那麼像男生？

周導：我覺得竹子的角色算是比較不分。在大學生裡面，「不分」比較是主流，更青少年的圈子、或在擇偶、覓偶的時候，那個階段的拉子，T婆的扮演分明，才是主流。我在圈子裡面，這是我觀察到的現象。可是比較起來，竹篙她是非常T的，那竹子是對外不張揚，她做中性的打扮也留長頭髮，看起來就是不分，反而小綠的設定是比較「婆」的。

問　：在角色上為什麼要設定非常刻板印象的二元性別呢？

周導：那不是刻板印象，那是事實。我們在一些香港拍的電影裡面，台灣的我不太記得，其實有啦，像《亂青春》，就是兩個都很像女生。（問：那個也是年紀很小啊。）年紀小，So what？在拉子圈裡面這個反而很少，我很少看到婆婆戀，這才不真實，可能是比較接近男生的想像。他們男生比較不想看到一個T搶走了一個美麗的女人。只有不分跟不分，很多，但純粹的TT戀非常少，我還沒見過，我認識的拉子裡都沒有。

問　：這樣不就好像刻板印象裡面的兩性行為？

周導：我覺得為什麼在大學生裡面明顯的T婆扮演比較少，可能是因為在大學這個圈子裡面，我們都比較不會做強調性別的裝扮。因為在學校裡，大學生的裝扮都是T-shirt、牛仔褲，你如果不說，誰知道你是同性戀、異性戀？可是你在擇偶的時候，異性戀也是，你做為一個大學生，約會不是你主要的工作嘛，可是你到了擇偶的時候，如果你要找一個對象了，你就不會做中性打扮。大部分的女生都會穿裙子、化妝打扮，因為你要擇偶嘛。男生也會盡量讓自己看起來帥跟man，就這樣。所以在PUB裡面，T婆的扮演就會更加明顯，因為大家都是來找伴嘛。我要去找對象的時候，我當然要展現自我，那這個自我是一個甚麼樣的人？是一個婀娜多姿的美女？是一個帥氣英挺的白馬王子？不管你的生理性別，你會有一個自我理想的形象，你就會把自己打扮成那個樣子。我覺得那個不能叫做copy異性戀的模式，而是不管是同性戀、異性戀都會走這種擇偶的模式，當他們擇完了偶，就都一樣了。

問　：意思是說生活之後就回到原來的樣子？

周導：對，就看不到了，就分不出誰是T、誰是婆了。等到他們穩定在一起之後，在家裡面，比如說gay好了，兩個gay就都變成老媽子了。可是他們在交往的時候，床上時候，就一個是很man的一號，一個是很陰柔的零號，那種角色扮演就會跑出來，就是為了擇偶。要不然你說異性戀為甚麼在約會的時候，要做特別彰顯男女特質的裝扮？

問　：那在影片裡面為甚麼要這樣子的明顯？

周導：因為她們都在擇偶，這是一個愛情故事啊！而且她們都在
　　　呈現自我理想的一個狀態，所以說當竹篙在青少年的時
　　　候，她只是穿制服的時候，沒差啊，那時候她沒有特別的
　　　man啊。可是到了第一階段她已經比較大了，是一個樂師
　　　的時候，她的穿著打扮就帥多了，因為那是她想要自己成
　　　為的樣子，她想要自己成為的那個形象。（問：是她舒服
　　　的樣子。）那種舒服不是說穿睡衣最舒服，因為沒有人會
　　　穿睡衣出來，我是說她自我理想的形象。我做一個創作者
　　　如果沒有辦法去看這些人性，然後把它呈現在作品裡面，
　　　那我就跟一些站在很外圍在看同性戀、拍同志的人沒甚麼
　　　兩樣。我每次看兩個穿女生衣服的在那邊摟摟抱抱，說真
　　　的我還沒看過這樣子的couple，騙人吧，我在這圈子裡混
　　　這麼久，我就是沒有看過。

問　：兩個都穿長褲的就應該有吧？

周導：兩個不分在一起的很多啊，而且是在生活之中。兩個都穿
　　　裙子出現，只會是穿睡袍，在家裡面，她們出來的話不會
　　　這樣子，除非她們兩個都是不分，可是這種比例比較少。
　　　好啦，同志的問題去找你同志朋友問啦。

問　：請問下一部同志片是甚麼顏色呢？很令人期待。

周導：沒有，我接下來兩部電影都不是同志電影。我就不要那個
　　　標籤黏那麼緊嘛，我會覺得反彈，就是我們創作人有貼標
　　　籤真的很討厭。做為創作者是很討厭這種標籤的。所以我
　　　接下來至少要拍兩部電影是跟同志無關的。（問：是劇情

長片嗎？）對啊，然後完了之後，在對的時機再回來默默拍下一部同志片，而且我會有一點點企圖是再繼續去憾動保守的華人社會，台灣是沒有啦，台灣很開放的。那個時機發生了再說，還沒發生不要說。

問 ：因為時間的緣故，導演還要去趕另一個聚會，我們就謝謝導演接受我們的訪談，非常感謝。

李芸嬋導演訪談錄

台北內湖 98.12.03

問 ：導演您好，目前我們所知道您的劇情長片有《人魚朵朵》
　　跟《基因決定我愛你》兩部，在這兩部裡面我們都可以看
　　到深刻的女性議題、女性的書寫在當中，很想知道導演您
　　開始創作發想的過程，以及您想跟觀眾分享的是什麼？

李導：我覺得作為一個導演的時候並沒有想這麼多，那都是後來
　　被人談到的議題。一開始只有想：我到底可以想出什麼樣
　　的故事。然後就開始挖掘自己的經驗跟想像，其實都是從
　　這些地方出發的。我寫的第一個劇本是《基因決定我愛
　　你》，比《神奇洗衣機》都早，因為那時候我還在當副
　　導，所有人都說，如果妳以後想要自己當導演的話就要寫
　　劇本。那時候我只是在想我到底有沒有創作的慾望，還是
　　我只是喜歡電影工作呢？所以我就回去嘗試寫，然後我就
　　想，「天啊！我會寫什麼別人不會寫的呢？」那因為我
　　以前是學生物的，有時候就會有關於生物奇怪的IDEA，
　　所以就想說如果有基因算命這樣的意涵，可以知道你今
　　天命運怎樣，就可以在7-11賣、賺大錢。所以就從這樣的
　　IDEA出發，想說這個別人一定不會寫，就寫了《基因決
　　定我愛你》，但其實大概寫了三行就放著，因為那時候不

會寫劇本，後來又過了一兩年才又拿出來繼續寫，把它寫完。所以那時候就真的只是在想，我到底有沒有故事要講，那我要講什麼故事。

問　：所以導演您在大學的時候就知道您要創作了嗎？

李導：不知道啊。我大學的時候以為我會當科學家。我是碩士班畢業論文口試完當天很無聊，然後打開報紙幻想說，我該不會以後就是出國留學當博士念生物吧，然後打開報紙幻想，想說如果可以去拍電影該有多好，然後就看到有徵人的小廣告，是《台灣靈異事件》劇組在徵製片助理，我就一時興起做了一個履歷表寄過去，然後他們當天就立刻叫我去interview，interview完馬上上班。（問：做什麼？）去採訪，看有誰看到鬼。（問：您會對這樣的題材有興趣？）我對這個題材沒興趣，但我想拍電影。（問：所以您原來就想拍電影？）不是，是我在幻想，我以後能不能拍電影。我是一個學生物的人，對電影來說我甚麼都不會，如果我突然跑去拍電影的話，沒有人要理我，那拍戲跟拍電影對我來說是同一個領域的事情嘛。而且那個戲我媽很愛看，我想應該不是詐騙集團，所以我就莫名其妙去那個公司工作了。

問　：您為什麼會幻想要拍電影？

李導：因為我高中的時候看了一百五十部電影，我高一升高二的時候有個資優生輔導計畫，就是要輔導對基礎科學有興趣跟天份的人，我在那裏就認識一些別的學校的學生，他們就會問我有沒有看過甚麼電影、甚麼書，知不知道《新潮

文庫》、志文出版社，我通通都不知道啊！我是全班前十名的好學生，我怎麼可能看過那些東西呢？通常都要努力讀書，參考書要念三本的，所以我在那裏被當作傻瓜，他們就覺得妳這個笨蛋。後來高二的時候，我們晚上就會偷騎教授的腳踏車，去影廬MTV看電影，他們就逼我看《發條橘子》、《The wall》啊，我都被嚇傻了。所以就是認識了那群好學生之後變成了壞學生。我高二的時候都不讀書，每天都在看電影看小說看劇場。

問　：那到了大學之後您為什麼會選擇生物？

李導：因為我成績很爛嘛，差點被留級啊，然後因為資優生計畫是可以推甄保送的。我當時想說：「完了，我這樣一定考不上大學。」所以我就很認真做實驗，那個考試又是口試，口試的話因為我讀了很多奇怪的書，所以我的回答都很天馬行空，結果他們就是要這樣的人，就把我撿進台大動物系了。因為我都不照書上講，我都照著我亂看的東西講。我其實是因為聯考一定考不上，所以就保送上，也因為那個自由的環境比較適合我，就是不用一直念書。

問　：所以您是在高中受到影響，那到大學還喜歡電影嗎？

李導：對啊，到了大學之後就一樣很喜歡看電影啊。（問：有特別影響您的導演或者是影片？）整體就難回答耶，從以前的那些很厲害的藝術片啊，到後來很有趣的電影，一直在轉變。妳現在問我一定跟我以前的答案不一樣。（問：以前喜歡甚麼，現在又喜歡甚麼呢？）小時候大家就覺得楚浮很厲害啊，然後大學的時候就開始阿莫多瓦、提姆波

頓啊，類似這一種，當然還很多啦。到現在我覺得最厲害的是Christopher Nolan，就是《黑暗騎士》的導演，自己喜好的東西會不太一樣。（問：那您看國片嗎？）看啊，我其實大部分都在電影院裡面看，會想關心一下現狀是怎麼樣。（問：大學的時候呢？）大學也會看，因為大學的時候就是文藝青年嘛，一定會去看的。（問：所以這就是影響您，使您幻想要當一個導演的原因？）嗯，對啊，就是又喜歡這個，又剛好在一個主流的機制底下，然後到了畢業的時候，就想說去試試看吧。（所以您的第一份工作就是去採訪人家，問有沒有看到鬼，之後呢？）然後我就跟我媽說我應徵上這份工作，我媽就說讓我玩兩年，可是我在那個公司兩個月就受不了了，我就到處跟人家說：「我想做電影！我想做電影！我想做電影！」後來有一些認識的人就跟我說他認識誰，幫我介紹一下，之後就到了別的劇組。我記得在那個公司我認識一個製片，他當時在拍人生劇展。那時候還不叫人生劇展，叫金鐘劇，那部戲的導演叫黃玉珊，是一個電影導演，那製片跟我說：「我也不需要助理，但妳想學我就讓妳跟，每天早上我們一起來公司，我們拍兩個禮拜籌備兩個禮拜，一個月我給妳車馬費四千塊。」我就說好。（問：黃玉珊導演跟您的風格很不同？）對啊，那時候剛畢業甚麼都不懂，所以我的工作其實是開車買便當跟掃地。（問：所以就是做劇務的工作？）對，就是跟著那個製片，他叫我幹嘛就幹嘛。可是後來我做得很好，他就付我八千塊。對啊，他覺得我是可

造之材，之後就把我帶著去做林福地導演的八點檔戲劇的
服裝管理，在那邊洗衣服燙衣服整理衣服之類的。因為我
們服裝師是那種已經六十幾歲了，老中影出來的很有經
驗，我們是拍時代劇，男女主角是林瑞陽跟張庭的《金色
夜叉》，所以每天都要整理那個時代的衣服。然後那個服
裝師也覺得我好像蠻機靈的，所以他就都放給我去弄。後
來林福地就一直跟我說他覺得我很奇怪，覺得這位是哪裡
來的，為什麼要來這裡。我就說因為我喜歡作電影啊，我
想要看看拍電影怎麼回事啊。然後他就常常會跟我講他們
以前一年拍一百部台語電影的事。因為他不用睡覺，所以
我們都覺得蠻害怕的，因為晚上如果被他遇到就會被他抓
去吃宵夜，然後一直講故事給我們聽，我們都很想睡。可
是就是這個時候才開始接觸到真的拍戲的事，林福地會先
把分鏡分好，然後我都會先把服裝弄好了，我就在旁邊
看，林福地就把他的劇本給我，然後我就看他上面寫甚麼
這樣。

問　：談到您的創作，大家都知道《人魚朵朵》這部片是因為製
　　　片拿了劇本給劉德華所以有了合作機會？

李導：那個故事是《神奇洗衣機》，那是我進這一行八年之後
　　　才拍的金馬獎短片。是我的第一部短片，就是終於拿到
　　　短片輔導金的第一個作品。那年的金馬獎我有得獎，劉德
　　　華也有得獎，那劉德華帶了他們公司的人來，他們那時候
　　　要做亞洲新興導演，他們那時候看了《十七歲的天空》，
　　　所以他們就找了三和娛樂，找到李耀華跟Michelle（葉育

萍）。就說妳們可不可以推薦一個導演，我們覺得《十七歲的天空》還不錯，蠻好看的，可是當時陳映蓉有別的計畫，然後他們也有看《神奇洗衣機》，就說那不然那個導演我們也看一下好了。後來Michelle就打給我，問我有沒有新劇本，說有一個這樣的計畫。我就說我有一個《人魚朵朵》的劇本，也拿到了短片輔導金，但我這部片其實是長片，我是為了要拿短片輔導金所以拿其中一段去送。然後她就說好啊，寄給他們看，所以我就當天寄給他們了。這是金馬獎過後兩三天的事情，他們看了就立刻回覆說：「OK啊，沒問題。」

問　：所以那時候《基因決定我愛你》的劇本還沒有成形？

李導：有，已經寫完了，那是我的第一個劇本，那個先送優良劇本，是《基因決定我愛你》先拿到優良劇本，然後隔年是《極限燙衣板》拿到。然後再來是《神奇洗衣機》拿到短片輔導金，最後《人魚朵朵》也拿到短片輔導金，然後也拿到亞洲映藝娛樂的錢拍成長片，最後《基因決定我愛你》才送輔導金，是這樣的順序。

問　：那可以談一下《人魚朵朵》想要傳達給觀眾的是甚麼？

李導：在《基因決定我愛你》寫完後，接下來我想說還會寫甚麼呢？然後就想到：「哇，好喜歡買鞋喔！」那時候我跟我室友，她鞋比我更多，大概五十雙吧，我大概三十雙。我記得是某個星期六晚上，我們兩個洗好澡，身上穿著浴袍、頭上包著浴巾，就突然想我們來擦鞋吧！就把鞋擺滿整個客廳，然後兩個就坐在地上一直擦，我就覺得這個景

象好好笑喔，兩個女生在那邊一直擦鞋這樣子。她說：這會讓她想到她跟她爸在鄉下的回憶，所以就是從這些image出發。

問　：為什麼會想要用一個童話的形式來寫那個故事？

李導：其實本來那個故事不是童話的形式。這部片雖然有映藝娛樂的投資，但預算也是不高的。那預算不高，就一直在想怎麼樣可以做得有特色一點。因為那個故事本身就是蠻脫離現實的，所以那時候就想要用一個繪本的方式，可能會比較有特色。然後那時候想說也不要做很厲害的，就剪剪貼貼像做繪本的概念去做，我們就覺得還不錯。所以是到最後才決定要用繪本的方式，不然本來不是的，本來是還蠻正常的方式。

問　：很多人在看人、鞋、腳這樣的問題時會跟戀物等心理狀態做連結，您的看法呢？

李導：一開始的確是在寫戀物這件事，那個劇本比較有都會感，就在說女生戀物這件事。（問：為什麼您要去探討這個議題？）就因為自己太喜歡買鞋了！我覺得妳自己很喜歡的東西妳就會很懂，然後我並不是覺得這件事情不好，而是我覺得這件事情太有感覺了。我有一次參加金馬獎，想說我要買甚麼呢？我又沒有錢。我就想說我去買一雙鞋，衣服就是隨便穿跟朋友借就行了，但是鞋一定要自己去買，沒有獎杯沒關係，至少最後有一雙鞋！然後我就去逛，逛很久很多次，終於看到一雙很喜歡的，第一次不敢進去試穿，過三天進去試穿覺得好漂亮可是好貴，就是還要再去

看兩次最後才會買。所以中間這個過程，我心裡面自己太有感受了。那是我明白的事情，我覺得導演還是要拍自己明白的事情。

問 ：那這部片講到很多跟追求幸福有關的事情，導演可以談一談嗎？

李導：其實我到最後發現我的每部片幾乎都在講如何追求幸福這件事。可是後來有些人跟我說，像Michelle說，她覺得我的片子沒有愛情只有生活，她說我的愛情片都沒有愛情，都沒有談戀愛或為了戀愛怎麼樣，都是在解決生活的問題。我說是啊。（問：突然間感覺《人魚朵朵》中，朵朵和維孝就是這種感覺。）對啊。

問 ：所以您的片子反映出您的個人經驗。那些奇幻的角色是如何設定的？比如在您的電影裡面有很多角色都是令人驚喜的，比方說您讓巫婆跟鞋店的老闆娘是同一個人、還有不說話養貓的插畫家等等。

李導：不知道耶，我以為想像力才是有用的東西，有時候理性無法解決，就是要看想像力能不能想出來。但是有時候也會從小時候的疑問來，就是為甚麼童話是那樣寫的？為甚麼人魚公主一定要死？為甚麼巫婆被燒死不會很噁心，她不會流很多血嗎？我怎麼想都覺得好奇怪，所以我才會想要把她反過來寫。然後童話故事一定要有仙女叫妳許願，可是為什麼一定是仙女呢？為甚麼不是巫婆呢？巫婆也ok啊！就每天在那邊胡思亂想，你進去那個世界然後胡思亂想就會開始長出東西來，就會長出一個插畫家講話，他就

會自己一直長。很有趣，好像他們中間有一種關係就發生了，但其實並不是那麼刻意營造的。

問　：您一開始比方說講到那個盒子，裡面看得到兩隻羊，一隻黑羊、一隻白羊，就會讓我們想這個故事到底要說甚麼？

李導：這個是真實故事，是一個跟我很好的北一女同班同學，她在法國一直寫信告訴我她的事情，從以前她就跟我說過，她的夢想就是擁有一隻白色的羊跟一隻黑色的羊，然後她也不知道為甚麼。反正她就是一個很怪的人，很柏拉圖式生活的一個女生，可是看她的信很有趣。然後土耳其的故事，甚麼在土耳其遇到一隻黑羊、理髮師，那是她真實在土耳其遇到的事情，可是我戲裡沒辦法拍，所以就用夢境這樣。我本來沒有打算要把她人生那麼多東西放在《人魚朵朵》裡面，可是我在修劇本的時候會卡住，不知道怎麼收，覺得自己收得不漂亮。所以我收到她的信，她跟我說她結婚生小孩了，然後她小孩早產一個月…，就是完全跟劇情一模一樣，然後ending她就寫說：「我不知道這是不是真正的幸福，但這就是我另外一個人生的開始。」我一收到她的信，我就立刻跟她說：「給我用！」她就說好啊。這就是那個咒語。因為我本來不知道要讓巫婆說甚麼咒語，就是她要拿甚麼來交換。那個故事我一直找不到甚麼好的，我一收到那封信我就覺得真得太棒了，巫婆給她的就是一隻黑羊跟白羊，最後就這樣收尾。所以真的沒有那麼算計。（問：所以就是別人的經驗跟自己的經驗融和在一起。）對，就是我自己有感覺的東西，在那邊亂想，

每天在那邊亂想出版社要叫甚麼名字啦,然後就想到要叫小魔豆……,想不出來的時候就去翻童話書。

問 :而且您的影片裡面的顏色是很豐富的。

李導:那是因為我以前是做國片副導嘛,然後都是灰色,每天都搞得髒兮兮的回家。我跟我一個很好的美術朋友王逸飛就約好說,以後拍自己片子的時候一定要拍粉紅色的電影。所以我拍《神奇洗衣機》的時候她就幫我很大的忙,做我的美術跟造型。那個房子是她新租的房子,她都還沒搬進去就先給我拍。然後拍《人魚朵朵》的時候一樣有找她,那時候都覺得整個都很清楚了,就是要做粉紅色的、五彩繽紛、很不寫實的用剪紙去拼貼出整部電影。傑克出版社也是她後來租的工作室,又還沒搬進去就先給我拍了。所以是因為找到tone調很適合的人。(那就是您原來想要的美學風格?)對,是那部片設定的非常清楚的風格。其實還有一個原因,是因為FOCUS那時候其他幾個案子都比較男生、都很man,所以我們就想說我們這個就是要做的可愛、好玩、粉紅、漂亮,也是覺得我不要再拍灰色,台灣不一定要灰色,也可以是彩色的。

問 :那我們再來談談《基因決定我愛你》。

李導:OK。那就是《人魚朵朵》的成績不錯,雖然在台灣的票房沒有很好,但是FOCUS整個賣出的版權甚麼都還不錯,也有賣錢沒有賠錢。所以後來三和娛樂Michelle就說,我們要不要再合作一部看看,她問我有沒有別的案子。我就說我有第一個劇本《基因決定我愛你》,就拿給

Michelle看。（問：可是拍出來跟劇本很不一樣，跟您原來想的好像不太一樣？）其實我覺得那是一個很好玩的過程，因為我們本來都沒有想那麼多，就只是想要拍一個電影，就去送輔導金，然後就過了。然後就這樣做了！FOCUS本來也想要投資這部片，可是就在一次影展喝酒吃飯的場合有香港的朋友就說：「妳們不應該在台灣拍啊，現在都要去大陸啊！合拍片！」然後我跟Michelle從來都沒有這個想法，完完全全沒有，就想大陸人也不能來台灣啊，那要怎麼合拍啊？（問：合拍片要去大陸啊。）對，但他只有規定你要用大陸的演員，但沒有規定你要去哪裡拍。問題是那時候台灣法律限制他們不能夠來台灣，所以這根本是無解的謎。輔導金那時候沒有規定要在台灣拍，然後我們就不知道要怎麼辦，之後又去新加坡宣傳，然後香港人就說：「那不然我們在新加坡拍啊，新加坡有潔癖啊，新加坡是個潔癖的城市啊。」就是在一個喝酒的場合，它完全從一個純粹的台灣片變成說我們是不是可以試試看做成一個合拍片？他是不是可以有大陸的市場？是不是台灣觀眾的接受度會怎樣？是不是真的可以去新加坡拍？所以後來整個眼界就打開了。然後本來還真的去新加坡看景，新加坡真的很漂亮，但是非常的貴。非常的貴之後就想說要怎麼辦？然後才發現我們真是異想天開，合拍片根本沒有那麼容易。我們本來以為只要用一個大陸演員，後來不是！我們本來以為女主角找一個大陸人就好啦，我們就可以拍片了，結果根本就不是。後來發現那個

台灣女導演研究2000-2010
——她・劇情片・談話錄

條文，就是劇本要送審的過程，妳還要去拿到合拍片的名額，如果妳沒有跟有錢有勢的公司合作根本就拿不到。我們開拍的時候面臨了很多那種問題。那時候FOCUS那邊因為整個在改組，他們跟我們說今年沒辦法投資這個片，妳要跟我們合作要明年才可以。可是我們都不想等，我們就想說還要再等一年都涼掉了。所以就變成Michelle自己去大陸開始一家一家公司這樣拜訪。我後來看電視看到大陸在頒獎典禮，才發現大陸那些非常厲害、非常大、非常有名的公司我們都去過。就是兩個傻女生拿著兩個行李箱，一家一家去找，看他們有沒有意願投資。可是這個片子對他們來說太小了，就有的大老闆就會說：「OK啊，妳用哪個女生當女主角我就投，我現在就打電話給她。」我根本不認識那個人，那是他公司的藝人。這對他們來說太小了，只是小案子。後來有認識一個還不錯的，他原本是在中國華納，那時候叫中華橫，中影、華納、橫店三個集團有成立了一家電影公司，有一個中國華納叫Beaver的，他是從美國回來的，他說對這個案子有興趣，但或許中華橫不會投，因為案子太小了，他們說他們都只投上億的案子，但是他可以介紹比較小的公司來投這個案子。他給了我很大的幫忙，因為他不太在意卡司要怎樣，但是劇本一定要改。然後他也提出很多劇本的問題，幫我找了很多大陸編劇來試寫，大概有五六個，然後那時候你開始發現到兩方的文化差異。尤其是都會喜劇，因為都會是跟人的生活息息相關的，我們雖然講同一種語言，但我們認同

的東西差很多，我們覺得好笑的事情不一樣，我們的價值觀完全不同。所以那時候其實真正學到的是這個，就是原來我們有這麼大的差別。我現在這個案子這樣做到底會遇到甚麼事情，其實我們自己都沒有把握，但其實這也是很有趣的過程。就像他們會跟我說：「妳這樣不行啦，不可能單身女生自己租房子住，然後買那麼漂亮的車子。我們這邊沒有人這樣的啊，有錢當然要先買房子！」就是連這種很基本的東西，他都覺得妳的故事不成立。後來我找到一個編劇也是跟我年紀相當、單身、住在北京，她就說：「我覺得不會啊，我覺得可以。」老先生們跟年輕人、跟都市人的差距都很大。（問：後來我看那個編劇是掛您跟孟瑤。）對，就是北京的編劇，那時候也是跟我們一樣是單身女性，所以她比較能夠懂那個故事。有一些編劇真的很厲害，但是他們會把他寫成一個我們完全看不懂的故事。後來發現我們唯一能夠符合有限預算的作法就是把台灣演員帶去大陸拍，這樣才能符合一半一半的比例。大陸實在太大啦，演員實在太多了，我們膽子很大啊，我都開玩笑說我們只有鞏俐跟章子怡沒有見過，那些有名的我們每個都跑去跟他們談。他們還會說：「我們經紀人在北京耶，可是藝人在上海，那你們藝人跟導演自己碰面好不好，然後我跟你們製片經紀人再談！」然後我就自己搭飛機，看藝人在哪個城市我就去哪個城市跟他們見個面聊一聊，他們藝人都很獨立，自己一個人就來了。很新奇的經驗。然後我們看幾次有人說哪裡可以符合我們的劇情，我

們就飛去看，有一次當天講一講就買機票飛去杭州看景。我就跟我製片兩個人在杭州西湖說：「這裡不能拍《基因》，這裡只能拍西湖大水怪！」就是古色古香，就不像基因的城市，後來是在廈門拍。所以我覺得整個過程都是一個嘗試。

問 ：劇本改編的過程是如何進行的？

李導：我也寫、孟瑤也寫，然後conference call，每個禮拜來來回回非常多次，一直到開拍的時候劇本都還會從傳真機裡傳出來。我覺得這是一個好的過程，也許不是一個大家都覺得很好的結果，但是我覺得那是一個很好的過程。因為你就是想要去試探那邊的觀眾是怎麼樣，你就是要去聽那邊人的意見。然後他們的意見你就必須判斷：你要接受甚麼意見、不接受甚麼意見，或者甚麼東西該怎麼拍，其實每個選擇當然最後都要自己負責。

問 ：我們看您的原著劇本，覺得原著跟女性的議題更契合，像墮胎、月經、第一次等等都寫了。

李導：對，那是一個比較high concept的東西。（問：感覺整個是比較touch到我們的。）是、是。（問：但是看《基因》就覺得跟原著很不同。）它本來整個想要走到比較商業片，就是大陸的上班族都可以看得懂的內容。那我其實有好幾個包括《基因》，後來想了幾個想寫的故事，我有跟華納的Beaver講，他就跟我說妳的故事聽起來都非常後現代，這個只能在韓國或台灣拍，在大陸現在是行不通的。裡面還有很多價值觀的東西，那個對他們的觀眾來

說都超前十年了，所以他們沒有辦法審這樣的片子，這是我面對的最大的問題。

問　：回到《基因》的原著與改編的差異，您當初是怎麼去割捨，要跟別人一起改編原來的劇本？

李導：我一向都不覺得導演是唯一最偉大的創作者，我一直覺得電影是一個商業的東西，當然並不是說電影真的是這樣，而是說妳個人的選擇。妳也可以選擇在這個體制底下繼續做下去，所以對我來講沒有那麼難，我其實還蠻開放的，對於去聽別人說甚麼。然後就是我最後到底要怎麼做這樣子而已。我覺得那是一個往前看蠻好的機會。

問　：《基因》後來在大陸的票房如何？

李導：哈哈，其實還ok耶。聽說參與到的人都有回本，發行商都還不錯。它雖不是一個大賣的片子，但是它在大陸上的時候，我聽到過一個數字，不知道是七十或還一百二十個拷貝，然後票房整個的結果是還可以的。（問：就是有回收就對了。）對，是一個他們覺得還可以的結果。（問：所以有達到您的目標，不要讓那個商業機制無法運轉。）對啦，如果賠錢的話就是真得沒有下一部了。很現實的，人家就不會找妳啦，總是要讓製片、投資的人在某些地方拿到他們要的東西。

問　：您自己覺得創作是一種生命的意圖，還是您喜歡的工作？

李導：我覺得是一個好玩的事情。大部分的工作就是你去作，你就會拿到報酬，那你只要稍微專心你就可以把一件事做好，那這種工作比比皆是嘛。但至少我的工作我可以把它

當作一個好玩的事情來做，因為我天生比較樂觀，我都覺得事情可以解決，從來沒有甚麼悲慘的事，都很快樂，所以我就想我應該去想更有趣的事情。

問 ：這兩部電影您都很滿意嗎？還是說您覺得哪些地方可以再更好一點？

李導：當然都有不夠好的地方。像拍《人魚朵朵》的時候比較沒有經驗，所以它有一些戲比較鬆散、節奏比較慢了，它其實應該更豐富、每一個環節要再快一點。反而《神奇洗衣機》沒有這個問題，它太用力了，用力到每個畫面都要告訴你很多事情，其實觀眾不一定接收的到，但是我每個畫面都想過五十遍、塞得滿滿的，所以不一定能傳達得出去。《人魚朵朵》就比較放鬆了，但就是戲的部分控制得不是很好。因為那時候對電影的實際拍攝了解的還不是那麼多，就以為這樣是可以達到效果的。《基因》的話，是我終於知道類型片的門檻在哪裡，就是今天如果我要挑戰一個都會愛情喜劇，我第一個要考慮的就是文化、生活的價值觀，這個東西美國人可以跨國遊走，但台灣人真的很難。再來，它對於很多公式的要求，例如說劇本。劇本你就是要符合到那個類型的每一節每一節的功能是甚麼，那我覺得我那個劇本還沒有寫到很多功能，就是還寫得不夠好。就算你要很通俗的商業愛情片，你每一個功能都要達到目的，但我還沒有完全達到。再來就是對演員的要求，演員的要求是很苛刻的，因為它需要的是明星光環的，如果你要去挑戰一個類型片，你就會面臨到這些非常好萊塢

的問題。那我們有沒有能力做這個事情？（問：所以您會定義自己是朝向類型片的創作？）那時候就是要做一個類型片，都會愛情喜劇。後來發現真得太難了，應該做個青春愛情片。青春愛情片的演員就不需要是有名又非常會演，它只要清新有氣質就好了。（問：所以未來也有可能做青春愛情片？）我喜歡做青春白爛片，就是像《極限燙衣板》那種，就是人生劇展，我在《人魚朵朵》之後拍的，其實他們是同時的案子，我拍了一個就趕快拍另一個，故事就是一群攀岩社的男生想要一邊攀岩一邊燙衣服，去參加世界極限燙衣大賽。真的有這個比賽！而且是全球性的，就是一邊做極限運動、一邊燙衣服這樣的比賽。他們參加那個比賽只是為了吸引全校最漂亮的女生注意。國外真的有這個比賽，在英國跟澳洲都舉辦過全球大賽，我還有買他們的DVD跟那個單位聯絡，然後他們還免費讓我用它們的畫面，並且把我們拍戲的消息登在他們的部落格上。就是這麼無聊的一群人，我一看到那個新聞就想說怎麼有這麼無聊的活動，真是太適合我了！而且我又很喜歡燙衣服，我以前是台大登山社的，我也會攀岩，所以我一個晚上就把劇本寫完了。他們做這件事實在太愚蠢了，而那種愚蠢我真是太了解了！就是無聊到一個極致，生活過得很好很無聊，所以就找一些樂子吧！所以青春片我比較是那個方向的，所以後來我去拍偶像劇《蜂蜜幸運草》，我看那個漫畫是一股作氣看完，就覺得完全是我的題材，就那些人真得做了很多很莫名其妙的事，然

後就是青春充滿了能量，可以恣意揮灑的感覺。因為日本的漫畫已經走到某一個方向去了，其實我不是看日本漫畫的人，我從小不看漫畫的。可是我不知道為什麼我看到那個就覺得我懂，我可以拍出那個東西來。我本來以為那個東西大家都懂，結果後來才發現不是，對很多人來講那其實是太超過了！可是我看日本電影都那樣演啊，我自己的生活也用那樣的角度在看事情啊，我一點都不覺得超過。所以我後來終於明白了，我應該不是一個商業片導演。

（問：中島哲也的片您會覺得太超過嗎？）當然不會啊！

（問：所以您可以試試看跟中島哲也作好朋友，可是他的東西更誇張了！）沒有，那有預算問題。我在拍《蜂蜜幸運草》的時候，在有限預算下做一件誇張事情的時候演員都很可憐。彭于晏就是叫他跳潭他就跳潭、叫他翻牆他就翻牆、叫他飛就飛，都真人來做。張鈞甯也是啊，他們都玩得很開心。張鈞甯叫她揹鄭元暢她就揹，就老是做一些很奇怪的事。青春白爛片，超喜歡的。（問：您自己也玩的很愉快？）對，而且前幾天我就跟我先生在看《我跟條子的七百天戰爭》，也是莫名其妙很奇怪的那種日本片，我跟他說：「你知不知道拍這種白爛片需要無與倫比的創意。」就是那種源源不絕的一直想出很奇怪的idea，可是我就說如果我人在那個場景裡，想法就會跟著出現了。

（問：您先生也喜歡看？）沒有啊，他就是一個正常的人、普通的電腦工程師，以前台大登山社認識的，我們共同的興趣就是爬山。我們今年才去雲南，去了海拔三千八

左右，很漂亮。（問：先生很接受您工作的型態？）可以啊，因為他也早就知道我是這樣，我也不是今天才變成這樣。我在大學就是這樣，要去登山社，然後去舞蹈社跳舞，還要去台大人文報社編報紙、看電影，然後系上的課快要被當掉，還要念書，很忙，我覺得沒有比大學更忙的時候。（問：所以先生也很支持您拍片？）他是個沒甚麼感覺的人，所以還好，無所謂。

問　：為什麼您想要結婚生小孩？

李導：整個人生想一想，這個是有期限的，如果要作選擇的話，到頭來我選擇有生小孩，至少試過，是我比較想要的。我覺得就是要有不同的體驗吧！很多事情我覺得已經體驗夠了，我想要有新的體驗。可是生小孩的事情我覺得其實很短耶，至少這一年之內我真正感受到的主題叫做「家」，一個你花二十年逃走的地方，現在你開始去建立它，這個體會是蠻深刻的，我才知道原來煮飯是這麼費時，如果你要每天煮飯是一件多麼費時、多麼累人的事。就是有了新的體會，我現在不知道它會變成甚麼，也許會變成創作的素材，我覺得這種是一種累積，……這就是我最近的體驗。

問　：這樣講起來，很想看您下一部作品！

李導：《背著妳跳舞》喔？這是一個在大陸拍的，但全部是台灣人，是一個台灣人在大陸成立的公司，卡司非常的好。公司叫方華、製片叫葉可棠，他們都沒有做過電影，是公關出身的，所以他們對電影產業其實並不清楚。可是因為他

們在大陸有一個地鐵的電視牆的通路是他們公司的，所以他們就想了一個辦法叫「廠商置入」，就是它收廠商的錢，因為他們好像不能直接放廣告，有一定的限制，所以他們就開始拍戲，然後戲裡面全部都是那個商品，然後都放在電視牆上。但是他們異想天開說，既然拍了這麼多錢，搞不好還可以做一個電影版，所以他們就想說一個東西兩邊放。那時候我正好在美國玩耍，他們打來說有個案子要找妳去拍，我說可是我現在在美國耶，可不可以找別人啊。他們說不行，因為我們已經跟廠商講好了，就是要找妳。然後等我在美國收到案子的時候我就說不可能，你一個案子不可能同時給地鐵四分鐘、三分鐘，然後可以接的起來，變成一部長片。第一個沒有人要看、第二個兩邊都不會成立。所以我才重新幫他們修那個故事大綱，然後變成兩個版本《雙面薇若妮卡》那樣。然後他的故事就是徐若瑄演一個芭蕾舞巨星，有一天不小心摔斷了腿，就跑去躲起來，想要放棄自己。楊祐寧就演一個相信世界上有外星人存在的貨車司機，然後每天都在外面等待隕石掉下來，他每次走在路上就會被大球撞到，之後就會撿到一隻動物，撿到動物就以為隕石掉下來，結果當這件事發生第三次的時候，他就撿到徐若瑄了。徐若瑄掉進湖裡，其實是跳湖自殺啦。然後徐若瑄都不講話，他就覺得這一定是外星人假裝的。後來楊祐寧把徐若瑄送到醫院去，結果後來徐若瑄就跟著他回家，佔了他的床、吃他的東西、賴在他家裡不走。後來楊祐寧就覺得徐若瑄應該不是外星人，

這個人又很麻煩趕也趕不走，然後相處久了又好像有點喜歡她，不知道該怎麼辦，就是這樣子的一個小品故事。可是因為那故事不是我寫的，我在美國修改了故事大綱，所以他後來就在台灣找了編劇重寫，那我在台灣就拿到了新改的故事大綱，其實很不錯。後來我去大陸十天就開拍了，但是我在開拍前三天才拿到對白本，然後我覺得那編劇可能有點誤解，他可能以為是要給大陸人看的，所以他寫得是給大陸人講的，例如：「你別貓哭耗子假慈悲了！」徐若瑄就說：「妳要我這樣子演嗎？」我就說我用台語演一遍給妳看，用台語演一遍整個就像八點檔。所以我們後來就結構照走，但是每個戲的內容都有改。（問：現場改嗎？）來不及了！（問：所以現場就演員跟您溝通好就演了？）對，所以我們每天都在車上你看我我看妳，想等下要講甚麼。但是我們演員很好，徐若瑄、楊祐寧、陸明君、陳怡蓉他們很好，他們知道這個狀況，他們也有看到那個本，所以他們整個就是一直在丟東西，所以反而有一些好玩的東西就在那個狀況下產生了。（問：就即興創作出來了。）對，比較即興。就變成一個沒有作過電影的公司，找人來拍電影，然後他們覺得這樣就可以了，這些人卻每天在現場緊張，「就要拍了！怎麼辦！」幸好美術的景都搭得很漂亮，所以人在裡面走來走去都不會發生甚麼不好的事。（問：所以實景是搭在哪裡？）大陸的片場。（問：哪裡的片場？）主要是車墩，還有一些郊區。（問：甚麼時候會上？）不知道耶，因為去年底（2008

年）就拍完了，拖到今年才剪電影版，地鐵版廣告已經播了，出錢的是一家鞋子品牌。（問：所以怪不得斷腿、又腳、又鞋的，當然要找妳。）因為那些廣告商是那麼想的。（問：影片裡面也有置入性行銷嗎？）就沒有，比較好的是因為這裡面都不需要有。這部片子裡面都是一些比較莫名其妙關於外星人的簡介。這部今年有在台灣拿到輔導金，那我還一些東西是當初在上海沒拍完的，電影版裡面有一些還要補的，要趕快補一補。那時候就知道要補拍，終於可以補了。這部就是一個很小的故事，跟《人魚朵朵》蠻像的，可是可能又沒有《人魚朵朵》那麼奇怪。《人魚朵朵》講的價值的東西是比較不一樣的，那這部是因為原本的案子就是比較通俗的事情，就是要不要放棄自己這樣的事情。比較好玩的是，後來都是用祐祐的角色去看，所以就朝著外星人前進。

問 ：您電影裡面都有奇幻的元素，感覺就是很個人的風格？

李導：對啊，而且我以前都不覺得是我個人的風格，我以為大家都這麼認為，後來才慢慢發現原來不是大家都這麼認為，所以大家才覺得我很有趣。因為大家都看不懂，所以我只能在角落邊玩自己的東西。

問 ：我有聽到另外一個說法，《基因》雖然有回本，但是好像狀況也沒有像《人魚朵朵》海外賣座那麼好？

李導：它主要是大陸的部份，其他的部份應該沒有那麼好。大陸市場太大了，然後都會愛情在那邊算是蠻容易回收的類型，你看後來的《愛情左右》啦……。（問：像今年的《非誠

勿擾》三億多耶！）對啊，像《愛情呼叫轉移》啦，那是他們很吃的一個類型，所以小小的做一下也還ok。

問　：《基因》裡面的元素像黏菌，它在舊的劇本就寫得非常清楚，會化成霧等等，可是在電影裡面直接就是漏水甚麼的，真得有那個黏菌嗎？

李導：有啊，就真的有那個東西啊，我們以前念生物的時候有養過。它就是會走又像香菇。可是那時候送審的有一點，就是大陸那邊說黏菌不可以拍得太噁心。我是被要求說，因為他們覺得那個部分太科學了，對一般人來講不太容易理解，所以不要講太多。（問：其實我覺得看原著劇本很清楚，但電影裡面為什麼黏菌跑出來了，反而不是很清楚。）不知道耶，但那時候這是他們的要求，我覺得有些東西試試看也很好。（問：就是需要妥協？）可是我覺得這是一個選擇，就是你要不要試看看聽別人怎麼講。（問：那他說服您了？）那個案子整個是說服我了，後來我覺得就試試看，試試看我才知道是怎麼回事，我才知道我以後可以做甚麼。其實我們以前沒案子拍的時候，還想說要不要往電視跑。（問：我個人很喜歡您的原著，跟女性議題更連結。）可是要找人投資，還是要改一下。（問：但有些導演不太喜歡人家改他的東西。）因為我告訴我自己，我又不是只要拍一部電影，所以我不用每部電影都守著百分之百我想要自己做。就是如果大家都說我這樣做不好，那我應該怎麼做，未來怎麼做會更好？那如果有這個說法，我願意拿這個電影去試試看這個說法成不成

立。然後做完之後我才發現，也許我沒有辦法很商業，我失去我原本最有特色的東西，那再來我的選擇是對是錯，下次我要不要再做這個選擇？我覺得這是可以去實驗的，就做一個實驗，就會更清楚體會到這是怎麼回事。我不會說每個都是我的藝術作品，我就一定要怎樣，我不會那樣想。

問 ：您從電視出來的，應該更知道商業運作的一些狀況。

李導：可是其實我之前沒拍過電視耶，我電視做兩年就開始做電影了。我覺得還是個性的問題。

問 ：真得很妙啊，您跟過黃玉珊導演、林福地導演，他們兩個很不同。黃玉珊導演很藝術的，那林福地導演早期是拍一些商業電影，比較鄉土。

李導：那怎麼不說萬仁呢？鄭文堂、林靖傑、洪智育我也跟著他們做製片或副導啊。（問：這些人都很不同。）因為那是工作，又不是創作，就是要把該做的事情做好。我就開玩笑提到說灰色跟粉紅色電影，就是我不想跟他們一樣，我要拍我自己的東西。

問 ：您的東西非常貼近女性。

李導：可能就是我是從自己熟悉的東西出發吧，我一直相信說你沒有辦法在電影裡隱藏你自己、把自己變成另外一個人。你當初會在那個極度壓力的情況下寫出來的都是你的本性、你的樣子。

問 ：那您的製片大部分都是Michelle嗎？

李導：《人魚朵朵》跟《基因決定我愛你》是Michelle，然後《背著你跳舞》是方華葉可棠，他是老闆，還是有請在大

陸工作的台灣人來當製片。《神奇洗衣機》就是自己、
《極限燙衣板》就是黃志明。

問 ：您的片子都非常女生耶。

李導：因為我就是女生啊！可是我不知道耶，像我身邊的人都說
我非常理性，Michelle就說我一點都不浪漫，因為我根本
不相信愛情，我怎麼可以拍愛情片。像《基因》我就一直
覺得不可能會是happy ending，他們就硬要我拍happy end-
ing，我就只好這麼做，但我原本的劇本並不是這麼打算
的，最後是兩個女生又繼續住在一起，只有女生靠女生才
有用這樣子。我很理性、我也很喜歡理性的電影，所以我
接下來要不要拍一些理性的電影？（問：您很喜歡理性的
電影？）就像《Panic Room》，Jodie Foster演的，就是關
在一個小房間裡，壞人進來那要怎麼逃出去？有方法一、
方法二、方法三，我很喜歡那種動腦的過程。（問：蠻科
學家的訓練，感覺跟念生物有關。）其實我還蠻享受看那
些電影的，像《Inside Man》那種，就是有設一個局，然
後那個局又解得很漂亮，就覺得很有趣。

問 ：像您喜歡的這種類型，有套用在您的電影裡面嗎？

李導：就還沒有啊，未來吧。（問：您的作品還是蠻夢幻的
啊。）對啊，因為拍了兩部夢幻的片子之後大家都要我拍
夢幻的。只要你有夢幻的題材就可以拿到錢，像目前來找
我的幾乎都是夢幻的題材。我就跟他們說其實我現在對愛
情片沒有甚麼想像了，已經在前兩部片都用完了。（問：
所以之後「家」的感覺會有創作嗎？）那個還不知道，目

前還是想要動腦多一點。（問：您有考慮要做懸疑的類型嗎？）想。可是我最近看到很多推理小說，覺得浪費時間的多耶！我覺得太設局了，其實那個設局的過程閱讀者並沒有太大的樂趣，因為解謎怎麼解都你在講啊。我是有看到一個還不錯，本來有想要跟那個作者聯絡，可是後來想來想去，就覺得雖然他是目前最好的，可是我好像也並沒有非常喜歡，就算到最後要改寫你的故事，我可能也不會到完全喜歡上的感覺。所以我還在猶豫，也還在看一些其他別的東西。像《Seven》怎麼會有這麼厲害的劇本呢？到現在看都覺得好厲害好厲害！就是從但丁神曲延伸出來的。我最喜歡的片子是《神鬼奇航》，第一集好棒喔，就是我小時候的夢想，完全創造出一個新的世界，而且完全都是實拍的。現在流行的是《刺陵》，大陸一堆奪寶片全部都出來了。就是海盜片又來了，他們就是要做出一種以後的人都不敢再拍海盜片的海盜片。（問：對啊，系列電影這個就被它強佔了，很難再超越。好像恐龍片，《侏儸紀公園》拍完之後誰還敢拍恐龍片？）總之就是希望可以拍到很厲害的解謎懸疑推理的片子。（問：可是台灣有沒有這樣的一個能力？）《刺陵》都拍了。（問：《刺陵》不是台灣的，有跟大陸合作，而且朱導說花了好幾億。）可是他會回收啊，沒關係。如果說要拍那種片就不一定要在台灣拍。沒關係我們慢慢來，希望有一天可以拍，那就是夢，但不是做白日夢喔。一開始我就想說：「好！告訴我歷史中有哪些華語的冒險片。」然後我去找小說，

只有一部《西遊記》。（問：而且《西遊記》又被周星馳拍了。）沒關係《西遊記》的素材很多，而且不停地被重拍。我想華語片很少冒險片，所以這兩年大陸都在拍尋寶的電影。

問　：其實說實在話《人魚朵朵》也有些人看不懂，因為那奇幻跳得太快了。

李導：如果看得懂的人比較少那評價會比較好，《基因》看得懂的人多評價就比較不好。（但是《人魚朵朵》如果在學生族群來講的話，學生會比較喜歡。）有感覺啊，就是它投射給你的每個東西你可以解讀，那有些人就是看到、沒辦法解讀那個訊息，他就沒有感覺。

問　：關於資金那些問題還是要問Michelle比較好？

李導：是的，關於那些來來回回資金的問題，誰賺錢誰賠錢？Michelle有沒有賺到等等。發行是另外給發行，發行是另外給一個價格賣給發行。（問：所以她都是用賣斷的方式？）沒有，要看哪個片，《基因》是用賣斷的方法。（問：那你們《人魚朵朵》海外是買給哪些國家？）我知道日本賣很好。那其他的點就是小賣小賣，可是因為FOCUS打包賣，就是六部片打包在一起賣。（問：那你們現在這部新片的發行有在談了嗎？）我不知道那個公司會怎麼處理耶。（問：那家公司是全部出資嗎？）應該是，再加上輔導金五百萬。但《背著你跳舞》我不知道是不是正確的，但我聽到的兩個版本製作費花了兩千萬，跟《基因》差不多。《人魚朵朵》五百萬，以我聽到的

製作費。（問：《人魚朵朵》五百萬就拍起來啦？很厲害耶。）因為徐若瑄有捐錢啊，哈哈。徐若瑄拍戲友情價，然後現場還捐錢。因為我們也是超支啦，她人就很好。她都說：「《人魚朵朵》我到底拿多少錢拍呢？就是算一算沒拿錢這樣。」她還蠻喜歡那個劇本的，那拍的過程她有點不知道發生甚麼事情的感覺，但我覺得拍完的成績對她來說還不錯。我們好像只做了一件事，就是讓大家想起來她是一個電影明星，所以《人魚朵朵》之後她就拍了很多片。

問 ：那您當初是怎麼找到徐若瑄的？

李導：因為我本來想說只有五百萬，就是找台灣的演員或劇場演員這樣很保守的想法，可是香港就給了我一句話：「我們要卡司。」大家就開始想，開會的時候腦子裡冒出的就都是：「徐若瑄」，就是要這個風格，腿部漂亮、穿衣服好看、又可以演一個媽媽。因為她後來要去帶一個小孩，所以一定不能夠十幾歲，要二十五歲以上。但是每個人都不敢講，因為覺得徐若瑄價錢好像不太可能。可是FOCUS給我最大的影響就是沒有不可能的事！「OK！妳要徐若瑄是不是？我就把劇本寄給她！」寄去之後他們公司就有回應，說她本人看了蠻喜歡的，然後我們就見面談了。（問：FOCUS那時候是不是有派一個製片過來？）對，主要是Lorna（鄭碧雪）和Daniel。（問：我這次去北京參加華語論壇，有遇到Lorna。）而且徐若瑄拍片還每天買東西給大家吃，有一天早上她說大家都好累喔，早餐要給

大家補一下，然後就送來了燕窩！（問：一人一瓶，你們劇組多少人啊？）三十幾個。（問：那麼好，難怪《背著你跳舞》您又要找她？）沒有，那是他們找好她才找我，我才願意去拍，就是因為很想要再跟徐若瑄合作，祐祐我也蠻喜歡的。所有東西都弄好了，我只是去導。我就說我那時候還在美國玩啊！

問　：感覺導演您拍片的題材比較沒有包袱？

李導：有些題材有人作就好啦，不需要我們作，現在台灣電影還不錯就有很多人找我拍片，就想有機會賺錢，我覺得這已經被實驗過了，如果你想要在台灣賣錢，到現在為止成功的主題只有一個就是愛台灣，而且是歡喜愛台灣，不要悲情愛台灣，悲情愛台灣是一千萬，歡喜愛台灣是一億。如果你今天是一個愛情片，愛情片裡沒有愛台灣是不行的，就要用台灣的演員、台灣人的個性和角度來看事情，純純粹粹的台灣片，所以你如果要想跟大陸合作，你就不要想這一塊。最好就寫一個單純愛台灣的劇本。這幾年的確是這樣，有數字告訴我們，而不是隨便亂講的。可是我們不是不愛台灣，例如我們去大陸拍片，其實那個體會最深刻，台灣人非常的溫柔，處理人物和看待事情的方式跟大陸人是完全不同的，我們其實對人有很多的諒解、包容，不會去鬥爭，就是溫溫柔柔的在過生活，所以我覺得大陸人才會找我們去拍愛情片，因為他們希望愛情片裡面有這種浪漫的東西，給觀眾看，那他們覺得我們在處理這一塊是比較好的，所以我們現在在輔導金裡面充斥著愛台灣的氣

氛，如果你沒有這個，人家就不見得會給你錢，就是整個
會被質疑。

問 ：在北京華語論壇的經驗，我覺得大陸現在的錢很多，當然
也要辨別真假。整個是一個蓬勃的狀況，超出我們想像。

李導：我聽到好多好玩的故事。他們那邊有錢人真得是有錢到誇
張，有錢之後就想要有點文化。所以他們有各式各樣的人
在投資電影，可是他們可能都不懂，但是你還要尊重他們
的意見，因為他們是老闆。

問 ：謝謝導演撥冗跟我們分享這麼多經驗。

陳芯宜導演訪談錄

台北天母 *99.01.11*

問 ：導演您好，是不是可以從您的個人背景談起，談談您是怎麼跟電影結緣的？

陳導：我們大一大二有要拍片的課，那時候是拍短片，就覺得拍片還蠻有興趣的。（問：八釐米嗎？）不，那時候已經是VIDEO了，是VHS的機器。所以大學的時候就覺得拍短片很有趣，我大三的時候就在黃明川導演那邊工作，跟著他拍紀錄片，他那時候也才剛從紐約回來不久，是我同學先去他那邊工作。那陣子的氛圍是有一些新的裝置展，像台北縣那時候有破爛藝術節啊、或後工業藝術季，那時候我都有去參與那些活動，當時黃明川導演就在拍那些紀錄片，所以我們就認識。之後同學就先去他們工作室，邊實習邊工作，後來我也跟他一起去。等於說大三在黃明川導演那邊就開始工作，就邊學習邊工作。那因為我自己是到了大二的時候就知道自己對念廣告沒有太大的興趣，因為寫來寫去都是寫企劃書，然後我比較喜歡接觸到實際的東西跟人啊，我不喜歡只是在家裡面一直寫企劃書。所以後來有那個機會在黃導那邊工作，等於我自己所有的技術養成跟觀念的養成都是在那邊。（問：所以學校對您的幫助

並不是很大？）學校，老實講不是很大。那時候我只對兩門課有興趣，一個是那時候陳儒修老師的課，他講女性電影跟第三世界電影，這兩堂課我比較專心在上。都是開在影傳的課，所以幾乎廣告自己的課我都不太有興趣，說實在也忘了到底還有哪些課。然後還有一些文化研究、文化批評的課，也都是陳儒修老師開的課，我比較有興趣。另外有一門攝影創作的課，老師叫黃建亮，那時候開始知道可以用影像做創作這件事。那時候大家沒有像現在VIDEO那麼普遍嘛，所以大概都用照片或用別的方式。但那時候都還是做作業，沒有體認到是創作這件事情是跟自己相關。那個是有差距的，你做作業雖然做出一個東西來，但是你不知道那跟自己有甚麼相關，那只是一個作業。但是上了他的課他給了一些觀念，他也不會要你實際去做甚麼，而是要你去想、去開發一些想法，比如說，他一開始的題目就是：我。那「我」應該是每個要做創作的人應該先想到的。他會用一些題目讓你去思考。那時候才會覺得說這些作業出來的東西跟自己相關的，當然那時候還不會認知到那個是作品或是創作，只會覺得是跟自己實際相關的。大概就是這兩三門課，還有一個「報導攝影」還是「報導文學」，那時候是楊度老師，就大概是這幾門課。（問：「報導文學」的課是新聞的？）對，都不是廣告自己的課，哈哈，所以事後回想就覺得那時候就已經對商業的東西比較沒有興趣。

問 ：所以您一開始是走紀錄片的路線嗎？

陳導：也沒有，因為黃明川導演他那邊拍很多紀錄片，包含藝術家或是一些比較特別的東西。那時候也很懵懂，甚麼都不知道，就只是去那邊學。那我覺得他那邊除了給我技術方面，另外一個很重要的是因為他那時候拍紀錄片不只侷限在台北，所以我們開著車全台都會去跑。而且跑的不是觀光景點，而是一些人物自己真正生活的地方。所以對我來講，我是覺得那時候我才真正認識台灣是甚麼。以前都只是去玩，或是透過別的，不是自己親身去體驗。那時候遇到很多事情，比如說《流浪神狗人》裡面那個撿神明的，也是那時候看到的狀況。不是真的遇到那樣的人，而是你去到一些台灣比較偏僻的地方，你就真得看到很多流浪的神明被丟掉，那時候才知道原來真得有這樣的事情，所以累積了很多素材跟想法。還有因為黃導那邊在1997年的時候，剛剛也有講到因為那時候VIDEO的機器也不是那麼普及嘛，所以一定都是大的Betacam啦、或是那時候我們拍短片都是大的VHS的機器，但是也是很大，不可能隨便就取得來拍。所以那時候技術門檻都還蠻高的，也不可能自己拿著就剪接，那時候都還是線性剪輯，一定要在學校弄，或是要有器材這樣。（問：所以您在學校剪過？）有啊，那時候大家都有這樣的經驗吧，就是偷藏鑰匙晚上偷溜進去，這好像變成一種傳統了，大家都會偷打那個鑰匙。那時候學校雖然有一整間剪接室，但還是要排時間啊，所以很多人都偷偷躲在裡面，然後等巡查阿姨的時間過了，大家就偷跑出來剪，通常都是這樣。就跟暗房那時

候差不多，就是半夜偷偷去工作。所以那時候沒有太多機會可以接觸到那麼多機器，然後黃導是獨立製片嘛，所以他甚麼器材都有，包含燈光、收音、剪輯甚麼都有，所以在那邊等於有很好的學習機會，你可以實際操作。那另外一點是他不會覺得女生不能做甚麼，我覺得這點很重要，因為那時候拍片大概覺得女生只能做某些職務，像是製片助理。你不可能真正去碰到器材的事情，就算是攝影助理也不太可能，外面制式的team都不太可能，但是他那裏是獨立製片，而且他不會覺得說女生不能做甚麼，那我覺得對我幫助是很大的。所以我們也一樣扛重的，一樣燈光、攝影的每個環節，他都能夠讓你去嘗試去做，大概是這樣。

問 ：所以您是從黃明川導演工作室那邊學習到紀錄觀點嗎？這是不是影響到您後來的創作？因為您一開始是拍劇情短片，然後再進入到紀錄片，最後還是回歸到劇情，您比較想要創作的是劇情？

陳導：其實對我來說比較個人創作的部分是劇情片，那我也沒有接很多紀錄片的案子，因為拍紀錄片對我來說也不太是案子，我自己現在正在拍的紀錄片都是我自己真的有興趣的、真的很喜歡的東西就去拍紀錄片。然後對我來說是一種養分、跟一種可以轉化到劇情片裡面的東西。黃導那邊真的蠻有趣的，比如說紀錄一些藝術家啊；或是很奇怪的，他紀錄很多磚的改變、窯、石頭、石雕甚麼的，那都是很特別的，一定會有人覺得怎麼會有人想到這些東西。

那無形之中會讓自己的思考比較多樣，不會覺得就是一個單的面向。然後一直到我離開黃導那邊，是本來我想說要去國外再念書。因為我畢業之後到那個工作室去工作也算蠻長一段時間了，97年畢業後一直到98、99年，我又想要到國外去念書，那時候也沒有想要當導演，其實我並不是立志要當導演的，觀眾有時候會這樣問我。但那時候沒有，因為我本身也做音樂，所以我本來想要去念聲音。台灣除了杜篤之杜哥以外，很少人在做聲音這塊，我因為對聲音都有興趣，所以就想說要不要去念聲音或是動畫。那時候我很喜歡畫東西，本來想或許去加拿大念動畫，因為加拿大的動畫還蠻強的，那時候有這樣的想法。所以本來離開是為了想要去念書，但是後來在黃導那邊有累積一點東西，沒事就開始寫劇本。之後就寫了《我叫阿銘啦》那個劇本，投了以後中了短片輔導金，就拍了，拍了以後就一路這樣拍下去，就也沒有再出國了。（問：現在還會想出國念書嗎？）現在就不太會想了，已經過了那麼久了。（問：一路就是創作下去了。）嗯。（問：原來您出國的計畫聽起來也是非常好的。）對啊，但是這幾年下來慢慢心境會有些改啦，就想說要繼續這樣下去嗎？因為台灣的電影環境不是很好。會一直受到環境的某些影響，因為我拍的電影也不是那麼商業。我拍完《我叫阿銘啦》之後有得一些獎，有些回饋好像還不錯，壓力就很大，因為覺得自己下一部片要拍甚麼？那時候還沒有那麼成熟的創作觀念。（問：那部是用16拍的？）對，是用16拍的。那時候

就會懷疑自己還要繼續拍嗎？因為那時候的台灣電影依舊很低迷嘛，然後大部分的論調還是會把責任歸給導演，自己身為導演的壓力就會很大。想說如果我拍的下一部片很爛的話，那不是拖垮台灣電影嗎？會有這種想法。（問：壓力好大喔，有使命感。）對啊，當然現在來講會覺得自己怎麼那樣傻傻的，不是只有導演的問題，是有很多環節的問題，但是你自己還是會有一種責任感啊，那怎麼辦？只好繼續走下一步。所以那陣子創作上會有些低潮，也是因為這樣《流浪神狗人》拖了很久一直沒有出來，因為寫了很久的劇本，然後一直不滿意，就拖了很久。

問　：談到《我叫阿銘啦》這部影片，導演想要跟觀眾說甚麼？

陳導：會寫那部片也是因為有幾個靈感的來源，那時候輔大有一堂課叫《人生哲學》，那堂課我大一其實被當了，是一個修女教的，那時候上的課其實有點無聊，我當然忘了上甚麼了，總之我就是沒有過，以至於大四的時候要重修。大四重修的時候是一個比較年輕的神父，那當然不是因為他年輕所以比較有興趣，是因為他教學比較活潑啦。然後他也沒有甚麼作業，他就是要你去找一個弱勢團體，對他們做研究調查，去寫報告這樣。那時候我跟同學一組，我們就去找遊民，就是平安居那些遊民的中途之家去做研究。去做研究當然就是有社工陪同，就跟幾個流浪漢聊天這樣，但他們不會真的跟你聊天，因為有社工在啊，回答的就「是」或「不是」這樣子而已。所以那次作業雖然做完了，但是心裡會覺得不踏實，其實你並沒有真正接觸到這

些人，雖然你完成了一個作業。所以後來我就自己去找真的身邊的流浪漢，去跟他們聊天做朋友。因為我其實在一些地方常會看到流浪漢在固定的地方，後來就鼓起勇氣跟他們聊天，那陣子就交了很多流浪漢朋友。（問：是為了作業還是為了拍片？）沒有啊，就只是自己心裡面覺得雖然那個作業做完了，但我還是不了解他們、還是不知道他們為甚麼在街上、還是不了解他們在想甚麼、還是不知道他們的背景是甚麼，自己心裡面有這樣的想法，不是為了做作業，就是去找他們這樣。（問：一種社會關懷嗎？因為沒有任何目的，只是想去多了解他們。）嗯，有一點是這樣。另外一點是在黃明川導演那邊的時候，有紀錄過一個藝術家叫許鴻文，他現在已經出家了，那時候主要是我負責去紀錄他，所以我跟了他一陣子。他那時候在做行為藝術，就是去路上、在路邊或地下道，遊民經常出沒的地方，然後拿那個人家不要的很多紙板，把紙板床雕花，變成很漂亮的床，送給流浪漢睡。然後我跟著他一直在拍這個，那時候他碰到很多困難，因為在地下道會有警察來趕他，因為有人會覺得說他到底在幹嘛之類的。然後他邊雕的時候會邊把他要做的東西寫在旁邊做一個說明，你只要給他一百塊，他就做一張紙板床再給別的流浪漢。他就是一直不停循環在做這個，做到最後有人會質疑他說：「你這個到底在做藝術還是在做慈善事業？」因為以一個藝術的觀點來看，可能是需要不斷的創新，你這個行為要有某種進展，但是他是沒有的。後來他自己也遇到創作上的瓶

頸吧，就覺得說他到底是要做慈善事業還是要做藝術？他自己也碰到類似的瓶頸或困難，所以他後來就不做了。我是後來隔了好幾年之後才聽人講說他後來就出家了。（問：這樣感覺像是行為藝術。）對對，他有一次去龍山寺對面，那時候對面還是一個公園住很多流浪漢，早期很多流浪漢會聚集在龍山寺附近。那陣子也是常常跟他窩在那裏，所以經由這幾個原因就寫了《我叫阿銘啦》這個劇本。

問　：那英文片名《Bundled》有甚麼意思？

陳導：英文片名其實是湯尼雷恩取的，他是一個英國人，對台灣電影來講是很重要的一個人，從很早侯導的時候，他就是把台灣電影推到國外很重要的人物，所以很多人的電影都是他翻譯的。那時候湯尼雷恩跟黃明川導演也很好，他只要來台灣有時候都住在黃明川導演的工作室。那時候我雖然已經離開工作室，但還是蠻常跟朋友回去的。所以我剛拍完《我叫阿銘啦》，剛初剪，湯尼雷恩就希望能看我的片，看完很喜歡，後來我們就去溫哥華影展，他是選片人。《Bundled》是他取的，不是我取的。因為他那時候看完他覺得很多的意象就是綑綁，所以他就取這個片名。

問　：我覺得英文片名取得非常有意思，包括他們思想的被綑綁。因為片中真實跟夢幻是混淆的，所以我們不知道他現在到底是在一個真實還是夢的狀況裡面。還有就像您說的，他們都是大包小包的綑綁在身上，真得蠻有意思的。

陳導：嗯，對啊。

問 ：中文的主題叫《我叫阿銘啦》，這句話也很有意思，因為
　　他到底是不是真的叫阿銘，我們也無從得知。所以您在接
　　觸遊民的時候，您覺得他們跟妳的對話裡面，他們真得是
　　真實跟夢幻混淆的嗎？講的話像夢囈那種感覺嗎？

陳導：為什麼會叫《我叫阿銘啦》是因為我覺得他們的面貌很模
　　糊，相對於一般大眾對遊民的印象，就是一個標籤，就是
　　一個很模糊的印象，他沒有一個個體。他就是一個遊民，
　　是破壞市容的、是骯髒的、是會犯罪的，他有一個標籤
　　在，所以遊民變成是一個框架、一個模糊的影像，就是沒
　　有一個一個的個體。所以我那時候故意用《我叫阿銘啦》
　　這句話，他在裡面會故意一直說：「我叫阿銘啦！」但是
　　一般人會覺得我管你叫甚麼名字，我是刻意用這個來凸
　　顯，讓他一直強調自己叫阿銘，但是根本沒有人在乎他到
　　底叫甚麼名字，只因為他是流浪漢在街頭晃來晃去。所以
　　那時候想要用這樣的名字是這個原因。（問：強調他們是
　　有名字的。）對，他們是有名字的。我原本的劇本是很寫
　　實的，根本沒有少年仔那個角色，也沒有夢境的那部分。
　　本來是實際的勇伯跟阿銘，幾乎是他們兩個的故事。

問 ：勇伯這個角色感覺是很清楚的，對於他所遭遇面對的事情
　　給予一些評論，倒是那個少年仔，導演想要表達甚麼？

陳導：嗯嗯，本來是很實際的這兩個角色，就是很寫實的。那後
　　來我得到輔導金劇本要開拍之前，我把劇本拿給一些朋友
　　看，那有朋友覺得說如果要寫這麼寫實的片，那為甚麼不
　　去拍紀錄片而要拍劇情片呢？妳劇情片想要傳達的到底是

甚麼？為什麼不去拍紀錄片？因為紀錄片更是真實的他
們。我後來自己思考說我不想要拍紀錄片啊，因為紀錄片
我不是要煽情的故事，我也不是要他們背後的人生歷程是
怎麼樣。我要講的是體制的事情，就是人們怎麼看待他
們，體制的變化是怎樣使他們變成流浪漢，我要講的是更
大層面的事情，不是要講他們個人的生命經歷，我不想要
在那個框架裡面。所以我後來自己想了想就用比較魔幻寫
實的方式去做，那樣子可能凸顯體制的不合理。例如說裡
面會有阿銘寫的文字說，如果他們不是活在當今的這個社
會，搞不好他們也不會是流浪漢。我要講的是這件事情，
而非他們的生命故事。因為我覺得這個才是最根本的一個
事情，就是流浪漢會成為問題不是他們自己的問題，是這
個世界的問題。我要講的是這個，所以後來才會有魔幻寫
實的部分進來。然後少年仔那個角色是有我自己的影子，
其實裡面的某些角色都有我自己的影子，當然少年仔跟女
記者那兩個角色或許是年紀比較相近，最有自己的影子的
部分。比較後設的是說，我那時候也寫了很多別人的故
事，因為跟流浪漢接觸多了會一直寫，所以就有點類似像
那個少年仔，就一直寫一直寫，然後出不了書也沒有結論
這樣，把自己的某些東西投射進裡面。（問：您可以出書
啊？）沒有，那時候不會想那麼多，那時候只會單純的覺
得好困擾，那麼多的故事我要怎麼把他變成一個故事，或
變成一個好的劇本，就是會陷在很多很多故事裡面這樣，
所以有某部分是自己的投射。後來他不是得了百萬首獎，

那也是後設的在投射自己，因為那時候得了輔導金就一百萬。有一些自己覺得怎樣就把它進去，哈哈。就是後設的想說，得到這一百萬拍了這部片，或許最後也是像少年仔在街頭流浪，自己就會這樣子幻想，所以後來劇情就變成現在看到的這個樣子。（問：所以原本去申請輔導金的那個劇本還並不是這樣？）嗯，是比較寫實的劇本。然後那時候有碰到幾個真的很有意思的流浪漢。久了以後對他們真的是有感情的，就是變成朋友了。雖然他們沒有固定的家，但是他們就在固定的幾個點。其中有一個就在師大那邊，師大那邊十年前也不像現在這個樣子。那時候有一個我都叫他李爺爺，他就自己每天都窩在同一個地方寫東西。後來跟他聊天之後發覺他用英文在寫日記，我覺得還蠻驚訝。但他寫的都很簡單，就只是他今天看到誰啊，怎麼了、怎麼了。然後有一些是很虛幻、很魔幻的，你跟他聊天，他會說他昨天去到淡水、去北海岸看他的羊，他的羊跑去找一隻馬之類的。反正就是一個很魔幻的故事，但是聽起來很有意思。後來我就只要有過去就會去找他，有一天，因為我蠻擔心他的狀況，他已經八十幾歲了，我就問他說：「李爺爺你住在哪？可不可以跟我講，我有空可以去找你。」他就很率性的說：「不會的，沒關係！我們一定會再相見的。」就是很像以前那種江湖時代，以前沒有電話嘛，後會有期、之後在江湖上再相見的那種感覺。總之就有幾個遊民讓我印象很深刻，包括後來電影裡的阿銘，他就真的是流浪漢。其實劇中很多路人甲乙丙也

是真的都是流浪漢，然後我們找那個主角也找很久，後來是在年底台北市政府辦的街友尾牙，結果一去，真的就是緣分、也很幸運這樣，因為開很多桌，你根本也沒辦法這樣找，結果那時候不知道哪一個大官來了，大家就拍手。那個阿伯個性就很樂觀，他就很興奮跟著人家拍手，然後還站起來。我就看到他，完全就是那個形象，完全沒有改變，就是留鬍子那樣。我看到他覺得就是他了，就跑去跟他說，他很願意演，而且他整個就是很有熱情、很開朗這樣，後來就找他演。

問 ：那這部片為什麼沒有發行呢？

陳導：因為《我叫阿銘啦》我是用16厘米拍的，影片轉VIDEO它要有一個過程，那我們沒有錢的話，只能用拷貝直接拷下來，所以其實老實說現在看到的，就是暗暗糊糊灰灰的，但是原本品質沒有這麼的不好。我也是想要發行，因為一發行他就是永久的，DVD的東西就是永久的，所以最近也是有在想等有錢的時候做VIDEO版的再來發。

問 ：我覺得《我叫阿銘啦》可以感覺到導演的細膩思維，因為您要抓到那麼多的角色。您剛剛講到那個後設指涉到自己，這樣想起來更有意思了。原來劇本是沒有自己的、抽離的，結果等到要拍的時候把自己加進去了。另外就是在您的作品中，好像流浪這個主題一直環繞在您的片中，像第一部遊民、後來的《流浪神狗人》，都一直在流浪，流浪是一個吸引您的元素？

陳導：我本來沒有想到我跟流浪這麼有緣。（問：或者是後來想一想？其實《一席之地》也是，找家的那種感覺。）當然現在是事後分析了，你在創作的時候不會想那麼多，事後分析會覺得說，應該是要找到心的歸宿的那種東西到底在哪裡吧，尤其是《流浪神狗人》。因為我寫劇本不太去寫別人的故事，或是寫我今天有甚麼idea然後去寫，我覺得我不管是劇情片或是紀錄片都會比較focus在自己對生命的疑惑，然後在這找答案的過程中去找到一個故事，而這些故事主要是用來解決自己的疑惑。當然或許未來我的疑惑沒有了，或許我會開始去講別人的故事，或是別人有一個好的故事，我覺得有意思我來拍。但是到目前為止比較不是這樣，都是從自己對生命的疑惑開始。所以比如說《我叫阿銘啦》裡面，其實它是比較悲觀的，像少年仔就會說：「假如你心裡受傷你應該去自殺，不要為了一個假的理由往前走。」裡面有一段台詞是這樣。（問：對，而且他也夢到小孩自殺掉下來，然後吊死。）對，就是對人、對整個世界的感覺是悲觀的，覺得沒甚麼希望這樣，所以那時候比較是這樣的感覺。但是到了《流浪神狗人》以後整個比較豁達一點，生命觀有改變。這也是因為我低潮了很久，然後跟自己生命經驗有關，因為大二那年我弟過世，講《流浪神狗人》都會講到這件事，因為我弟過世，東方人過世就是一定要接觸到宗教，宗教就是很多儀式。（問：我們的民間信仰。）對，我們的民間信仰會有一些說法，比方說因果論，妳弟上輩子怎麼樣、所以這輩

子怎麼樣，都會有一些不同的說法。那時候就覺得很不能接受，就覺得說這樣的宗教要給我們甚麼？神到底要告訴我們甚麼？難道就是這樣嗎？那時候開始對宗教跟神還有真理這樣的事情有疑惑，就開始去找答案。那時候相當排斥宗教。就覺得說你們說宗教可以找到力量，但我沒有辦法找到力量啊，只是給我更多束縛。我也不想接受說它一定上輩子怎樣，所以這輩子就怎樣要認命！我不想要接受這樣子的論調，所以就開始去找那個東西到底是甚麼，之後才會有《流浪神狗人》的一部分是在講神這件事情。

問 ：片中一般人認為的東方的神、西方的神，導演最後都把他們兜在一起，感覺這部影片裡面，信仰是流竄在裡面很重要的一個部分。我看的時候還在想，導演為什麼要詮釋信仰？這東、西方的信仰對我們來說好像是不相通的，就好像蘇慧倫的角色跟她老公不一樣的信仰，他們是衝突的，老公會說：「妳幹嘛去信基督教，去信上帝！」但是您最後又把他們都兜在一起，其實我很想知道您的想法是甚麼？

陳導：我自己的想法是，我後來兜了一大圈找到一個答案，聽起來很簡單，但是我可能找了快十年的時間，就是自己的心是最重要的。這樣講起來很簡單，但是那時候會覺得其實不管是宗教，或者是神的外在形象都是一個表象，他只是一個象徵。就好像《流浪神狗人》裡面不只在講宗教，也在講價值這件事，裡面不管是狗、一隻手、一隻腳，或是一尊神明，它都有價值。包括是人，都可以標籤、定位，

這都是人的世界去看待這些東西的。就包含神，阿雄看到那個神像可能是一百萬的骨董，他看到的也不是真的那個神，也不是那個道理、真理或信仰。所以那時候自己會懷疑說，一切的外在都是一些表象。我後來花了那十年是去剔除宗教的外在，你才有辦法看到宗教內在的本質是甚麼。但是光你自己要去剔掉那些東西就很困難，因為很多跟自己是切身相關的，比如說因果論，或者你就是有很多宗教上的說法跟束縛，或者說一定要這樣拜嗎？一定要這樣互相排斥嗎？是會有很多衝突的。最後才會把所有的神像或神放在同一個平台，當然牛角那個角色對我來說是最豁達的，我可能擺的希望是在這個人身上，因為他看待所有的神都是一樣的，你們都是落難的，我必須要來救你們，都是在同一個水平上面的。

問　：所以您的主線是牛角嗎？流浪神、狗和人，感覺好像他是主角？還是這主要的三條線都是主角？

陳導：其實我會覺得主要的三條線都是主角，但是我會希望這三組人講得是不同的事情。但是我內在的希望是放在牛角上面，他或許是某種希望，但其他兩組人、或許牛角也是，都困限在自己的困境裡面。

問　：您是怎麼去處理這麼多線的敘事？您一開始就因為喜歡接觸人，所以寫很多人的故事嗎？

陳導：我覺得不知道是本質、還是訓練、還是怎樣，我就是會喜歡很多人。因為我覺得單一條線，就好像剛剛《我叫阿銘啦》一樣，我不想要講單一個體的故事，我想要探討的是

最根本的問題，或者是最本質的事情。那你要越挖越深的話，變成說你不得不看到這個事件的架構，或者是說你不得不看到這個事件外面，譬如說我們每個人後面有一條線，有人在操縱那件事情之類的，你不得不去看到這些東西，所以就會變成說人會越納越多。舉一個例子來講，之前我接受一個採訪，有人講到《不能沒有你》，因為它也是一部我很喜歡的片子。那他就問我說：「妳為甚麼不講牛角就好了？或者是講蘇慧倫就好了」，他的意思就是為什麼不像《不能沒有你》一樣，就講單一條線，講一個動人的故事就好了，為甚麼非得講那麼多人？或者是像《一席之地》也是這樣子。那時候我跟他聊聊聊，我回答的是說，我現階段真的很難把焦點放在一組人身上，比如說像《不能沒有你》，我就會開始思考說，那個承辦人他心裡面到底在想甚麼？他為什麼要這樣對他？他會不會也是受到別人的壓力？比如說他上司的壓力？或是他代表著背後市政府體制的壓力？他是不是也是被迫的呢？他會不會本來也是有人性，但是被擠壓擠壓導致他現在變成一個公事公辦的公務人員？那如果是的話，或許就不只是他的問題，是這個環境造就了這樣的人，那我們不應該責罵他，不應該只是分好人壞人這樣。我一旦這樣想，我就會再為那個角色寫別的東西，所以最後就會發展成很多，就會變成這樣。我舉這樣的例子，比較能夠讓人家理解的是這樣的例子，所以就會變成是多組的。所以像《流浪神狗人》裡面是希望這幾組人可以代表不同的社會切面，有人是比

較都市富有的、中產的，也有原住民他們生活比較困苦，
也有根本就是在流浪的人。就幾組生活條件完全不一樣的
人，他們彼此相遇的時候，衝撞出來的一些事情，會比較
希望是有一個社會的切面，然後這樣子同時也容易看到不
一樣的價值觀，我喜歡價值觀在不同人的眼睛中流轉。比
如說那個水蜜桃，必勇永遠也不會去買這樣昂貴的水蜜
桃，但同樣的東西它到了片場是一個隨便亂丟的消耗品，
但是到了牛角那邊它會是一個還原成原來的食物，然後阿
仙他甚至還會嫌說他吃不飽。就是同一個東西，但是它會
有不同的價值觀。我希望有不同的類似這樣的價值觀在那
裏面，這樣就比較避免單一的東西。所以其實在《我在阿
銘啦》的時候，雖然是叫《我叫阿銘啦》，我自己都會在
旁邊寫一行「用不同的角度看待這個世界」。我喜歡的是
這個，能夠用不同的角度去看待這個世界，不要只是用單
一的面向。（問：所以這也是您想跟觀眾說的？希望在讀
您的影片的時候，會讀出這種意涵，就是不要用單一的眼
光去看待事情。）對。

問　：像《一席之地》我們會覺得像是姐妹作，因為也是多線的
　　　敘事，把很多故事抓到一起，您是有意思要拍很多部類似
　　　這樣鋪線的作品嗎？

陳導：《一席之地》是樓一安導演的作品，那是我們兩個一起編
　　　的，所以就是等於我們喜歡的或思考的東西在某種程度上
　　　有點雷同，我們都喜歡講多線的、講不同觀點的，所以很
　　　多人都會覺得有點像。但是我自己來看是覺得不像啊，因

為要是我可能就不會這樣這樣處理之類的。（問：您是指說故事的方式？還是那個劇本的故事是不一樣的？）劇本故事是我們一起編的，比較會是一樣的。只是說處理的手法或許會不太一樣，因為每個導演有每個導演的喜好。那因為我們兩個都一起寫，所以會有某種程度的雷同。然後我們都希望說電影不只是娛樂，當然我覺得商業電影還是要起來，這樣才能帶動別的電影這樣，因為這是必然的，我不排斥，我也覺得這是應該的。那只是我自己沒有辦法去拍那樣的電影。我們都希望說我們的電影不是只有娛樂，能夠盡量在裡面加一些比較人文的精神在裡面。

問　：其實從您的電影裡面也看到屬於台灣本土的文化再現，覺得導演對社會文化有很細膩的觀察，才會把那些元素放進來。感覺導演是一個很細膩的人，才會這樣子去描繪每一個人物。

陳導：我自己是不知道啦，我個人喜歡觀察人，就還蠻喜歡這部分的，可能是因為這樣吧，然後以前會一直寫一直寫，（問：現在不寫了嗎？）現在比較少，這一兩年比較忙。因為最近也比較灰心是做了《流浪神狗人》之後，立刻就做了《一席之地》，那《一席之地》就是同樣的班底，我們有一個班底就是從《我叫阿銘啦》開始一起合作。雖然不拍片的時候大家各自去接片，可是一有片大家就會聚集在一起，所以這連續兩部再加上我們其實沒有甚麼大的片商或監製在後面，所以真的是獨立製片自己在做，包含發行。那台灣電影就真的很難做，我們很用心在做，但是還

是環境部分會有很大的限制，就覺得很灰心。所以這一兩年有覺得比較累，尤其是去年的時候，因為拍完《流浪神狗人》之後做完上片、宣傳、影展這些活動，其實我自己蠻想休息的，因為已經有下一個劇本的想法，那寫劇本要一個時間專心去寫，要閉關，但是樓一安的片又開拍在即，不能不幫。因為製片很難找，所以我自己又幫他做監製製片的工作，那些行政工作其實都不是我在行的，所以我就要很努力的去把它完成。所以這兩年覺得特別累，然後也對這種環境有一些別的想法啦，比如說自己接下來要拍下一部片，也不可能再這樣做。因為這樣的做法一定只有第一部，大家挺你，然後大家努力去做去借錢把它完成，但是第二部片其實不太可能再繼續這樣操作了。

問　：其實看了您前面兩部作品，就會想要看到您的第三部片，會讓人期待說接下來陳芯宜導演她要拍甚麼？

陳導：嗯，我也蠻想繼續動第三部。（問：也跟流浪有關係嗎？）嗯…也有一點關係耶，但是也是類似有一點魔幻寫實的東西在裡面。（問：您是說像《阿銘》這一部？因為魔幻的話，《流浪神狗人》比較少？）對，其實本來牛角有更多的篇幅，就是類似阿銘這樣，他有他自己的一個世界，然後有他自己的據點跟故事，可是後來也是執行上的困難，因為我希望找到一個像廢墟的一個據點，牛角是在那些據點裡面有發生一些故事的，但是一直沒有辦法找到可以拍的廢墟。因為我們拍的時候是2006年，那時候的房地產剛好上來，所以我們在大台北地區找了七八個廢墟，

但是我們一找到不久他們就要繼續蓋，很多都是。包含你
們現在看到的格子屋啊，那也是。那個我們才拍了兩天，
第二天就被趕走了，因為就說他們要繼續蓋。（問：那個
場景是在哪裡？）那個是在北投，《我叫阿銘啦》的廢墟
就在天母這邊，就是有一陣子突然房地產崩盤了，就很多
廢墟，我們就去找那些廢墟，都荒廢好幾年，從《我叫阿
銘啦》到《流浪神狗人》中間都一直存在，剛好我們要拍
的時候廢墟就全部都要復建這樣。所以那條線有很多東西
都刪掉了，就剩下現在的篇幅。

問 ：可以談一下您的配樂。因為我們在看《我叫阿銘啦》確
實有達到既實驗又有真實的感覺，這就是原來導演的想
法嗎？

陳導：對啊。《我叫阿銘啦》現在回想起來就是很純粹的拍片，
不知道拍片是甚麼，然後也不知道做片子是甚麼。因為我
也不是科班的，所有來幫忙的人大家都是在黃導那邊認
識，大部分就是剛畢業的，像沈可尚、樓一安、黃美清，
現在都很不錯的。那時候我們沒有一個規範在拍片，比如
說我們現在都會有一個規範前製期兩到三個月、拍攝期
四十五天，後製期多久這樣。沒辦法，因為你錢就是這麼
多，然後都會在一個固定的框架裡面完成，就是大部份製
作的模式就是這樣。那個時候第一部片，所有人包含演員
就是只領一萬塊的錢，不管做多久就是一萬塊。那時候是
一股熱情，我們也不知道前製期到底要多久，比如說找演
員就找到適合的為止，找場地就找到適合的為止，管你要

找多久，所以我們前製期大概花了半年以上，就在找演員跟找景，才會在某種程度上符合我們想要的樣子。所以就是慢慢做，也沒有一個金錢的壓力，就是大家一起完成這個夢想。一直到了剪接的時候，那時候剪接也很快，就照著劇本剪，大概三四天就剪完了。現在不可能會照著劇本剪了，哪裡不順就稍微調一下。那個時候也很神奇，我們才剪完第一版就被邀請去參加溫哥華影展，所以很趕。因為我們聲音、調光都沒有做，就變成說早上去台北影業套片、晚上就回來自己做配樂。那個時候年輕吧，所以幾乎那三四天是沒有睡覺的，白天做片子、晚上做配樂這樣子循環，就ㄍㄧㄥ了三四天把它做起來了。所以那時候很多東西是很直覺的，你可能想都沒有想就做了。

問　：其實那個配樂也很感動我，我個人覺得您的片子跟配樂是一個tone調的，我看的時候就在想是誰配的樂啊？然後跑字幕就看到您的名字。

陳導：可能是因為完全在那個狀態內吧，白天做片子、晚上做配樂，真的時間壓力太大了。我本來是很想找別人做，因為覺得好累喔，分身乏術，但就沒辦法，後來就ㄍㄧㄥ著把它做完。但是真的是很直覺的，因為我也沒有寫甚麼譜啊，那時候就是一台keyboard跟電腦很簡單的設備，然後晚上就回來看著影像做，是甚麼就是甚麼了，就是這樣。

問　：原來導演真得對配樂很有興趣，有想要做聲音？

陳導：對啊，所以我最近也有想說要轉行。因為做電影一直在虧錢，也沒有辦法維持生活，那做配樂至少是一個工作。沒

有啦，也還在想啦，但是或許也不太可能，因為自己的個性。所以後來找我做配樂的都是好朋友，比如說黃明川導演那邊，或者是我有幫一些短片或劇場做，都是好朋友，或是像書宇，書宇的那個《海巡尖兵》有幫他做。因為我會覺得以前我也不敢接片子或接配樂的原因是，我不知道你要甚麼，我只能做我會的，但是如果你要這個，我可能沒辦法做這個。因為我只會做可能比較直覺的，因為音樂我不是科班，只是從小有學鋼琴，但沒有學作曲。所以不是科班的狀況下，以前都會很擔心說你找我作，我不知道我要做甚麼啊，你要我做甚麼，我會去想很多別人想要的東西，但是我只能做我自己能做的這樣。最近稍微好一點，因為慢慢知道自己能做甚麼。（問：那《流浪神狗人》的配樂是？）是一個日本人，叫坂本弘道Sakamoto。我覺得都是緣分吧。因為我很喜歡一個法國作音樂的叫PASCAL，他作的音樂很有影像感，然後我都會去買他的CD，有一天買到一張CD叫《Half Moon Pascal》就是一半月亮的Pascal，我就想說是他就買來聽。聽了也很棒，但是不是他，是一群日本人因為太喜歡那個音樂家了，所以他們就自己做了音樂來獻給Pascal，然後自己出了這一張專輯。然後裡面其中一個就是Sakamoto，那時候也只是這樣子知道這個人。後來也很巧，鍾喬老師的差事劇場，他有一次就是請了Sakamoto來幫他做配樂，那時候去看，就發現是這個人，就這樣認識了。但是後來更有緣份的是我去拍帳篷劇，我紀錄片裡面其中有一個主題現在正

在拍的是帳篷劇，然後才真正牽上線，就是跟這個日本人認識，因為帳篷劇是一個日本導演櫻井大造在台灣做的，也有在日本做，然後就介紹我們認識，就這樣認識了Sakamoto。我幾乎在寫劇本的時候就一直在聽他的音樂，所以就很喜歡他的音樂，覺得很適合這部片，所以後來就找他來做。而且我很喜歡那個鋸琴，裡面有一個很特殊的音色，那個很像鬼的，它其實不能稱為樂器，它就是一個我們鋸東西的鋸子彎成一個弓度然後去拉它，我就很喜歡那個音色，因為覺得很像裡面無所不在的神或鬼，跟牛角那條線非常契合。

問 ：因為我覺得在您的片子裡面，音樂或是所謂聲音的部分，我覺得它不是單純的聲音，它就像一個角色在裡面。我不能說它是突出，而是它有引起我的注意。兩部影片都是這樣。一般來說我們可能看過去，就覺得那個聲音就是跟著那個影片，可是我覺得您的聲音是有角色的，它像一個幕後的演員在詮釋這部片子。

陳導：我自己也是比較希望這樣。假如有人問到我都會說，我不喜歡「配樂」這兩個字，因為它不是配著的音樂。如果說好萊塢的話，它或許會甚麼情境就給你甚麼音樂，悲傷我就要更悲傷然後把你催淚，歡樂我就是很歡樂的音樂讓你高興這樣，它是比較配著影像的。但是我可能因為自己太喜歡音樂了吧，我會希望就像妳說的一樣，它是一個角色，所以很多裡面，尤其《流浪神狗人》的音樂我都會希望說，好，現在是很悲傷的，但是我配樂的方式我不希望

它一樣悲傷，我希望它有個高度。那一旦音樂有那個高度之後，你觀看的人就不會陷在那個悲傷裡面，會有一個高度去看這件事情，一旦有個高度去看這件事情，你才能看到真相。不然有時候會陷在那個悲傷裡面，但是有那個高度的話你去看就會發現其實也沒那樣，有別的方式，不一定要那麼悲傷。就是我希望它是能夠對話的，所以裡面的配樂我都希望跟劇情是有在對話，有它自己詮釋的空間這樣子。（問：所以這也是您自己走出來的一個方式，就是讓自己有一個高度的去看事情，脫離一點去看？）對。

問 ：在您的影片裡面，比如說像《流浪神狗人》到最後讓人感覺上是有希望的，您是在告訴觀眾人生的價值，繼續下去是有希望的？

陳導：這就是像剛剛講的，《我叫阿銘啦》很悲觀，那《流浪神狗人》的時候稍微樂觀了一點，是有這樣子的意涵啦，但是就是沒有那麼的樂觀，就比如說至少你活下去還有機會，至少你願意改變還有機會。所以最後沒有甚麼ending，就只是說這些角色經歷了一些事情之後的改變，這個也是我的想法。當然好萊塢電影都會有某個結局，但是我經常會想結局之後呢？看好萊塢電影的時候，我經常就會注意到主角以外的人，就比如說像剛剛《不能沒有你》那樣。有時候看電影裡面的英雄殺殺殺殺的時候，有攤販被他撞倒了，我就會開始想那個攤販的故事。我會經常這樣在看，所以我就不喜歡只有一個結局，所以我的兩部片子都是比較開放的一個結局，我喜歡觀眾自己去想後來怎

麼樣了，我喜歡觀眾自己創造劇情的感覺，所以我就不想要留下ending。

我留的ending會是比較象徵性的，本來我ending的鏡頭是留在蘇慧倫的臉，因為她可能是裡面改變最大的，從非常壓抑到慢慢完全釋放開來這樣。本來劇本裡的ending鏡頭是留給她，後來留給狗其實也是有個故事。我們在花東那邊封了一條路，在那邊拍車禍、跟所有人在那邊相遇的戲。然後要拍流浪狗，狗真的很難拍，所以就真得是很麻煩，那時候我們在那邊拍的時候，花蓮的流浪狗協會有支援了一些狗狗來拍片，就來了一大群狗，牠們自己在那邊玩，後來百萬名犬也來了，那百萬名犬是真的有血統的狗，所以牠很貴，牠一天演員費就比我們任何的演員還要貴，但是沒辦法，還是希望牠是名種狗。後來就是牠來到現場，那因為我們還在拍車禍的戲，所以牠們就在旁邊，後來拍完了之後要開始拍牠們了，我就看到一幕就覺得當下很感動的畫面，就是那個百萬名犬跟流浪狗一起跑來跑去在玩。那時候我心裡就在想，其實百萬名犬並沒有因為自己是百萬名犬就不跟流浪狗玩。（問：只有人會這樣吧。）對啊，只有人會這樣。就好像我們根本分不出狗是怎樣，狗的眼睛裡面也是只有狗，不會說你有多少錢這樣，所以後來才會把ending鏡頭改成那一個，那是有象徵性的。

（問：所以ending鏡頭裡面有那隻狗？）有，跑在第一隻還第二隻的，所以其實根本看不出來。其實我們本來希望的是更突出的狗，片裡面的那隻叫羅威那狗，牠是有血

統，那我們其實是希望別種狗，比如說古代牧羊犬，長得更特別的，但我們付不起，我們只付得起這種狗，當然也是有很多執行面的問題，比如說希望牠更突出的話就是要更貴。（問：有一幕就是必勇一群人從派出所走出來，也有狗，那隻狗是百萬名犬嗎？）不是，其實拍到後來有些狗都不是我們安排的，有些狗是自己出現的，就是附近的流浪狗自己跑來入鏡的，我們也沒有叫牠走位，就自己走過來了。像是福和橋下在賣泡麵那個市集那邊，那有很多流浪狗都是現場自己就在那邊了，所以還蠻好玩的。

問 ：那原本您就有想到《流浪神狗人》的英文片名是《GOD MAN DOG》嗎？

陳導：本來是中文片名先出來，中文名字就是《流浪神狗人》，這英文片名是樓一安想到的，我們就把流浪、神、狗跟人這幾個字先拿出來，看看可以有甚麼組合這樣，就很驚訝的發現god反過來就是dog啊，就覺得很興奮！就把它變成《GOD MAN DOG》，因為裡面就很像是鏡像，神跟狗的遭遇都是一樣被人丟棄的，那中間的關鍵是MAN，後來就這樣取了。（問：還真巧！）對啊，我們也是無意中要取英文的時候才發現的。

問 ：那您自己現在的心境呢？如果說《阿銘》是您的一個低潮、比較悲觀，那《流浪神狗人》是您的一個比較跳脫出來、比較有希望去看待這個世界，那現在的狀況呢？

陳導：現在會看到更多比較荒謬的事。為什麼我們片中都有些荒謬，是因為我們在看這個世界其實有很多很荒謬的事情，

所以接下來寫的劇本也是會有一點類似這樣的黑色幽默。那很多人會覺得說，比如說《一席之地》林師傅那條線、或是牛角，都很荒謬很好笑，到底是怎麼想到的？但是我很難回答是怎麼想到的，因為我感覺在面對外面的世界的時候，很多事情本身就很荒謬啊。你就是會看到那個荒謬的東西就把它寫進來，也不是刻意去找那些好笑的點。

問 ：我覺得很多人在看《流浪神狗人》也好、或是《一席之地》也好，都會覺得有一個很重要的主線，像您剛剛說的那個林師傅那一整個家的元素就已經非常滿了，光是講那個家就夠了，就很有意思，三個人的性格、所遭遇的故事就可以發展成一個很好很好的故事。我覺得那一家子比牛角還更戲劇化！所以導演之後的創作也是用多線的敘事？

陳導：會希望還是用多線的敘事，但現在會猶豫就是你不得不考慮到現實，就比如說多線，宣傳的人就會跟你說好難喔，這要怎麼宣傳？像《流浪神狗人》他們就覺得沒辦法宣傳。《一席之地》也多少有這樣的狀況，是稍微有好一點，但是還是會面臨到就是他們還是沒辦法宣傳，比如說一般宣傳的人會覺得說愛情電影好宣傳、鬼片好宣傳、類型片好宣傳，你可以用一句話告訴人家這部電影在講甚麼，這就好宣傳。但是如果你沒有辦法用一句話告訴別人這在講甚麼，就不好宣傳。你到底要抓甚麼點去宣傳？對他們會有一點困難，所以我也一直在想宣傳這件事情。但其實又不太想要顧慮到這個，就還是會掙扎。但我想最後一定還是會做自己想要做的事情，不太可能在創作的時候想那麼多。

問　：所以您現在是有完全的走出來？就像您拍《流浪神狗人》
　　　之後就真的走出來了？還是起起伏伏的這種心？

陳導：《我叫阿銘啦》之後低潮了很久，除了剛剛說創作或因為
　　　我弟弟，我自己在思考宗教的事情，因為我自己後來劇本
　　　寫不出來就有憂鬱症的狀況，所以才會有憂鬱症的情節在
　　　裡面。拍完以後，我覺得有某種程度的釋放，就是整個
　　　人的狀況會比較穩定。然後能夠有力氣寫出《流浪神狗
　　　人》，其實跟我拍紀錄片都相關，因為我大概在2003年中
　　　間有一部小品叫做《終身大事》，是公視的人生劇展，那
　　　部是喜劇，很多人覺得很好笑，覺得我應該去拍這樣的電
　　　影。因為就講女生的終身大事，處理成很好笑的喜劇，比
　　　較類似現在很多商業電影的愛情故事，然後好玩這樣。當
　　　然某種程度跟我有相關，因為女性要結婚生子這件好玩的
　　　事情這樣，但是中間低潮了很久之後，我也同時在思考另
　　　外一個事情就是：身體。因為身體反應出來社會的制約，
　　　所以我剛出社會的時候其實很不能適應所有對女性的要
　　　求。比如說妳要怎樣、妳要幹麼，我覺得非常不能適應，
　　　而且也不想去遵循，但是還是會有困擾。因為你打開報
　　　紙、翻開雜誌、看到的電視，所有都在告訴你女性要在某
　　　一個規範裡面，那我對那個非常排斥，所以那時候我就在
　　　想身體到底是甚麼。因為我剛好也有一些劇場的朋友，所
　　　以剛畢業那陣子有跟一些劇場朋友在上一些身體的課程。
　　　那我慢慢發覺說，某一些劇場，不是說所有的劇場，他們
　　　的訓練方式是「讓人真正成為一個人」。因為我們長大之

後都忘記真正的人應該是怎麼樣，這講起來很玄。（問：因為很多的規範讓我們變成這個樣子，所以可以在劇場裡面感到釋放？）對對對，像我現在繼續在拍的一個日本的舞踏，樂生療養院那邊演完，有個秦Kanoko，她是我的老師。那時候我覺得很不開心，我就去找她，然後我就想要拍她。她的那個美很感動我，其實她在舞踏裡面很醜，但是那個醜裡面有很大的能量，並且可以感動我。我那時候同時也在想藝術是甚麼？因為我也常去看劇場看表演，但是有時候看並沒有辦法得到感動，只覺得說好看，但是能真得打到心裡面的很少。但是看她的舞能打動我到很深裡面，看完會痛哭的那種。所以我就去找她說，我想要拍她，想要去找那個答案到底是甚麼，或者說美的定義到底是甚麼？因為她體現出來是醜啊，但是我覺得很美、很有能量啊，但那個東西到底是甚麼？並且要問藝術到底是甚麼？我們現在這個世界藝術的本質是不是都不見了？想要找這些，所以我去拍了一部叫《穴居人》的紀錄片，就是講她，並且要找答案。然後剛好也很有緣份是2005年國家文藝獎舞蹈類得主是無垢舞蹈劇場的林麗珍老師，那時候公共電視找我去拍她的紀錄片，我一聽到就答應了，因為我之前也有看過她的作品，蠻喜歡的。因為這兩個原因一直到我去拍林麗珍，她是真得讓我覺得很純粹的一個創作者，她現在已經六十歲，那時候五十幾歲，但她就像個小孩子一樣。在林麗珍老師身上，你就看到很純粹像小孩子喜歡跳舞的那個東西在她身上散發出來。然後她也不是只

關心她自己，我去拍她，她要求看我的作品。那時候我還沒有《流浪神狗人》，就給她看《我叫阿銘啦》，然後她完全能夠理解，她說她看了兩三遍一直哭，跟我討論裡面的劇情，鼓勵我說一定要繼續拍。但我那時候其實有很大的瓶頸，而且對自己沒甚麼信心拍下一部，所以她一直push我、一直push我。那個同時間我是低潮的，一直在找身體這件事情。因為我覺得那都是相關的，不是只有身體，是跟你的世界觀、價值觀都有關係。所以在她那邊我也看到她訓練舞者的方式、也看到她的要求。她要求的很簡單，就是你做這個動作，心裡面是真的這樣子想才去做這個動作，這個其實對我之後跟演員的溝通有很大的幫助。因為我不要他們表演，比如說我跟蘇慧倫說：「我不要妳哭。」因為妳憂鬱症不一定要哭，妳也不一定要有憂鬱，妳要在那個狀態內，妳只要在那個狀態內，妳做甚麼動作都是對的，妳不一定要怎樣，這等於有互相在影響。然後也是因為林麗珍老師一直在push我，所以後來我拍完那部片大概閉關了三四個月，就努力把劇本擠出來，不然之前大概四五年的時間就是寫了又放棄，沒有辦法真的那樣下定決心的寫。

問 ：所以現在的狀況是在釋放之後，然後是不是要再給自己壓力的狀態？

陳導：對啊，現在應該最想要的是休息吧。剛剛講的那兩個紀錄片的人物，我現在都還繼續在拍。（問：秦Kanoko老師在我們這邊也有教舞踏嗎？）最近比較沒有，因為她之前

定居台灣，但是後來她小朋友長大要回去念書，所以她現在來來去去的。（問：舞踏真的是一種很特殊的表演方式，非常肢體的。所以您覺得在舞蹈肢體的釋放下，您自己心靈裡面也釋放了？）嗯，可以這麼講。（問：現在還有繼續在練舞嗎？）就這一兩年沒有，之前都有跟朋友去上瑜珈，但不是那種塑身的瑜珈，是劇場一些朋友他們在帶的瑜珈課。

問 ：所以現在就是在拍舞踏老師跟林麗珍老師？

陳導：對，然後希望2010年可以結束，也希望今年可以寫新的劇本。

問 ：《流浪神狗人》片中有探討到女性結婚生子的人生經驗，導演對這個議題有甚麼想法呢？

陳導：就有結合一些別人當媽媽的經驗，有些朋友都已經生小孩了，尤其第一次當媽媽的，家長沒有在旁邊就會很緊張，尤其是加上之前有憂鬱症，所以就把這兩個結合。但是那時候為甚麼會希望那個小孩還是在劇裡面夭折，也是因為劇情需要，就是讓他們兩個為了這件事有一個破裂，或是準備去修補他們的感情。人生中總是需要有個打擊讓你清醒說：「啊，為甚麼是這樣。」但是看似小孩夭折這件事，應該要讓他們要嘛完全分開、要嘛突然看到彼此可以好好在一起，但是其實又沒有。就算是這麼大的事情也要到了很後段，他們才真正看見彼此。另外還有一個想法是，想要讓蘇慧倫那個角色覺得，這個小孩到底是不是她弄死的？我一直也在想一件事，因為前陣子讀了一本書

《母性》，就是女人有母性這件事到底是天生的，還是說是事後環境給妳的？妳以為妳自己是有母性的，但是有沒有可能其實是沒有的呢？不是說沒有母性就不好，而是說這到底是我的情感真實的來源，還是我被教育、被建構的呢？我有跟一些很好的朋友講，那也只有很好的朋友才會講，不然我如果說母性不是天生的，別人可能會覺得這個人是怎麼了，會被冠上不好的評價。但是真的有跟一些朋友聊，她是真得覺得不知道要怎麼對小孩，她當然看到小孩會覺得很開心，但是有時候看到小孩很盧的時候，是會有一種很恨的感覺，尤其是新手媽媽。所以會想把這樣的感情放在裡面，對他又愛但是又不知道如何對待他，就是有這種複雜的關係在裡面。

問　：片中蘇慧倫感覺是先預感小孩會夭折這件事，然後這件事情就真得發生了？

陳導：對，都沒有要講很明白。

問　：那您自己的生命觀到底是甚麼？像您剛剛提到的《終身大事》啊，您自己的想法是甚麼？

陳導：我自己的想法？對婚姻的想法？我不知道耶，我可能不會有傳統的觀念，就一定要結婚或是怎麼樣。其實我拍完《我叫阿銘啦》的時候，我本來是很想要在那個時候生小孩，那時候沒有結婚，很想生小孩不是為了甚麼，是覺得說假如我要生小孩的話，我要那個時候生，因為那時候我有時間照顧小孩，然後我可以跟著他成長。而且那時候剛拍完還沒有到低潮的時候，是我覺得自己人生中最有能

量、感覺很像蛻了一層皮，所以我希望可以生小孩。但是那時候當然是不可能，因為家裡還是比較傳統，雖然我提都沒有提過，但我知道不太可能。那時候有這樣很強烈的想法，所以有跟很多朋友講，但是過了那個時候到現在我不太會想要生小孩了。現在是因為整個環境吧，我會想很多，就是這個世界的狀況。那如果要生的話，就像那時候想要生小孩我不會一定要結婚，因為我會覺得除非你跟這個人完全精神心靈各方面上都真得很能夠相通配合的，你才能夠去好好的教育這個小孩，否則就會有很多衝突，否則你要面對跟這個人的衝突，又要面對小孩的問題，就是會想很多。所以就算現在要生，我也不會結婚，除非那個人跟我的精神上真的很能夠相通。

問　：謝謝導演願意跟我們分享這麼多，很令人感動，非常感謝。

王毓雅導演訪談錄

台北內湖大川大立 99.3.01

問　：請問導演在學習過程是如何與電影結緣的呢？

王導：我是在日本念電影碩士，日本有一種稱為博士前學習，其實
　　　就是碩士班，日本大學藝術前部的映象專科，蠻多日本業界
　　　的前輩都是從這個學校出來的。之前我在美國待了十年，本
　　　來是要唸醫，但後來申請到加州大學，我們學校沒有電影科
　　　系，所以我跑去設計學系，這是加州大學唯一與電影有點相
　　　關的科系。我在美國洛杉磯的時候，常常喜歡看電視、台
　　　劇、港劇等等，突然有種感覺，我想要做這一行，我想要拍
　　　戲，我認為我做得來。可是加州大學沒有這種科系，所以
　　　我從生物系轉系唸設計，這已經是學校裡最接近的相關科
　　　系。從日本回台，我就先做廣告美術，拍廣告之後才進電
　　　視台，然後才拍電影。起初做電視劇時是監製工作，之後
　　　偉忠哥的《紫色角落》，是臨時找我去試試看。先後共拍
　　　了兩檔偶像劇，另一齣戲叫《再見螢火蟲》，都在台視。

問　：我們比較驚訝是妳在美國十年，卻到日本去學電影？因為
　　　一般人會覺得學電影在美國不是最好的嗎？

王導：對啊，我去日本時，大家都說妳為甚麼不去好萊塢發展？
　　　但我要逆向操作。也剛好機緣巧合，我就去了日本念電影

碩士。（在日本的訓練就已經是數位的訓練了嗎？）沒有，我是從日本回來才開始拍第一部數位，因為那時候剛好王宏公司正在推展，出借HD，Sony、Panasonic等等之類的。最開始我用HD拍了兩部短片，有去新竹的影展，就是《海水正藍》跟《雙面情人》。但是那些片子在大陸被盜版的很兇，因為還珠格格，林心如很紅。在機場看到我怎麼有拍一部電影叫《老鼠愛小米》，因為大陸有一首歌叫《老鼠愛大米》，後來林心如跟吳辰君還有黃維德、黃少祺，這些人都在大陸蠻紅的。想說我又沒有拍一部電影叫《老鼠愛小米》，後來才發現他們是把兩部片子合起來然後改名，改了後剪一剪就變成一部電影。

問 ：妳是從小就想要拍電影嗎？

王導：沒有，是長大後覺得很好玩，就想要做這些好玩的事情吧，那時候看一些港劇吧。但我覺得應該還是有一些創作能量，因為一般人就會覺得說那我們就去當觀眾就好了。雖說當觀眾也蠻舒服的，後來自己當導演之後發現很累啊，尤其是現在還在剪片甚麼的。

問 ：我們看導演的《飛躍情海》系列，覺得妳很有自己的特殊風格，又讓自己在片中當演員。為何如此呢？

王導：那個戲是因為找不到演員，我們面試了大概一百多個人，想要實驗沒有台詞的方式，那時候就創作了一個只有分場綱的劇本，希望是讓演員自由發揮，這樣現場會比較好玩。我就跟製片說，我們找幾個聰明的演員，這樣會比較有火花。林依晨跟我們拍完她的第一部電影《空手道少

女組》，我們看到她的幕後花絮很有趣。我們是在大陸蘇州拍《空手道少女組》，工作人員在拍幕後花絮對她說：「依晨趕快搞笑！」她做得很放，工作人員接著說：「明年金馬獎最佳女主角就是妳了！」結果就真的提名新人獎了，因此又找了她。試《飛躍情海》時，她正在拍偶像劇《十八歲的約定》、《我的祕密花園》，當時她也想要多一點不一樣的嘗試，就來參與演出。但之後就找不到合適的對戲演員，到拍片前一天製片就叫我自己下去演，她說：「妳下去吧，不然這樣子林依晨怎麼帶啊？」後來到要拍的當天才下去，我幾乎是被製片跟副導從鏡頭外踢進去的。後來發現其實是現場在帶演員，無法預設的。另外，要打破她演偶像劇的習慣，所以我每個take跟她講的話都不一樣。舉例說明，林依晨已經拍了幾檔偶像劇，她有習慣將道具定位，我上幾個take是把杯子放在這裡，杯子就得被定位。我就會故意趁她話還沒講完時說：「把妳的杯子給我喝！」她就會停下來：「可是有連戲的問題？」我就會說：「不行！妳必須忘記剛剛的事情！」她很聰明，大概過了兩天之後她就知道了。原來妳是要我忘記我是在演戲，要我覺得是在對話。就像投球跟接球一樣。放開之後她就做得很好。Duncan也是這樣子，他是香港人，想法比較特別。我跟他說：你是漁夫耶，要講台語，但是他不會台語，他就提議：「那我有點自閉症，不要講太多話。」我覺得這樣也不錯，所以他台詞就很少。他連叫我的名字都叫一個字而已，並且故意把每個字講得

很慢很呆，每個演員在這齣戲中都很有創意。場面調度其實是一個比較隨興、沒有經過事先規劃的方式，因為我們覺得我們就像在渡假，我們第一次去基隆外木山的時候覺得很驚訝，想說台灣怎麼會有這麼漂亮的地方。可以看到基隆嶼，真的很漂亮。

問　：像這種隨性的導戲方式只有這兩部電影嗎？

王導：對，《飛躍情海》跟《浮生若夢》，本來還有第三部曲。第三部是要拉回以前。劇本有了，可是還沒拍。（那也是只有分場沒有對白嗎？）對，但比較細。這次是講到幾百年前了，到宋朝再講梁祝，我們要重新詮釋這些人。我們會回溯到以前，為甚麼那些人會有這樣的關係呢？但後來因為拍《終極西門》跟《虎姑婆》，一直忙著去大陸合拍的事，所以第三部就還沒拍。

問　：去年導演有一個《台灣總統》的電影構想？現在進行得如何呢？

王導：《台灣總統》是因為在選舉期間，有一些政治人物的朋友覺得這個題材不錯，國外也有投資商感興趣，他們覺得這個案子似乎蠻刺激的，可是我們腳本寫到後來就變得有點不知道怎樣處理比較好，加上選舉完大家的想法又有些不一樣，我其實不太懂政治，言情的部分還好，歷史的東西是嚴肅的，怕萬一拍錯就不好了，想想我還是走商業比較好，發揮空間比較大。

問　：我們看到導演很多片子都跟動作、暴力有連結，而且最後都有死亡，這是很多女導演不敢去碰觸的？創作的原因為何？

王導：我覺得電影裡面這兩個東西是很有吸引力的，比較動態的
　　　東西。我自己從小就喜歡有關武術的東西，我有學過空手
　　　道。我最近看《艋舺》，覺得那就是男生版的《終極西
　　　門》，只是把地點換到艋舺去了。現在我拍的《木蘭花》
　　　動作更多，待會可以放一些片段給妳們看。我覺得電影這
　　　樣比較活潑，拍起來有很過癮。在我早期的電影，大概是
　　　2003年左右，是走比較藝術電影的感覺，那時候比較重情
　　　境、講故事或是演員整個氛圍。後來去了大陸、韓國和坎
　　　城，覺得台灣有許多藝術片的好導演，但在商業片技術上
　　　比較不足，像韓國的商業片就拍得越來越好，所以我這想
　　　要多練習和學習這個區塊，。這方面我們應該要多一點創
　　　作，多靠近一點商業的感覺。我所謂的商業不是說非要向
　　　錢看不可，我想像中的商業是要好看且吸引人的，就像美
　　　國的商業片一樣，當然，得獎片也可以有商業元素在裡
　　　面。在我從美國回來了之後，台灣電影真的是在轉變，比
　　　如說《詭絲》，大家會去找一些市場元素進來。當然藝術
　　　創作是很舒服，可是投資方會有他的市場考量，我覺得應
　　　該盡量去找到一個平衡點，人家一直在進步，我們也要稍
　　　微轉變學習一下。中國大陸張藝謀、馮小剛等人，他們
　　　轉變也很大，從以前的《一個不能少》、《我的父親母
　　　親》、《大紅燈籠高高掛》，都已經變成《滿城盡帶黃金
　　　甲》了。所以我們可以朝這個方向，只是我們的環境沒
　　　有人家好，但是我們仍是有市場的，而且台灣觀眾也在改
　　　變，環境也慢慢改善。觀眾要的東西你能給他，這會是一

個良性循環，有些觀眾不想看藝術片了啊！一般大眾看電影就只會說好看不好看、反對或贊成，其實都有他的票房市場，台灣可以慢慢的兼顧這兩者，像賈樟柯的藝術片，之前的陳凱歌、馮小剛等等。我覺得台灣也可以多元。本來電影就是一種大眾藝術，只是我好像被歸類到商業裡。我電影動作暴力的呈現，到最後都有人死亡，是因為我覺得不死好像就沒有到一個點。比如說《飛躍情海》如果林依晨沒死的話，會覺得她不夠可憐，那是我們依現場狀況去改變的劇情。我覺得讓人感動的地方，是利用暴力的過程使觀眾感受到情感。我找不到其他更好的方式，因為那時的情操已經到了，就應該要把劇情做到比較高的點。像《終極西門》也是最後都死光光了。吳辰君也是在《終極西門》的時候，她的媽媽和經紀人覺得她跟以前不一樣，相較於以前拍成龍電影的表演，這片演出的較有深度和層次。這是一個化學反應吧，演員跟導演之間大家有共同的想法，而呈現出來和以往電影不一樣的東西。

問　：王導演平常都是如何產生一個題材？因為許多女導演，在情感上都需要醞釀很久、細膩的，慢慢的把那個溫柔溫暖表現出來，但王導演的片子裡反而很直接，妳的創作過程、或者是idea、劇本發想的過程與狀態為何？

王導：有一些導演可能會覺得我比較快，想到甚麼就去作。因為我通常過了就會忘記，像在拍《飛躍情海》時，也是突然想拍一個梁祝的故事，然後就趕快寫一寫不然就會忘記靈感。平常看到甚麼或想到甚麼，我都會把它簡單寫下來，

寫成故事大綱，一百個字或是五十個字，以後就可以用。idea最新鮮的時候就是你剛想到的時候，趕快把它一口氣寫完，那個故事就會比較可能成型。有時候可能想到一半就寫不完了，就會放在那裏。我比較不會去乖乖的唸一本小說，然後去改編他、或者是去鑽研一個甚麼。靈感來了我就會趕快去做。我的工作團隊都熟悉我的做法，我拍那幾部片都是同一個製片，他們最喜歡講「計畫趕不上變化，變化趕不上導演的一句話。」比如說《飛躍情海》，在基隆本來要去拍有火車經過的復興隧道，一天只有兩班，現在也已經沒有了。我的想法是火車經過，我跟依晨騎摩托車穿過，有一種時空交錯的感覺。拍了，而且她演得非常用力。但剪掉了，演得不好，因為我覺得她演得太用力了。可能是因為演過偶像劇，所以她就把那種很強烈的心境演出來。過了幾天，製片問那場戲怎麼辦，火車一天只有兩班而已。我就說那不然待會拍好了，結果那天下雨，下雨別場戲也不能拍。因為不能淋雨，就去買幾件雨衣，林依晨在橋下穿著雨衣向我告白這場就是臨時插進去的，她那場戲演得非常好。我告訴她，想想以前跟初戀男朋友一起的滋味，一直給她下那種情緒，最後情緒來了，我就跟副導說趕快偷偷錄。一次就好了，第二次就沒辦法了，她情緒跑掉了。在火車隧道那裏，她大概可以做十次都沒問題，因為她用演的。但她橋下告白那場就做只能做一次，而且做得很好，也沒有說甚麼我愛妳。因為她情緒已被誘導到那裏了，一定很想告白，但我就是不要她講出

來。出去之後我也怕燈光等會有問題，也拍了第二次，但完全不行，因為她第一次真氣就用光了。所以我們現場很多要變通的情況，也不是每次都會成功，也有失敗的時候，比如說演員的情緒或是天氣的影響。還好拍數位的關係所以彈性較大，底片的話我們會受不了，底片一直跑下去會瘋掉，聽到機器在跑的聲音就像錢都跑光了！所以這幾部片的製作成本大概都沒有超過一千萬，比較好回收。

問　：我們看到導演其他的劇本都有和別人一起合作，但《飛躍情海》劇本就是自己寫的，導演覺得跟別人合作與妳完全自己創作有甚麼差別？

王導：因為後來比較忙，公司和大陸也有一些政策上的問題，就比較沒有那麼多時間自己寫東西，通常遇到我喜歡的idea就會叫編劇加，然後我再去修，這是比較商業行為的作法，有架構就可以運作了，編劇也有他們的專業技術。但是台灣的編劇其實不多，有時候我們又要求快，加上配合演員檔期，基本上時間很短，可能兩三個月要籌備好，一兩個月就要拍完。我們也希望能有很多時間可以慢慢做，可是沒有辦法！因為有投資或演員檔期等各方面要考量。但是對我來說時間不一定慢就會好，我覺得慢會懶惰，有時候在時間壓力下對我是比較有用的。

問　：導演是很早就開始與兩岸合作的導演？與大陸合作對妳的創作有甚麼影響？可以跟我們分享的當初合作的狀況？有遇到甚麼樣的困擾嗎？

王導：我覺得理論上我應該是會反彈最大的，因為我從小在美國
　　　長大比較喜歡自由，我才不管你那麼多禁忌，何況台灣都
　　　沒有！美國是百無禁忌甚麼都可以講，總統都可以殺了好
　　　多個，《2012》全世界都毀滅了。我本來認為我應該會討
　　　厭限制的，可是結果我適應的還不錯。我2000年就去中國
　　　大陸了，我朋友都在那邊，還有一些老師。那時候的中國
　　　很好玩，就是很中國的中國。比如說，第一次去萬里長城
　　　就很興奮，因為萬里長城萬里長是從小就在唱的，我看風
　　　景跟天氣很好，所以就穿拖鞋，美國人都是這樣。有個北
　　　京人帶我去，他看我一副很興奮的樣子，就說：「妳在興
　　　奮甚麼？不就是一個長城嗎？我下去買可口可樂，我在那
　　　邊等妳。」我就跑上跑下的，覺得中國好好玩，很像西方
　　　人看東方傳統的東西，現在就比較沒有了。雖然有西方的
　　　眼光，但我還是很中國的，我的中文還不錯。中國剛剛開
　　　放時的想法，這幾年雖有改變，但那時候還是比較傳統式
　　　的。它的一些規定我覺得是有趣的，現在沒有了反而覺得
　　　不好。它有很中國式很傳統的一些限制，我覺得好玩，也
　　　覺得沒關係，反正就合作，讓華語片可以更好。我比較沒
　　　有政治考量，因為文化不應該有國界。我們去坎城看法國
　　　跟韓國合作，他們兩國還有一個專門的攤位，是專門讓法
　　　國跟韓國這兩個國家的電影去合作，土耳其挪威也都在合
　　　作，包括匈牙利也是。我還遇到一個匈牙利的女孩子中文
　　　講得很好，我覺得自己國家的文化是最應該受到保護的。
　　　更何況電影又沒有這種國界之分，像我們在影展看電影，

一些北非或約翰尼斯堡的電影，他們講什麼我們聽不懂，可是你還是會去看，也能感受，所以我們的思考方向就是盡量去拍好看的電影。我剛來台灣的時候也面臨到一些問題，然後就拍不出來。輔導金很少，很複雜也很難弄，政府和市場的情況都很糟。根本沒有人敢投資，每個人一聽到國片就說：「妳要不要乾脆去電視台，我們來拍電視劇。」開會的時候就說台灣現在的電影市場已經沒有了，然後看著北京一直起來，香港那時候也不錯，不過現在也快不行了。最近十年一直在改變，我那時候去大陸觀察到、跟他們溝通，他們對電影很熱愛，而且很專業，像長春電影製片廠等都很專業。他們從以前到現在拍的戲，無論是政治要求，或是現在的商業片，每個工作人員都是專業的。場務知道他在做甚麼、導演知道他在做甚麼、美術也知道他在做甚麼。他們電影局、包括電影相關單位全部都是做電影二三十年的人，不是像我們台灣可能是出版部調去電影局，他們是很了解電影製作的一群人。但是在2000年的時候，當然對市場方面的思考沒有那麼新。可是後來美國的華納、哥倫比亞進了中國大陸，他們開始跟華誼合作，像《功夫》。中國人很聰明，他們吸取經驗很快，而且學得很好。華誼兄弟才成立五年已經就上市了。這是一個參考，我們不要去限制自己一定非甚麼不做，也許他的政策有另外一個考量，只要對整個產業是好的，我們盡量去做，每個政策也不一定是百分之百好或不好，但是以大陸整體的電影市場看起來，它是推進的。這十年來

創造了幾百億中國電影的產值，那也是一個事實，無論怎麼樣看他就是一個事實。雖然說政策受限，有時候遇到一些堅持自己的台灣導演，也沒甚麼不對！我也有片子是這樣子所以不能進去的，比如說《虎姑婆》檢查就過不了，因為《虎姑婆》吃小孩子，中國覺得這想法太邪門。他們說妳把這個拿掉我就讓妳進來，可是那我要叫虎姑婆吃甚麼？這樣就不叫虎姑婆了。我們是少收入大陸的票房，可是虎姑婆就是虎姑婆，還是會堅持也要學會放棄。從另外的角度，合拍片《空手道》他們要求改名為《中國功夫少女組》，這我就覺得可以，但《虎姑婆》改不了，改掉我不知道裡面要放甚麼，會只剩片頭跟片尾而已。

《愛與勇氣》他們很喜歡，因為是勵志電影。雖說合拍片是沒有受到外片的限制的，但是合拍的內容他們必須要審核。當然如果我們只要台灣市場也是可以啊，我不要這麼大動作，純做台灣就好，像《艋舺》也很好，他們一開始就沒有想要大陸市場。只是黑道是一個問題，像《無間道》進去了，但也改了很多，最後警察正義的一方必勝。你不能讓壞人勝利，全中國十三億人，來個一億是壞人，那很危險，有時候妳沒辦法控制看的人甚麼想。

問　：所以導演真是一個快節奏的人，　年當中創作好多個作品一起出來。

王導：我習慣快，很多人跟我說不要這麼快，可是我不快又怕忘記。我的生命經驗有一大部分是在美國，我也正在構思，美

國小留學生的故事，只是劇本還沒有完成。現在在做《木蘭花》，所以還沒有時間。還有妳剛剛問中國那個問題，我雖覺得問題不大，當然也有一定的困難。比如說劇本審查、拍攝、還有工作人員要求的比例，然後到上片、發行，各個方面都有需要克服的困難，但是我覺得做了之後就會知道要怎麼處理。像朱導他們也在努力。我覺得發展兩岸的關係是一件好事，題材上大家都可以有討論的空間，總是會有可以共同合作的地方。現在香港一年做好幾十部，大部分電影都轉型做合拍了，而且香港早已經不把香港市場當作主要市場了。

問　：我發現導演的電影內容時常有一些突發的情節事件，那些突發事件不太像是順著原來劇情下來的發展。例如《中國功夫少女組》突然有人去縱火、不然就是在山裡面練功的時候，突然加一個武術秘笈的爭奪？導演有很多天外飛來一筆的情節，《飛躍情海》裡也有，林依晨只是去等公車就被抓走而變成她死亡的關鍵？這樣的構想都是導演突發奇想？還是有這樣的創作習慣？

王導：有的是跳躍式的。比如說公車站，我覺得那個公車站很漂亮，就在那邊弄了一個亭子，後來被拆掉了。《空手道》的劇本本來就是那樣寫，不是我另外加的。因為她們三位原來是不團結，怎麼讓她們遇到災難去團結，就設計了這個點。《飛躍情海》是跳躍式的，林依晨本來沒有要死，也不是我去跳海的，是天註定要讓她掛掉。故事的第一稿是壞人跟她掉到海裡去，我們拍攝當天那個壞人在岩石邊割傷腳流很多

血，送到了礦工醫院，他的腳整個裂開沒辦法跳。然後又下雨颱風，製片只好先去買消夜回來，穿著雨衣吃消夜想著怎麼辦，潛水教練就說：導演妳跳！那個壞人跳的就沒有拍。故事就改成那樣，這是本來沒有想到的。但是這個鏡頭很不好拍，因為是真的海，林依晨身上要綁鉛塊才能下沉，我很怕她淹死，所以我就在旁邊抓浮板，還有三個潛水教練，還好她氣還蠻足的，一喊卡就趕快把她拉上來。大概拍了三次吧，不能太超過，怕她沒氣。兩個人在海裡的戲也不好拍，因為我要抓她、她要推我，還有流血，一直弄到天亮前才拍完。因為林依晨那個角色已經死掉了，第二集就全部都要改。然後小嫻就來了，我和小嫻合作過偶像劇，我找她來拍最後一個鏡頭，她就這樣莫名其妙進來了。可是那個take拍了十七次，那個是有一點想要做《阿飛正傳》的感覺，就用這樣鏡頭去點出《飛躍情海》之前的東西，帶入第二集。小嫻很緊張啊，因為她看林依晨在裡面哭天喊地，和砍腳筋那場戲，頭皮都發麻了，想說第二集她會這麼慘嗎？結果我們還要抱在一起死！更慘！而且基隆還一直下雨！不過其實基隆很有味道。我很愛海，因為我從小在海邊長大。我是高雄人，靠海，然後東京也靠海，洛杉磯也靠海，夏威夷也是。只要看到海就開心。因為有感情嘛。我們台灣的海真的很漂亮。其實妳去外國看，洛杉磯的沙灘其實沒有很漂亮，夏威夷雖然很漂亮，但它就是沒有那些山山水水的，因為她是一個小島。像龜山島我就覺得好有趣，基隆的海很漂亮是因為它有丘陵跟海水交錯在一起的，那山其實不高，但是不高有

一個好處，都在你眼睛裡面。東部的海比南部好看，因為南部比較平。那部《龍兒》，Tae跟林心如也是在海邊拍的，林心如在海邊很美，好像小龍女一樣。台灣本身就很漂亮，只是政策跟資金沒有那麼足，如果能像大陸一樣就好。

問　：導演之前去香港做過剪接，妳覺得這樣的工作對妳的創作有甚麼影響？我們也發現導演的電影節奏有越來越快的趨勢。

王導：我是2000年以前去香港，那時候台灣還沒有Avid，連非線性都沒有，香港引進的很快，像《風雲》的特效公司就做得非常好。那時候我是去那邊學看看可以怎麼作。學了一點概念而已，其實我不想做剪接師，一天到晚在剪接室裡很悶。但是一定要知道剪接後面可以給我們甚麼技術性的幫助，所以在去日本以前就去香港學後製。《浮生若夢》的時候，我找的剪接師是張叔平的助理剪接師，也很資深的。他很有自己的想法，剪接方式跟台灣的剪接方式不一樣。他會把他認為不好的東西拿掉，導演可能會珍惜某個鏡頭，因為拍得很辛苦，但他會說不好看，拿掉吧。他要長的鏡頭也會很長，像《終極西門》楊謹華有一場打蕭淑慎的戲，他就把那顆鏡頭剪很長。蕭淑慎很可憐，她頭被打，流很多血，但剪接師覺得那不重要，這場戲重要的是楊謹華。台灣後製的剪接師可能沒有那麼資深與權威，也可能在台灣大家習慣聽導演的話。剪接師在香港是有後製導演這個職稱的，他們有他們的想法跟剪法也會與導演討

論。但是導演先不要進來，我先剪完你再看，你覺得哪裡不好我再修。那是一個不同的剪接經驗。後來有人覺得《終極西門》剪的蠻俐落的，吳辰君、楊謹華和蕭淑慎的角色都剪得蠻好的，辰君和謹華的戲比較出得來，所以就沒有多做調整。後製很重要，像我們在剪《木蘭花》也是，一而再、再而三去用不同的剪法來講故事。那些香港剪接師有好的條件，導演要能了解他們的技術層面，有user幫你剪就好了。

問 ：我們發現王導演有非常多數位技術創作的經驗，這些對妳創作的幫助是甚麼，或是妳特別對數位技術有偏好？

王導：我覺得比較多的原因是預算。我們以前是拍16ｍｍ或35ｍｍ，買底片就要跟柯達談，以台灣的預算來講，談了還是很貴。我們沒辦法像王家衛那種幾十萬呎底片一直roll，可是我們又想多拍一點東西，數位拍攝也可以輸出，預算上我們又能負荷。像這公司之前是王宏，我們是跟他們策略合作，我們製作用他們的硬體。王宏之前是跟Panasonic合作數位攝影機。朱延平導演拍《灰色驚爆》失敗，那時是有技術性的問題，USER沒有那麼專業，但數位機器是死的，是人的問題，重要是夠不夠懂那機器可以做什麼。當然剛開始時程度上沒有那麼整齊，現在都很整齊了，日本那邊也派了很多技術人員來教。現在機器都很OK，都用得很兇，像周美玲、李鼎他們都有用，周杰倫的《熊貓人》也是。其實當初我只是想作這一行，可是後來也不知道為什麼就做了導演。1994年二十三歲的時候拍了一個廣

告片，覺得這件事還蠻順理成章的，剛好順著自己想法去，也做得來，就繼續往下做，還蠻喜歡命令別人的。那時候就拍啊，看monitor跟叫演員幹嘛就好。可是之後盯剪接和發行宣傳也作的很累啊，最後發現最輕鬆的應該是演員吧，演員現場工作做完就沒事了，我自己也拿過攝影機啊！不輕鬆。劉偉強以前是張徹的攝影師，他速度很快，現場一慢就被他罵的要死。我跟他還不錯，去香港時會找他聊天。他要上《無間道》之前，我曾告訴他我想要自己拍片子，因為之前都要跟攝影師溝通很久，他就鼓勵我自己拿！後來我從《終極西門》開始就出雙機，另外一台機器我就自己拿。像《終極西門》有一場吳辰君打自己的戲，她那場戲本來是要打蕭淑慎，兩個人對罵，因為那齣戲裡，吳辰君需要一直打別人，但她打的手很軟，不敢又不想打太用力。後來她就說笑話：「我們改叫《終極巴掌》吧！」她打人打到自己哭，又不想打楊謹華。但楊謹華跟她說沒關係妳就打吧，導演說要打啊，不然被打很多次頭很昏。我也跟她說街鬥一定要打，對方才會被妳激出能量來。妳（吳辰君）應該要打蕭淑慎，因為她不乖才會被抓到警察局去。結果拍了很久，吳辰君就說：我不想再打她了，我打我自己！當時攝影師也不知道我接受她的想法，淑慎也不知道，只有我們兩個知道。然後我就跟攝影師說我來抓一下攝影機，吳辰君打自己就很敢打啊，啪啪啪打下去臉上都是指痕浮起來！蕭淑慎嚇到了，可是她知道還沒演完，就繼續演完。吳辰君自己打完講兩句話就

走了，留蕭淑慎在那裡。蕭淑慎很會哭，但她那場戲沒有哭，眼淚只是在眼眶裡繞來繞去。我就抓了那個畫面。後來大家覺得吳辰君演的很好啊，她也很開心，覺得打自己真好！不要再讓她打別人了！自己拿鏡頭有時一些時間點會抓得比較好，演員也相信導演抓得到畫面，他們也會做得比較好。像《木蘭花》也是，蕭薔被摔來摔去很多次，也不能讓她一直摔啊，會受傷，我也自己抓鏡頭拍。我的想法是，這個行業很多技術性跟人文創意的東西，比較不設限我應該做什麼職位。導演只是剛好有這個機會去做，演員也是剛好去演。攝影機或是後製也都應該去學習。我是比較自由的，喜歡的東西就去嘗試。因為做演員之後才知道演員的難處。電影是一個團體創作，不是我一個人在那裡就可以搞定了。我覺得是要一個融合跟一個大家共同創作的化學作用。有時候你劇本再好，演員做不出來拍不出來，也是沒有用。因為「人」的東西很重要。所以無論是虐待別人或讓別人虐待，我都接受。因為這個行業要有一個專業，很多導演會在現場會被人反抗啊，因為你不懂嘛，有些技術性的事情妳沒有經驗，妳不知道現場到底在幹嘛，人家會不服妳。可是妳懂的話，人家會覺得導演的方式才是對的，他們就願意去付出。如果技術方面的東西不純熟，就會浪費現場很多時間，反而讓大家更累，卻出不來該有的東西，努力就沒有回報。技術性的東西一定要有一個基本的狀態，當然不可能全部都會，但是你要知道大家可以幫你做什麼，然後你盡量讓大家在各自的崗位上

去發揮。我覺得做這一行的人不一定都是為了錢,也有人有很強的創作理念或興趣的,像魏德聖。拍片一天到晚在外面風吹日曬的,日夜顛倒的,一定要有熱忱!當然人和也是很重要的,老一輩的導演跟導播可能比較有威嚴。我比較和平、民主、自由,因為工作愉快反而會有效率,如果大家心有怨言反而慢。快一點拍一拍讓大家趕快回去休息,不得已有夜戲的話,就大家辛苦一點。每個環節都很重要,當然快也不是簡單的事情,也有很多細節要處理,像台灣現在的人夠,硬體軟體環境也好了,但資金卻是很困難的。

問 ：導演覺得台灣這幾年市場的變化狀況是如何?妳待過香港、台灣、大陸、日本還有美國,這些地方最大的不同在哪裡?

王導：我覺得現在是走全球化的狀態,妳看《阿凡達》在全球票房回收的比例,不再是美國獨大了,海外佔了很重要的部份。美國的電影票房如果沒有成長很多,就代表它已經有點衰退。中國現在成長很多,包括印度、韓國、日本也是都不錯。而且現在網路資訊又那麼發達,我覺得電影會是比較全球化市場的一個狀態,台灣電影在這個時間點上是有它的立基點,比如說一些美國的影片,大片或是比較好的片,台灣也是同步上映,因為台灣對他們而言也是重要的一個市場。我們自己要有一個保護的措施,我們今天不是只給國外錢賺,我們也要把國外的錢賺起來,這樣我們市場才會有一個良性的循環。像這方面我覺得大陸做的很

好，比如說我今天只可以進國外大片二十部，日本他們今天也自己自發性的方法，韓國規定一年至少一百七十幾天要上韓國的電影。韓國是很挺他們自己的電影，像我們去首爾的時候，常有一千萬個觀影人次，首爾才四千萬人就有一千萬個觀影人次。我覺得台灣也可以有自給自足的狀態，我們今天也可以拍出兩億的片子，在台灣就可以回收，其他大陸或是海外市場發行就是多賺的盈餘，這是做得到的，可是要從政策裡面著手。比如說政府出來要求像韓國的大公司三星、LG出來贊助國產電影。大陸也是，他們鼓勵國內銀行要貸款給影視行業，一年要貸幾億幾十億。華誼也是貸出來的。它今年貸了一億，明年央台就賺了一億，它就還回來啦。如果我們台灣有這樣的政策，我們可以慢慢把產業復興起來，就不用一天到晚去別的地方。我們的戲院也很漂亮，我們的演員歌手也很棒，你看周杰倫、林志玲、S.H.E、王力宏都很紅，在大陸都很賣的。我們自己做再賣到大陸市場不是很好嗎？而且我們自己又那麼自由，創作合拍都可以。我不知道ECFA內容怎樣，但我覺得這種氛圍已經慢慢可以轉移。所以我看《艋舺》覺得很好，無論你後面被別人盜版了，但我們就是有這個市場！那表示我再複製一部，阮經天加誰再加誰，同一個導演都沒關係，再加一個蔡依林，是不是能有更多票房的可能！所以我覺得台灣可以，政府要有政策，不然我們怎麼跟《哈利波特》等美國大片比！大陸還可以把《阿凡達》拉下來上《孔子》！政策很重要，而且產業良性循環之後就不需

要輔導金了。若你一年有十部電影破億，每個投資方都會想投資，大陸現在一個月都好幾部。我們台灣這麼小，都可以兩億、五億了！我們要把自己做起來，加上政策來幫忙，要不然就是跟對岸合作，這樣兩個方式，我們可以把目標先放在華語市場。你看到這些數字就會覺得比較開心啊。我覺得台灣會好起來，最谷底的時候已經過了。大陸也是不好過，馮小剛之前也沒拍什麼商業片。這幾年香港下去了，大陸起來了，總會輪到我們的！我們台灣人那麼優秀，只是沒有市場和空間可以發揮。台灣是一個很自由的地方，要有國際觀。現在我們《木蘭花》就是整合日本、韓國跟大陸。打得更嚴重！請期待！偶像劇很多走來走去的，我這會比較有趣。只有我最暴力！我很喜歡看《不可能的任務》、《CSI》或是《反恐任務24小時》。我覺得有動作暴力很好看，很刺激，不過也很難拍。文戲好拍，大概兩天拍一集，武戲七天才拍一集。我的武術指導是台灣的，也有跟香港合作過，未來可能會跟韓國或中國合作吧。

問　：導演覺得拍武戲有什麼要注意的？妳對武戲的構想是什麼？妳怎麼跟武術指導溝通？

王導：其實我會比較希望是有一些新的東西，比如說我想的特效可以用在哪，演員可以做到哪裡，這場的武術設計可以做到哪裡？台灣的演員很少做動作戲，需要一些事先訓練。大概都要訓練一個月到兩個月之間。《木蘭花》裡警察就是練體力、搏擊、擒拿這些。我也常常下去當他們的沙包，教他們怎麼打，《空手道少女組》也是一開始先練

摔，當時大陸堅持要中國功夫，就去了蘇州一個地方學功夫，後來還要學空手道少女的歌，合拍片嘛，但它結構是一部商業電影的模式。我覺得台灣可能比較習慣看藝術片，大家覺得那太商業啊，沒有太深層的意義。票房沒有很好，可是一些小朋友的反應就很興奮。

問　：導演是什麼時候開始學武術？導演接下來還是會繼續往武打這邊發展？我們其實可以給導演下一個標語：台灣第一個女的動作導演！這是我們看妳的電影的第一個想法。

王導：學武術大概是十六、十七歲的時候，在美國學的空手道。我之後應該至少再拍個一兩部動作電影，而且每次打的都要不一樣。比如說《空手道少女組》是套招打，《終極西門》是街鬥，不預排的，亂打一通。蕭淑慎還打到肋骨斷掉，停兩個禮拜不能動。《木蘭花》是警察，警察就要有招式，擒拿，要用槍！《浮生若夢》是泰拳，所以每部是不同的，每個打法不一樣的。

問　：我覺得導演的戲很有趣，雖然是暴力，但卻是以女性為主的，男生是配角。而且喜歡打團體戰，女主角不會自己單一的打，一般的戲可能都會雙生或雙旦，可是妳都三四個的狀態。

王導：人多比較熱鬧，萬一哪個受傷另外的還可以補上去。武術的戲比較多，很容易受傷。相對而言場面調度的難度比較高，平常要對演員好一點。女生打也比較好看。

問　：之前導演談到《飛躍情海》時有討論到「安全」，台灣的戲感覺土法煉鋼比較多。你的想法是？

王導：拍戲要安全是對演員最基本的保障，有時候你演員受傷反而
　　　會延遲作業，所以安全很重要，拍戲而已，不用把人摔死
　　　或打死吧，出來有效果才是重點。我覺得打巴掌還好，最
　　　多就是臉紅紅而已，不要太用力就不會腦震盪，目的是要
　　　引發他們的情緒。其他太危險的動作，我們就不會那樣，
　　　會分割鏡頭來拍。但是有時候很難，因為千顧萬顧有時候
　　　他們自己跑步也會跌倒。像《木蘭花》裡面姚采穎，跑一
　　　跑就跌倒，警察怎麼四個少一個！動作有時也會用替身，
　　　像《木蘭花》就要替身，比如說空翻，難度比較高就需要
　　　替身。但在《終極西門》就沒有，《空手道少女組》也沒
　　　怎麼用到替身，所以林依晨頭就差點斷掉。安以軒更好
　　　笑，第一次吊鋼絲的時候，像蜘蛛一樣。我跟她說妳要做
　　　動作啊！她現在很會了，拍大陸戲多了被訓練到很會了。

王導：導演妳覺得現在台灣動作片的環境有好一點了嗎？

問　：沒有。都是香港跟大陸的，台灣條件太不好了，沒辦法。
　　　大陸他們每天幾百場的戲在拍，我們台灣就算有也是八點
　　　檔，而且根本沒有什麼預算。這是環境的問題啦。也可能
　　　動作片的元素是我自己會的東西吧，因為你有學過就會想
　　　要去玩啊，讓演員去做一些嘗試。

問　：最後導演覺得妳跟朱延平導的差別在哪？因為朱導也是主
　　　張商業，像早年主要的觀眾群就是小朋友。

王導：我覺得朱導人是很好的，他幫我們後輩蠻多的。我覺得他以
　　　前真的是太商業太好了，像小朋友喜歡看的《烏龍院》或
　　　是我們大人喜歡的《紅粉兵團》！超好看耶！台灣電影有

在改變嘛，比如說前幾年藝術片比較多，大家會覺得說得獎會比較好。我不是說藝術片不好，像我就覺得《悲情城市》也超好看，我是在日本看的，日本NHK播映，日本對他非常推崇。像盧貝松或張藝謀，他以前也可以拍《大紅燈籠高高掛》，現在也能拍《滿城盡帶黃金甲》，這就是看觀眾怎麼去接受它。因為朱導一直以來都是純商業的，所以他做商業片的觀點是很好很強的，他做的商業片都很成功。台灣的導演誰有他那麼多票房，這也是事實。可是朱導很想得獎啊！藝術導演也很想要票房啊！蔡明亮導演也會很認真的去找票房啊，就算你看不懂你進來看罵我也沒關係。我覺得這是兩方都想要的，只是導演個人的創作習慣不同，我覺得這樣都很好啊，前輩都各有優勢。當然環境也對每個導演的影響不一樣，有人立志一定要做藝術導演，再怎麼辛苦都沒有關係，比如說小魏，他也是會成功。拍商業電影的導演也是會成功。我是很樂觀的希望大家都會成功！我覺得我和朱導演是不能比的，他是大前輩有那麼多票房，我沒有那麼偉大。我的片子在大陸的票房就還好，因為那時候保利伯納做小區域發行，他們跟我說小賺，沒有賠錢。我是賣斷給他們，後來他們越來越大製作，我們沒辦法拍那麼大的片，希望以後能有合作機會。他們現在很會算市場數字，比如說我一年做一部大片賺一倍，我必須做十部小片才能夠相比，所以他們不會花時間去做小片，很商業考量，我還是覺得台灣自己要自強！

問　：謝謝導演接受我們的訪問。

傅天余導演訪談錄

台北市鎮江街 99.05.10

問 ：導演您好，謝謝您在百忙中撥冗接受我們的訪問。我們的
　　研究案是有關台灣女導演的研究，特別是近十年來，新一
　　代的女導演輩出，在國片中反映出一種創作的能量，我們
　　覺得這是一個值得觀察研究的議題。

傅導：我覺得在未來會有越來越多的女導演，我也越來越覺得
　　　「導演」好像是一個比較適合女生做的工作。尤其在台
　　　灣，當導演除了創作，還有各式各樣在國外當導演不需要
　　　面對的困境，需要有非凡的耐心和細心，所以我真的覺得
　　　在台灣拍電影，越來越變成一個比較適合女生做的事情。

問 ：據知導演從高中的時候就知道自己是一個會說故事的人，
　　您考大學的時候本來是想考影像方面的科系，您怎麼會知
　　道自己是喜歡影像的？

傅導：我從小就知道我很喜歡。我從小就非常喜歡看書，爸媽問
　　　要買甚麼禮物給我，我就是會回答「書」的那種小朋友。
　　　小時候當大家在外面玩耍時，我寧願一個人在家看書。對
　　　影像部分，小時候在我家旁邊有一家影帶出租店，所以我
　　　小時候就看了很多港劇或是一些莫名其妙、奇奇怪怪的
　　　片子，長大之後才知道很多是經典電影，例如希區考克

等等，我都會看。我小時候其實很像電影（《帶我去遠方》）裡面的阿賢，跟這個角色有共同的特質，都是透過閱讀、透過電影去想像外面的世界。我從小就嚮往外面的世界，覺得世界存在很多好玩的人事物，長大之後就有股趨動讓我想往外跑，這是我從小就有的認知。我是台中人，高中讀台中女中，那時候學校旁有一個二輪戲院叫南華戲院，學校可以買到南華的套票，我在南華戲院看了大量的電影。每個禮拜六下午，整個戲院塞滿台中女中和台中一中的學生。你可以連看兩三部片子，大家就買了零食進去，在裡面偷偷摸摸的戀愛等等，好多事情在電影院裡發生，現在想起來會覺得那是一個很動人的風景，很像《新天堂樂園》演的那樣。台中女中附近還有另一家戲院叫樂舞台大戲院，現在已經關了。樂舞台旁邊是中華路，中華路有點像台北的林森北路，有很多酒店等聲色場所。有一次我不想上課，就翹課穿著制服去看早場電影，我記得那天是看《魔鬼終結者》第二集，早場電影觀眾很少，有兩個坐在後面的人一直踢我的椅子，我覺得很討厭，他們看起來像是那種酒店圍事，十七八歲年紀跟我差不多，散場時燈亮起，他們兩個小混混站起來，一副不知道怎麼表達這電影真好看的感覺，就脫口說了一句「幹你娘有夠好看！」當時我難以形容那種感覺，但我知道這就是電影的魅力，讓一個名校女高中生和兩個小混混都覺得哇賽！真好看！我深深記住這種感覺。妳剛剛問我，為什麼從高中就知道我要寫故事，其實我一直不知道。我

就是一個很標準的文藝青年，很喜歡電影很喜歡文學，大學本來想念政大廣電系，可是沒有考上，莫名其妙填上了政大日文系，不過我也喜歡村上春樹、傑尼斯，和很多日本的東西，所以日文唸得還算開心。大學時花了很多時間在社團，主要是政大電影社。政大有個為全校學生規劃藝文活動的單位叫藝文中心，當時我是電影組的組長，當時我們跟西門戲院合作每個禮拜放映二輪電影，也辦過很多講座，透過講座邀了很多自己很崇拜的人來，比如蔡明亮、陳國富、侯孝賢導演等等，當然最開心的是自己。還記得有一次辦蔡明亮的講座，自己非常興奮，可是現場只來了五個人，真是對蔡導不好意思。真正讓我知道我可以寫故事的關鍵人物是吳念真導演。大四的時候我在中國時報人間副刊的角落，看見他開的編劇班。吳念真導演是我從小到大的超級偶像，他鮮少在外開課講座，所以我非常興奮，馬上報名去上他的編劇課。在編劇課上他教我們寫故事、交作業，他覺得我是可以寫東西的，叫我好好往這方面努力。當時他提到被楊德昌導演找去客串楊導的電影《麻將》，自己又要開拍一個電影叫《太平天國》，我心裡很想要有機會參予電影的拍攝工作，但我個性比較膽小，多虧我那時候的男朋友很積極，一直叫我要把握機會主動去跟吳導毛遂自薦。我還記得，那是編劇課最後一堂，他上完課，東摸西摸跟大家哈拉完了在收他的包包要走了，在最後一刻我走上去跟他說：老師……我不是唸電影的也什麼都不會，但是真的很希望有機會可以參予拍電

影的實務工作……。他問說：妳是真的有興趣要拍電影嗎？我說：真的。他就想一想然後說：好啊！那不然妳來當場記好了，看怎樣我再跟妳聯絡。說完他就趕著回家走了。畢業之後我回台中，我想他大概忘記了，畢竟他是名人嘛。有一天我在家掃地，媽媽叫我接電話，說是吳念真導演打來找我。吳導那時候正在拍楊德昌的《麻將》，問我要不要上去台北實習當場記，因為《麻將》的副導即將是《太平天國》的副導，要我先去學一下怎麼當場記。這通電話是我人生的轉捩點。我人生第一個看到的電影工作場景，就是楊德昌導演的《麻將》，魏德聖是副導，實在太幸運了，第一個跟到的導演就是個超級大導演。後來我去當《太平天國》的場記，李屏賓是攝影師。我人生第一份工作是當大師李屏賓的場記耶，身為攝影大師他竟然要忍受一個大學剛畢業連打板都不知道要站在哪裡的場記，錄音師也是赫赫有名的杜篤之。場記這份工作有趣的是得一直跟在導演旁邊，可以從頭到尾看到一個導演的工作，他怎麼寫劇本、畫分鏡。原先我只喜歡看電影，現在我知道電影是怎麼拍出來的了。那次的經驗太美好了，拿李屏賓來說好了，他可能不記得我，但我一輩子都會感謝他。有一次我在現場連戲沒有做好，犯了一個錯誤，吳導平常不會罵人，那天他數落了一句甚麼話（我現在也忘記了），我當場就不爭氣的哭了，電影殺青那一天，在墾丁的飯店我下樓梯碰到賓哥，他就突然停下來然後非常認真的跟我說：每個人在一剛開始的時候都會犯錯，可是沒有

關係，最重要的是不要放棄，等你一步一步經驗越來越多，就會更好。他說一些勉勵的話，希望我要堅持下去、好好努力。我回到房間以後就崩潰了，因為太感動了，他是李屏賓欸！然後還這樣給我鼓勵，我覺得這就是他之所以是「李屏賓」、這麼多人尊敬他的緣故。拍完《太平天國》之後，我確定這就是我想要做的事情，就申請去紐約大學讀書。吳導教過我很多事情，當中影響我後來走上創作最重要的一件事情，他說他最不喜歡的就是有人一直在那邊講：我要創作、我要創作！他說創作有甚麼難的，你就坐下來對著電腦，把你想要說的故事寫下來。他說真正的導演都不是那種每天在泡咖啡店、酒店在那邊尋找靈感的人，而是那種像和尚唸經一樣很規律的，就坐下來寫，如果東西不好就放棄再寫一個。吳導自己就是一個非常勤勉的人，過著非常規律、自我要求很高的生活。他的意思是說不要花時間去談寫作，就動手去寫就對了。受吳導演的影響，在紐約的最後一年，因為也不知道要從哪裡開始創作，我想反正就先寫再說吧！所以我就去尋找所有可以發表的機會，上網把所有可以參加的獎：文學獎、劇本獎、散文獎都列出來，按照截稿時間排好，然後就盡量寫，先從小說寫起，蠻幸運的就得了那年的時報文學獎。得獎最重要一件事情是告訴自己：原來我是可以做這件事的。因為我對自己其實不太有信心，不太確定自己到底可不可以寫東西，但得獎了，就很像某個妳很景仰的人告訴妳說：可以啊，妳是可以寫東西的，那個就會讓自己有信

心。所以我就從這邊開始，得文學獎、出書、寫劇本，一直到現在這裡。是吳念真導演最早鼓勵我寫劇本，最後也是他鼓勵我當導演自己拍片。

問 ：您在紐約大學學電影的情形如何？

傅導：我在NYU唸的是理論，不是唸製作，而且我自己覺得唸得不是很認真。與其說是NYU倒不如說是紐約給我的訓練。其實我從高中開始就有一點浪漫的夢想：很想要有一天去紐約住一陣子。那真的是一個我夢想中的遠方。現在已經難以一一列舉我對紐約的這種浪漫想像是從哪些書或電影而來的了，但它就是非常非常巨大。從我喜歡的導演，比如說賈木許，一些紐約派的導演比如伍迪艾倫（他是我最喜歡的導演），很多地方塑造起來的，因為我對於紐約有一個想像，使我想說一定要去那裏待一陣子。其實我是同時申請到南加大跟紐約大學，選擇NYU的原因就是紐約。在紐約念書，我花最多時間就是在看電影。我住的地方附近有很多藝術電影院。紐約改變或者說擴展了我對於電影的認識，我發現原來在台灣看電影跟在國外看電影的感覺是很不一樣的。舉例來說：在紐約的時候，有次我去看林肯中心辦的侯孝賢影展，那些電影我幾乎在台灣都看過了，可是在紐約跟一大堆外國人一起看侯孝賢的電影時，我才恍然大悟，侯孝賢電影的意義究竟是甚麼。《戀戀風塵》一開頭有一段很長的火車鏡頭，當它一出隧道畫面亮起來的時候，我就哭了。妳會發現自己是多麼的想家、想台灣。坐在外國人中間看《悲情城市》的時候，

會覺得他們可以catch到妳的故事，只是他們catch到的部分可能不一樣。我們可能有對二二八這件事有很多政治上的東西，但國外的觀眾沒有，他們就是單純的在看一個故事。在國外看《悲情城市》，它就是非常好看的一個故事，整個劇情結構會突然跑出來，變成一個很單純的電影，而且是一部超好看的電影。不會有觀眾看不懂，劇情張力十足。我覺得在國外會有很多機會去重新思考「甚麼樣叫好電影」這件事情。在紐約可以看到各式各樣的電影，而且在那個地方看電影會產生一些不同的角度。比如老實說，我在台灣曾經覺得新電影又不好看，為什麼會在國外得獎？但是當妳在國外跟外國人一起看這些電影，你才能夠理解那是為什麼。就像蔡明亮的電影，他的訴求是全世界的某一群觀眾。這些事情現在對我來說仍然沒有結論，可是它會一直在我腦海裡：就是妳要拍一部電影的話，這部電影的意義是甚麼？我的觀眾會是甚麼人？在我的心中，無形中讓我越來越清楚這件事情。這是紐約對我最大的影響，她讓我可以站在世界的中心，從另外一個角度，去看好萊塢的電影、看台灣的電影或世界的電影，去建立一個自己的視野。

問　：理論對您製作有幫助嗎？

傅導：說起來很不好意思，因為我不是很認真的學生。其實我那時候就很確定我不會再繼續念研究所，因為我不適合走學界，我完全無法喜愛學術研究這件事，我沒有長那個腦筋。我這個人天生沒有長兩條腦筋：一個是錢方面的腦

筋，商業思考的腦筋，所以我完全沒有辦法當製片；另一個就是學術研究的腦筋吧。當時我唸的是媒體理論，有很多電影理論的書，那些書其實都很有趣，但我覺得有趣的地方跟老師想的好像不太一樣。很多書我都把它當文學書看，比如記得有本教科書裡有一段說：新媒體比如網路，就像滑石粉，讓兩個不同、硬梆梆的理論輕輕地滑過去，產生不出任何火花，而舊媒體比方書，則像一支很美麗的水晶杯，盛裝美麗的思想有如一杯珍貴的酒。這些漂亮如詩的句子我會把它們用螢光筆畫起來，但都是從文學的角度去思考。

問　：您在導演的功課上是屬於寫手，那您在後製的部分上有學習嗎？還是僅提出概念跟後期公司去合作？

傅導：就是技術的部分嗎？老實說我是一個完全不懂技術的導演。一直以來我文字思考都站在影像思考的前面。吳導他自己也是一個編劇轉導演的人，他一直相信一件事情，也是他給我最大信心的部分，就是他相信任何一個好導演一定先得要是一個好作家，好的導演一定要喜歡寫東西、喜歡看書，因為這是一個最基本的溝通能力。像侯導，王家衛，他們本來都是很不錯的編劇。吳導覺得當導演最重要的能力是講故事，這是最基本的。我那時候對於要當導演其實是很害怕的，因為我真的不懂技術，就是只會寫一個東西出來。可是吳導以他自己的經驗跟我說不用害怕，實務的部分有技術人員會幫忙，最重要是導演要清楚自己想要甚麼東西。因為他的鼓勵，所以我就大膽去嘗試。不過

現在我會有另外一個想法，技術還是很重要的。它也許不是最重要的核心，但當你熟悉技術，可以在表達想法的時候更順暢，可以知道這個技術怎樣讓你的想法有其他執行的可能性。比如說我此刻拍了一部電影，在不懂技術的狀態下，像動畫我不懂，在那個溝通過程中拼命用語言用文字想要跟做動畫的人溝通，但是做的人還是不一定能夠理解你想要的到底是甚麼，所以我們只能不斷的try，我覺得不對，那不對是為甚麼？我也說不出來，只好再修。這樣來來去去，花了好多時間。還有一點，有很多技術的東西因為我不懂，所以我不知道怎樣還可以做得更好。這個部份讓我覺得有點沮喪，那個沮喪是因為你清楚看到那個無力，如果我知道可以怎樣做到的話，就可以更有把握的去做到那個想法。技術絕對是當導演非常重要的能力，但回到最初，我還是覺得寫作或是寫劇本，是一個核心能力，沒有這個不行。

問　：接下來我們來談談您電影創作的部分，以《帶我去遠方》這部片子，剛您有提到動畫的部分，這部片子蠻特別的就是在阿賢跟妹妹講那些地方的時候放了動畫，想問您為什麼要放動畫？因為它那個動畫是很簡單的，像小朋友圖像的動畫，您這個過程是怎麼出來的？您為什麼要這樣做？構圖的部分是怎麼樣發展完成的？

傅導：許多創作上的決定，說穿了其實都是解決問題的方法而已。《悲情城市》梁朝偉變成啞巴也是因為他是香港人，口音不對。那段動畫也是一個根據實際情況演變出來的結

果。那一段其實原本是阿賢（林柏宏飾演）的戲，他講的內容是馬奎斯《百年孤寂》這本小說裡的故事，在原來的劇本裡，那段戲是阿賢直接口述把那些故事講出來，非常大段的台詞。我自己覺得那段對話寫得蠻不錯的，我期望可以捕捉到阿賢在說故事，小桂在聽，臉上有種小朋友的想像，似懂非懂的，阿賢也在想他自己的事。我想拍出這樣的感覺，但是實際上排練的時候，這場戲怎麼排效果都不好，因為台詞太長了，柏宏怎麼說都會卡卡的，很像在演舞台劇。其實那是一個很困難的表演，每次試戲試到這一段就覺得好乾。柏宏也很困擾，因為他本來就不太會騎腳踏車，然後小朋友又坐車上，而且有dolly跟拍還要注意鏡位的問題，他實在沒有辦法分心去做好口條的部分。我就跟柏宏說你不要一直背課文，要講故事。柏宏非常努力，可是他就是做不到那樣的效果。到後來其實我有想過要把整場戲拿掉，可是又覺得很可惜。這種時候導演就得選擇用另一種方式表現它。那時候跟攝影師討論這場戲，他覺得戲的內容非常有趣，為什麼不把它拍出來而只要用說的？攝影師錢翔拿了一部澳洲的電影給我看，是一個實拍融合動畫的片，他建議我可以考慮用這樣的方式。我看了之後就覺得這樣的效果很有趣，就決定讓阿賢牽車在那邊走，然後畫面是小女生（小阿桂）的想像。我透過各種管道找適合的動畫人選，找到一個女生叫潘心屏，台大財經系畢業，後來跑去念南加大動畫所，畢業作品得了第一屆台灣國際動畫影展的首獎，我看了那部作品就覺得那是

我想要的感覺，一種很小朋友的感覺、顏色非常大膽，作品在溫暖中又有一點憂傷。她人在加州，後來我們是隔空合作，中間她有回來台灣一趟，其他都是透過mail。

問 ：周詠軒那個角色是一個還是兩個？（兩個，他是演一個日本人跟台灣船員。）那為什麼會有這樣的設定？為什麼要找一個人來分飾二角？有甚麼特別的原因嗎？

傅導：因為懶得再找一個演員（笑）。其實那時候日本人那個角色是真的打算找日本人來演，我就看了一些日本演員，覺得型都跟我想要的不一樣，就想乾脆去校園裡面找素人好了，因為我是不害怕素人這件事情的。但是casting跟我說這樣不行，即便是素人也有工作證的問題。然後casting看了劇本就說：其實導演妳為甚麼一定要找日本人呢？這個角色也沒有說太多話，找台灣演員是ok的。但我當時就陷入了「那個角色是日本人」的迷思。但是casting是專業的，他看了劇本覺得用台灣演員也可以。我後來想想，的確用台灣演員也沒甚麼不可以的，因為這個角色話真的不多。因此我們的range就變大了，一旦換了一個角度想，就會有很多新的人浮上來了。周詠軒他拍過很多MV，他長得很像日本人，所以我馬上就決定找他來試鏡。他那時候在拍《波麗士大人》，一聊就決定是他了，比較大的問題是雖然他台詞沒幾句，可是他必須說日本腔的英文，這件事其實非常困難，他也很努力練習，不過最後還是找了蔭山征彥來配音，因為我覺得還是不太像，對這件事周詠軒還蠻挫折的。阿賢長大後的男朋友，怎麼都找不到對的

人選，我後來想想覺得，阿賢小時候的那段戀情其實帶給他很大的影響，因為那是他第一次那麼強烈的愛上一個人，所以他長大之後其實是不自覺的在找當年那個男生的影子，這也就是為甚麼他後來愛情會失敗的原因。在找資料的時候，有天我副導就問我：為甚麼不讓同一個人演那兩個角色呢？我想想這也是一種可能性啊。就找周詠軒來，仔細研究他的樣子，我覺得他有鬍子跟沒鬍子的時候看起來差很多，所以我們後來就決定讓他用有鬍子跟沒鬍子的造型去分別飾演那兩個角色。不過我覺得很詭異的一點是，有很多人其實看不出來那兩個角色都是周詠軒演的。但QA的時候也有人以為他回去日本苦練中文然後來台灣當兵！像阿賢的造型也是，能不能讓高中的阿賢跟大學的阿賢造型上有更多的變化，但是也是因為實際的問題，他可能在拍攝的時候這一場是大學、下一場就要拍高中的戲，所以髮型上是沒有辦法差太多的。森賢一的角色也是，他只能用鬍子去做變化。也有想過眼鏡，可是怎麼用都不太好。也是想過要在梳化上有更多的變化，但是沒有做到。我沒有刻意要讓他模糊化，其實也是希望觀眾可以一看就發現阿賢在找以前初戀的影子，所以男生看起來有點像。因為我一直覺得人的一生中都會喜歡差不多的類型。

問　：但是這牽扯到一點，因為阿桂有變化，所以相較之下阿賢的變化就不大。就會覺得這個男孩一直停滯不前，可是這個女孩儼然已經亭亭玉立了。

傅導：我覺得這個部分可以從另外一個角度來看，就是女生在成長的過程中她會變。就故事來說，的確阿桂成長很快，在阿桂小時候阿賢是很高的，可是兩個人的差距慢慢縮小，阿賢後來還變得比較不懂事的感覺。這可能是我對男生的感覺，在某一個年齡層妳會覺得他們是大哥哥，長大之後就會覺得他們原來是一群幼稚的小孩。

問　：我們有看到一些資料，說導演看到一些色盲的故事很吸引您，那您在寫這個故事之前有去接觸這方面的人，去理解色盲的感知之類的事？

傅導：不管是看書或創作，最吸引我的永遠是細節的東西，它可以讓一個故事有厚度、活起來。我身邊沒有認識色盲，就去PTT找了三個色盲的男大學生出來聊天。他們告訴我很多很有趣的事，比如說，有一個男生告訴我，他爸爸也是色盲，他們小時候玩跳棋，每次玩到最後都會吵架，因為會拿錯子。我們一般會覺得色盲是無法辨別顏色，但其實色盲有很多種，就很像加了一層濾鏡那樣的感覺，其實顏色是很漂亮的。我蒐集蠻多這樣的細節，比如說色盲有他們穿衣服的方法、通過色盲檢查的方法。當初跟攝影師討論時，我們聊到阿桂主觀鏡頭出現的時候會是甚麼樣的影像風格，這對攝影師來說很興奮，因為可以玩很多東西，有很多視覺上的可能性，這也是我很想把它拍成電影的原因。我們假設阿桂的pov可以是很特別的顏色，但是我們討論到最後都覺得，第一次出現的時候是很特別，但當它出現到第八次之後，可能變成一種干擾。這樣子特別的效

果跟整部影片的調性合嗎？其實是不太合的，因為整部影片是很清淡的片子，跟這麼強烈的影像風格不合。我們也討論到邏輯性的問題，就是阿桂到底是一個甚麼樣的色盲？這我們討論了非常久，也找了很多資料，如果她是紅綠色盲，就會有它顏色上的邏輯，而且一旦決定了就會變得很困擾，就有非常多的鏡頭跟色彩設定必須小心翼翼，後來也是因為現實上的考量，如果你要做到一切很準確的照著那個邏輯走的話，那在美術上面、服裝造型、場景陳設一切都要合乎邏輯。第一我覺得那在預算上是不可能做到的。要做到像《艾蜜莉的異想世界》那樣的美術規格就要有夠大的預算規模。後來就覺得不如跳脫出這樣的邏輯，就不要在乎這個問題了，再去討論那個邏輯性只會把自己卡住。阿桂是一個色盲，那就是一種她的想像、狀態，她眼中看到的東西是跟我們不一樣的。我們就到這邊為止，這樣我們可以有最大的創作空間。所以在裡面我們有幾個鏡頭用了阿桂pov，就是她戴彩色眼鏡看到的，那其實不算是真正的pov，因為她戴著眼鏡。唯一真正她的pov是電影最後那道彩虹，我們故意把它調成很詭異又漂亮的顏色。記得那個調光師調色條得超久的，後來彩虹是那2D的人先把它畫成一個正常的顏色，然後我們再調。

問：這部影片吸引我進戲院去看的原因是因為它是在講有關色盲的故事，因為色盲這是一個影像的東西要呈現。可是我在觀影的過程中一直在思考，如果我今天是一個色盲者那

我要怎麼去解讀裡面的那個角色？所以我蠻想知道說，如果是一個色盲的觀眾他看了會覺得合理嗎？

傅導：我目前覺得還好，好像有色盲的觀眾真的看了，其中有一個觀眾留言給我，他說他是色盲，可是他看起來那還是一部很漂亮的電影。我看了他的留話好開心，這就是我想要做的事情，他也許沒辦法回答你他看到的到底是甚麼顏色，可是他告訴我說那是一部很漂亮的電影。其實我打算把你們這個訪問當做《帶我去遠方》的最後一個訪問。因為我覺得該告一段落了。在這電影的整個過程中真的是有很多事情，我收到了很多超乎想像的回應。有很多人不知道哪裡拿到我的mail，他們寫信告訴我他們生命中沒辦法告訴別人的事情。很多人對於阿賢那角色有巨大的投射，有很多男生告訴我他就像阿賢那樣子是個乖乖牌，可是心中壓抑著誰也看不出來、連自己也沒有勇氣面對的情感。他就問我說可不可以聽他說，然後把它寫出來。做為一個導演，你會覺得很感動。柏宏也是，很多人跟他講這樣的事情，他也覺得說原來自己演的角色可以讓這麼多人有感覺。

問　：他演得讓人很感動，那個角色演的很好，這也牽扯到一個議題是說，它同志取向的議題有touch到某些人。那您一開始就有想到同志議題會造成這麼大的迴響嗎？

傅導：其實沒有耶。我本來是想要寫一個異性戀，甚至是混血兒的。很多人會問說我為什麼要選擇阿賢是一個同志，這是一個創作上的選擇，我並沒有特別要為同志說甚麼。這樣

說是因為我自己在紐約住在（Greenwich）Village，那是一個同志文化的聖地，我左右鄰居都是同志，在那裏同志就像空氣一樣正常的存在，我會覺得我根本才是弱勢！我當然知道不是全世界到處都這樣子，像台灣就絕對不是。但我不會特別想要去說這個議題，因為對我來說它並不是個議題，所以在這部片子裡阿賢同志的角色是沒有甚麼目的的。他是創作上一個理性的思考，我要給他一個特質是跟阿桂一樣，阿桂是個色盲，他看起來跟她一樣，只是感受世界的角度是不一樣的。我想過很多的特質，比如說混血兒，或是身體上有甚麼的問題，但都不合適，總之是創作上的選擇吧。

問 ：您在這部片裡讓阿桂看她表哥是一個同志的狀態，這個處理方式是讓我們覺得蠻驚訝、另類而且有趣的。例如小的時候她去學校找她哥哥就看到了哥哥和賢一親密的場景，後來您是用「再見再見」那樣的方式去結束她第一次的看，長大之後她還是這樣看。導演讓小阿桂到大阿桂一直看到這件事情，像是一種冷處理，就是空氣般自然存在小孩子的心裡。導演是怎麼樣思考這樣的情感和敘事狀態的？

傅導：我好開心妳問這件事情，因為很奇怪從來沒有人問過我。這部電影在製作過程當中，劇本討論最多的地方，就是那場小阿桂看到阿賢。那場是我們所有工作人員fight最多，大家最有意見的部分。大家就會問妳這場戲的目的是甚麼？妳到底為什麼要讓小阿桂看到？這太殘忍了！而且如

果妳真的要讓她看到，那妳要讓它發展到哪裡？是他們兩個在做愛嗎？這場戲很多人都覺得不合理，因為小桂如果看到的話，不就知道他是gay了嗎？知道他是gay之後就不會喜歡他啦。這樣的推論看似合理的，可是我劇本寫到後來，還是認為要讓小阿桂看到。做為導演這個角色，我覺得阿桂是一個很重的角色，她的重在於在那樣一個懵懵懂懂的年紀，她看到了，她知道阿賢是喜歡男生的，但是她還是會對他忍不住有某一種感覺，我覺得這個東西才是阿桂有趣的地方。如果她知道他是喜歡男生的因此認定永遠都不可能喜歡她，那這個角色就變得很無趣，很單一的去反應，這不是我想寫的阿桂。有人看完跟我說他覺得阿桂這個角色好可怕，她明明是那麼幼稚，但她內心藏住的東西有那麼巨大。

問 ：例如她偷了錢然後又放回去，這也讓我對阿桂這個角色充滿很多疑問。她的深沉超過了高中生的年紀，可是她也會想要出去旅行，偷了錢，她知道爸爸被家裡所有人誤會，她還是按兵不動。還有包括看到她哥哥跟所有男朋友的行為，像在船上那場戲，她還裝睡。我想知道這個角色設定到底是怎樣的狀態？而且一個孩子有這樣大的轉變，她小時候是非常活潑可愛的，可是一到了高中年紀的時候，她的成熟度甚至超過了我們現在的年齡。那個層次之豐富超過了我們對一個十五六歲的人的想像。

傅導：所以阿嬤罵她：「小時候像猴，長大了像鬼！」我只能說原來我十五歲的時候原來是一個這麼可怕的小孩，那就是

我會做的事。也許我不太有那樣的感覺，但是我自己在很小的時候，例如小學五六年級的時候，就常常會有一種感覺：大人並不知道我知道這麼多事情。從那個moment開始我一直長大，然後一直對大人、爸爸媽媽有那種感覺，你們真的不知道我真正知道的有多少。我相信很多的小孩子都是這樣的。大人常常忽略這件事，他們沒有敏感到去catch這件事情。或許妳們也都是吧？我相信當你還很小的時候，當你在所有大人眼中都還是小孩，但其實你自己清楚：我看得出你們的軟弱、我看得出你們誰跟誰之間的虛情假意。我覺得小孩子一清二楚。

這很像我的創作角度，我看這世界的一個角度好像一直停留在阿桂的眼光，我很容易就看清楚人最邪惡、最脆弱、最動人的地方，但是我不太清楚這些跟現實社會有甚麼關係，可是我就是會看到很多別人沒有注意到的漂亮、很多人家覺得他可以掩藏的一種脆弱跟情感。

記得有一次我跟吳導聊起，說我好像從小就被大人覺得我是可以聽得懂他們在說什麼的小孩。在我成長過程中，記得是國一的時候，有一個鄰居媽媽來我家要找我媽，可是我媽不在，所以家裡就剩我一個國一的女生跟她兩個人。她們家有一點家庭問題，她好像常被她老公打之類的。我就問她要不要喝茶，有點尷尬，因為家裡都沒有大人。結果她就突然對著我講一大堆她家裡的事情。她可能只是想要找人說，但她覺得我是可以理解的，所以她就告訴我。吳導就跟我說，他小時候也有同樣的經驗，國小的時候常

常在礦村幫人家寫信，有一次他隔壁的一個阿桑也是這樣抓著他講事情。當我們還小的時候，就會有大人覺得我們是可以理解並且傾訴的對象。這或許是我們的某一種特質吧，一直到現在我都常扮演朋友或是身邊誰的這種角色，我覺得自己是一個非常好的聆聽對象，我喜歡聆聽勝過講話，講話讓我覺得很不安，其實我現在也非常不安。在台灣當導演要做很多事情，從上游到下游，宣傳或其他，我一直覺得後面這些事情，像宣傳之類的事總是讓我很不安。其實我是一個很害怕跟陌生人講話的人，那不是我喜歡做的事情，那讓我很害怕。

問 ：請導演說說未來的計畫？

傅導：最近在寫一個劇情長片的劇本，是改編自我得時報文學獎的小說，去年東京影展這個project有入圍創投。是在講我另外一個obsession：愛乾淨。我沒有潔癖，但我就是很喜歡洗杯子、擦地板這些事，我覺得那有一種真正的肉體樂趣，不是意識的樂趣，你用手擦得很乾淨的地板，再把腳輕輕踩上去，真的會有一種快感。我是真的很熱愛這件事情。我也喜歡研究各式各樣的清潔劑勝過保養品，妳有沒有覺得這兩件事情的修辭其實是很像的，追求去汙、潔白。但是一個很像花言巧語的花花公子，一個很像很務實的男生。然後那個故事就是在講愛乾淨這件事情，一個人可以由清潔打掃這件事情獲得性快感。它可能會是一個比較商業操作的片子，現在正在寫劇本。

最近也有蠻多很好玩的邀約，像是舞台劇啦、紀錄片、

MV啦。紀錄片是和一個在女書店樓上的兩性平權協會合作，他們覺得國高中這個年紀對性是最好奇、又是形塑我們性觀念的一個重要階段，但台灣永遠把它當作一個禁忌或生理知識，會告訴你有十種淋病，但不會告訴你性的愉快是甚麼。他們寫了一封信給我，說他們看了《帶我去遠方》跟我之前為公視拍的一個短片，他們很喜歡，非常希望能請我去幫他們拍一個短片，可以讓老師跟小朋友看了之後來好好的談性這個事情，我覺得很有趣，所以就答應他們。大概年底開拍。

問 ：最後謝謝導演接受我們的專訪，十分感謝。

美學藝術類　AH0038

台灣女導演研究2000-2010
——她·劇情片·談話錄

編　　者／陳明珠　黃勻祺
責任編輯／蔡曉雯
圖文排版／蔡瑋中
封面設計／陳佩蓉

發 行 人／宋政坤
法律顧問／毛國樑　律師
出版發行／秀威資訊科技股份有限公司
　　　　　114台北市內湖區瑞光路76巷65號1樓
　　　　　電話：+886-2-2796-3638　傳真：+886-2-2796-1377
　　　　　http://www.showwe.com.tw
劃撥帳號／19563868　戶名：秀威資訊科技股份有限公司
　　　　　讀者服務信箱：service@showwe.com.tw
展售門市／國家書店（松江門市）
　　　　　104台北市中山區松江路209號1樓
　　　　　電話：+886-2-2518-0207　傳真：+886-2-2518-0778
網路訂購／秀威網路書店：http://www.bodbooks.tw
　　　　　國家網路書店：http://www.govbooks.com.tw

2010年10月BOD一版
定價：460元
版權所有　翻印必究
本書如有缺頁、破損或裝訂錯誤，請寄回更換

國家圖書館出版品預行編目

台灣女導演研究2000-2010：她‧劇情片‧談話錄 /
陳明珠, 黃勻祺編著. -- 一版. -- 臺北市：秀
威資訊科技, 2010.10
　　面 ；　　公分. --（美學藝術類；AH0038）
　BOD版
　ISBN 978-986-221-613-2（平裝）

1. 電影片 2. 影評 3. 電影導演 4. 台灣

987.933　　　　　　　　　　　　　　99017924

讀者回函卡

感謝您購買本書，為提升服務品質，請填妥以下資料，將讀者回函卡直接寄回或傳真本公司，收到您的寶貴意見後，我們會收藏記錄及檢討，謝謝！
如您需要了解本公司最新出版書目、購書優惠或企劃活動，歡迎您上網查詢或下載相關資料：http:// www.showwe.com.tw

您購買的書名：＿＿＿＿＿＿＿＿＿＿＿＿＿＿＿＿＿＿＿＿＿＿＿

出生日期：＿＿＿＿＿年＿＿＿＿＿月＿＿＿＿＿日

學歷：□高中 (含) 以下　　□大專　　□研究所 (含) 以上

職業：□製造業　□金融業　□資訊業　□軍警　□傳播業　□自由業
　　　□服務業　□公務員　□教職　　□學生　□家管　　□其它＿＿＿＿

購書地點：□網路書店　□實體書店　□書展　□郵購　□贈閱　□其他

您從何得知本書的消息？

　□網路書店　□實體書店　□網路搜尋　□電子報　□書訊　□雜誌
　□傳播媒體　□親友推薦　□網站推薦　□部落格　□其他＿＿＿＿＿＿

您對本書的評價：(請填代號　1.非常滿意　2.滿意　3.尚可　4.再改進)

　封面設計＿＿＿　版面編排＿＿＿　內容＿＿＿　文／譯筆＿＿＿　價格＿＿＿

讀完書後您覺得：

　□很有收穫　□有收穫　□收穫不多　□沒收穫

對我們的建議：＿＿＿＿＿＿＿＿＿＿＿＿＿＿＿＿＿＿＿＿＿＿＿

＿＿＿＿＿＿＿＿＿＿＿＿＿＿＿＿＿＿＿＿＿＿＿＿＿＿＿＿＿＿＿

＿＿＿＿＿＿＿＿＿＿＿＿＿＿＿＿＿＿＿＿＿＿＿＿＿＿＿＿＿＿＿

＿＿＿＿＿＿＿＿＿＿＿＿＿＿＿＿＿＿＿＿＿＿＿＿＿＿＿＿＿＿＿

11466
台北市內湖區瑞光路 76 巷 65 號 1 樓

秀威資訊科技股份有限公司 　　收
　　　　　　BOD 數位出版事業部

...

（請沿線對折寄回，謝謝！）

姓　　名：_____　年齡：_____　性別：□女　□男

郵遞區號：□□□□□

地　　址：_____

聯絡電話：(日) _____ (夜) _____

E-mail：_____